圖說中國雕塑史

韋濱 鄒躍進 著

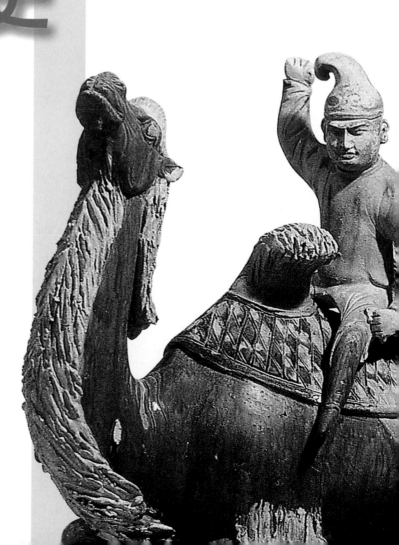

國家圖書館出版品預行編目資料

圖說中國雕塑史 / 韋濱、鄒躍進著. --初版. --
　　臺北市：揚智文化, 2003[民 92]
　　　面；　公分. --（圖說中國藝術史叢書；
　　4）

　　　ISBN　957-818-528-6（精裝）

　　　1.雕塑-中國-歷史

930.92　　　　　　　　　　　　　92011053

圖說中國雕塑史

作　　者／韋濱、鄒躍進
出 版 者／揚智文化事業股份有限公司
發 行 人／葉忠賢
總 編 輯／林新倫
登 記 證／局版北市業字第 1117 號
地　　址／台北市新生南路三段 88 號 5 樓之 6
電　　話／(02)2366-0309
傳　　真／(02)2366-0310
網　　址／http://www.ycrc.com.tw
 E-mail ／book3@ycrc.com.tw
郵撥帳號／19735365　戶名：葉忠賢
法律顧問／北辰著作權事務所　蕭雄淋律師
印　　刷／鼎易印刷事業股份有限公司
 I S B N ／957-818-528-6
初版一刷／2003 年 9 月
定　　價／新台幣 450 元

　　中國是世界四大文明古國之一，以歷史文化的悠久綿長著稱於世，而燦爛的中國藝術多彩多姿的發展，又是這古文明取得輝煌成就的一大標誌。中國藝術從原始的"混生"開始，到分門類發展，源遠流長，歷久而彌新。中國各門類藝術的發展雖然跌宕起伏，却絢麗多姿，而且還各以其色彩斑斕的審美形態占據一個時代的峰巔，如原始的彩陶，夏商周三代的青銅器，秦兵馬俑，漢畫像石、磚，北朝的石窟藝術，晉唐的書法，宋元的山水畫，明清的說唱與戲曲，以及歷朝歷代品類繁多的民族樂舞與工藝，真是說不盡的文采菁華。它們由於長期歷史形成的多樣化、多層次的發展軌跡，形象地記錄了我們祖先高超的智慧與才能的創造。因而，認識和瞭解中國藝術史每個時代的發展，以及各門類藝術獨具特色的規律和創造，該是當代中國人增強民族自豪感與民族自信心，乃至提高文化素質的必要條件。

　　中國藝術從"混生"期到分門類發展自有其民族特徵。中國古代詩歌的第一部偉大經典《詩經》，墨子就說它是"誦詩三百，弦詩三百，歌詩三百，舞詩三百"。《禮記》還從創作主體概括了這"混生藝術"的特徵："金石絲竹，樂之器也。詩，言其志也；歌，詠其聲也；舞，動其容也。三者本於心，然後樂器從之。"如果說這是文學與樂舞的"混生"，那麼，在藝術史上這種"混生"延續的時間很長，直到唐、宋、元三代的詩、詞、曲，文學與音樂還是渾然一體，始終存在著"以樂從詩""采詩入樂""倚聲填詞"的綜合的審美形態。至於其他活躍在民間的藝術各門類，"混生"一體的時間就更長了。從秦漢到唐宋，漫長的一千多年間，一直保存著所謂君民同樂、萬人空巷的"百戲"大會演。而且在它們相互交流、相互借鑒、吸收融合、不斷實踐與積累中，還孕育創造了戲曲這一新的綜合藝術形態。它把已經獨立發展了的各門類藝術，如音樂、舞蹈、雜技、繪畫、雕塑（也包括文學），都融合爲戲曲藝術的組成部分，按照戲曲規律進行藝術創作，減弱了它們獨立存在的價值。這是富有獨創的民族藝術特徵的綜合美的創造。同樣的，中國繪畫傳統也具有這種民族特徵。蘇軾雖然說過："詩不能盡，溢而爲書，變而爲畫。"但在他倡導的"士夫畫"（即文人畫）的創作中，這詩書畫的"同境"，終於又孕育和演進爲融合著印章、交叉著題跋的新的綜合美的藝境創造。

　　中國藝術在它的歷史發展的主要潮流中，無論是內涵與形式，在創作與生活的關係上，都有異於西方藝術所重視的剖析與摹寫實體的忠實，而比較強調藝術家的心靈感覺和生命意興的表達。整體來說，就是所謂重表現、重傳神、重寫意，哪怕是早期陶器上的幾何紋路，青銅器上變了形的巨獸，由寫實而逐漸抽象化、符號化，雖也反映著

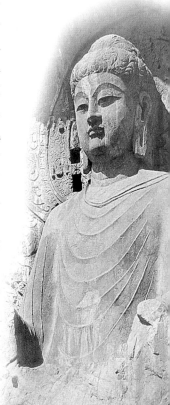

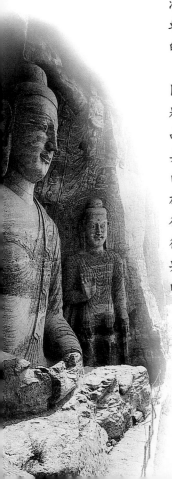

總序

● 李希凡

社會的、宗教圖騰的需要和象徵的變化軌跡，却又傾注著一種主體的、有意味的感受和概括，並由此而發展形成了富有民族特色的審美追求，如"形神""情理""虛實""氣韻""風骨""心源""意境"等。它們的内蘊雖混合著儒、道、釋的哲學思想的滲透，却是從其特有的觀念體系推動著各門類藝術的創作和發展。

"圖說中國藝術史叢書"推出的這六部專史：《圖說中國繪畫史》《圖說中國戲曲史》《圖說中國建築史》《圖說中國舞蹈史》《圖說中國陶瓷史》《圖說中國雕塑史》，自然還不是中國各門類傳統藝術的全面概括。但是，如果從中國藝術的發展軌跡及其特有的貢獻來看，這六大門類，又確具代表性，它們都有著琳瑯滿目的藝術形象的遺存。即使被稱爲"藝術之母"的舞蹈，儘管古文獻中也留有不少記載，而真能使人們看到先民的體態鮮活、生機盎然的舞姿，却還是1973年在青海省上孫家寨出土的一只彩陶盆，那五人一組連臂踏歌的舞者形象，喚起了人們對新石器時代藝術的多麽豐富的遐想。秦的氣吞山河，漢的囊括宇宙，魏晉南北朝的人的覺醒、藝術的輝煌，隋唐的有容乃大、氣象萬千，兩宋的韻致精微、品味高雅，元的異族情調、大哉乾元，明的浪漫思潮，清的博大與鼎盛，豈只表現在唐詩、宋詞、漢文章上，那物化形態的豐富的遺存——秦俑坑、漢畫像石、磚，北朝的石窟，南朝的寺觀，唐的帝都建築，兩宋的繪畫與瓷器，元明清的繁盛的市井舞臺，在藝術史上同樣表現得生氣勃勃，洋洋大觀。

這部圖說藝術史叢書，正是發揚藝術的形象實證的優長，努力以圖、說兼有的形式，遴選各門類富於審美與歷史價值的藝術精品，特別重視近年來藝術與文物考古的新發掘和新發現，以豐富遺存的珍品，圖、說並重地傳遞著中國藝術源遠流長的文化信息，剖析它們各具特色的深邃獨創的魅力，闡釋藝術的審美及其歷史的發展，以點帶面地把藝術史從作品史引伸到它所生存的自然環境與人文空間，有助於讀者從形象鮮明的感受中，理解藝術内涵及其形式的美的發展規律與歷程。我們希望這部藝術史叢書能適合廣大讀者，以普及中國藝術史知識。同時，我們更致力於弘揚彌足珍貴的民族藝術遺産，爲振興中華，架起通往21世紀科學文化新紀元的橋梁，做一點添磚加瓦的工作。

是所願也！

2000年5月13日於北京

目錄

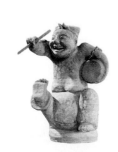
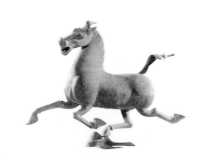
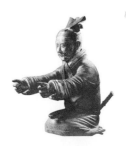

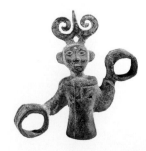
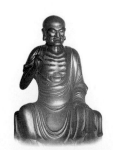
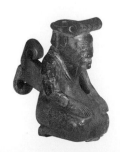

第一章

自 我 覺 醒
——尋找雕塑的起源

雕塑的歷史，應該從什麼時候算起？如果我們說雕塑指的是人工製成的立體的、有形的物質，那麼最早的石器也應該算是雕塑了。至少已經有寫中國雕塑史的學者把舊石器時代的器具當成有審美價值的東西。如果器具也可以作爲雕塑的話，那麼還有什麼東西不是雕塑呢？不但我們手邊的茶杯、椅子，而且在這個訊息如此發達的時代，像電腦這樣我們稱之爲工具的東西，哪一件不能成爲雕塑呢？也許，在當代社會，審美意識逐漸滲入生活的各個角落，器具在它的實用中，又被附上了審美的價值，工具已不復具有那種粗糙性，但學院的雕塑却走向了極端。在它身上，我們除了感覺到疑惑和猶豫之外，那些我們稱之爲美的東西已不復存在了。悄悄地注入其中的潛流是什麼？何以我們把這一件人造的東西稱爲雕塑，而另一件人造的東西只是汽車、電腦呢？在雕塑裏，我們看到了什麼？在器具裏，我們又看到了什麼？

在我們尚未分清器具與雕塑之前，這個雕塑史如何開始？也許這個想法本身就很奇怪。對於原始人的心理，我們瞭解得並不非常清楚。而且

在很多情況下，他們的活動是否一如我們這樣有明顯的意識，都還是個問題。認知心理學家會告訴我們，原始人是人類的童年，他們用形象去思考和解釋世界，用神話來安慰對於世界的好奇和無知，用占卜去預測命運和未來。或者說，世界在他們的自我中還沒有分化出來，而且，對於圖像和實物，他們是區分不清的。貢布里奇曾舉了一個例子，說一位歐洲的藝術家，在一個落後的鄉村畫了些牛的素描。當地的居民很難過，他們說，如果把這些素描帶走，他們靠什麼過日子呢？其實，今天在一些較落後的村落，一些老人對於照相也很恐懼，認爲照相會攝走他們的靈魂。

這些古怪的想法也許可以幫助我們理解原始的雕塑。但在這裏我們可能只關心那些與雕塑關係比較大的原始遺存，而並不準備把舊石器時代那些具有明顯的器具特徵的人造物作爲關心的對象，有意識的造型物並不意味著它就可以被看成是藝術品。在這裏，我們對於藝術品有一個大概的衡量尺度，那就是，它們首先不具有那種十分明顯的實用功能。後者，我們基本上可以稱之爲器具。而且，爲了

瞭解早期雕塑的情況，我們必須在很大程度上依賴於考古的成果。有的美術史家説，美術史就是美術考古，對於研究早期的美術來説，這個看法不無道理。在這裏，我們把目光主要集中在新石器時代的遺存中，尤其是仰韶文化和紅山文化的遺存中，這兩個文化距今大約有七千至五千多年。其中還零星涉及其他類型的遺存。石器時代有沒有雕塑？對這個問題是不能隨便下結論的。爲了慎重起見，這裏我們儘量少下結論，多留一些思考的餘地。

舊石器時代的山頂洞人，就已經知道製作精致的石器，懂得在鹿角上刻紋飾，並且還製作帶孔的、估計是串起來用以裝飾的東西。這些已不單純是獵物的工具了。它們是用於巫術圖騰活動之中呢，還是僅僅滿足視覺上的喜愛？恐怕這些説法都不準確。儘管從器具的實用中可以向前走一步，但並不意味著一步即跨入一種非實用的東西中。必須有個中介，這個中介也許就是圖騰巫術。審美不純粹是在某種基礎上的產物。對形象的意識在最初也許是深藏於這些先民心中的，而當實用不再成爲迫切需要的時候，那些曾潛藏於其中的東西開始登上了它們的舞臺。所以，儘管石器有它的造型因素，並且在今天看來

也許還有審美價值，但我們不能説它就是藝術——猶如我們不能説高山大川是藝術一樣，不管它們曾怎樣地打動我們的心靈。那種感動，只是我們賦予的。我們能賦予高山流水以某種意味，同樣也能賦予這些稚拙的器具以某種審美意味。當你看到那些被稱爲盂、壺、杯、鉢、盤、罐……的東西時，你會傾倒於先民之稚拙。然而這些東西是作爲器具的，是我們賦予了它們以美感。在它們產生的最初，也許並不帶有這種明顯的意向。

截止到20世紀80年代末，我們國內尚未發現舊石器時代完全意義上的雕塑。也就是説，我們無法確認那些有裝飾性的器物爲雕塑。新石器時代的遺址已發現的有七千多處，比如裴李崗文化(前5500～前4800)、磁山文化(前5500～前4800)、仰韶文化(前5000～前3000)、紅山文化(前3500～前3000)等等。河南省密縣莪溝村出

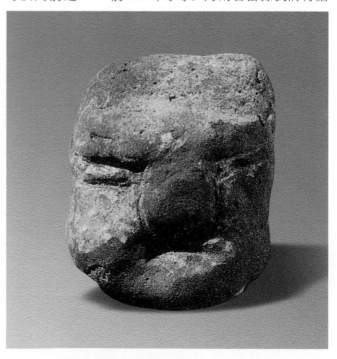

土的陶人頭，是距今七千多年的裴李崗文化時期的雕塑。這個雕塑初看很像一塊天然的石頭，但它並不是一件石器，而應該是一顆人頭像。這是一件陶製的人工作品，很小，呈現出灰黑色。漫長的歲月已湮沒了它當初的樣子，我們看到的只是一件非常原始的製作。人的眼睛和嘴巴簡單地用深凹的線概括出來，鼻子則像根柱子一樣隆起。這種概念化的表現方式在今天看來已經很有抽象意味了。然而在那個遙遠的時代，這種抽象的能力來自何處呢？如果對照河北武安出土的石雕人頭——我們看這件同樣也屬於新石器時代的作品，人的眉毛用兩根線刻出，眼睛則是兩個圓圓的凸出的面餅，沒有鼻子，沒有上唇和下唇——這種抽象或概念化的東西就更加明顯了。

我們的先民對於形象的興趣，很難說是從哪方面開始的，是從對於動植物的興趣開始的呢？還是從對人的興趣開始的？抑或二者兼而有之？總之無法確定。然而終於有一天人類對於自己的形象產生了強烈的興趣，這真是一件極有意思的事。我們已經無法想起自己童年照鏡子時的那種驚訝的心情。總而言之，"形"在原始人那裏具有實體性的神秘含義。直到文明時代，人們還以"勞神累形"來指外物對於人的束縛。然而，當人們終於有一天明白那鏡中形象的含義時，他的心靈畢竟不得不受到撞擊。也許，這恰是他獨立的自我意識覺醒的第一步，正是從蒙昧走向文明的開端。原始人是沒有鏡子的，清洌明靜的湖水也許可以映出他的容顏，而透過對於

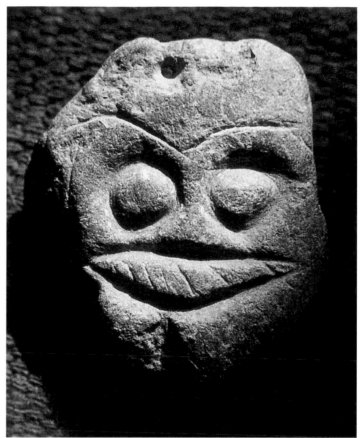

他者的模仿而看見自己的影子，不也是一種照鏡子嗎？照鏡子雖然不能給人帶來食物和水，但却帶來了精神的開化。在形象中，人開始認識自己。這個開端也許更早於新石器時代，但我們還缺乏足夠的資料以爲佐證。

距今七千多年的磁山文化，是在河北武安磁山發現的，這是早於仰韶文化的一種文化形態，也是黃河以北地區首次發現的新石器時代的文化。石雕人頭屬於這一時期的作品。它很"抽象"。然而我們看到的這種抽象能力與其說是一種自覺的概括，毋寧說是我們的先民從那野蠻質樸的狀態中走出的第一步。所以說這種原始抽象的東西，並不是對於看到的具象世界的表達。世界本身在這榛榛狉狉的先

石雕人頭 磁山文化 河北武安／這件"作品"額部有一穿孔，可能是佩繫用的，具有巫術含義與裝飾作用。

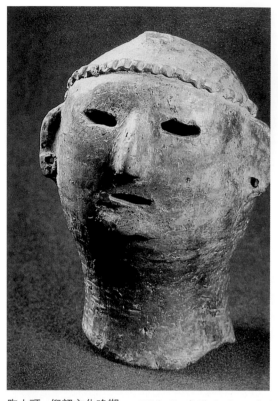

陶人頭　仰韶文化晚期
甘肅禮縣／這是 1964
年甘肅出土的，頭像表
情憨厚質樸、惹人喜
愛。

民意識中還是模糊的。再讓我們看看左圖所示的頭像，其製作者知道鼻子是隆起的，眼睛是深凹的，嘴唇是有唇紋的，嘴巴是一個洞，但很概念化，因為他畢竟還未認識到，眉毛是怎樣依著額骨而生長，眼睛就是怎樣一個球體，而在此球體之中又有怎樣的凸和凹，嘴唇又是怎樣地一分為二，可以用它吃東西。他們的觀察混亂而簡單。然而，當他們第一次對於自己的形象發生興趣，不獨出於功利的動機，而只是為了把自己對於這形象的興趣保留下來的時候，那麼他們的產品就和器具不同了。

距今有七千年的夾細砂泥質紅陶陶塑人面，屬於仰韶文化，是甘肅天水柴家坪出土的。這件作品屬於陶器頂部殘存的部分。人面外表有一層淺而薄的紅色陶衣，大部分已經脫落，下巴尖長，顴骨大

而突出，具有西北人特點。塑出眼皮、眼瞼和鼻準，上唇薄下唇微厚。仰韶文化的器具，主要是以打製為主的石器和夾砂陶器。我們可以看到這件紅陶的額部窄平，很像一個瓶口。如果單獨地把它看作一個頭像的話，那麼它和前面所示的頭像相比有些較大的變化，製作者沒有把眉毛當成一根簡單的線，而是依著顴骨的走勢的。眼睛呈球體狀，並且在球體之中也有開口，從鼻翼、人中、嘴巴的造型看，明顯克服了前兩件器物作者在對人觀察時的粗糙性和片面性，而且這個頭像也正具有西北地區人的特徵。然而，技巧的成熟難道就意味著雕塑可以作為一種藝術而獨立出來嗎？

除非我們能夠設身處地，至少用現代人的眼光來看，這些在時間上與我們相隔遙遠的先民們的生活，是否那麼浪漫和質樸，是否散漫而無制度，是否一如既往地擁有晴朗的天

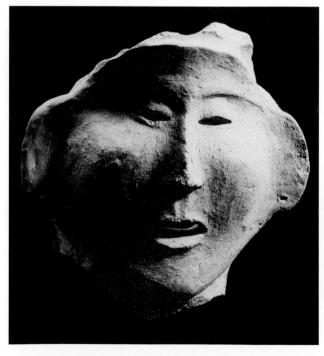

陶塑人面　仰韶文化
甘肅天水

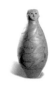

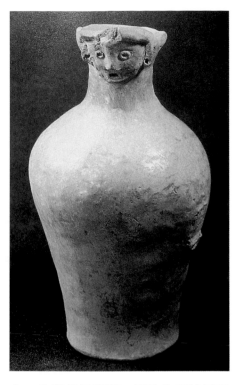

空，也還都是問題。原始先民神話般的生活曾幾何時讓老子、莊子這樣的思想家嚮往不止，但這一切只是他們的猜測而已。這些陶器或石器中透出的稚趣，就像一個呱呱落地的嬰兒對世界的感受一樣，其實對他而言，是沒有世界和自我的分離對峙的。世界就是他的世界，只有一種體驗。這種體驗很難用語言來表達。至於什麼是藝術品和非藝術品，可以肯定地說，原始人是沒有這些概念的。

仰韶文化的人頭形器口陶瓶，是甘肅秦安農民平田整地時挖出的，施橙黃色的陶衣，器形有點像大冬瓜，長頸，瓶肩肥大，瓶的雙耳殘缺，這種器形至今還在民間流傳。在陝西關中的農村，有不少這樣器形的、體積龐大的容器，只是少了人頭作爲裝飾，民間稱爲"缶子"。上圖這件陶瓶只有26公分高，以人頭爲瓶口，瓶口

圓形，以橫置堆凸的泥條堆在頭頂以爲裝飾，以圈起的小泥條爲眼睛，鼻子稍上翹，口內刻成凹洞，微張。我們奇怪的是原始人何以有如此奇特的構思。

《易傳》說，古者包犧氏之王天下也，仰則觀象於天，俯則觀法於地，觀鳥獸之文與地之宜，近取諸身，遠取諸物，於是始作八卦。其實這也許可以看作是對於原始人仰觀俯察、遠觀近取物象以製器的解釋，也就是說，這些器物的造型，本來就和先民周圍事物的形象關係很大。但由於實用的原因，他們把這些形象作了變形。今天我們能看到的原始陶器，都有一種稚拙的生命感，也有很明顯的對於自然物模仿的痕跡。人頭形器口陶瓶，是不是受人體形象和其他形象的啓發而製成的?雖然這只是猜想，但你看這瓶頸分明就是脖子，瓶肚分明就是胸膛了。食物是從頭部經過脖子裝在肚子裏，那麼盛東西不也是這樣嗎?如果他們真的這麼想，那可就有意思了。17世紀有位叫維柯的思想家告訴我們，原始人是用形象去思維的。把人的形象轉爲瓶的形象，這裏

人頭形器口陶瓶　仰韶文化　甘肅秦安／這件作品器表施橙色陶衣，是件以擬人化手法製作的器具，生動地說明了早先人類是以形象思維把握世界的。

人頭形器口陶瓶　仰韶文化　廟底溝類型　甘肅秦安

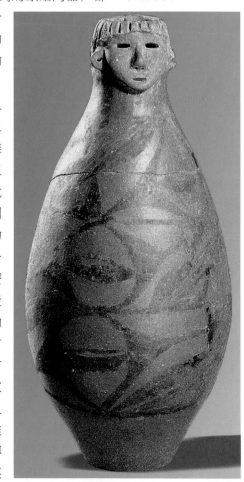

就有很多有意思的環節。這表明製作者已經懂得怎樣按照自己的興趣對視覺形象進行改造。模仿是第一步，改造是第二步，這種意識和能力，表明了他們的認知力在發展。但是，只要它還是瓶子，就缺乏一種對於形象的自覺，而不純然是雕塑。

　　然而只要是形象思維，那麼形象思維和形象的天然聯繫，是難以改變的。對於形象的摹仿儘管屬於雕蟲小技，但這種興趣依然在彌漫。甘肅秦安縣邵店大地灣有豐富的仰韶文化廟底溝和石嶺下類型遺存。上頁右下圖所示的陶瓶出土於此。它的上腹曾破裂，但古代已有人粘接，所以可能是一件較貴重的瓶子。人頭像的製作已能運用不同的手法。頭髮和嘴是雕刻的，鼻子、額和臉是塑成的。與前一件人頭瓶不同的是，這件陶瓶從瓶肩肥大變成瓶肚肥大，像一個瓜。我們難以確定究竟是出於什麼樣的動機而導致這樣的改變，但這件瓶的造型，要比前一件看起來舒服多了，而且它相對的容量也大。眼睛比前面簡化了，頭髮也更加整齊。更重要的是，瓶肚以上，用淺淡的紅色陶衣塗飾起來，用黑色在腹部畫三層斜線和弧線三角組成的二方連

續圖案，就像穿了一件花衣裳。至少可以説，從這個陶瓶，可以看到先民逐漸增長的對線形象的興趣。瓶腹的三橫排二方連續紋樣，圖案樣式與相距很遠的河南陝縣廟底溝類型的陶碗花紋大體相同。這種紋樣是廟底溝類型典型花紋之一的鳥紋的變體和簡化，是一種更爲抽象化的圖案。圖案形式變化側證了可能在發展的抽象思考能力，這種能力自然也反映在器形上。然而這種傾向是在向工藝器具發展，向實用性發展，雕塑藝術却似乎離我們越來越遠了。

　　距今約五千年的石雕鑲嵌人面像是 1973 年在甘肅發現的，屬於馬家窰文化馬廠類型。這件小雕刻原屬於墓葬品，墓主是中年男性。我們注意到小像頭頂有一個小孔，原是用來繫

石雕鑲嵌人面像　馬家窰文化　甘肅永昌／這件人面石雕額部也有穿孔，可能是用以驅邪避凶的。

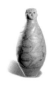

縛在墓主左臂上的，也就是說，它不純然是作爲一個可觀賞的東西，而首先可能有驅避邪凶的巫術作用。這個人面像整體呈橢圓形。人眼、嘴的凹處，用黑色的樹膠粘扁平的白色骨珠鑲嵌上去，鼻孔也用黑色樹膠點出。這種手法類似於前面所說的人頭形器口瓶，而裝飾意味更強了。製作者也許並不缺乏準確表現人物面孔的能力（至少在此之前的雕刻中已有較好的寫實作品了），但他可能更傾向於照自己喜歡的形狀或方式去做一件人物面孔狀的東西。他沒有保持對於面孔的興趣，而只是對於裝飾性、圖案化的統一與和諧感興趣，這就給我們提出了一個問題：原始人是不是有過獨立的對於人的形象的意識？原始人的"藝術作品"與宗教巫術有什麼樣的關係？什麼才算是真正意義上的、獨立的雕刻作品？

也許這些問題將永遠成爲一個謎，或者我們提問的方式本身就有問題。一開始就希望有一件足以作爲雕塑史之開端的作品擺在我們面前，這種想法不但可能是徒勞的，而且恐怕一開始就要被放在一邊了。

新石器時代各種文化相互交流和滲透，但地域的不同畢竟在一定程度上限制了它們的相互融合。所以不同地域的文化的發展程度也有差別，這就使我們對於雕塑藝術的起源的追尋無法找到一個確切的路線，而新的考古發現則可以輕而易舉地否定我們的結論。然而，儘管時間地域的限制使同一時期不同地域的作品呈現不同的風貌，但如果拋開時間的絕對限制，我們依然可以尋找到一點蛛絲馬跡。

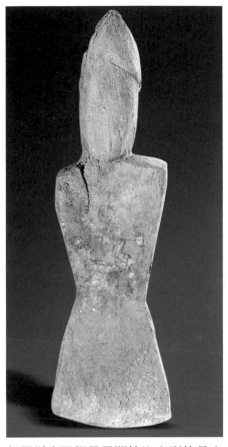

木雕人像　新疆羅布淖爾／在這尊距今約3800年的人像中，可以看到用"直線"去塑造對象的意識。

如果說先民們最早開始注意到的是人的頭部，那麼，新疆的木雕、遼西的裸陶女像似乎在告訴我們，先民們開始注意到人的整個身軀了。

20世紀70年代末，在新疆羅布淖爾荒原的古墓中，出土了距今四千年的五件木雕人像。這些雕刻對於人的面部均未作刻畫，但有的木雕卻突出了女性性徵，看來這些木雕是有巫術作用的。上圖所示是其中的一件。它以簡單快捷的方式，簡練地概括出人物半身雕像。但我們的祖先是否也就停留在這樣一個水平呢？新的考古發現不斷地推翻我們的成見，對於距我們年代遙遠的人的能力的低估總是不斷地被糾正。

在遼西發現的距今五千年的紅山

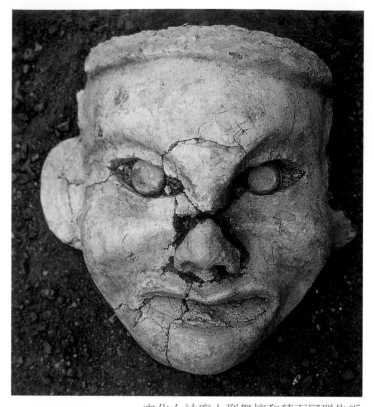

彩塑頭像　紅山文化
遼寧牛河梁／這尊頭像與真人頭部大小相當，在早期的文化遺存中，這尊頭像的風格已經很寫實了。

文化女神廟大型祭壇和積石冢群告訴我們，當時雕塑技術的水平已經達到了較高的程度。出土於女神廟的頭像雕塑，約相當於真人的頭部大小。左耳和頭頂殘缺，下唇脱落，五官位置比例準確，眼睛用淡青色的圓形玉片鑲嵌，頭上有圓箍狀飾物。這個頭像的雕塑方法，是内部以木柱爲骨架，然後包紮禾草。内胎用粗泥，外敷細泥，塑成後，將表皮打磨光滑，塗彩。這可能是一女神像的頭部，從留下的殘跡可以看到，女神廟的塑像大小不等，最大的可能三倍於真人，其塑造方式是以木架爲骨架，内敷粗泥，外敷細泥，與現代大型雕塑的作法很相似。然而更重要的是，這些作品體現出對於人的觀察的細致入微。這尊頭像與以前我們所涉及的頭像相比，對人物面部結構的理解更加準確了。額

骨、顴骨，以及鼻子結構的深入塑造，是前面幾件頭像所不能及的。

在女神廟附近的喀左縣東山嘴村，發現了另一紅山文化遺址。在這個村子的東西北三面，有一長弧型黄土山梁，在山梁正中，有一緩平突起的臺地，遺址就坐落於此。出土的石器較爲少見，陶器則占全部遺物的百分之九十左右。東山嘴遺址是一組石建築基址，在建築石材的加工、砌築技術上已相當講究，其總體布局按南北軸線分布，注重對稱，有中心和兩翼之分，南北方圓對應，具有我國傳統特色。遺址面對開闊的河川，多處基址都有成組、成群的石堆，顯然是祭祀巫術活動的中心場所。其中的陶塑人像不是單個的，而是大小不同、數量不一的群體。雕塑技法已趨成熟，造型有一定的規律和特定含義。

東山嘴陶塑像可能都是裸體，大

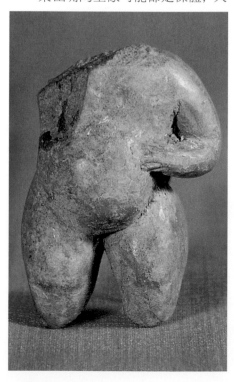

陶裸體女像　紅山文化
遼寧喀左縣東山嘴

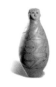

來自對形象的興趣，至少就它們作爲生育女神來看，這種對於人體的塑造的動機出於實用。對於雕塑歷史的追溯，又一次讓我們陷入困境。看來，在這樣一個時代，恐怕很難找到那種真正意義上的雕塑了。

　　遠古的人體造型藝術和原始宗教巫術關係很大。歐洲發現的維林多夫的 "維納斯" 就是象徵大地的地母神。這些藝術家爲了獲得最大的神異的效果，竭力突出婦女性器官的特徵，並把雙乳、肚腹和臀部過分地雕塑豐滿，以顯示她就是豐產的化身。在中華大地上，也存在著這樣的地母神崇拜。東山嘴發現的陶塑群，可能就是作爲地母神崇拜的。地母神崇拜發生在新石器時代，一直延續到現在。可以說在整個太平洋地區，以巨石爲祭祀的現象普遍存在。這些生活在五千年前的紅山文化的史前 "藝術家" 準

陶裸體女像　紅山文化　遼寧喀左縣東山嘴／這種對於人體的關注並不純粹來自對形象的興趣。

肚子，這和歐洲發現的石雕是一致的，可能與祈求生育有關，也可能把它作爲農神的象徵，或者二者兼而有之。這些陶塑人像，一類是大型的人物坐像，多是兩手交於胸前，雙足盤於膝部。另一類是小型人物像。兩幅圖示的小人物像，現在只能看到軀幹，一個約五公分，另一個約六公分。全身赤裸，腹部凸起，臀部向後翹起，左手撫在肚子上，似乎撫摸腹中的生命，可能是兩尊象徵生育的女神。然而這種塑造方式是赤裸的，我們很難分清這僅僅是出於生育崇拜呢，還是在這種崇拜中亦夾雜著性欲望。總而言之，這種對於人體的注意並不純粹

陶獸形壺　大汶口文化　山東泰安大汶口

陶猪鬶　大汶口文化
山東膠縣三里河／鬶
是一種陶製炊具，是
大汶口文化代表性器
具。這些早期的器具，
因爲是形象思維的産
物，所以是有用之形
與無用之形的結合，
它的有用的部分附屬
在無用的動物形象中。

而且它的造型處理的一般思路，與人頭瓶是一致的。器形有些像猪，但張開的嘴巴又極像一隻狂吠的狗，身體肥大，顯示貪得無厭。原始人缺乏抽象概括能力，而從自然的形狀中理解器具的功用。或者在他們的意識中，容器之爲容器，不僅僅因爲它有一個可容納水和食物的空間，而且更可能因爲這人或動物的肚子本來就是裝進了水的。所以當這器具顯示在我們面前時，又不純然是器具。因爲它無法剝離有用之形與無用之形，所以這個陶獸形壺又有不同於器具的地方。

　　同一文化類型的陶猪鬶與此類似。鬶是新石器時代大汶口文化和龍山文化的代表性器具，是一種陶製炊具。這只鬶是夾砂灰褐色細陶，器身很明顯就是一頭猪的樣子。在關中平

確地掌握了人體各部位的比例關係，有意識地突出孕婦的生育特徵。這些裸體的人物雖然是地母神崇拜的産物，但這些赤裸裸的凸腹豐臀的軀體亦交織著性本能的表現。原始人還沒有受到道德倫理文明的洗禮，而這些作品又表現了人之本能性或靈魂深處的一面。

　　除了人的題材外，原始遺存中還有其他類型的遺存。在原始石器、陶器的發掘中，經常是人頭像與動物頭像並存。這些動物有兔、猪、龜、鳥、蟲，等等。在山東泰安縣大汶口出土的陶獸形壺，屬於新石器時代大汶口文化遺存，距今約五千年。它作爲器具的功用很明顯，

鷹尊　仰韶文化　陝西
華縣

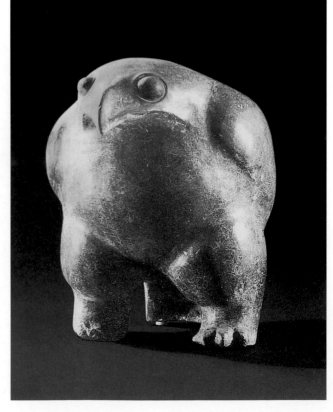

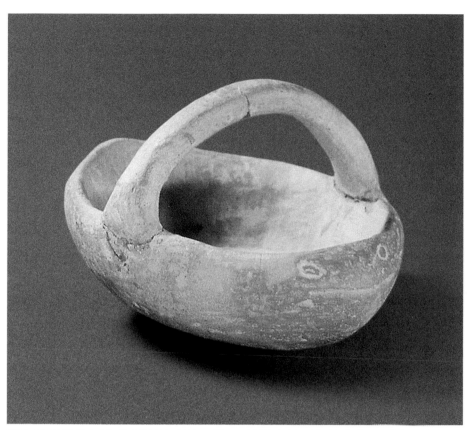

雙蛙頭形紅陶籃　馬家窯文化　甘肅臨夏／從器具的發展來看，這只紅陶籃弱化了無用之形，把蛙的形象極度簡化，同時又增加了有用之形的比重（比如基本上以半球形造型，強調它的功用性），這也表明人類的認知力從形象思維向前發展。有用之形與無用之形的分離，也是器具與“雕塑藝術”從原始的文化中獨立出來的前提。

原上發現的仰韶文化類型的鷹尊，從邏輯上大概反映了這一思路的細微變化。如果說人頭瓶、陶獸形壺來自於以形象思維爲理解之特徵的創造性活動的話，那麼這形象思維則進一步向細致化發展。容器之爲容器，不再與動物容納食物的身體必不可分，而是可以獨立出來的。這只鷹尊作爲容器，鷹的形象更傾向於裝飾性。距今五千年的馬家窯文化雙蛙頭形紅陶籃這件作品，有用之形與無用之形的分離就更爲明顯。蛙的形狀僅被幾根簡單陰刻的線表示出來。這只陶籃爲橢圓形，這種形狀能使有限的材料較有效地容納更多的内容，而這種陶器也許預示著器具特徵的日益明朗。

在以人的形象爲主的原始遺存中，我們發現先民們對於人的注意有一個從頭部到全身的發展過程，而在其他類型的遺存中，有用之形與無用之形也表現出分離的可能，也許這些逐漸增加的對於形象的興趣，孕育著雕塑藝術的萌芽，但是我們不能斷然就說，在石器時代有雕塑藝術的存在。

器具在日益發展，而那些能夠觀照我們自身的、作爲藝術品的雕塑又在哪裏呢？

第二章

苦 難 歲 月
——夏 商 周 雕 塑

距今約五千年前，也就是仰韶文化至龍山文化初期，在黃河流域，活動著一個今天家喻户曉的原始部族，這就是黃帝部落。雖然這很可能只是一個傳説，然而華夏民族的文明，却不能不追溯到這個時代。黃帝氏族部落可能起源於陝甘的黃土高原。與此同時，又有另一個氏族部落，也就是炎帝氏族部落，活動在關中平原的西部。它們活動的地帶，處於黃河流域東西往來的交通線上。後來，這兩個部落發生了遷徙，在豫北互相融合，並打敗了蚩尤。經過漫長的征戰，炎黃集團最後又與黃河下游的東夷集團發生融合。

這個時代屬於古史傳説時代。這個時代，往往是人神不分，既有古史，又有神話。在這一時代，三皇五帝是流傳最廣的人物。三皇五帝到底是哪些人，諸説不一，但這一時代相當於堯 、舜的時代。龍山文化與三皇五帝的關係最爲密切。這一時代，各種因素，比如戰爭等，使各種文化發生了大碰撞、大融合。後來，龍山文化又發展爲二里頭文化和先商文化。先商文化與商文化關係密切，二里頭文化與夏文化關係密切。在夏商之後，就是周代。

直線造型的夏商雕塑

龍山時代是中國的銅石並用時代，二里頭文化則是一支早期的青銅文化，二里頭文化具有夏文化的典型特徵。早在仰韶時代的陶器中，就已發現許多類似的圖畫文字的刻符，後來考古學者又在山東的龍山文化遺址的陶片上發現陶文。可見在夏文化之前，就已經可能存在著文字文明。

夏文化是作爲與原始文化對立的文化形態而出現的，但又在很大程度上保留了母體文化的原型，是一種過渡狀態的文化。《禮記·表記》説："虞夏之質，殷周之文，至矣。虞夏之文，不勝其質，殷周之質，不勝其文。"這個質，今天看來，就是尚未脱離原始質樸性、愚昧性和野蠻性的特徵，同時，又有了文明性的"禮"的内容。這個過渡時期始終貫穿著新舊文化之間的衝突和爭鬥。

這一時期，伴隨著先民們自我意

識的覺醒，客體性的世界在他們的意識中逐漸展開。一方面，自然還是人格化的、與圖騰和鬼神相關的自然，這個客體性的世界首先對於他們構成直接的壓迫。另一方面，則是進入到文明社會之後產生的人對於人的壓迫，這種不平等的關係一開始就是極爲血腥的。在這雙重的壓迫下，這一時代人的意識中，生長出來的更多是一種壓迫感、恐懼感、緊張感。自我意識愈是發達，這種痛苦也就愈加強烈。

在河南偃師二里頭遺址的發掘中，不僅發現了爲數衆多的青銅工具刀，包括錐、鋸、鏟、鑿、魚鈎、青銅戈、戚、鏃和青銅容器爵、鼎、觚等，還發現了冶鑄青銅器作坊遺址。二里頭遺址出土的陶方鼎，也有濃厚的銅器作風，可見這時候器具的發展已經到了相當高的程度。同時存在的實用性不強的其他造型物，如果因此而被稱爲藝術的話，也許是可以的，它們很可能包含了對於世界和未來的理解。這些在血腥味中成長起來的文明，對於每個被抛入其中的人來說都是充滿著恐懼、壓迫、神秘感的，所以從夏代就已有的如食人無厭的饕餮等等獰厲的造型物，一直被作爲圖騰崇拜的對象。而在具體的造型觀念上，這一時期的作品缺乏曲線的流動感，而傾向於以直線造型。

二里頭文化富於代表性的典型器物是陶爵和鬹。夏家店下層文化是有二里頭文化因素的。這裏發現的陶爵和鬹與河南偃師二里頭遺址及洛陽東馬溝遺址出土的同一文化類型的陶爵和鬹具有明顯的共同特徵。這些陶器

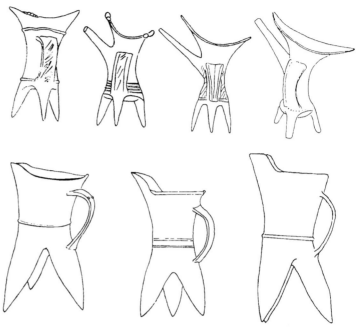

的器具特徵越來越明顯，而一些附屬的造型因素被大幅度地削減了。陶爵造型勻稱，已有對稱意識，在器口又出現功用性很強的流嘴，流嘴與口流線性銜接。陶爵腰部瘦高。二里頭的陶爵雖然腰部粗壯，但造型特徵與前者相似。無論在二里頭或夏家店，陶器上都能看見饕餮紋。這是在二里頭文化中常見並在中原地區源遠流長的一種紋樣。饕餮是一種食人無厭的怪物。饕餮形象的出現，使這些夏代的器具顯示了與前不同的風格。不但是在造型上更趨於器具化，而且喪失了早些時候器具的稚拙。文明的開端就伴隨著殘忍的殺戮，認知力的覺醒伴隨著與環境的衝突，這些恐懼感的降臨，表明了人對自身的關心已漸漸覺醒，而這種覺醒，一開始就帶著血腥味。

與夏代文化同時並存的，是先商文化。在滅夏之前，商族主要在現今豫東北、魯西南和冀南一帶。由於兩

陶爵示意圖　河南偃師／在這些陶爵的造型中，無用之形被大幅度削減，同時又強化了有用之形的比重，所以它們的藝術性是比較弱的。

種文化的相互交流，所以兩者出現了某些相似點，比如他們的陶器多呈灰黑色，器表飾紋多爲籃紋、方格紋與繩紋。陶器的品種大都相同，但是也有區別。二里頭文化屬於夏文化，而與二里頭文化晚期同時並存的鄭州二里崗文化遺存，則可能是先商文化遺存。先商文化直接影響了商文化。和夏、周二代不同的是，殷人對於神是普遍崇拜的，這也許更多地和他們商族的先世有關。前面所講的東山嘴女神殿，以及所對應的紅山文化，很可能就是商文化的發祥地。

在二里崗文化遺存中，發現了一些商代人或動物的小型陶塑。鄭州商代二里崗的陶器，可能取材於當地的紅粘土。這些紅粘土在高溫下，結成堅硬的陶器胎壁。據推測，這時陶坯的製作可分爲模製、輪製、手製三種，而隨其形制不同，其製作過程也有差

別。下圖是二里崗出土的一件陶虎。這隻小陶虎的造型很容易讓人想起茂陵石雕的石虎——無論是在造型特徵上，還是在雕刻手法上。作者對於雕刻的方法並沒有嚴格的法則限制，一方面以體塊方式把握動物的大造型，一方面以刻劃方式塑造局部。

在四川出土的商代陶虎的雕刻手法也與此類似，而這種手法可能就是繼承或沿襲了陶製器具如陶尊、陶爵的製造方法，先塑造基本的器形，然後以陰刻劃綫或圖繪的方式進行修飾或加工，而後者是附加的。但是這隻陶虎不是作爲器具，而是作爲一個獨立的形象展現在我們面前，因此也便有了一種與器具不同的特質，雖然它的製作手法與器具是大致相當的。

這種雕刻的手法，還可以在後來的雕刻中看到它的影子。也許，當這些並不帶有器具特徵的造型物出現的

陶虎　河南鄭州二里崗／這個小陶虎的造型手法，與漢代茂陵石刻有極爲相似的地方。

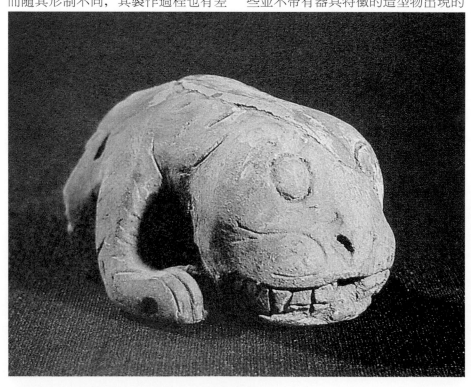

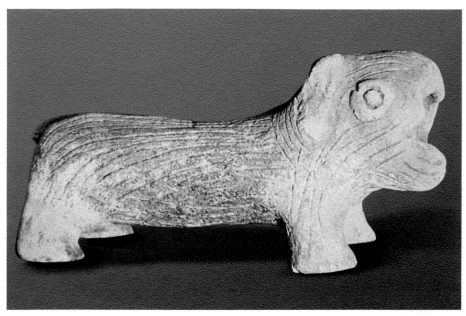

陶虎 商代早期 四川成都青羊宮

陶人頭 商代早期／
這個人張開口，似乎
在笑。在這微微的憨
笑裏有一種古怪的感
覺。也許這種表情僅
僅出自對於看到自己
的那種滿意：看到另
一個自己，就像照鏡
子一樣。

時候，無論它和巫術或其他因素有多大關係，只要形象有足以使我們把玩不已的，那麼，作爲藝術作品的雕塑可以説就此產生了。然而，即使是有了真正意義上的雕塑，它總是要被穿上一層衣服，要麼作爲巫術器具，要麼作爲祭神、墓葬、裝飾之用。

在古埃及，雕刻家最初的含義是"使人生存的人"。人的形象是生存的軀殼。在先民的意識中，形象有一種與生命息息相關的含義，而這種萌發自遠古的意識，可能長遠地影響著後世的藝匠或思想家。人的覺醒也許就伴隨著對於形象的觀照，在這種觀照中才會有反思。從此人與世界開始分離，世界不獨是他的世界，相反地，他只是這世界中的一員。而他一旦被拋入這個茫茫無際的世界中，注定將日益自慚形穢，自慚於自己的渺小。人類文明之進程，一開始就要伴隨著精神家園的失落。自我意識的逐漸確立，帶來了文明，也帶來了個體價值的日益消失。人們也許只有回到那曾

讓他們邁入不歸路的起點上，也就是，在形象中看到自己，才能在其中尋找到一點歸家之感。

商代的人物造型基本上反映了這一時期人們的精神狀態。圖示商代早期的陶人頭，已經殘缺不全，塑造的手法則與新石器時代或者更早期的頭像塑造方式是一樣的，或者説是一件沒有任何塑造技法可言的頭像。與以往不同的是，我們現在無法判斷這尊頭像是否附著於其他器物，或是作爲器物之用，或是純粹出於把玩的興趣，或者這種把玩的興趣與一種奇怪的巫術觀念有關。這個人張開口，似乎在笑。在這微微的

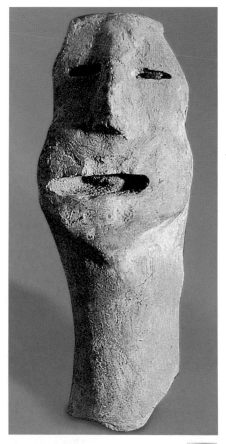

15

雙面玉人　　商代後期
河南安陽婦好墓

有榫可供插嵌。如果對照牛梁河的女神像造型，這尊嬌小的雙人體裸像很可能和生殖崇拜有關。雙面玉人與祈求生育有關，可從婦好墓中的甲骨文卜辭得到一點佐證。這些甲骨文中，有不少武丁爲婦好占卜生育和她的健康狀況的卜辭。比如向祖先問婦好有生育能力没有。婦好懷孕後，又卜問她什麼時候分娩，生男孩還是生女孩等等。

玉人的兩個面部造型極爲相似，都是濃眉小眼大鼻小嘴，但是裝飾感或程式化傾向很明顯。這一點使它介於器具與那種自由觀照的對象之間，這也許就是我們稱之爲工藝品的東西。人物的兩肩上聳，腿向内屈，有一種焦慮感、壓迫感。但以前的體塊圓雕與線刻相結合的手法保留下來了。

婦好墓出土的另一尊黄褐色玉雕，可能是一個奴隸主造型。他衣著華貴，撫膝席地而坐，若有所思，而目光中透出威嚴、愚魯。或者説這尊石雕是很有身分地位的人物像，他頭上横帶的筒形卷狀物可能就是這種身分等級的象徵。還有一尊石雕，顯然是一個奴隸的形象。這件石質圓雕神態愚魯而猥瑣，雙肩上聳，雙眼充滿恐懼，人物眼睛的造型方式與整體不協調。也許對於眼睛的結構，作者還

憨笑裏有一種古怪的感覺。也許這種表情僅僅出自對於看到自己的那種滿意：看到另一個自己，就像照鏡子一樣。

20世紀80年代末安陽發掘的婦好墓，是武丁時代的，屬於商代中後期。"婦好"是武丁的妻子，大概屬於女强人一類。婦好墓出土的雙面玉人，頭飾角狀雙髻，雙足作馬蹄形，可能是帶有神秘色彩的巫師。在古代，巫有男巫女巫。在篤信鬼神的商代，這些巫師的地位是相當高的。雙面玉人被認爲是一尊男女同體的雙面裸體像，雙手置於胯間的被認爲是男性，雙手置於腹部的被認爲是女性。脚下

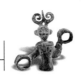

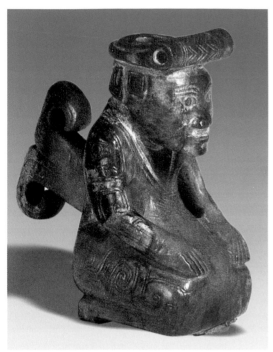

不能夠用一種明確的"體"的概念去認識，以體造型的觀念與以線造型的觀念依然矛盾地交織於一起。這種體—線結合的方式，是早先器具製作的遺留，一直延續和影響到後期的雕塑，成爲中國傳統雕塑的一大特徵。而這種特徵，又表明了我們在認知力與直覺之間的爭執。

安陽小屯出土的奴隸陶塑是戴著枷鎖的奴隸或俘虜的造型。這具枷鎖具有雙重的意義，即主體對於自由的呼喚和奴隸制度令人窒息地對於個體的壓迫。

在出土這尊陶塑的安陽殷王室墓區中，有一大片祭祀祖先的場地，在這裏發現了數千具被殺祭的人骨架、頭顱、無頭軀體，以及牛馬羊牲坑。這被公認是祭祀祖先的人牲、祭犧。殷代是對鬼十分崇拜的時代，他們相信人死後，靈魂要去另外一個世界，過與現世同樣的生活。這種觀念不但在

古代埃及、希臘有，可能在人類整個的蒙昧時代，對於生死的理解都是一樣的。死去的人，他的靈魂在另一個世界，同樣要吃、要穿、要玩樂，於是就有了牛羊雞狗魚的肉食供奉。可這些是不夠的。殷代雖然已經超越了以人爲食的時代，但他們依然把人殺掉以供祭祀巫術，供其祖宗之神靈食用，這叫作人牲。另外一批被殺掉的，有辦事的貴族、供淫樂的妃妾、供侍衛的武士、供雜役的奴僕、駕車馬的御奴，他們雖是主人的近親、近臣、近侍，但他們的生命是屬於主人的，無論他們願意不願意，主人死後，他們都得伴隨主子到另一個世界去，這一批殉葬者稱之爲人殉。

殷墟所發現的牲人數量遠遠超過殉人，牲人不但在墓主埋葬時用，在以後定期的追祭時也要用。武丁時期，人牲數量最大，次數最頻繁，以後慢慢減少，並多改用婦孺。人殉大概出現於父系氏族公社確立以後，女人爲男人殉死。據說這表現了男性對於女性的奴役。殷商早期人殉不多，中期以後有所發展，從妻妾爲殉擴大到近臣、近侍。到了晚

奴隸　商　婦好墓

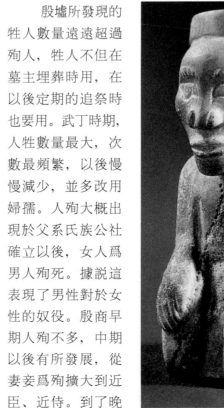

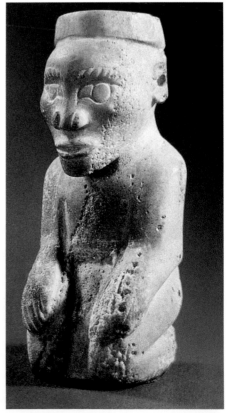

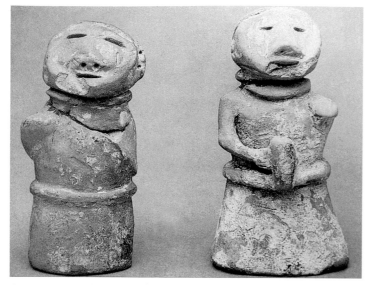

陶塑奴隸　商　河南
安陽

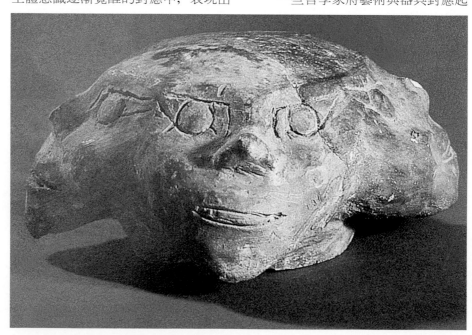

人面形陶器蓋　商代
後期／從這件器蓋的
造型中，大概可以領
略一下所謂的＂獰
厲＂。

一種奇特的審美取向，那就是獰厲之
美。

在下面這些作品中尤其能看到這
種審美取向。河北出土的人面形陶器
蓋，雖然手法粗糙，但人物面部所透
出的愚魯、恐懼、獰獰之感，在後商
的其他雕塑作品中也是常見的。安徽
出土的龍虎尊，肩部雕有三隻龍，在
器腹有一隻雙身老虎，張口作吃人
狀。這種虎食人的形象在商周的銅
器、玉器中很多。著名的司母戊鼎耳
以及婦好墓的婦好鉞，都有虎食人的
浮雕。這些浮雕是附著於器具之上以
爲裝飾的，然而這種形式所透出的不
純粹是形式圖案的美，今天看來，更
大成分上，這裏還有一種令人望而生
畏的東西。商代後期的人面紋方鼎，人
面雕刻的手法已經很統一和成熟了，
尤其是對於眼睛已經能夠用體的觀念
塑造，五官準確，表情莊嚴肅穆，但
這也可能是吃人的饕餮。

一些哲學家將藝術與器具對應起

期，就更爲嚴重。雖然信仰死後靈魂
進入另一個世界，然而死亡畢竟是一
件痛苦的事。個體的生命没有任何獨
立性、確定性和價值，而同時，這些
個體是已有相當智力的人了。痛苦莫
大於對於痛苦的意識，迷惘莫大於對
於自身命運的擔憂與無知。於是，商
代的文化，在這野蠻、蒙昧、血腥和
主體意識逐漸覺醒的對應中，表現出

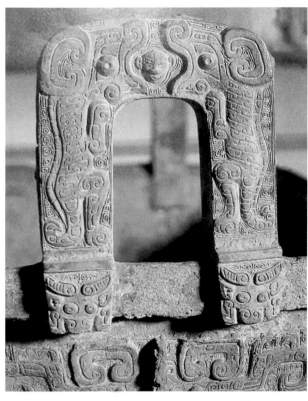

來談，認爲藝術純粹是爲我等所在的世界中本應如此的東西而呈現的。那麼在這些造型中，它純粹以形象揭示了我等之所棲居的世界之中，那種必然地要被體驗的，而又曾在那些遙遠的年代早已發生了的東西的含義了嗎？這些殷周的先民們，是什麼讓他們如此畏懼？是畏懼上天對於生命無常的決斷嗎？

這些造型敞亮了殷人的世界，而作爲敞亮者，這些造型因而也可被看作是藝術性的東西。它向我們展示的不是愉悅、優美、適意，而是恐懼、壓迫。這些恐懼或壓迫感，在蒙昧未化的原始人是不會有的，只有在認知力發達以後，才會有對於個體命運的思考與擔憂，然而這一切都伴著野蠻的屠殺。所謂的文明，從一開始就是從血腥中走出來的。

虎噬人頭浮雕（司母戊鼎耳）　商代後期　河南安陽

人面紋方鼎　商代後期　湖南寧鄉縣／人面造型勻稱寫實。據說這也可能是吃人的"饕餮"，也有人認爲與黃帝四面的傳說有關。

曲線造型的周代雕塑

傳説在上古的時候，帝嚳的妻子姜嫄，在一次部落的聚會以後，踩了巨人的脚印，不久發現自己懷孕了。人們以爲這是不祥之兆，於是，這個小孩生下來以後，姜嫄就把他丟在野外。可是在野地裏，動物都來給他餵奶，到了冬天，鳥兒用羽毛給他做被子，上天就這樣保佑這個小孩子長大了。這個小孩叫后稷。后稷長大以後，又聰明又勇武，他教會了人們種莊稼。后稷因而也被看作是周人的祖先。

后稷曾是帝堯的農師，由於他教會了人們從事農業生産，所以就被尊爲農神。這個神話至少説明了農業的

持環銅人　西周中期 陝西寶鷄／這個舞者雖然也面帶愚魯，却畢竟有一種對世界活潑歡快的體驗了。

發明與周民族的興起有關係。渭河流域的關中平原，土地肥沃，氣候適宜，四季分明。這種得天獨厚的地理環境，使它成爲華夏民族重要的發祥地之一。在西安半坡遺址的陶罐中，人們發現了白菜和芥菜的種子，而《詩經》中描寫農業興隆的內容，幾乎都是當時關中的情況。關中地區不但農業發達，而且涇渭流域也是衆多民族聚居交融的舞臺。殷商文化、姬周文化、姜炎文化等，都在這裏發生了融合。然而最初周人不斷受以游牧和狩獵爲主的戎狄部落的壓迫，所以他們在古公亶父的帶領下，從豳遷到岐，即從今天西安一帶遷到寶鷄一帶。人們認爲古公亶父是一個仁德的人，所以大家都來歸附他，由此人口大量繁殖，族別不斷增加，不久就形成了一個初具規模的周國。周人的文化，由於距殷商文化中心較遠，所以很快就成長起來了。在公元前約一千年的時候，周文王的兒子姬發，利用殷商紂王政治極度腐敗之機，發動了牧野之戰，取代了殷王朝。這個新的王朝，就是周朝。

周的文化，是一個重禮、待人較爲寬厚的文化，無論是古公亶父，還是周文王，都被認爲是一個仁德愛人的首領，所以孔子對於周文化很推崇。在殷人的觀念中，上帝是絶對的神，商王是上帝在人間的代表。在卜辭中商王自稱"余一人"，除了他以外，別人是没有人的自由、尊嚴和人格的。周代的文化則是一個敬鬼神而

遠之的文化。周人認爲最重要的是處理人與人之間的關係。商周相較，一個是重鬼神的文化，一個是重人倫的文化，無論怎樣，人的地位與尊嚴，在周代向前走了一步。

周文化對於人的尊重只是相對於殷文化而言，它們在一種相互的傳承中，不可能起非常大的跳躍。殷代的野蠻習俗，必然也在一定程度上被周文化保留下來。但畢竟有一部分人獲得了稍多的自由，比如貴族犯法，可被特赦或出錢贖刑。這種寬和的環境也帶來了周代銅器造型風格的細微變化，殷代的獰厲作風在此一變而成爲柔和寬鬆，並帶有神秘感，甚至還有點天真爛漫，有一種生機勃勃的風格。如果説，殷代的雕塑傾向於直線造型，周代則傾向於曲線造型。

考古工作者對周原遺址進行了大規模發掘，出土各類珍貴文物萬餘件，其中亦有不少人物造像的器具。扶風縣莊白一號窯藏出土的刖人守門鬲，下部作屋形，有門兩扇，門樞齊全，可以啓閉；四角各設卷尾龍一條，口沿下飾以雲紋襯底的竊曲紋，下面四角有鳥形足。正面開門，門外有一個人物形象。這個人右脚完整，左脚被砍掉，

很明顯是一個受過刖刑的人。周代的仁義，也只是相對殷人的殘暴而言，其實周人之殘暴，未必比殷人遜色。周代的刑法制度中，有"刖者使守囿"的記載，有墨(臉上刺字罰爲奴隸)、劓(割鼻)、刖(斷足，即刖刑)、宫(男去勢，女禁錮)、大闢(斬首)五刑，除了較輕的墨刑外，其餘都是慘絶人寰，毫無人性可言。刖者，除了讓他們看門以外，有的則被棄之於曠野不毛之地，與禽獸爲伍。這個銅鬲上的刖人形象，可能在無意識中寫照了人在當時的處境。

在春秋戰國時代，神州大地上崛起了一個嶄新的文化群體，這就是對中國文化影響深遠的知識分子——"士"這一階層。他們縱橫馳騁，或身負重位，或著書立説，或高蹈遠遁，或

守門刖人　周　陝西扶風／人的權力欲望，使他人都成爲器具；人的奴才本性，則使人安於作爲器具。在只有主子和奴才的世界，奴才如果不能成爲奴才，那也許是更爲痛苦的。

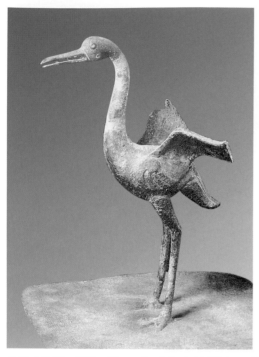

立鶴方壺蓋　春秋　河南／從雕塑形式特徵看，商代造型傾向於直線化，周代傾向於曲線化，春秋戰國時代，其曲線的流動感就更強了。

任性使氣，或投機鑽營。歷史上稱這一時期爲"百家爭鳴"。士的崛起，思想的日益活躍，帶來的是人的自我價值、自我尊嚴的覺醒。

中國文化的代表人物孔子就活動在這一時期。孔子説："始作俑者，其無後乎!"集中反映了當時人們渴望被尊重和人格獨立。其他的如墨家也強調愛人、非攻。孔子甚至把仁愛之心推廣到所有生物。這一時期，陰陽五行説也有了很大的發展，人們的認識力空前提高，以老子、莊子爲代表的哲學流派，他們的思想深度已經到了極高的程度，而儒家的孟子，則直接喊出了"民爲貴"的口號，等等。總而言之，這個百家爭鳴的時代，長遠而又深刻地影響了中國傳統文化。

可以説，這一時期，真正是個體尊嚴意識覺醒的時代，也是一個有活力、煥發了生機的時代。雕塑藝術，也明顯地刻上了這個時代的特徵。如果説，商代的雕塑造型傾向

犧尊　春秋　河南陝縣／展翅欲飛的立鶴（上圖），天真爛漫的小獸，洋溢著春天的氣息。

於直線化，周代傾向於曲線化，那麼戰國時代，雕塑的曲線流動感就更強了。

春秋戰國時的器皿造型還沒有完全脱離遠古的器具造型意識，在很大程度上保留了形象與有用空間結合的方式，只是這種結合不像原始陶器那樣直接取材於物像。到春秋戰國時期，儘管形象與有用空間依然結合在一起，但這種結合更多是出於審美的興趣。

河南省出土的立鶴方壺的壺蓋，是春秋早期的作品。壺蓋頂上有一隻展翅欲飛的鶴，這隻鶴整體呈S形造型，兩隻展開的翅膀又與鶴的長頸構成U形造型，流動感比較強。在河南陝縣出土的春秋早期犧尊的造型以橢圓形爲主，獸身呈橢圓形，獸耳獸頭也皆呈橢圓形，而小獸通身呈L形的

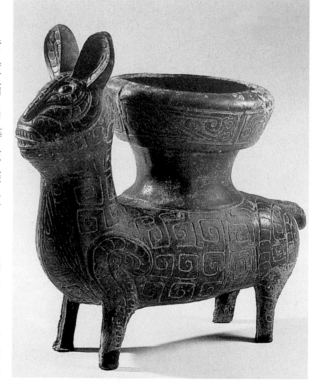

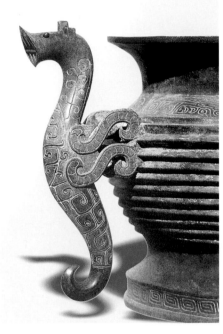

流線型。春秋早期的龍耳尊通體都是S形造型。這個容酒器的主要部分，大口、鼓腹、大足，一波三折，是S形，兩側的以龍造型的把手、龍的軀幹呈S形，龍的雙足也是S形！

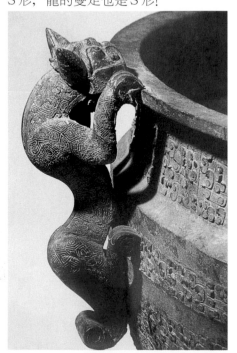

春秋戰國之交的吳王夫差鑒，四周有虎形環耳，扒著鑒邊作欲食狀，我們看這些小老虎的造型，竟也是S形！春秋戰國有很多老虎造型雕塑，都以S形流線特徵爲基本造型。春秋晚期的龍蛇搏鬥透雕鈕飾，借助"龍""蛇"的特徵極盡S形造型之能事，這影響了戰國的雕刻。春秋戰國器具雕刻的造型意識，可以説就是"S"形造型意識的應用。S形造型，用英國畫家荷加斯的話説，是近於最美的造型了。在這純粹的器具雕刻中，S形的廣泛應用，透露了一種喜悦與歡快，在人物造型上也趨於流暢。

春秋與戰國之交的漆繪木俑，其流線性特徵就很明顯。俑的雕刻方式，是用木塊雕出人體大形。這種雕刻也很可能是先以直線定出大塊面的——這種做法在民間的木匠中也是常見的——然後再深入進行加工，使整體線條流暢，然後塗色並描繪五官以及服飾等。雕刻手法與描繪手法結合，這種方式在石器時代就已很普遍，並成中國傳統雕塑的一個特徵。這具俑的頭部呈橢圓形，雙肩流線型下滑，與寬大的衣袖呈一流線型造型，雙手合攏於胸前。面部與手塗爲紅色，衣服塗成了黑漆。人物器官的細部，尤其是難以把握的眼睛，則描繪出來。

戰國青玉人是一件比較精美的人物雕刻。它的整體造型特徵與漆繪木俑差不多，手法要嫻熟精湛多了。從作者對其面部五官的刻畫看，在技法上已經比較成熟了，但作者採用的方法，依然是圓雕與陰刻的結合。

龍耳尊 春秋／注意這些器物中的"S"形造型意識。

吳王夫差鑒獸形鋬 春秋晚期

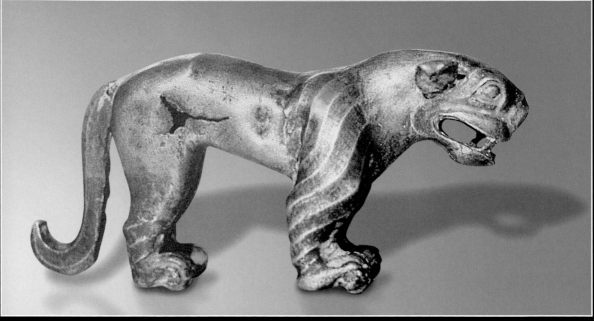

銀虎　戰國晚期　陝西神木

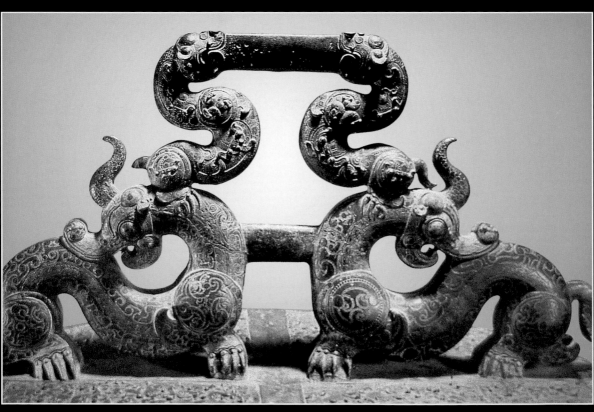

龍蛇鬥鈕飾　戰國早期　湖北隨縣

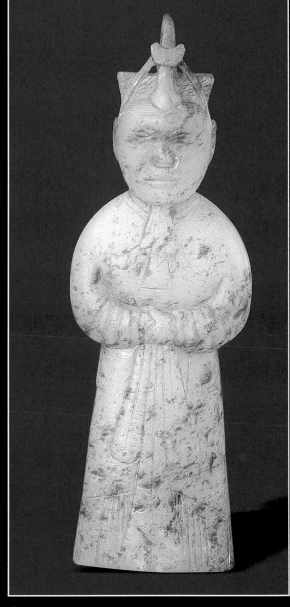

漆繪木俑　戰國　初期　河南　　　　　　　　　　青玉人　戰國

S形造型與楚文化

鹿角立鶴　戰國早期
湖北隨縣／奇特瑰麗
的想像，是楚人的特
點，也是楚文化的特
點。

虎座鳥架懸鼓　戰國中
晚期　湖北江陵

春秋戰國是一個社會大變動的時代，在這個時代，原來在周初被封於偏僻之荊山一帶的小國楚國，竟然改變了自己落後的面貌，創造了燦爛的楚文化。西周初年，楚熊繹因有功於周室，領封於荊山丹陽，這只是一個偏僻山區的子國，恐怕還是較大型類似村落的據點。但它發展很快，到西周中期，就曾征伐到鄂東地區，而鄂東的江北地區，夏商以來一直爲中原民族控制。黃陂盤龍城二里崗時期的商代文化，證實了這一點。春秋以後，楚的勢力開始向鄂東滲透，到了戰國，直接控制了整個鄂東地區。楚文化體系是在鄂東商周文化發展的基礎之上形成的，楚國在對江漢淮地區的步步控制中，又吸收了當地的文化傳統。

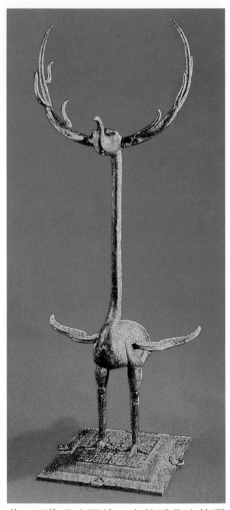

楚國的崛起和楚文化的勃興，就發生於春秋戰國這個變革的時期。比起諸夏，楚國在文化上原是個落伍者，但楚國的地理環境給予人們的生活條件卻是優越的。這裏氣候濕潤溫和，百物豐茂，不像北方民族，在較爲貧瘠的環境中，較早地形成了一種比較厚重的道德意識。這種深沉而厚重的道德意識，在楚人是缺少的。優越的生活環境使他們少了些理性的克制，而多了份想像力，而且這多出的想像力又生出標新立異的性格，沒有那麼多的宗教規範和約束。他們無拘無束的想像，重於感性的風習，標新立異的開拓精神，正是諸夏文化所缺乏的。楚文化是一個有活力的文化。在春秋戰

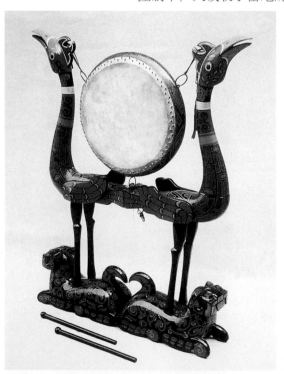

國時期，竟成了與中原文化相媲美的華夏南北兩支文化之一，並對後來的漢文化產生了巨大的影響。

在湖北隨縣春秋戰國的曾侯乙墓，發現了一些重要而有雕塑價值的文物，其中有些青銅器是用失蠟法鑄造的。失蠟法鑄造的青銅器，在河南淅川下寺楚墓也有發現。這種鑄造法很可能是楚人發明並傳入中原的。另外，在淅川和新鄭還發現了另一種青銅鑄造工藝，這就是分鑄焊接技術。這兩種技術，是春秋時期青銅鑄造技術發展的重要保證。青銅器鑄造之精美，造型之流暢，和這些技術不無關係。漆的發明雖然很早，但漆器的發展，很大程度上也要歸功於楚人。先秦的漆器，多出於楚墓。漆器興起後，又在一定程度上取代了青銅器。

曾侯乙墓出土的鴛鴦形漆盒，扁頭長嘴，頸後縮成S形，身體成蛋形，而頭、頸、腹之間又形成一S形，器身上所繪圖案多有S形、Z形。在湖北江陵出土的虎座鳥架懸鼓漆器上，也可以看到S形的充分利用。西周至東周初期，曾（即隨國）、楚是周王朝各自獨立的諸侯國。春秋中期，楚成王征服了曾國，使之成爲附庸。曾侯乙墓屬於楚文化系統。

楚地的雕塑作品中有很多根據實物想像加工的形象，比如鹿角立鶴，鶴昂首弓背垂尾，雙翅張開，躍躍欲試，兩隻粗壯的腿立於方形底座上。有趣的是，這隻鶴的頭頂被突然安上一對弧形上翹的鹿角，使這座雕塑形象顯得活潑而又怪異，不但有這些想像中的形象的組合，而且還有對形象的誇張，而這又和想像力的變化多端

有關。所以S形以及類似流動感强的曲線在楚文化雕塑中的大量運用，是有其原因的。

楚藝術品中，引人注目的還有它的色彩，主要體現在楚人的漆器中。這些漆器運用最多的是黑紅兩色，此外還有其他顏色。在《楚辭》中，楚人對色彩的追求，是豐富多樣的。如果不是製色技術的限制，誰也不會懷疑楚人的色彩世界是斑斕多變、精彩絕倫的。這種生動的感官刺激，與有動感的線條造型相配合，真是相得益彰。

楚文化的藝術作品，充滿著浪漫的想像。想像力强是楚文化的主要特徵。楚文化在形式上的抽象對象就是S形。這是一種富於動感的形式，和楚人那種豐富的想像力是一致的。同時，因爲它又是一種還不完全成熟的文化形態，所以這種有流動感的S形又停留在概念化的階段。在這一時期的楚文化造型中，多是規整的S型。另外，五彩斑斕的用色也是它的一大特徵。楚文化不但對於漢文化產生了巨大的影響，而且由於這種影響，它又對敦煌、六朝的造像，乃至整個比較成熟的華夏民族的審美趣味都產生了重要的影響。

彩繪木雕小座屏　戰國中晚期　湖北江陵／這件小座屏，雕有鳳、鴛、鹿等，色彩以朱紅、灰綠、金銀等爲主。

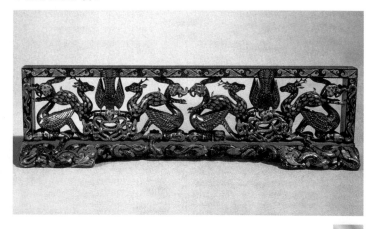

第三章

英雄悲歌
——秦俑

黄帝和炎帝部落分別從陝西的北部和關中地區往東遷移時，遭遇到東部的一個強大的部落，這就是東夷。夏初，東夷族分爲九部，其中一部叫畎夷，它可能是贏秦族的祖先。夏桀時東夷與夏的矛盾激化，商湯聯合東夷擊敗了夏桀，部分的贏秦族因而西進到關中地區。這時秦人的文化屬於商文化的範圍。後來，這部分秦人又向西移，輾轉到甘肅東部。除了這部

分秦人外，還有一部分贏秦氏族留在汾河流域，還有一些留在原來東夷地域的贏秦人，後來發展成了一些贏姓小國。秦人的二次西遷大概是在商末姬周勢力大盛的時候，而秦的力量也壯大起來，在殷商文化的基礎上，不斷吸收土著文化和周文化因素，形成了一種新的文化——秦文化。

直到西周中期，秦人還過著游牧生活，養馬在他們的經濟生活中占有

整裝待發的雄師

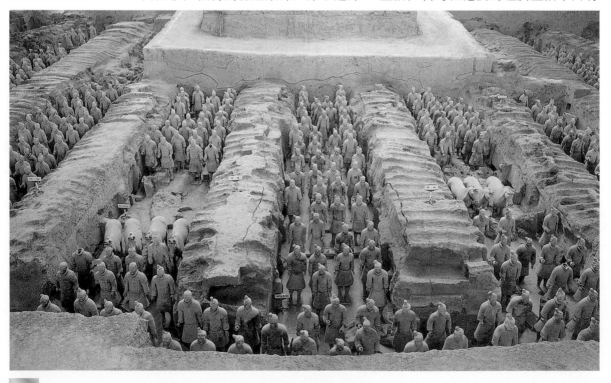

很重要的位置。他們的活動區域在今甘肅天水一帶戎羌雜處的地方。秦人的首領非子因爲善於養馬而被召到周朝，這一時期秦人正從游牧走向定居的農業生活，他們開始占有西周的故地，接收周的餘民，大量全面地吸收周文化，使秦文化有了飛速的發展。但是，從游牧轉向定居的秦人，基本上生活在神話和傳説中，他們的宗教生活遠遠不及周人，不具有周人強烈的宗法觀念，這也是秦文化的顯著特徵。秦人不重視血緣關係，也不實行分封制，而重實效，重現實，理性至上，唯大是求，唯利是圖。

從非子被周天子封爲附庸，到襄公的大約一百年間（前9世紀中～前8世紀中葉）是秦政權初創的時期。到周宣王時，秦已經擁有了一定的武裝力量，成爲周王朝對付西戎的主要依靠力量。在與戎狄長期的戰爭中，秦人形成了一種尚武而輕生忘死的精神風貌，而秦人也就是在這樣的氣魄中立國的。襄公被周天子封爲諸侯的時候，由於天子的賞賜，合法地占有了"岐以西之地"。襄公的兒子文公，又迅速向東擴展，到穆公時竟成了春秋五霸之一。而周王室的故地關中地區，也就逐漸爲秦人占有了。關中地區的周文化，反過來又影響了秦人。秦人積極與東方各國建立聯繫，又大量吸收了東方文化。此間曾一度衰落，後來起用商鞅變法，使秦國富民足，兵革大強，扭轉了被動局面。法家的思想，在秦國占據了統治地位。從此秦國的力量飛速發展。到昭王的時候，基本上已摧毀了六國的勢力。這一段時間，東方文化雖然不斷地影響秦人，但秦人依然保持了遠古純樸的社會風俗。荀子到秦國去，就覺得："其百姓樸，其聲樂不流污，其服不挑（佻），甚畏有司而順，古之民也。……其百吏肅然，莫不恭儉敦敬，忠信而不楛，古之吏也。……觀其士大夫，出於其門，入於公門，出於公門，歸於其家，無有私事也；不比周，不朋黨，倜然莫不明通而公也，古之士大夫也。……觀其朝廷，其間聽決百事不留，恬然如無治者，古之朝也。"（《荀子·強國》）

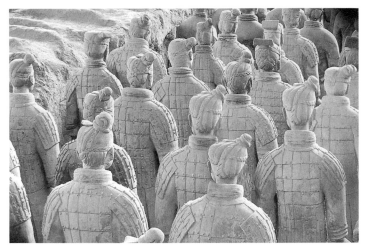

俑陣／無論在與戎狄雜處和爭奪中，還是在向東的擴展中，秦人靠一種精神力量在支持著，這就是崇尚武力，捨生忘死，勇猛剛烈。然而，在這強烈的英雄氣概中，卻透露著一種深沉的悲劇意識。

霸業逼促下的走卒

秦始皇陵兵馬俑，是世界八大奇跡之一。

駐足於兵馬俑坑頭，觀覽這些由近萬名武士組成的巨大方陣，讓人想起賈誼的話："及至始皇，奮六世之餘烈，振長策而御宇內，吞二周而亡諸侯，履至尊而制六合，執搞朴以鞭笞天下……"一種浩然之氣不禁湧上心

頭。這是一支只要一聲令下，就像決於千仞之谿的巨潮一樣一往無阻地湧入敵陣的勁旅。目前挖掘出來的武士俑，大約有七千來件，這是怎樣龐大的陣容！當年秦國一統天下的那種威風，自然一望便知了。

這支威猛之師，成就了始皇的霸業，但他們靠的並不只是鐵甲鎧馬、長槍利刃。在戰場上，他們可以赤膊上陣，與那些裝備精良的六國之師肉搏。秦俑在訴説一支被稱爲虎狼之師的故事。他們用自己頑强不撓的精神，在熱血與烈火之中創造了一個大一統的帝國。這是一曲淒愴而高亢的秦腔。也許，秦人的悲劇意識，就在於對無形命運的努力克服中。

秦俑的產生，大概是在始皇誅嫪毒，逐呂不韋之後，六國或亡或破，喪師失土，秦的軍隊如秋風掃落葉一般，虎視宇内的時候。這個俑陣的氣勢，也正是始皇想一統天下決心的反映。整個軍陣構圖統一而有變化，亦實際上集中了春秋戰國以來軍陣的類型，就像始皇每滅一國，則把該國的宮殿複造一份於咸陽一樣，秦俑的軍陣，裹括了自戰國至秦朝建立，從長江流域到關中的有代表性的軍陣場面，亦是秦始皇對於其大一統之功績的炫耀。

一號坑有近6000個兵馬俑。這個軍陣的編成，强調了秦軍主力步兵軍陣的嚴密、堅固，氣勢之宏偉，實力之强大。主體面向東，表現了出關殺敵的決心。它的縱陣陣形，又反映了將進入作戰的態勢。軍陣周圍配置了弩兵。全陣車前步後，梯次分明，可以整體開出，亦可輪次投入作戰。二

號兵馬俑坑也面向東，由輕車兵、帶甲車兵、騎兵、弓弩兵俑編成，顯示了秦兵的高度靈活機動。三號坑是一支短兵陣，即是統帥的警士部隊。

兵馬俑坑是秦始皇陵的一組從葬的坑，是秦陵工程的一部分，它的造型風格與秦陵其他地方出土的俑的造型風格、塑造手法是一致的。這個陵園，很可能就是身爲丞相的李斯主持設計的。兵馬俑陣，不但是秦皇的從葬者，而且也是他駕鶴西去時仍然能夠駕馭的軍隊。這是一支整裝待發的軍隊，隨時爲著主人的命令而效命的軍隊。你看：銅車馬的御手雙手執轡，全神貫注地望著前方，仿佛在說："陛下，您的車已準備好了！"將軍按劍而立，仿佛在說："陛下，臣等您的命令了！"跪射俑雙手執弩，雙目前視，仿佛在說： "陛下，我已準備好 了！"

秦 俑坑是一項 未

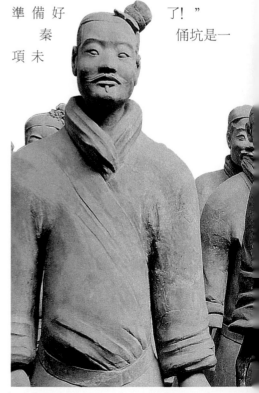

竟的工程。秦始皇三十七年七月在出巡途中死於沙丘，九月下葬。這時地宮之外的各項工程還沒有完工，第二年四月，秦二世又從驪山秦陵工地上調走大批人馬建修阿房宮。七月份，就有大澤鄉的陳勝吳廣發難了，第二年打到臨潼附近。這時秦的主力在長城邊防，回調已經來不及，而郡縣的兵一時也調不上來。秦二世在驚恐之餘，下令赦免驪山的刑徒、奴隸，編爲戰士，由章邯帶領擊破了張楚的軍隊，驪山的修建也就中斷了。

這支威猛之師，讓我們想起了秦人和那個一直被爭論不休的秦始皇。

對於秦人，上蒼並沒有賜予他們過多的財富。在先民們漫長的遷徙過程中，環境是惡劣的，並沒有楚地那樣富饒的資源，可以在一種優越的環境中盡情想像。面對秦人的是凜冽的寒風、乾涸的黃土。直到非子的時代，他們才在關中找到一塊

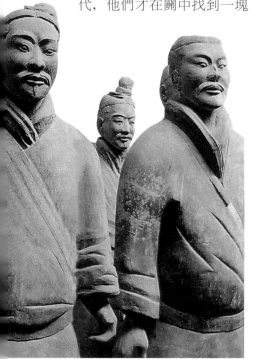

立足之地。襄公受封立國以來，關中這塊富地並沒有讓他們的生命有一絲的喘息，酷烈的軍事生活是他們生活的主要內容。無論在與戎狄的雜處和爭奪中，還是在向東的擴展中，他們靠著一種精神力量支持著，這就是崇尚武力、捨生忘死、勇猛剛烈。然而，在這強烈的英雄氣概中，卻透露著一種深沉的悲劇意識。英雄氣概往往與殘暴共存，秦人的這種精神文化，反過來使他們的統治者更不近於人性而崇尚功利和屠殺。這種屠殺非獨對於異國之民，對於他的子民，也是同樣的。

秦始皇是個具有雙重性格和深刻的自卑情結的君主。他的父親莊襄王，原只是個落魄的王孫，正是呂不韋的周旋，才成爲一國之君。然而秦始皇的身世，也成了千古之謎，他的生父是誰，誰也說不清楚，嬴政心中的陰影，也就日重一日。他不是一個健康的君王，更沒有《歷代帝王圖》中那樣的英武氣概，而是雞胸、馬鞍鼻，大概還患有氣管炎，說話聲像豺狼，由此形成的強烈的自卑情結——正像阿德勒所說的，則又因此形成了一種強烈的動力。我們所知道的秦始皇，是一個性格孤僻、獨斷專行、缺乏愛心、殘忍而有虎狼之心的人，而他要透過對於六國的征服，來彌補自己的病殘，實現自己的價值，滿足他的自我實現感。他所依靠的，正是這讓六國望而生畏的雄師。

他們不太喜歡儒家的仁義禮智，而欣賞法家的法制——尤其對於作爲統治者的始皇帝而言更是如此。功利主義使他們好大喜功、崇尚氣勢，這

袍俑／生命的微不足道，和捨生忘死的"敢死"精神，是那些身披鎧甲、裝備精良的六國軍隊所不具有的。

拔棘刺者　（側面）

樣就有了對"大"的崇拜。兵馬俑給人的第一個印象就是"大"。兩千多年前這個俑陣的設計者，也許並没有把兵馬俑當作藝術品來設計和塑造，因爲推行赤裸裸功利主義的秦人，他們比較排斥華麗美觀的東西。當齊國都城的人在吹竽、鼓瑟、擊築、彈琴，而鄭衛之音流布於中原地區的時候，秦國仍然沉醉於擊瓮叩擊、彈箏搏髀，歌呼嗚嗚的原始水平中。所以説，兵馬俑的創造，它的前提，只是殉葬品，是伴著秦始皇對於長生不老的追求和來世的希望的。這支龐大的軍隊，是爲了保衛那個不可一世的亡靈，在他無可奈何地踏上西行之途的時候，依然能夠擁有一份信心和尊嚴。

拔棘刺者　（正面）古
羅馬

器具？　藝術？

秦人有明顯的務實精神。在春秋戰國時期各諸侯國中，在延攬人才，禮賢下士，培養和使用人才方面，是諸侯國所不及者。誰能出奇計強秦，誰就是秦國的貴賓。所以商鞅來了，百里奚來了，范雎來了，呂不韋來了，李斯來了……秦人在建功立業的過程中，没有把命運完全交給鬼神，也不像周人那樣重血緣。他們立國的根本就是務實精神，這種精神在價值觀、倫理觀、文化藝術方面表現得相當明顯。

這樣也就使他們的文藝作品顯得樸實無華，感情真摯，喜歡寫實而不務浮華。

秦陵的兵馬俑，出土的近萬件，如此大規模的雕塑，在造型上又基本一致，它的製作，實際上是在一個生產線中完成的。秦人因爲務實，自然會涉及一些重效率、標準化的問題。當時的度量衡、貨幣、兵器和製陶業都推行了標準化，如出土的秦磚，長寬高大小一致，瓦當的面積也相同。所以，秦俑的生產線標準化製作也是可能的。專家們透過實驗，發現秦俑燒製所使用的土，基本上是用驪山北麓的黃色粘土、黑色壚土，掺入適量的砂粒燒製出來的。近萬件的陶俑色澤純、密度大、硬度高，燒成溫度約

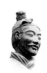

攝氏1000度。這種標準化的溫度,表明秦人的燒焙技術的成熟。兵馬俑的製作工序也是標準化的。秦俑製作從造型,到焙燒、繪彩,三大工序,既相關聯,又各自獨立,而它的製作方式基本上是模具分件製作——類似於活字印刷,而活字印刷是在宋代才有的。模具分件製作,不但使每個具體的泥胎製作提高效率,而且由於部件的互換,使較少的部件可組成多種陶俑造型。

這讓我們想起一件外國雕塑:上頁圖示為一尊古代羅馬雕像,名為《拔棘刺者》,它有著和秦俑類似的東西,就是部件的組合。很長一段時間以來,甚至在今天,這件作品仍被看作是歐洲古代傑出的青銅雕塑。但是權威的考古學家透過仔細的研究指出,雕像的頭部和身體用不同的金屬製成,二者不是同一時期的,而且造像的面部表情,頭髮的走向與身體的動作都極不協調,因此,這件作品本不是一個完整的整體,而是一個用不同的部件拼起來的東西。這些部分因為缺乏統一性,所以這個拼湊被認為是缺乏創造性的。秦俑的部件互換也會產生同樣的問題,但也有本質上的不同。《拔棘刺者》的作者可能沒有把他的作品當成是一種實用的或巫術含義的東西,但秦俑却一開始就是作為殉葬品。也就是說,一開始就是被作為器具的。這種情況下,我們又怎樣去談論它的藝術性呢?

秦俑的製作者,據說是來自全國各地的臣民。在對一、二、三號坑中的陶俑、陶馬修復過程中,在這些俑的身上的一些不爲人注意的隱蔽處,有刻劃或戳印的文字,除數字外,大都是陶工的名字。其中有宮字類陶工。宮,一般指服務於宮廷中的、為宮廷造磚瓦的優秀的陶工。還有大字類和右字類的陶工,其中"大""匠"都是"大匠"的省文,可能指的是將作大匠,是負責土木工程的。有此類名稱的陶工,大概是從這類爲大匠控制的作坊內抽來參與製作的。"右"則可能指的是右司空控制下的作坊的陶工。來自咸陽、櫟陽、臨晉、安邑等地的陶土,有時會刻上諸如"咸陽""咸衣""咸陽野""咸野""櫟陽重"等印記。有的名字在當年修飾陶俑時,可能已被刮掉。其他的名字,有的可能來自中央官署製陶作坊,有的可能來自地方,這些都是不太準確的判斷。這些工匠的人身自由情況不是很清楚,從有關材料看,處境不太好。至於刻名的原因,可能爲了保證質量,加強控制,進行考核。

秦俑的面部與整體造型是極度寫實的,無疑我們也可以在這些俑中找

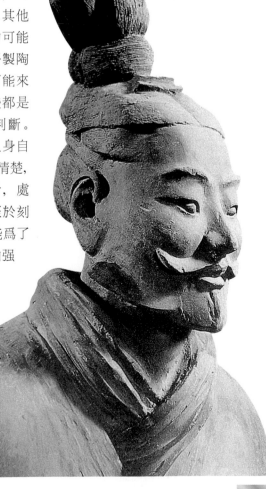

袍俑頭部

到各種不同類型的臉。在這些臉形中，又以"目"字、"甲"字和"國"字形爲最多，這些大部分是關中人的形象。而同一面部輪廓，五官又各有特徵。其中刻有"宮"字的宮字俑，身材魁偉、强壯、氣質威武（個別例外）。頭多國字型，少數長型。方形面龐多，圓形面龐少，豐腴、結實，粗眉大眼，闊口厚唇。大鼻頭、短鼻梁、高顴骨，典型關中人。雕塑技術熟練，造型準確。而刻有"咸"字的咸字俑，多彩多姿，軀幹細小、清瘦，氣健壯威，性格多樣，氣度不一，目字型面龐多，肌肉豐肥，眉毛平緩，小圓口，或大口薄唇，技術不齊。這些也説明了工匠們水平的參差不齊。秦俑的手，以粗壯、結實、寬大的最爲多見，而手勢基本上是準備戰鬥的動作。當時這些做俑的人，唯一的目的大概就是逼真了。

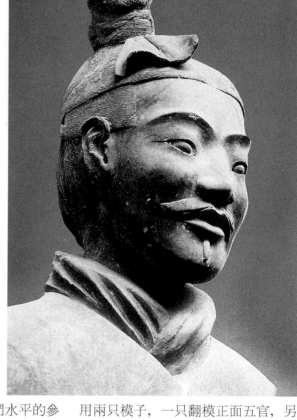

他們把甲帶、甲丁、俑手、俑頭、髮髻這些難度大，不易掌握的複雜部件，都進行規範模製。秦俑有很多面相完全相同，無疑也是模製出來的。絕大多數秦俑的頭部都是模製的。大部分模製的秦俑，是用兩只模子，一只翻模正面五官，另一只翻模後腦勺，然後從前耳或耳中間合縫，有的乾脆用合模法一次性完成。這個模具，則很可能是先用泥土塑好後，然後翻范，將范窯燒後，成爲陶范，這陶范又生出許多親兄弟來。用翻模製出的俑頭初胎，還不是最後的形狀，面部的五官還要進行細部雕飾，比如鬍鬚、眉毛經過進一步加工，有可能出現細節上的差別。有的俑五官如耳朵、鼻子，也是單模製好後，再粘接到初胎上，五官的這種互換性，無疑又生出許多新的面孔。

鎧甲俑手部

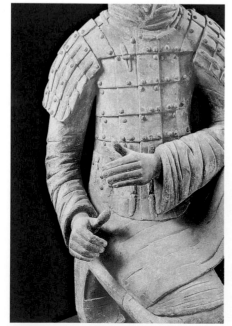

秦俑的手，基本形狀是自然下垂造型、提弓狀造型、握長兵器狀造型。這些造型約占全部秦俑造型百分之九十五以上，都是模製的，只有少數特

殊的手爲手工捏塑。一般來説手部的塑造實際上用兩只模子鑄成，一只鑄出四指與手背，另一只鑄出大拇指與手心，兩只相合，就成一隻手了。

秦人對於髮髻也很重視，秦國的法律，如果打架鬥毆，就要砍斷髮髻，判四年徒刑。既然這樣重視髮髻，髮髻在秦俑的製作中，也是一個重頭戲。秦俑的髮髻分圓髻和扁髻，也是模製而成的，髮絲纖細逼真，用尖器刻劃或多紋狀工具壓滾而成。

秦人尚黑，不喜華麗。但兵馬俑則原本是有色彩的。俑的皮膚，均施以粉紅色，頭髮皆爲黑色，髮繩、鞋帶均爲朱紅色——這也影響了漢代楊家灣漢俑。一般普通武士的甲衣均是素色，只有軍吏俑在甲衣上繪有彩紋。俑塗色的工序是標準化的：首先在陶製表面塗底色，然後在底上敷彩。然而今天看到的俑人部分都脱落掉了色彩，在土氣中更顯出質樸和厚實。

秦人崇拜大。不但兵馬俑的陣容大，併吞六國、虎視宇內的氣魄大，而且每個軍士的體魄也大。秦俑平均身高近1.8公尺，體魄高大，表明身體健康，有力量。然而這些彪形大漢多是鼓腹的，這可能和關中人的體形有關係。秦俑的力量，倒是被希望能從大肚子中體現出來，或者竟成了後來武士雕塑的一種模式。秦俑的頭和真人的頭差不多大，我們很懷疑鑄俑的陶模是直接從真人身上翻取的，否則我們很難以解釋，戰國的人的雕塑能力，在一夜之間，突飛猛進，而在亡秦之後，又驟然回落。

秦俑以步兵的數量爲最多。秦人

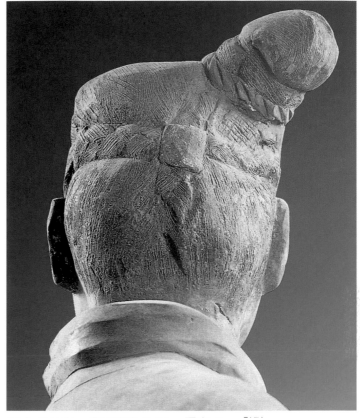

髮髻

原本在甘肅一帶過游牧生活。周宣王時，秦人曾奉命伐過西戎。戎居山林，地形地勢複雜，所以秦人可能多用的是步兵。張儀曾吹噓秦軍“帶甲百餘萬，車千乘，騎萬匹，虎賁之士跿跔科頭貫頤奮戰者，至不可勝計”。科頭貫頤奮戰，這是當時六國兵士所不敢爲者，秦人之奮勇，也就可想而知了。在秦俑一、二、三號坑中，都發現了獨立編制的步兵俑，這些俑又分爲兩類，一類是不著鎧甲而著戰袍的戰袍俑。這些俑大部分身穿交領右衽長襦，腰束革帶，有的則身穿雙層長襦，下著短褲，腿紮行縢，足穿淺履，頭頂右側綰圓髻，腦後盤結小辮——這大概就是張儀所説的“跿跔科頭貫頤奮戰者”了。這些俑不穿鎧甲，不戴頭盔，行動敏捷，便於靈活作戰。

袍俑／這些俑的頭部造型有關中地區人的特徵。

袍俑

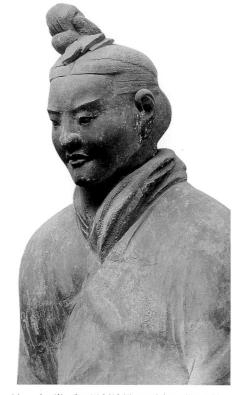

右上圖是一個稚氣未脱的小青年，相貌温厚而透出精明勇武。左下圖所示則是一個手提弓弩的輕裝袍俑，年齡看起來約三、四十歲左右，身材魁偉，神色豪邁。這些俑的形象，在今天的關中地區都能找到。極度逼真的造型要求，使秦俑的塑造出現了具有現代意義的概括手法和體塊意識，而這些在中國傳統的雕塑中是缺乏的。秦俑在中國古代雕塑史上的寫實水平確實是前無古人的，秦俑在其整體、體塊的造型意識中，簡練而生動地傳達了形象的特徵。僅以前面所提到的戰袍俑的頭部塑造來看，且不管它們的形象如何不同、多樣，只看他們面部、頭部的塑造，在一定的時期，的確可以説是前無古人、後無來者的。比如眼睛用球狀概括，鼻子的分面，嘴的分面，面顴骨骼與肌肉的關係，都表現或暗示得很清楚。從對鬍鬚與頭髮的塑造中，又可以看見直線造型的觀念，

這一切幾乎可以説是"西方"化了的。這種"西方"化的造型觀，其背後的文化背景就是實用主義和科學主義的思潮，而秦人的文化背景也是符合這一特徵的。所以無論這些塑像是如何生成的，當它最終呈現爲雕塑作品時，如果沒有這些觀念和意識的支持，秦俑也不會出現這種面貌。這一切在理智中產生，而很少受情感的驅動。至少它的創作者，不是作爲藝術家而是作爲刑徒。他們在爲秦始皇創造亡靈的庇護者：俑。

（另一個傑出的庇護者，是長城。長城是雕塑嗎？）

衣袍的雕刻手法是大寫意。通體來看，秦俑關於人的造型觀念很像今天兼工帶寫的人物國畫：刻畫頭部與手，寫意服飾，而此前的雕塑和此後的人物雕塑，這些特徵都不明顯。秦

人的服飾和秦的發展是休戚相關的。由於他們的特殊經歷，他們的服飾受戎狄影響大，與六國不大相同。秦人有尊今卑古的意識：這在實用主義的時代大概是常見的。秦在滅了某國以後，就把某國國君的王冠賜給侍從，把其君王的車當成副車，所以它的服制是很混雜的，而以胡服占的比例較大。袍俑內衣爲小圓領，質地較單薄，似爲貼身，中衣則厚得多，可能是棉衣，外衣則是罩在中衣外面的單衣。這些與楊家灣漢俑相似。秦俑的長褲和套護腿因爲也是絮衣，所以顯得有點臃腫：這並非因爲不夠寫實的緣故，而正是因爲寫實。袍的寫意式處理，也許正和袍本身的特性有關——因爲鎧甲沒有這種情況。後來的雕塑，與此表現出一種截然不同的風格，即對於衣飾，極盡刻鏤之能事。秦俑的戰袍，大概始於春秋，本來是有顏色的，這些顏色，據統計有朱紅、棗紅、粉綠、天藍、粉紫等，其中朱紅、粉綠占的比例最大。秦俑所施的大多是礦物質顏料。秦人尚黑並不意味著服飾不用其他顏色，大概黑色只是崇尚的色。在現實生活中，衣著顏色還是較多的。所以我們不能據此推斷秦俑衣飾的著色是爲了好看，很可能它就是秦國軍隊本有的顏色。

在秦俑中，另一種身穿鎧甲的步兵，分爲三類：圓髻甲俑、介幘甲俑、扁髻甲俑。圓髻甲俑頭頂綰髻，繫橘紅色髮帶，腦後三條髮辮互相交叉盤結。有兩種姿態：立姿和蹲跪姿。立姿多見於一號坑，蹲姿多見於二號坑。介幘甲俑頭戴朱紅色、形如圓丘的幘，頂部略偏右側凸起成圓錐形，

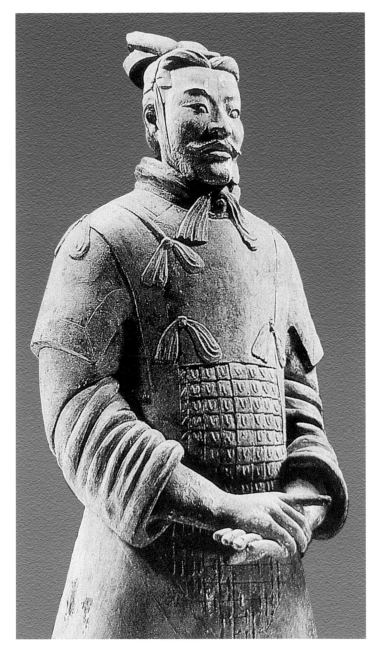

將軍俑

下部似覆鉢。扁髻甲俑最爲少見，頭髮全部攏於腦後，成六股寬辮形，扁髻上折反貼腦後，用髮卡髮繩固結。這些甲俑除頭飾不同外，裝束一樣。在秦俑中，著甲步兵在數量和類型的多樣程度上都遠遠超過輕裝兵，他們是戰爭中的主力。袍俑大概是衝鋒陷陣的先鋒。而這些複雜多變的兵俑製

跪射俑

立射武士俑／這件俑
的造型方式類似於今
天的一些中西結合的
人物國畫。

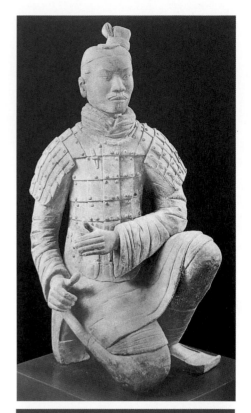

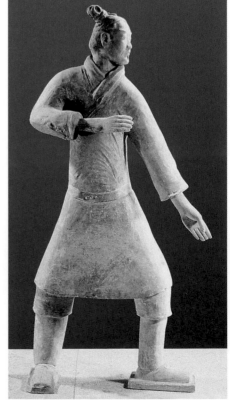

作，明顯是生產線操作的結果。著甲俑的變化最多的莫過於頭部。幾種頭飾的不同方式的組合又可使簡單的部件構成多樣的面貌——這大概是兩千年前的工業產品了。二號坑東端獨立步兵方陣中的將軍俑，身穿雙層戰袍，外套彩色魚鱗甲，頭戴鶡冠，冠帶繫在頷下，垂在胸前。他是這一方陣的指揮官，表情肅穆而陷於沉思中，右手指似在叩擊左手，如臨大敵。

跪射俑和立射俑是軍隊的主要力量。弓弩陣採取立姿和蹲跪兩種，是為了避免己方人員的傷亡。二號坑的步兵方陣突出了弩兵在軍陣中的重要地位：這裏有 160 件蹲跪俑和 172 件立射俑，所用的兵器如銅弩機、銅鏃、木弓、銅矛等，都是真實的兵器。春秋戰國兵器的配置多是長短相雜，從兵馬俑坑的武器配備來看，是以弓弩為主，這和秦軍的實際情況是一致的。跪射俑，準確的名稱大概應叫“坐射俑”。這個姿勢古人是稱為“坐”的，但今天看來，“坐”著打仗似乎是很荒唐的事了。這個坐姿俑在一號坑東部突出的部位。這種姿勢立可以疾走，趨敵致勝，坐則穩如磐石，觸之者角摧，能攻能守，是兵陣的左拒。這種姿勢，再現了春秋時楚國的養由基“支左絀右”的射擊術，又影響了漢晉的射擊英雄，到唐代竟成了經典，現代的步槍射擊也和它同樣的原理。

立射，在春秋戰國也是“正射之道”。立射俑採取的也是規範化的動作，但能因此說秦俑就是對現實的典型化概括或提煉嗎？“典型”在描述藝術品時已經是過於泛濫、令人生厭的一個詞了，似乎一用“典型”，就成

爲藝術。我們不能忘記，秦俑是一種製作，它的動機只是作爲俑而已。無論學者們怎麼解釋，典型化實際上指的恰恰就是藝術創作中毫無靈氣、機械刻板的製作過程。它的背後，就是科學主義的支持，是無視於人的靈感的。如果因爲秦俑的造型採取了規範化和程式化的處理，便說它是運用了典型，反過來我們也可以說，正是這典型的方法，使秦俑從本質上成了器具——一個實實在在的俑。這個站立運射的武士，它的使命似乎還在衝鋒陷陣。它的藝術性何在呢？是什麼在一瞬間讓我們覺得它不只是行將就木的人的護衛者，而是打動我們的心靈、震撼我們靈魂的東西呢？對這具體的一尊俑來說，它最生動的地方，不在面部的表情，而是在四肢的動態。在近萬件俑中，誰能保證沒有一件可以超越了俑的含義的作品呢？

秦俑坑中的陶馬造型準確，據說它們的體形與甘肅一帶的馬很相似——這是他們祖先所馴養的馬種。秦俑坑中的馬分兩種類型：戰車馬和騎兵馬，均按實物比例塑造。戰車馬體矮耳短，四肢短而粗壯，關節粗大，馬頭有沉重感。騎兵馬稍高，頭小，頸短，軀幹長，四肢

粗短，比起漢代的馬的雕塑，稍顯粗笨。塑造的手法是圓、浮、線相結合。這也是高度寫實的陶馬。

1980年，在秦陵西側，發現了兩乘大型彩繪銅車馬，都是按照二分之一的比例，逼真地模仿真人、真車、真馬的。先看一號銅車馬。這是一輛立乘駟車，車上站一高級御官俑，車前四匹馬，單轅雙輪，橫長方輿，輿短蓋高，大概依秦皇乘輿車隊爲原型製作，以供始皇之亡靈乘坐。兩匹服馬在前，驂馬次後。二號銅車馬也是服馬在前，驂馬在後。二號車馬屬於車箱密閉型，可坐臥，並且分前後兩室。

這兩號銅車，都是對原車的模仿和複製，而以逼真爲再現原物的目的。兩個銅御官的衣飾都有彩繪，衣物紋飾與車體衣蔽紋飾完全相同或相近，這種紋飾在當時的織物中普遍存在。施彩的目的，不外與古之車飾制

陶馬／秦人在追求逼真的同時，沒有意識到對象結構的表現與"逼真"有很大關係，所以這些陶馬結構不明顯，有些臃腫，人物造型中也存在同樣問題。

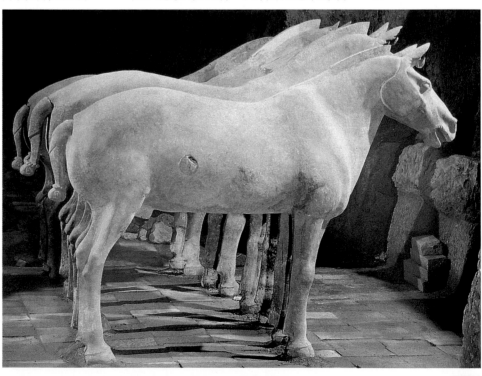

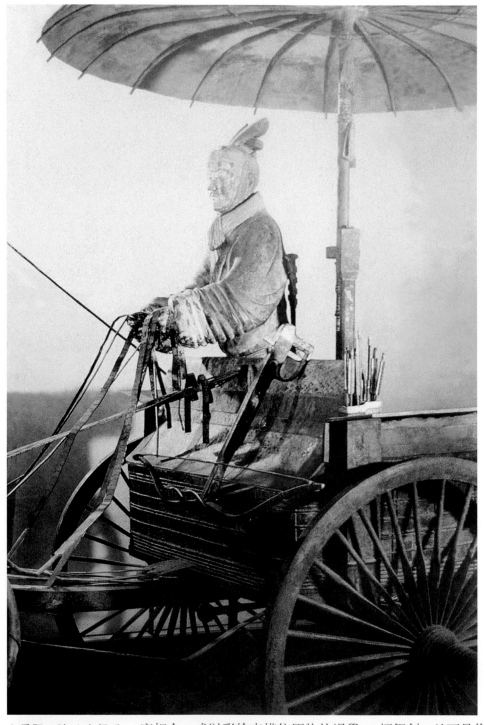

兩個御官俑的塑造方式與秦俑兵坑的俑是一樣的，而人物造型則更加準確精緻。如果我們對秦人的雕刻技術還表示懷疑的話，這兩件比原物縮小到二分之一的佳作，無疑推翻了我們原來的猜想。御官俑頭戴鶡冠，扁髻高挽，腰繫革帶，身著長襦，足蹬翹尖齊頭方口履，表明他們的身分是高貴的。他們都佩著劍，但這兩把劍都是假劍，劍和鞘死死地鑄在一起。秦代冶金工藝水平精湛，能做出如此逼真的車輿，更有能力做兩把微縮的真劍，而這裏，難道僅僅是爲了外觀的好看嗎？要知道，御官是爲秦始皇駕車的，帶假劍既爲了禮儀，也爲了秦皇的安全。據說唐太宗也向徐懋功賜過假劍。所以這兩柄假劍，並不是偷懶或純粹的造型的需要，而是對秦代御官佩劍的真實寫照。車輿的功能，並不是爲了擺設，而是爲了始皇的靈魂駕乘的。

立乘駟一號／我們不能不佩服秦人技術之精，這和他們的"科學"精神是分不開的。

度相合，或以彩繪來模仿原物的視覺效果，以彌補青銅器鑄造之不足。而有的地方，比如兩車蓋頂部的真實物的使用，都是爲了真實地再現原物。

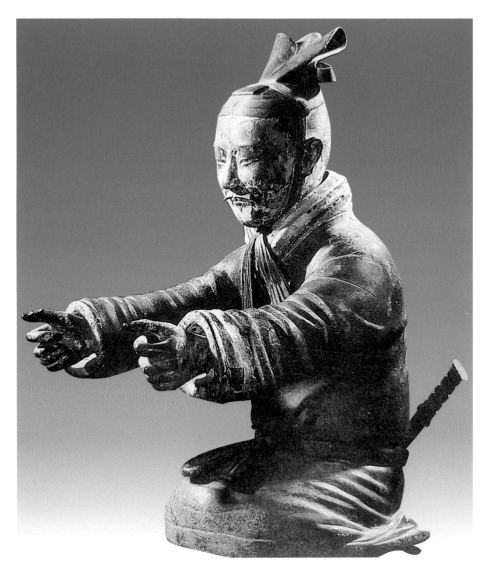

二號銅車馬馭者／"科學主義""理性主義""實用主義""功利主義"，它們之間是相通的。

秦朝也許是中國歷史上最爲推崇"科學"的時代，然而它很快就消亡了，這不能不令人深思。

理性與寫實

秦俑是中國寫實主義雕塑的先驅嗎？在它中間，是否也包含了一種積極自由的創造呢？它屬於藝術品嗎？在它之前的雕塑，除了遼寧紅山文化的頭像還有一些寫實的痕跡以外，其他的雕塑作品，所體現出來的造型觀念和技巧，不能算是寫實的。此後如漢代楊家灣的雕塑、六朝佛教及陵墓雕塑，並不是完全意義上寫實的。中國古代人物雕塑寫實水平可以説曾出現過兩個高峰，一個是在秦代，一個是在宋代。在晚清也有高水平的寫實作品，那和西方造型觀念的傳入有關。而秦俑，它的寫實性似乎是沒有基礎的——突然間在這短短的幾十年裏出現如此氣勢磅礴、聲勢浩大、高度寫實的雕塑群——這個奇蹟，讓我們不能不又一次來審視它作爲雕塑藝

術的價值。

專家們説，秦俑的製作，一般是由高手用泥塑出標本，然後從標本上取下範本，進行模製或用手製。已發掘的近萬件秦俑中，面部相同的俑，最多的，是一個面相有五、六十件作品。按這個數字，不同的面相，在秦俑中就應該不下百種。是哪個如此偉大的力量，讓這些來自四面八方的雕刻家在相同的時間裏做出如此風格一致、極盡寫實之能事的作品？爲什麼這些作品的面部和平常人差不多大小？我們不得不懷疑這些形象的原創

踞坐俑

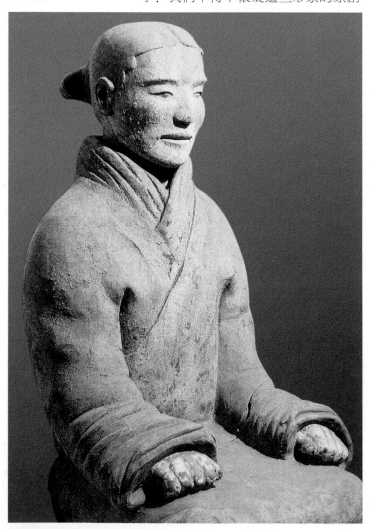

性，儘管有一些實例可以推翻我們的猜測。比如在附近出土的銅車馬和踞坐俑，讓我們不能不讚嘆秦俑的作者的技巧。因爲它們的大小，尤其是銅車馬人物的大小與真人不同，是不可能從真人身上翻模的。希臘的技術讓我們相信古人可能擁有這種能力，但希臘的寫實基於一個明顯的傳統，而秦俑的寫實似乎是陡然間出現的。這種前無古人的寫實，卻又實實在在讓我們感到詫異。也許高壓專制之下亦可能出現精湛的技藝，不過，還是讓我們對這個問題存而不論吧。左圖這件踞坐俑成人長相，而軀體大概和兒童一般大，翻模的可能性很小。但是，秦俑是不是直接從面部翻模製成的，這個疑問也不是輕而易舉就可以被否定的。儘管雕塑的歷史並不否認翻模的價值，但對秦俑而言，翻模則更能説明它最初只是作爲器具而被製造的。

當然，至少我們可以避開它的技術——這種技術，在此前和此後相當長一段時間都是未曾出現的。原始陶器不也本是器具嗎？畢竟我們可以欣賞它的形式。秦俑的器具特徵，也並不妨礙可以把它看作是雕塑，而這個雕塑，與它所處的思想文化背景是極其相關的。這個背景，是實用主義、功利主義、理性至上的，這些自然要求寫實和逼真。功利主義和理性至上在秦人的觀念中是密切相關的。功利主義、理性至上、高度專制，又在一定條件下以强制的方式促使了寫實技巧的突然飛躍。總之，無論是翻模還是其他，秦的匠人在高度專制的情況下終於不辱使命。

然而這個時代在中國歷史上畢竟是短暫的。人們對於儒家的興趣，很快就超過了法家。此後又是老莊復興，玄學大暢，佛教流行，寫實主義在短短的幾十年裏，作爲政治、生命觀念的附庸，曇花一現。

與秦俑接近的地中海的希臘文明，也以其雕刻聞名世界。雖然兩類雕塑都可以說是理想化了的寫實雕塑，但不同的文化背景又使二者表現出很大的差異。希臘的民主氣氛營造了自由與個性張揚的環境，所以它的雕塑作品，多是以表現個體、弘揚個性爲本；而秦俑却是一種專制體制下的產物，這種專制的體制和實用精神可能使人物的雕塑技術空前發達，但它畢竟不是作爲審美的興趣而出現的作品，而首先是作爲器具、陪葬品。

伯里克利曾自豪地說：我們是愛美的人。韓非子不但否定藝術，甚至連尚禮的儒家也否定了，這是一種怎樣的差別！而在這種巨大的差別中，竟然也產生了有些類似的東西。希臘的雕刻家們在一種健康、樂觀、輕鬆、自由的狀態下創作了具有真正藝術價值的雕刻，它和埃及的藝術有一定的關係，多爲石刻，對於人體的比例、骨骼、肌肉的變化都較諳熟。而秦俑則是純粹的器具或產品，是批量生產和泥塑燒陶的東西。它的寫實理想化程度遠過於希臘雕塑，更加趨於程式化。自由只是極小限度內的，比如眉毛、鬍鬚此類的細節塑造，帶有一定的個性化傾向。雖然都懂得在雕塑表面賦彩，但一家的敷彩是爲了在真實中表現美，一家則是爲了更加真實。希臘的雕刻是自覺的雕刻，秦俑的藝術價值却恰在無意中産生了。

秦始皇無意中營造了一批龐大的塑像。它的整個氣勢乃至單個的形體，較之以前的雕塑是個空前的創造。它以秦人的崇高意識、悲劇意識、理性至上、崇尚高大爲鋪墊，所以這些器具，在無意中凝結了那個時代的人的精神狀態。而我們會看到，這些東西，它的精神力量，它的手法，等等，在漢代並沒有得到充分的發展。

日落西山的時候，天底一片血色，那個時候，八百里秦川可能還沒有現在這麼荒涼。或者還有成群的歸雁，在空中排成兩行，在哀鳴中掠過。這時候，秦嶺西麓太白山一帶，山體被襯出重重的一行，遙遙延伸，無邊無際。它的盡頭，就是甘肅天水一帶，秦人的故鄉。兩千年前，當一批批刑徒從自己的故鄉來到這塊土地，他們就像秦人一樣，對於失去的家園有著深深的眷戀。黃昏時分，歸雁紛飛，牛羊下崗，但是，家園永遠地失落了，無論是秦人還是那些亡國的。兵馬俑的表情是苦澀的，無論是專制主義，還是務實精神、理性至上、科學主義，永遠都讓我們無家可歸，人的自由在哪裏？

第四章

活 力 四 溢

——漢 代 雕 塑

秦代的理性精神並没有維持太長的時間。秦人雖然用武力征服了六國，但秦的文化並没有形成大一統的影響，而南方楚地文化中孕育著的叛逆精神，則在專制制度下迅速地發達起來。陳涉還是農奴的時候，就幻想來日的富貴，這種浪漫的情懷，終於激起大澤鄉的振臂一呼。不可一世的秦帝國，在四面楚歌之中，很快就滅亡了。楚人不但因此洗雪了以前的恥辱，而且因爲這樣的勝利，楚文化也取得了主導地位。

楚文化在漢帝國的繁榮，也和漢代國力的發達有關。這一時期，中國的歷史步入了一個充滿活力的時代，雕塑作品也呈現出欣欣向榮的面貌。漢代的文化，可以看成是以楚文化爲主流、各種文化相互交織融合的産物。由於楚文化的影響，中國的傳統雕塑開始形成了它基本的風格特徵。漢代的雕塑大致可以分成三種類型，一種是以周秦文化爲主要影響的西漢茂陵石刻等；一種是以楚文化爲主要影響的楚風雕塑，這些雕塑占大多數；此外還有融合南北文化的畫像石與畫像磚，它們主要集中在東漢時期。

北方氣質的茂陵石刻

從臨潼出發，經過古城西安，往西約70里，一路上可以看見北邊塬上一排排的大陵墓，這些陵墓像座座小山。到興平縣的符家，這排小山基本上走到了它的終點，而在我們眼前的，就是這排大陵墓中最高的一座，漢武帝的葬身之所——茂陵。在茂陵東邊一二里的地方，有一座形狀獨特的墓陵，當地人叫它石陵子(大概因它和石頭有關係吧)。這就是在美術史上有名的霍去病墓。

一路塵土飛揚，把我們的思緒帶到兩千年前。

漢高祖立國以後，歷經文景之治，社會的經濟得到恢復和發展。到了武帝時，經濟發展已經達到空前繁榮，這時漢朝可以有足夠的力量對付常來騷擾的北方匈奴了。元朔六年(前123)，年僅18歲的霍去病，隨著衛青，以驃姚校尉的身分率軍反擊匈奴，到元狩四年，五年之內，屢立奇功。漢武帝很欣賞他，封他爲冠軍侯，然而

兩年後，這位軍事奇才，不幸病逝了，年僅24歲。漢武帝痛惜之餘，讓人在茂陵東邊，用土堆成祁連山狀，以爲霍去病的陵墓，象徵他六次率軍反擊匈奴的豐功偉績。在陵上及四周，又放置了從終南山運來的大石頭，其中有些可能被雕刻成簡單的形象。另外一些表飾墳壠的大型石刻，就是有名的茂陵石刻。霍去病墓無論從墓體的造型，還是從它墓前的石刻來看，都是很獨特的。

茂陵石刻的藝術價值何在？何以它具有世界性的知名度？當我們撫摸著粗糙的花崗石，聽著遊人直率地指著《馬踏匈奴》說：這是馬還是驢？噢，都不像！或者裝出附庸風雅的樣子，對它發出一陣陣讚嘆的時候，相信大部分的遊客對於這些石刻絕對是冷漠的。這批石刻對於他們的吸引力，遠遠小於墓頂上新蓋的亭子，因爲這批石刻，遠遠不夠“像”的標準。馬有些像驢，有的雕刻還得費力地去尋找它的形象。

儘管秦始皇陵墓及雕塑可能影響了後來的陵墓葬制，霍去病墓卻表現出了一種新的變化，即這些造像不再是那種與實物相對應的、巫術性含義的，而是作爲炫耀或展示的東西。我們知道，在古埃及，雕塑家的含義是使人再生的人，這和最初對於圖像的理解有關。在霍去病墓的雕刻中，我們看到這種觀念在發生著轉變。“形”、“象”已失去那些豐富的含義了。發生這種轉變的契機是什麼？

從漢武帝原初的意思講，可能出於盡力模擬現實的目的。《史記》載，霍去病死後，“天子悼之，發屬國玄甲軍陣自長安至茂陵，爲冢象祁連山”，所以霍去病墓的意義不是一般的墓冢，而是試圖以墓冢本身來表達一種懷念和紀念。這種懷念不是立碑以紀念，而是試圖透過對其真實生活的再現來懷念一代名將，這個思路和驪山是有些區別的。祁連山一帶是匈奴人放牧的地方，在當時可能也算是水草肥美、六畜蕃息的。因此，爲了使霍墓更像祁連山，便用秦嶺的花崗石置於其上，而以較爲具體的動物雕刻放在墓前。造墓者的主觀意圖，是極力摹仿真實，但客觀條件又限制了這種模仿。秦始皇有條件更爲真實地模仿他的軍隊，即便如此，也沒有能力模仿綿綿的祁連山，更何況只是作爲將軍墓的霍去病墓呢？從某種意義上講，霍墓模仿真實的欲望可能更甚於兵馬俑，而它卻完全以另一種截然相反的面貌出現在我們面前，這種區分，僅僅源於條件的限制嗎？

以茂陵石刻爲代表的初漢關中地區石刻的產生和當時的文化狀況有密切關係。

秦的滅亡，在根本上可能是推行實用主義、法家的高壓政策的結果。完全忽視個體的價值和自由，使之服從於一個暴君，所以有了大澤鄉的發難。漢一統天下以後，鑒於秦的前車之覆，注意人民的調養生息，這一時期，各種學說、思想也重新活躍起來。大家都有一個共同的傾向，就是反對秦的暴烈，而主張愛人。賈誼評秦的滅亡是仁義不施的結果，幾乎是一個代表性的呼聲。在這一時期發展的不只是經濟，而且還有個體自由意識的覺醒。如果說，春秋戰國時期，在諸

雕塑史

馬踏匈奴　西漢　陝西咸陽／近代著名學者王國維在《屈子文學之精神》中説："北方人之感情，詩歌的也，以不得想像之助，故其所作遂止於小篇。南方人之想像，亦詩歌的也，以無深邃之感情之後援，故其想像亦散漫而無所麗，是以無純粹之詩歌。而大詩歌之出，必須俟北方人之感情與南方人之想像合而爲一，即必通南北之驛騎而後可，斯即屈子其人也。"漢代的造型藝術，何嘗不曾有這種傾向？

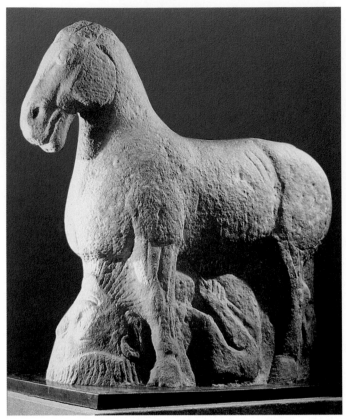

子的思想中已經有了對於主體的尊嚴的思考的話，那麼到了漢代，這種個體尊嚴意識的覺醒逐漸深入民間，並生長出個體自由意識，這也許和楚文化不無關係。自由的空氣是自由創造的前提。漢代，雖然因爲劉氏屬於楚人，把楚文化帶到關中，但楚文化在秦代即已在關中傳播，我們現在能看到明顯的秦代楚風雕刻。楚風在漢代成爲主流也賴於民衆的自我、尊嚴、自由意識的覺醒和增強。

楚人風尚中固有的自由與想像，在這一歷史潮流中扮演了重要的角色，可以説從此影響了整個的中國傳統藝術——無論緊接而來的佛教雕塑，還是以氣韻生動爲理想的繪畫。春秋戰國時楚風中出現的S形線是比較規範的，到了漢代，又從中生長出自由流暢、富於動感的各種S形線的變線，在純粹的形式愉悦中又注入了北方文化深沉的情感力量。茂陵石雕，幾乎可以看成是這種文化融合的一個代表。茂陵石刻所震撼世人的，或許是它那粗獷樸茂的風格，但它在美術史上的意義遠不止於此。

這群石雕有十幾件，體積高大。在它們之前，在體積上只有秦俑等不太多的雕塑可與之相比。體積的大不是一般含義上可有可無的東西。對於"大"的崇拜也包含了一種審美取向。秦俑以其"大"震撼人，茂陵石雕也有類似情況。"大"並不是同"秀美"類似的審美概念，而更近於崇高感。孔子説過："大哉，堯之爲君也。巍巍乎！唯天爲大，唯堯則之。蕩蕩乎！民無能名焉。巍巍乎！其有成功也；煥乎，其有文章！""大"正體現了主體對於環境的畏懼與不自由，以及在這種狀態下相對出現的距離感中，由痛苦、不自由、衝突而體驗出的一種愉悦感。"大"的審美理想，也正符合了以關中地區的秦人爲代表的時代精神風貌。在後來的佛教雕刻中，"大"也是被强調的，這又和宗教感、莊嚴肅穆感有關。

這組石雕，就近取材於秦嶺，但在那個技術還不發達的時代，拖著這些巨大的石塊(石刻體積最大高190，長280公分，最小高60公分，長160公分)，從百里之外，沿途趟過渭河，再上兩層高塬，這難度也是很大的。傳說造茂陵用的是渭河的沙子，當時運沙的人川流不息。我們能夠感受到，在關中這塊富饒的土地上，下層民眾的苦難和對於苦難的承受力是比較大的，從而也許不難理解爲什麼會產生這樣一種秦人文化和秦人的精神風貌。花崗石經鑿子一行一行地敲擊之後，它大氣的粗礪之感，使我們似在面對一位歷盡滄桑的老者，讓人心痛。

如果説，秦俑的逼真和寫實，來自統治者的旨意和強制的制度、理性務實的精神，那麼到了漢代以後，盡管漢武帝的本意在於象徵，但較秦而言寬鬆的氣氛畢竟影響了這組石雕的風格。如果説秦俑的製作始於器具，終於器具，它的藝術價值依附於器具性的話，那麼，茂陵石刻則不是作爲陪葬者，不是作爲當時生死觀念的具體承擔者，而是被賦予了新的含義，即對於歷史以象徵手法進行炫耀。秦俑在很大程度上不在於炫耀，因爲它們很可能本來就是埋在地下的。秦俑只負擔了秦人的生死觀念及附著於其上的東西。茂陵石刻不是伴霍去病西行的陪葬物，而是擺在後人面前讓他們從中緬懷霍的豐功偉績乃至漢武帝的豐功偉績的東西，因此它們的器具性發生了很大的變化。在陵墓雕刻中，它首先是作爲象徵性的、自由表現性的對象展現在我們面前，而它亦

可被看作是周文化、秦文化、楚文化相融合的結晶。

在茂陵石刻中，《馬踏匈奴》是最具圓雕特徵的雕塑，也是茂陵石刻的主體雕塑。這座雕像高190公分，長168公分。作品運用象徵性表現手法，借用一匹威武剽悍的戰馬，踩踏一個匈奴人，比喻青年霍去病，歷盡艱難險阻，屢建奇功的光輝業績和輝煌一生。戰馬莊嚴粗獷、豪邁穩健，腳下的匈奴奮力掙扎，而戰馬泰山一般踏壓在他的身上，令他動彈不得。整個雕像有紀念碑一樣的肅穆、莊嚴、凝重，在平靜之中，又蘊藏著動感，這動感來自戰馬抬舉起來的左蹄，和匈奴持著弓箭向上彎曲的手臂。這種透過兩個或兩個以上的對象相互交織，形成富有動感的圖像的方式，在春秋戰國時代已經普遍存在。而在漢代，這種雕刻方式仍然是普遍的。

我們要看到，距離這個時代不遠的、作爲秦文化的代表性作品的秦俑藝術，儘管最初是作爲殉葬品的，但畢竟在他們的器具性中，在於不必然對立的情況下，延伸出了非器具性的、可以讓我們純粹觀照其形式的東西。秦俑透過形象，傳達了秦人的審美取向，這就是對於大、粗獷、理性(在漢以後延伸爲道德感)、靜止(這與理性有關)的追求。漢取代秦以後，對於秦的制度多有繼承。在文化上，雖然百家復興，到漢武帝時獨尊儒術，而在關中地區，秦文化依然在延續。而此前的周文化，由於儒家的獨尊，也在一定程度上得到復興，並與秦、楚等各種文化體系發生複雜的交融。茂陵石刻向我們提出了一個問題，也就

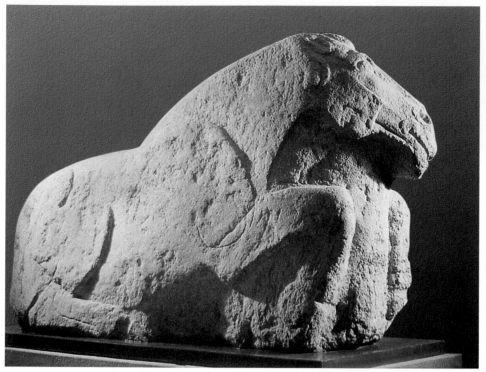

躍馬　西漢　陝西咸陽

頸、人頭均作圓雕式的處理，而側面採用陰刻和浮雕相結合的手法。馬的臀部是不爲人注意的地方，可以説作者沒有注意到這一部分的結構變化，而用一個彎曲的面概括之，這樣，馬的臀部的處理可以説是"剪紙"手法。我們會看到，這種手法成了大型動物雕塑後部處理的程式。作者對於線的意識，較秦俑而言是比較突出的，但這線是有動感的曲線，雖然不同於戰國楚文化那種概念化的 S 形，但在它自由表現的傾向中又透出楚文化的那種浪漫氣質。線的表現體現在兩種方式上，一種是陰刻，一種是陰刻的線打去一邊，從而突出另一面。這是生成體積感的一般方法，但在這座雕塑中，只用於表現浮雕的效果上，比如匈奴的胳膊，馬的鞍。一些本應用體塊塑造的部位，如人的腿，則用幾根線帶過。作者在犧牲其技術性的同時，使作品獲得生命力，而秦俑的技術性卻使它們不免呆滯。技術和藝術，器具和表現，就這樣相互糾纏著。

是説，它與哪種文化更具有聯繫。

　　毫無疑問，在《馬踏匈奴》這件作品中，凝重、龐大、粗獷是它的主要特徵。作者用巨大的整塊花崗岩，鑿出渾然一體的造型，鑿痕粗獷有力，石頭的質地堅硬粗糙，年隔久遠以後，看起來更加飽經滄桑。顯然，這些主要的特徵，與周秦文化有更爲密切的關係。

　　《馬踏匈奴》從整體上看是一塊巨大的圓雕，但仔細觀察，會發現這座雕塑，除了頭部、頸部、背部可以看作是圓雕之外，其他部分，只能看作是介於陰刻、浮雕、圓雕之間，手法錯綜複雜，表明作者對於體塊的概念和相應的表現方式，還沒有形成統一的理解。也就是説，與秦俑的造型技術相比，《馬踏匈奴》的技術是不成熟的。作者所感興趣的，是它的正面和側面觀的視覺效果。這樣，馬頭、

　　在這組群雕中，還有兩件馬的造型，一個稱爲《躍馬》，一個稱爲《臥馬》。如果説，《馬踏匈奴》尚屬於造型比較嚴謹、風格比較秀氣的作品的話，那麼這兩個雕刻就更加粗獷，豪放大

氣，渾然一體，但是它們的基本手法是一樣的。

這兩件作品，其動作都附著於大石塊的自然形狀中，作者的基本手法，可以説就是因勢取形。這表明在雕刻中，想像力自由附和於質料的原有形式，又在此基礎上生發出新的意象。這種受自然形象的觸動而產生想像的方式，不獨是在雕塑中，在繪畫中也是很多的。達文西的畫論或中國的古典畫論中都有類似的論述。但是，在繪畫中這些出現得較晚。

因勢取形的出現，表明想像力已開始脱離物質的約束，自由的想像逐漸占上風。這大概是當時的風氣使然。或者説，戰國時的自由風氣，經過秦的理性精神洗禮以後，在關中這塊務實的土壤中，重新又生長起來了。

《躍馬》以圓雕、浮雕相結合的方式，簡練概括的手法，凝固了戰馬騰躍而起那一瞬。這匹剛强矯健的駿馬，仿佛聽到戰鬥的號角，神態激動，抑制不住那種衝鋒陷陣的衝動。馬的鼻孔努力突起，眼睛圓睜，富有野性。四肢以浮雕方式，但整體却像圓雕，主要是因爲這種浮雕附著於具有體積的石塊上，因體取形，而馬頭又作圓雕處理，所以很容易產生圓雕的錯覺。作者利用原石塊，著重刻劃馬的頭部，保留了前腿與脖子之間過渡的石塊的自然形態，而以

浮雕和陰刻的方式略作暗示，但這種處理又很關鍵。馬頭與前腿相連的這根曲線，突破了石塊的臃腫，突出了馬一躍而起的動態。躍馬似將騰躍而起，頸、背之間形成上彎的弧形，增强了馬前部的上浮感。作品靈活運用圓、浮雕和線刻相結合的手法，巧妙地處理了粗與細、繁與簡的對比，爲後來的雕刻留下了有益的經驗。

《臥馬》則是静態的，但作者並未簡單地處理這一形象。這件作品更具圓雕特徵，與《躍馬》相較，《臥馬》的脖子和前腿都作圓雕處理，寓動於静。馬頭微微偏斜，兩個前腿略曲，從腿部以至整個軀體所形成的大的體面，突出了馬雄健的體質和神態。

在這組群雕中，《臥牛》是與《臥馬》同一類型的製作。漢代農業發達，在關中地區，牛和馬一樣是主要的生產工具，也是日常生活中熟悉的家畜。這尊《臥牛》的體形比一般的牛稍微大一些，鼻孔大張，似乎在大熱天喘著粗氣。《臥牛》軀體龐大沉重，

臥馬 西漢 陝西咸陽茂陵

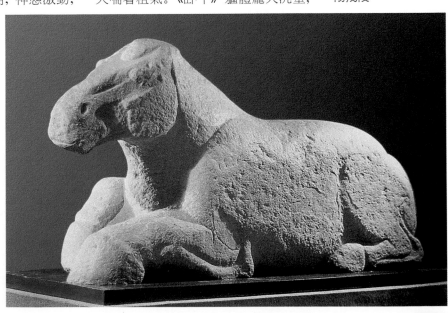

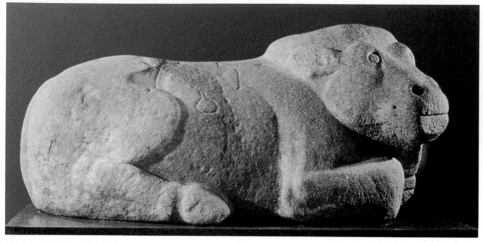

類；一種就是霍去病墓的石虎。後者比較少見，基本上反映了以周秦文化爲主的北方文化的審美趣味，又透露出楚文化的影響。

這尊《卧虎》的雕刻，因爲因勢取形的原因，所以也採用了伏卧的方式，老虎身上美麗的斑紋，使作者更加無所顧忌地運用刻線的方法，但 S 形的曲線的運用依然是沉著的，老虎的尾巴搭在背上，尾巴的結構雖然没有交代清楚，但形象仍然稚拙古樸可愛。這件雕塑比真實的老虎小。

另有一件還要小些的《野猪》，也是很有意思的作品。大家通常忽略了它，但它的藝術價值可能不亞於《馬踏匈奴》或《躍馬》。它的成功之處，就在於對石頭的原有形狀並未作太大的改變，却又利用石頭一端已有的突起，惟妙惟肖地塑造出野猪的形象。整個作品，除主要的頭部略加刻劃

卧牛　西漢　陝西咸陽茂陵

神態倔强莊重，悠閑從容。與馬相比，牛顯得更爲温和、遲鈍。這頭卧地憩息的牛，在温順中却透出倔强和蠻悍，反映了漢代秦人樸茂深沉的氣質和博大廣闊的胸懷。作品的雕刻手法與《卧馬》是一致的。

文化背景與作品的取材是有關係的。充滿生機的時代總是有這個時代的喜好。在漢代，除了馬之外，老虎的形象也很多。據有關資料記載，虎、羊之類的雕刻一般是放在墓前以表飾墳壠的。在雕塑中虎的形象大概有兩種類型，一種是承戰國楚風影響的，以 S 形造型爲基本特徵，比如虎符之

卧虎　西漢　陝西咸陽茂陵

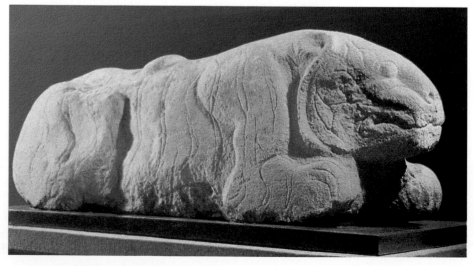

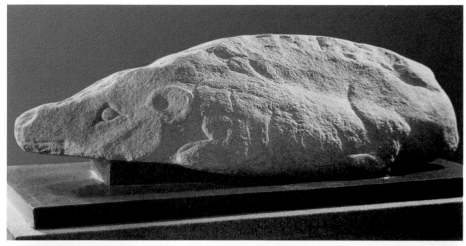

野猪 西漢 陝西咸
陽茂陵

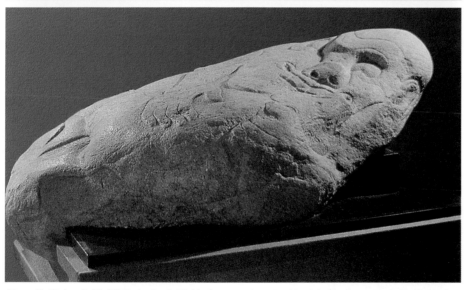

人食熊 西漢 陝西
咸陽茂陵

外，其他部分僅僅雕出大致的輪廓，然而野猪的神態已經出來了。

霍去病墓群雕中，《人食熊》和《怪獸吞羊》兩件，充滿著奇異的想像力，這在情感深摯而又缺乏想像力的北方文化中，是比較少見的。這類作品似應放在墳上面。大概作者考慮到人跡罕至的祁連山區，必然有茹毛飲血的野人的緣故，所以雕刻了這件《人食熊》的作品。我們是否注意到，三代的雕刻，都是獸吃人的形象，但現在這個角色發生了轉變。這尊雕塑實際上是在一顆巨大的卵形石塊上作的浮雕，只是形象完全不受實物的約束，線條自由流暢，就像信手拈來的隨意之作。至少可見當時的趣味不是以寫實為目的了。

比《人食熊》更具有想像力的，是名叫《怪獸吞羊》的作品。我們分不清它的形狀。怪獸顯得神秘而凶猛，有人說它是夔龍，有人說它像猛虎。它正在捕捉的小動物，似乎有兩個長耳朵，神態像兔而不太像羊。這種神秘獰厲的氣氛，應該說是三代饕餮食人的延續。作品利用凸凹不平的天然岩石，採用因勢取形和部分以圓雕手

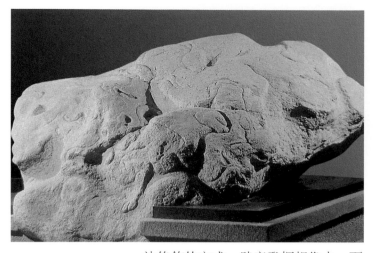

怪獸吞羊　西漢　陝西咸陽茂陵

牽牛　西漢　陝西長安

織女　西漢　陝西長安

顯的象徵性，並包含著中國最爲本土的生死觀念和造像的思維方式，即以摹仿或象徵性的方式去表達一種觀念（如《詩經》"比"的手法，以及"鑄鼎象物"的觀念等），這些是不同於佛教雕塑的。

對於霍墓及其雕塑的評價和認識，現在有很多不同的説法。有人説，霍墓的形狀本不是指祁連山，而是海外仙山。這種説法可能考慮到西漢神仙思想的流行和漢武帝對此的喜好。也有人認爲霍去病墓的雕刻，在漢代作品中是極偶然的現象。這些想法都是值得參考的。我們的觀點是，霍墓的本意，是意欲摹仿祁連山的。因爲其一，同時代的《史記》已明確指出霍之死及天子的痛悼之情，以及造墓的目的，就在於"爲冢象祁連山"。其二，漢武帝好神仙，並不排斥他崇尚武力。相反，在武帝的時代，武力的強盛，可以説到了空前未有的程度，此二者，

法修飾的方式，肆意發揮想像力，而不拘於具體的形狀。主題含蓄，氣勢磅礴。

霍去病墓及其雕刻，透過"爲冢象祁連山"，以及用動物形象象徵性再現墓主征戰生涯與功績，乃至其在戰場上的風采，創造了陵墓造像的新的形式，使造像的觀念出現了新的變化，即造像由原來的真實物或人的替代物轉化爲有精神負荷的對象，同時也爲後來的陵墓建制提供了新的思路。在這種情況的影響下，中國傳統的雕塑産生了更具有本土意識的、與佛教造像並駕齊驅的造像形式，即帝陵造像。帝陵造像所不同於佛教造像的，就是它有明

在武帝心中的份量，應該是有輕重的。其三，在現有的這些石刻中，《馬踏匈奴》據記載原是放在墓前的。這件雕刻的題材明白無誤地告訴我們，它是爲了表現漢帝國對於匈奴的征服以及漢帝國的強大的。而突然在它的後面豎起一座仙山，山前放了許多動物的形象（注意，不是仙人形象），這和霍墓之作爲仙山的象徵，未免有許多出入。至於茂陵石刻是否是漢代極

爲偶然的現象，這點可以討論。因爲同樣在此附近的長安，發現的牛郎織女像，與茂陵石刻的風格也是極爲相近的。我們不能因爲茂陵未被挖掘而認爲這些石刻是偶然的，而如果我們以楊家灣兵馬俑這樣的東西代表漢代的雕塑水平，這又何異於拿當代的行畫代表當代繪畫藝術的水平呢？反過來我們也可以問，崇尚力量和氣魄的秦文化，難道就因爲楚文化的流行而悄悄地銷聲匿跡了嗎？看來話不能這麼說。應該説，這時候各種文化發生大融合倒是可能的。茂陵石刻主要體現了以周秦文化爲代表的北方文化，同時也有楚文化的影響。在漢代，還有另一類風格的雕塑，那就是主要體現了楚人風尚的雕塑。

楚人風尚

人們説，漢文化就是楚文化。可不是嗎？秦帝國就是在“大楚興，陳勝王”的呼聲中走向了它的末路的。然後是楚人之間的爭鬥，最後，那個曾用儒冠作溺器的沛縣潑皮，在一片歡呼聲中，登上了皇帝的寶座。這大概是他早先做夢也沒有想到過的。這個曾被他的父親視作不務正業的兒子，在戰場上願與敵人共啖老父人肉的英雄，得意洋洋地問他的老父：“某業所就，孰與仲多？”

楚文化在中原地區的流播，在秦代就有了，但它在一個時期能占據主流的地位，除了個體自由意識的覺醒外，大概也和劉家王朝的確立有關係。劉漢王朝雖在政治上沿襲了秦的體制，它的文化卻依然是南楚故地的傳統。各種文化在這一時期的大融合，產生了偏於北方氣質的茂陵石刻，而更多的則是偏重於楚人風尚的雕塑作品。

那種純粹的楚風，比如那單純而又概念化的、在戰國時代被楚人熱烈使用的標準的S形，已不復存在了。而線條，這種最能體現一個時代審美情趣的符號，在漢代，也截然不同於秦代的直線。漢代雕塑所體現出來的流動感，是由各種曲線構成的，這些曲線，我們可以看成是在 S 形的基礎上演變出來的。

因爲考古的問題，我們還不能看見漢代雕塑藝術的全貌，但我們大可不必因爲這些遺憾而停止我們的旅行。從目前能見到的作品來看，一言

彩繪騎馬俑　西漢　陝西咸陽楊家灣／也許有一天，比如在茂陵，會發現比這規模更大的兵俑陣。

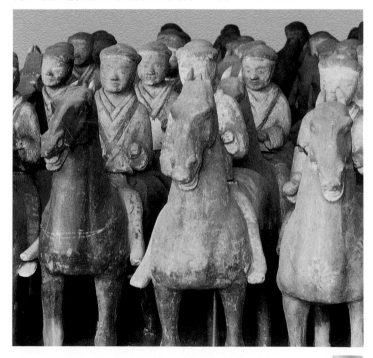

銅馬與銅俑 西漢 廣西貴縣

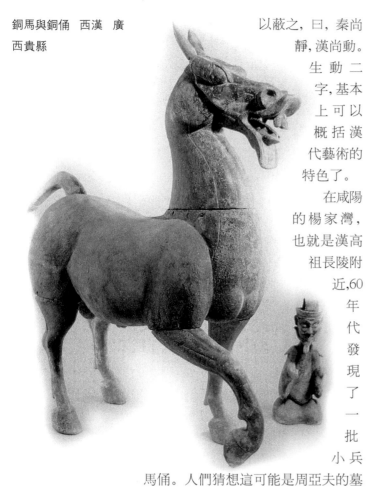

銅出行車馬儀仗局部東漢 甘肅武威／這些作品顯然缺乏秦人的那種一絲不苟的"寫實"的"科學"精神。

以蔽之，曰，秦尚靜，漢尚動。生動二字，基本上可以概括漢代藝術的特色了。

在咸陽的楊家灣，也就是漢高祖長陵附近，60年代發現了一批小兵馬俑。人們猜想這可能是周亞夫的墓地，如果是這樣的話，它的時代應該和武帝相隔不遠，總而言之，它大概是一個陪葬的勳臣的墓。我們可以透過這數千件墓俑想像帝王陵的規模。也許有一天，比如在茂陵，人們會看到甚至比秦兵馬俑更爲壯觀的場面。這批帶彩的兵俑由於墓主的身分不同，形制較秦兵馬俑要

小得多。從總體上看，至少在技術上，是不如秦俑的。大部分的俑都是一個樣子，應該説是採用模範製成的器具、隨葬品。

當然，秦俑的技術可能從根本上改變了人們的造型觀念，雖然我們還拿不出有力的證據，但至少可以看到，漢俑在對形的理解上，比戰國時代成熟。這表現在對於五官的塑造上，有意識地採用了體塊，但和秦俑比，這種體塊意識和對結構的理解又要弱得多。也許受當時寬鬆氣氛的影響，工匠的製作少了一份壓力，對於俑的要求也放寬了，同時又自然地沾染上流行的趣味，所以儘管也是器具的製作，技術雖然落後了，卻比秦俑多了些動感。形也不再拘泥於真實的物象(我們並沒有説，漢人有意識地這樣做)，而有了主觀發揮。秦俑的陶馬是老老實實靜立的馬，漢人的馬却是要按照自己的喜好來塑造(如《馬踏飛燕》)。你看這些馬，一匹匹昂首挺胸、翹尾長鳴。我們可以説這些馬的造型是不太準確的，但却很生動。其實，只要看一看

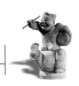

霍去病墓旁出土的鎏金銅馬，就會知道漢人對於馬的塑造能力，要比秦俑的馬高明得多。然而楊家灣的陶馬畢竟是更具主觀性的，它們反映了漢代馬的造型的一般情況。除了站在隊伍前面的陶彩塑指揮俑外，楊家灣兵馬俑人物的塑造是不成功的。作者著意塑造指揮俑的動作，而整個人的身軀結構造型還算準確。其他騎在馬背上的兵俑，尤其是其下肢，是很粗糙的，有的甚至只是象徵性地用兩塊陶片接起來。但人物依然還有動感。甘肅武威的車行儀仗俑的作法亦是如此。

漢代四川的雕塑也有高度的發展。周秦以前，四川本來也存在著一定文明程度的蜀文化。秦在前329年滅了巴蜀以後，幾次大規模移民入蜀，四川成了支持秦向外擴張的大後方，中原文化被大量介紹到四川，也促使這一地區進一步繁榮，四川的文化藝術，莫不受中原文化的浸染，而表現出一種混雜的狀態。既有楚風，又有蜀風，更帶有中原文化的古樸。秦漢之際，四川的爭戰少，生產基本上未被破壞，到漢代已很富裕。這些在經濟上爲它的墓俑藝術的繁榮創造了條件。四川漢墓規模之大，殉物之豐，在其歷史上是空前絕後的。現在我們能看到的四川漢代雕塑，幾乎全是殉葬物或是墓葬裝飾。其中可以被看作是藝術品的雕塑，題材多屬於日常生活的範圍。有車馬、燕樂、歌舞、遊戲、庭院、臺闕、播種、收割、採摘等等，一片太平盛世的景象。此外也有神仙題材和道德題材。

四川的漢代雕塑，發現的多爲東漢時期的。

在長江、嘉陵江、岷江、沱江，以及它們支流的中上游一帶，傍河兩岸的紅砂岩上，鑿著許多崖墓。在成都附近東漢崖墓出土的《擊鼓説唱俑》，是東漢墓俑中的一件傑出的作品。這件陶俑動作誇張，表情天真稚拙，生動有趣，活潑可愛，集中體現了漢代造型藝術重動作表現而不重結構的特點。這件俑的每一個部位都以誇張的手法表現其運動狀態。擊鼓説唱人大概講到了激動之處，不知不覺地手之舞之、足之蹈之，表情興奮。額頭的皺紋因爲興奮而劇烈地皺起，眉毛隨之上翹，拉開了和眼睛的距離。嘴巴張得很大，左肩和胳膊夾著鼓，因爲劇烈的興奮而直向上聳。

擊鼓説唱俑 東漢 四川成都

握著小棒的右臂則伸得筆直，最有趣的是翹起來的右腿，可以說是這件作品的點睛之筆。沒有這條與上肢遙相呼應的誇張的右腿，這件作品是

撫琴俑

很難取得成功的。

即使是靜態的造型，也是寓動於靜的。漢代人對於運動有抑制不住的熱情，即使是靜，也是靜得不安分。而秦俑的動，只是靜中之動。在綿陽出土的撫琴俑，就是一個明顯的例子。這個撫琴者至少也算得上是士的階層了，所以可以悠然自樂，不過漢代的士大概很像投筆從戎的班超。他們沒有魏晉士人那樣的灑脱，却滿懷濟世之志，所以在娛樂之中還能長嘯一聲，慷慨激昂。

尤其奇怪的是，在強調道德風化的漢代，竟然也出現了裸體男女擁抱接吻雕像，大概飲食男女這回事，是禁也禁不住的。這是在彭山崖墓發現的，

石雕雙人像　東漢　四川彭山

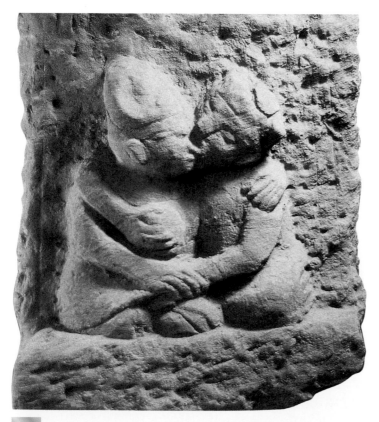

屬於小型石雕。

漢代雕塑藝術的運動性或流動感，還特別體現在它　　　的動物雕塑中。

著名的漢代銅雕《馬踏飛燕》，是在甘肅的一座東漢墓中出土的。當時發現的是個青銅雕塑的俑馬群，《馬踏飛燕》是其中的一件，高約35公分，長約41公分。這　　尊銅像誇張而又嚴謹，精巧而又大氣。三足騰空，馳騁嘶鳴。雕工巧思妙得，以著地的馬蹄，踩在掠地疾飛的燕子身上，襯托出奔馬的速度，此種想像力確實是大膽而又誇張的。

但是，這件作品的成功之處，並不在於這種巧思妙得，因為楚風的流布，為北方的文化帶來的新鮮的血液，就是那充滿著浪漫氣息的，乃至狂蕩不羈的想像力，所以即便是在北方文化氣息濃厚的茂陵石刻中，也有極具浪漫想像色彩的《人食熊》之類。無論是運動感，還是想像力，都是一種活力的體現。

《馬踏飛燕》所打動人的，在於它創造了一個範式，一個典型。三隻騰空的馬蹄，將運動和速度突現到極限狀態，但著地的右後腿，又穩穩地支撐住馬龐大的軀體。上翹的馬尾，與馬的四肢以及頸部，形成以馬的腹部為中心的、張力四射的力的結構，也正是這個極具擴張性的時代的精神縮影。作者對於馬可能很熟悉了，所以對它的結構瞭然於心，也才敢按照自己的意願或趣味稍作更改。馬頭變得威猛有力，著意誇大軀幹，使之顯

得厚實而又强健，四肢則强調其靈動與勁健，真正體現了南北文化交融而形成的新的審美取向。如果説，楊家灣的陶俑在技術上倒退了，茂陵的石刻又體現不出漢人對於圓雕與結構的理解的話，那麼這座馬的銅雕，則不僅體現了漢人對馬的結構的理解，也體現了漢人對於這種理解——按照個人趣味表達的——能力的提高。

説到漢代馬的雕塑技巧的成熟，我們應該注意到霍去病墓旁邊出土的一件鎏金銅馬。這件茂陵博物館的鎮館之物，以其對於馬的軀體結構細致入微的觀察和準確的理解、恰如其分的表達，表明漢人對於馬的寫實能力的確比秦人要高出很多。從這件銅馬上，幾乎可以找到所有馬的重要的骨骼肌肉，而它們又恰到好處地隱藏在銅馬的軀體中。馬的外觀準確、秀美，雖然也是四足並立，但頭是昂起來的，有一股朝氣與活力。

從目前的資料來看，漢代雕塑的人物塑造能力的確不如秦俑，但它的動物雕塑却很發達。河南輝縣出土的陶塑小型動物，造型準確生動，富於生活氣息。我們看到的這隻陶狗，就是通常見到的家犬，作者如實準確地塑造出它搖著尾巴，對著陌生人狂吠的情景。羊的雕塑是最具有人情味的，老羊在前邊，一邊咩咩地叫著，一邊回過頭來看著它的小寶寶。蹒跚學步的小寶寶，則懵懵懂懂地跟著媽媽。家猪的造型也很準確，只是少了些動態。

漢人動物雕塑在想像力的推動下，又進一步發展爲漢人的神獸雕塑。無論是神仙思想，還是高漲的想像力，都和形象思維有關。原始人的形象思維造就了原始神話，由此流變爲漢代的神仙思想，漢人的想像力爲之推波助瀾。讓我們來看一看漢代的神獸雕刻吧。從雕塑的角度看，它强調了人的想像力，而它又是漢人神仙思想的表達工具。

東漢四川雅安高頤墓的石辟邪是一件有代表性的神獸作品。高頤是東

馬踏飛燕 東漢 甘肅武威／馬踏飛燕創造了一個典型的圖式。

馬踏飛燕 東漢 甘肅武威

雕塑史

鎏金銅馬　西漢　陝西咸陽茂陵

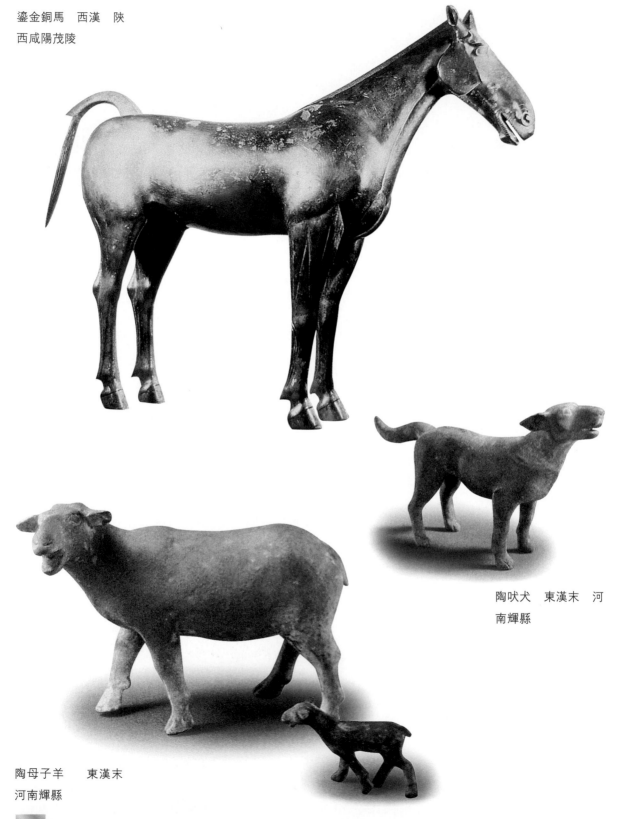

陶吠犬　東漢末　河南輝縣

陶母子羊　東漢末河南輝縣

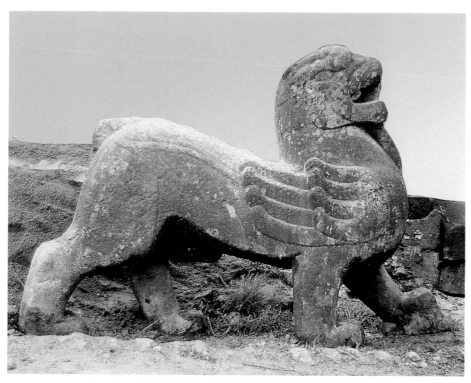

高頤墓石辟邪　東漢
四川雅安／在形象思維中構想出來的奇異彼岸，緊緊地攫住了大漢臣民的心，而鳥兒的翅膀就是此岸與彼岸的信使，所以帶上這雙翅膀，這隻人間的獸也就有了神性。

漢末時的人，做過益州太守。因爲他曾被舉過孝廉，所以他的墓又被稱爲高孝廉墓。墓前有一對辟邪，這是其中的一隻。辟邪是對於象徵靈瑞的神獸的稱呼，是根據猛獸的樣子改造而成的。漢代這種神獸普遍存在，對它的稱呼也很混亂。一般把頭上無角的或雙角的稱爲辟邪，只有一隻角的稱爲天祿或麒麟。這隻神獸身上的羽毛大概是用來表示它的神仙屬性的。在漢代還有一種羽人的形象，大概透過這隻翅膀，確實可以把人引向遙遠的天國。那個因謀反而自殺的淮南王劉安，人們傳説他修煉成仙升天而去，他家的雞犬，舔了他留下的仙藥，於是也便跟著沾了光，一起飛升而去。世間的是非善惡，大概都是這個樣子。然而無論好人惡棍，莫不神往於長生之境，所以即便秦始皇那樣務實的人，也不免劈浪斬蛟，漢武帝就不

用説了。總之，在形象思維中構想出來的奇異彼岸，緊緊地攫住了大漢臣民的心，而鳥兒的翅膀就是彼岸與此岸的信使。所以帶上這雙翅膀，這隻人間的獸也就有了神的屬性。據説在紅山文化的遺物中已發現龍的造型，春秋戰國的楚風雕刻中已有了很多奇妙的想像，而現在我們也看到了這種想像在漢代又成了其時神仙思想的一種載體。

高頤墓的這隻神獸，在整體上呈S形造型，但似虎非虎，似獅非獅。它大概什麼都不是，然而畢竟威武地挺起胸膛，撅起屁股，驕傲地擺出兩隻前足，告訴人們它的身分。這種奇特的造型意識，恐怕在戰國的楚雕塑中也是沒有的。

陝西咸陽出土的無翼神獸本是一對，大概也是東漢晚期的作品。它的造型倒更近似於一頭母獅，整體造型

石獸　東漢　陝西咸陽

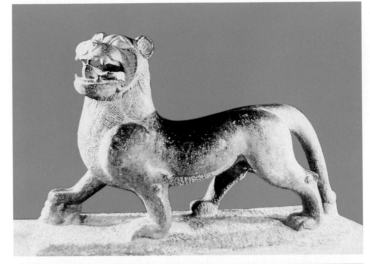

石辟邪　東漢　河南洛陽／這樣的造型對於想像力和理解力提出了更高的要求。

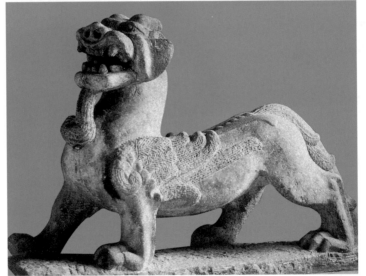

看得出來，漢人的想像力，已不完全停留在對於具體形象的分解與組合上。它和神仙觀念的結合也更爲密切，且想像力已滲透到作品的細節中去了。獅子輸入中國，最早的記載大概是東漢章帝時，而虎爲多見的猛獸，亦爲雕刻者所熱衷。神獸的形象介於獅虎之間，這是簡單的拼湊所不能達到的。它依賴於對形象深度的理解、重構。其實在漢代馬的塑造中，已經有這種跡象了。而把翅膀安在身體上，只不過是一次簡單的組合而已。

呈S形，面部富於裝飾性，與洛陽出土的神獸，幾乎採用的是一個造型標準，頭部亦極盡裝飾之能事。

儒家的説教

雖然漢的文化一般被看作是楚文化，但畢竟不能忽視作爲當時主導思想的儒家文化。而儒家文化却又和周文化有密切的關係。這樣，南北文化之間就出現了碰撞與交融。如果按照一些專家的意見，畫像石和畫像磚也可以被看作是雕刻的話，那麼，這種形式的雕刻，由於它的表現方式不太受材料的限制，所以它的內容題材也相對豐富，手法也相對自由。在漢畫像石(磚)中，既有表現生活勞動場面的《收獲圖》《弋射圖》，也有表現歷

史題材的三皇五帝、伏羲女媧，並由此引申出忠臣孝子、烈士貞女等道德題材內容，此外還有神仙祥瑞等，真是無所不包。這些畫像石(磚)，無論是題材上，還是表現手法上，都表現出南北交融的情形。

畫像石是漢武帝以後出現的。據資料記載，漢武帝時大量存在壁畫或雕畫。雕畫指雕刻出來的畫，這大概是漢畫像石的前身了。畫像石或畫像磚主要集中在東漢。漢代一些經濟比較富裕的地方，是畫像石(磚)的主要出土地點。當時的四川、山東南部、江蘇北部、河南的西南部的南陽，因為鹽鐵業或紡織業等緣故，經濟比較繁榮，加上這些地方皇親國戚較多，這樣就為厚葬的風氣提供了必要的經濟基礎和社會基礎。厚葬帶來了畫像石或畫像磚藝術的繁榮。

畫像石的雕刻技法，有用純陰刻的，或者基本上可以被看成是在石頭上刻出來的；有以浮雕的形式完成的，即鏟低形象周圍的東西，突出形象本身，形象的細部，則用陰刻線來表示；有的則深度鏟除形象周圍的石頭，使形象高高地像圓雕一樣突出來；有的則把輪廓線以內鑿成凹面，或者把輪廓線外約二公分範圍的石面鑿去一個斜面，內深外淺。畫像磚與畫像石比較類似。

成都揚子山出土的東漢《鹽場》畫像磚，表現的是鹽場的生活。整個場

面可以看成是漢代製鹽業的全景圖。從這個畫像磚，我們可以想見漢代繪畫的情況，或者敦煌壁畫的源頭。浮雕的整體造型構成是以大觀小、俯瞰式的，當然也是比較概念化的。這種概念化，因為成了習慣，所以有時倒能保證作者自由地表達自己的意圖。這也是概念化處理的好處。所以從某種意義上來說，應該慶幸漢人還未發現透視規律。左下角是汲取鹽水用的鹽井，上面有四個人，在努力提取鹽水。右下角有一個人搧火熬鹽。鹽水是透過梘筒引入鍋中的。梘筒上方，是兩個背柴的人。中間和上方的圖像與製鹽無關，有兩個登山射鹿的人，有各種動物形象和樹木形象。看來作者不一定對某個事件感興趣，而是對這個富於活力和生氣的、富於動感的生活場景感興趣。我們不能斷言它確立了一種對於場景處理的模式，但是這種模式的確極大地影響了像敦煌壁畫一類早期的構圖方式。

鹽場 東漢 四川／鹽場畫像磚對於圖像的處理方式，並不著眼於其空間感，而是著眼於那種運動感和生活氣息。這也是漢代人知覺的特點。

收獲弋射

戲水。樹下兩人大概屬於貴族，張弓引彈，驚鴻亂飛。下面則是撅著屁股忙收割的農夫，烈日炎炎，也顧不得休息，左下方是一個擔水送飯的。中國農民的命運，大概就如此延續了數千年，而且注定成爲新的或者舊的貴族聊天的笑料。雕刻者也許沒有這樣的階級意識，只是帶著對於這些富於動感，甚至是有些熱烈的場面的興趣，保留了這些生活場景。兩千年後，當我們看到這些近乎愚魯的農夫，我們的良心、愛心、同情心，不禁隱隱作痛。

伏羲女媧 東漢 武梁祠／人類對於自身的理解，有各種方式。從科學的角度，比如用進化論解釋人類或人自身，只是其中一種方式，而不是唯一的方式。我們應該看到科學的局限，也應該尊重宗教，了解巫術活動和神話的深層含義。

揚子山東漢畫像磚《收獲弋射》比較有名。它由兩個不相關的場景構成。文學中有一種表現手法叫興，指的是不相關的景象的組合，而這種手法，又存在於這兩塊畫像磚中。這是想像力組合圖像的最初方式。在這種看似無章法的構圖中，卻暗示了一種原初對於世界的體驗。這兩件畫像磚都毫無疑問地告訴我們，漢人所體驗到的世界，是充滿著活力和動感的。

《收獲弋射》分上下兩段。上段爲魚塘，塘中荷花盛開，水鴨在裏面

人類早期的歷史，與神話是分不開的。也就是説，在人類還處於形象思維的時期，就已經開始了對於自己的歷史的理解。而這種理解是以神話的形式出現的。進入英雄時代以後，歷史又由這些英雄人物構成。我們的歷史是從神話開始的。武梁祠的畫像磚，系統地反映了漢人對於歷史的追思。它把茂陵石刻對於往日輝煌的懷念，推向了更加遙遠的上古時代。

東漢的武氏祠在曲阜西邊，包括四個人的石祠。其中武梁祠最爲出

名。武氏在東漢中期是山東的一大家族。武氏祠和儒家文化有密切關係。而這種對於儒文化的宣揚，是透過切入歷史而進入的。這些對於歷史的形象化，又採取的是春秋筆法，其意在於明勸誡、著升沉也。曹植說："觀畫者，見三皇五帝，莫不仰戴，見三季暴主，莫不悲惋，……是知存乎鑒誡者圖畫也。"武梁祠的神話歷史題材，它的目的莫非也在於此乎?

武梁祠的畫像磚中的《伏羲女媧》，大概是對於"我們從何處而來"這個問題所做的解釋。這個解釋的合理性，也許真的不遜色於今日的科學家們用蛋白質去解釋人的起源。只要有一日我們還拜倒在物的腳下，那麼生命對我們便永遠都是一個謎。武梁祠之採用伏羲女媧做畫像石，也正反映了漢儒真正是儒、道、神仙思想的混合物。此像構圖直白，注意運用曲線，形象生動，具有生活氣息。在這尊畫像後面，緊跟著祝融、神農、顓頊、黃帝、帝嚳、堯、舜、禹、夏桀的像，其中以禹的像尤爲生動。這些造像的特點，就是曲線用得較少，但卻注意刻畫人物動態。這是對以Ｓ形線動態爲特徵的楚文化造型方式與以直線靜態爲特徵的秦文化的造型意識的一次折衷。

這些畫像石的道德教化作用，在下列造像中就更加明顯了。

比如《曾母擲梭》。曾參是孔門弟子中出名的孝子。他的品行很好。有一天，曾參的母親正在織布，有人跑進來告訴她："你的兒子殺人了!"曾母以爲他在開玩笑，就沒有理會他，依然埋頭織布。過了一會兒，又有一個

人跑了進來，對他說："你兒子殺人了!"曾母還不相信，繼續織她的布。這時，第三個人跑了進來，對她說："曾參殺人了!"這下曾母再也坐不住了，扔下梭子，翻牆跑了。後來才知道是另外一個叫曾參的人殺了人，只是一場虛驚。這個故事之所以很有名，就在於它揭示了一個深刻的道德問題，那就是人的真正的品行與別人對他的毀譽的不一致。古話說，衆口鑠金，在今日的社會中，依然是一記清亮的警鐘。依曾參的品行，三句不真實的話竟讓母親不相信兒子，流言蜚語的惡毒，也就可想而知了。倘若圖像的教化可以減少道德的墮落，那麼犧牲它的藝術性，是值得的。這件作品的特點是在動作的基礎上增加了敘事性。畫面的內容和一般的說法不太一致，有人說左邊跪著的就是曾參。

此外，比如還有《閔子騫行孝》和《老萊子娛親》等。《丁蘭》則表現了一個叫丁蘭的人近於瘋狂的孝行。這個人雙親早亡，於是便用木頭雕了兩尊人像，當作父親與母親，每日都要問候一下。一天，鄰居的妻子來借東

曾母擲梭 東漢 武梁祠／曾母擲梭的故事，在今天仍然有鑒戒的意義。

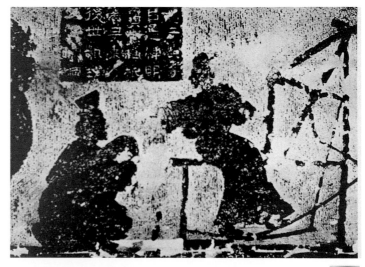

丁蘭　東漢　武梁祠

荆軻刺秦王　東漢　武梁祠／荆軻刺秦，不過是弱者向強者的抗爭。荆軻作爲一個英雄，讓人欽佩，也讓人憐憫。

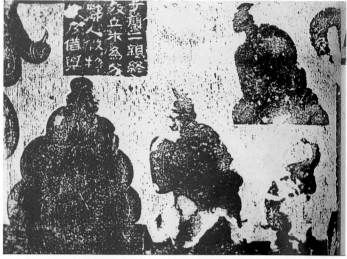

西，丁蘭不在，他的妻子就問兩塊木人能不能借。這時醉酒了的鄰居衝進來覺得可笑，就嘲弄木人，並用梳子敲它們的頭。丁蘭回家後大怒，用劍殺了鄰居。當他被抓走的時候，他跪別了木人。縣官被他的孝行所感動，最終赦免了他。這塊畫像石表現的是丁蘭拜別“父母”的場面。

　　司馬遷在《史記》中專門爲刺客游俠作傳。刺客游俠之所以爲人津津樂道，大概就在於他們以一種極端的方式維護了道德理想或正義感(所以丁蘭即便殺了人，最終還是被赦免了)。武氏祠中，也有一些刺客題材的畫像石。《荆軻刺秦王》是最有名的一件。作者把荆軻圖窮匕見，追殺秦王，誤中銅柱的那一瞬間表現得淋漓盡致。左邊是繞柱而逃的秦王政，他的形象在漢人的心目中總是很不好，其實這又何嘗不是千古奇冤呢！作者把插入柱中的匕首和樊於期的頭放在最引人注目的地方，突出了這一事件的血腥味和緊張感，也明白無誤地道出了刺秦王這一驚心動魄的主題。荆軻伸展的四肢，以及衝冠怒髮，形成了向外膨脹擴張的力感，與

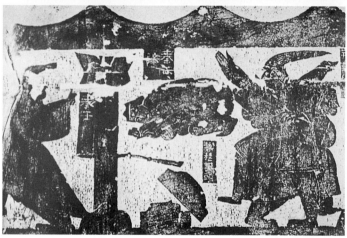

那個縮成一團的、昔日所謂的少年英雄秦舞陽，適成鮮明的對比。既加強了畫面的動感，又突出了荆軻的英雄氣概。

　　《專諸刺王僚》則以兄弟爭奪王位，互相使用陰謀詭計，自相殘殺，而以闔廬的勝利告終爲題材。專諸作爲王僚的刺殺者，其爲朋友捨生忘死之精神固然可嘉，但他的死，又何嘗不是一個悲劇呢？這塊畫像石構圖平整均勻，稍乏動感。《要離刺慶忌》則描述了這個悲劇的續集。依靠謀殺登上王位的闔廬，對於王僚的兒子慶忌極不放心。慶忌身強力壯，武藝高強，不

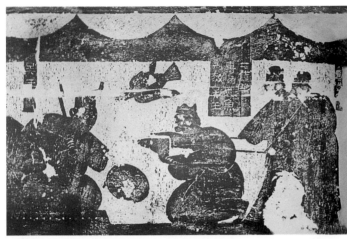

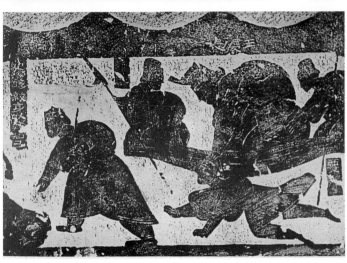

慶忌，慶忌中劍後，忍痛將要離按入水中的場面。構圖飽滿，富有動感。作者刻意強調慶忌身材的偉岸與要離的靈巧，人物姿態生動。

《趙盾與晉靈公》則似乎更著眼於歷史事件的刺激性。晉靈公寵愛大臣屠岸賈，荒於政事。趙盾勸靈公勤於國家大事，關心百姓疾苦。晉靈公聽了不高興。於是屠岸賈獻計除掉趙盾。後來他們的計謀被趙盾的衛士提彌明識破了，晉靈公情急之下，放出一隻凶猛的狗，想咬死趙盾，却被提彌明一脚踢死了。畫像石説的就是這個故事。狗和提彌明的造型尤爲生動。

武班祠還有一件有名的畫像石，就是《泗水升鼎》。鼎是權力的象徵。周天子有九鼎，這些鼎後來又被秦昭襄王拿走。路過泗水的時候，其中的一只鼎掉入水中。其他八只被運往咸陽。秦始皇巡視山東的時候，來到泗水旁邊，命令成千的人打撈到這只丢失了的鼎。人們用繩索將其捆緊，往岸上拉。當鼎快上岸的時候，突然有一隻龍伸出頭來，咬斷繩索，鼎重新又沉了下去，再也無法找到了。這個

專諸刺王僚 東漢 武梁祠

要離刺慶忌 東漢 武梁祠／刺客的義氣之所以被宣傳，是因爲陰謀家需要更多的工具；在陰謀家看來，人倫道德只是一個被玩弄的對象。

李白詩《東海有勇婦》："豫讓斬空衣，有心竟無成。要離殺慶忌，壯夫素所輕。妻子亦可辜，焚之買虛名。"

容易對付。於是伍子胥向他推薦了一個人，這個人叫要離。要離讓吳王砍掉自己的右臂，殺掉自己的妻子，把她燒成灰，以此取信於慶忌，並有機會常在慶忌的身邊。一天，兩人坐在船上，要離趁慶忌不注意，用劍刺進慶忌的胸膛。慶忌一把抓住要離的頭髮，把他按入水中，又提上來，如此反覆幾次，然後對衛士説："要離是個好漢，我不殺他。"於是便放了要離。慶忌拔出胸口的劍，倒地而死。要離不辱使命，還見吳王。吳王要重賞他，要離覺得自己的所作所爲很可耻，便自殺了。畫像石表現的正是要離刺殺

**趙盾與晉靈公　東漢
武班祠**

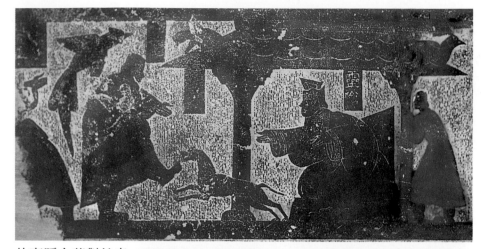

**泗水升鼎　東漢　武
班祠**／秦始皇在後世
文人心中總是一個暴
君，兩千年來對於秦
的厭惡是主要的。憑
著間接的知識和個人
的喜好，不動腦筋地
去褒貶一個歷史人物
或歷史事件，甚至爲
此而捏造一些東西，
這種態度是很不嚴肅
的。

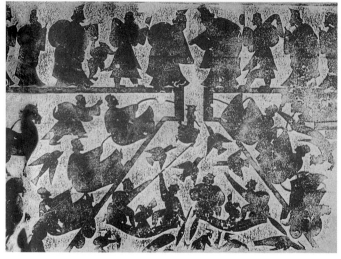

故事隱含著對於秦
命不長的詛咒。它
以平列的、概念化
的方式構圖，也是
武梁祠大場面題材
構圖處理的典型特
徵。作者們對於
"動"的興趣甚至超
過了形象和題材本
身。

　　總之，在漢代，
南北文化相互交
融，並以楚文化爲主流，而在意識形
態中則是儒家文化一統天下，這些極
大地影響了其雕塑作品。在這些作品
中，貫注著道德意識、人的尊嚴、人
的自由意識的覺醒。如果對於此前的
所謂雕塑作品，我們還不能確定它們
的藝術價值的話，那麼在漢代，像茂
陵石刻這樣的群雕，則可以當之無愧
地被視爲藝術品，因爲這些作品已經
基本上超越了功利性的制約了。漢代
雕塑作品的最大特徵，就是動感强
烈，這和這個朝氣蓬勃的時代的精神
風貌是一致的。

第五章

亂 世 救 主
——六 朝 雕 塑

　　"風煙俱淨，天山共色，從流漂
盪，任意東西。自富陽至桐廬，一百
許里，奇山異水，天下獨絶。……鳶
飛戾天者，望峰息心，經綸世務者，窺
谷忘返……"(吳均)"歸去來兮！田園
將蕪胡不歸？既自以心爲形役，奚惆
悵而獨悲？悟已往之不諫，知來者之
可追。實迷途其未遠，覺今是而昨非。
舟遙遙以輕颺，風飄飄而吹衣。問征
夫以前路，恨晨光之熹微。"(陶潛)這
些充滿著"思家"之感的文字，基本
上反映了魏晉六朝士人的一般的精神
境界。班超投筆從戎的那種氣概是沒
了。代之而來的，是人對於自己的存
在的意義的反思。儒家的處世態度雖
然作爲一種積澱下來的生活觀還在支
配著更多的人，但它的價值取向畢竟
開始受到新的挑戰。這一時期，也是
藝術開始自覺的時代。

　　就上層意識形態的發展而言，西
晉重在玄學，東晉之後，則是佛學大
暢，所以魏晉六朝的佛教雕塑應該是
值得重視的。佛教雕塑的出現，在中
國雕塑史上的意義很重要，中國雕塑
史也因爲這個原因，出現了新的面
貌。當然，漢以來的傳統依然是重要

的。印度的佛教雕刻，在希臘化之前，
是有它的樣式的。亞歷山大東征以後
帶去了希臘羅馬的風格，促使印度人
用一種理想化的方式去塑造他們的覺
悟者。這些在犍陀羅地區產生的新的
樣式，傳入中華以後，在魏晉六朝，是
比較流行的。

　　佛教在中土被接受，有一個比較
曲折的過程，但在南北朝畢竟立定了
腳跟。"南朝四百八十寺，多少樓臺煙
雨中"，佛教規模如此之大，也正是這
個充滿著戰亂和動盪不安的時代的必
然產物，人們在苦難之中呼喚著救世
主(彌勒佛)的出現，而這些必然也深
刻地反映在它的雕塑藝術中。在這一
時期，貴族們開鑿了大量的石窟。著
名的敦煌石窟、雲岡石窟、炳靈寺石
窟、麥積山石窟、龍門石窟等等，都
是在這一時期開鑿的。

　　這一時期的佛教雕塑，受外來文
化的影響，其造像的目的與陵墓造像
不同。早期傳入的犍陀羅風格，以圓
弧曲線爲特徵的理想化的塑造方式，
很容易爲習慣了漢代流線風格的人們
所接受。但它們首先是三代秦漢以來
的傳統的延續，尤其是漢以來南北文

化交融下所產生的風格的延續。崇尚"大"的北方氣魄，與喜愛S形曲線的楚人風尚，得到了盡情的發揮。後者特別表現在敦煌的彩塑中。西陲的沙漠，竟然生長出南荊富於想像和華彩的藝術作品，這的確是個奇蹟。雲岡的大佛，則在突出"大"、直線造型的基礎上，又以曲線進行修飾細節。而偏南的龍門石窟則有較多的曲線。繪畫中所謂的曹衣出水的樣式，秀骨清象的理想，同樣也表現在雕塑作品中。這一時期的雕塑題材，包羅萬象，人物雕刻無論從神祇、皇帝到貴族平民，無論圓雕線刻、泥塑銅鑄，都無所不及。

貢布里希說過，藝術史首先是觀念史。埃及人把繪畫看作是與保護靈魂關係密切的東西，所以採取了全方位記錄的方式來畫畫。而雕刻家在埃及最早的含義，則是使人復活的人；希臘人則要表現所看到的東西，所以有了希臘的雕刻。雕刻與相關的觀念之間有一定的關係。我們可以把政治、經濟與雕塑或藝術分開，但不可能把思想與藝術分開。這裏所説的思想，並不是指知識，而是人對於自身的理解。所以，雕塑的歷史，不單純是一堆按時間排序的材料，而首先是在三維的空間中，對人和人的世界理解的歷史。

魏晉六朝的畫論已經清楚地表明了這一點，但我們還缺乏足夠的資料來了解魏晉六朝人對於雕塑的看法。但無論是陵墓雕塑，還是佛教雕塑，都包含了這一時期的人對於存在意義的思考。

不堪一擊的帝陵雕刻

漢末經濟凋敝，到三國時才逐漸恢復，西晉初經濟的發展達到高峰。西晉的開國皇帝，賴父祖的蔭庇，順順當當地登基，所以沒有什麼經國遠圖。而這時所謂的名士們，一面自標清譽，一面毫無忍人之心。有的清客讓女妓吹笛，稍有失聲韻便拉出殺死，或使美人勸酒，倘客人飲不盡，美人即死。如此腐化墮落的政治，國運自然不會長久的。

加上白痴的惠帝，賈后之亂，八王之

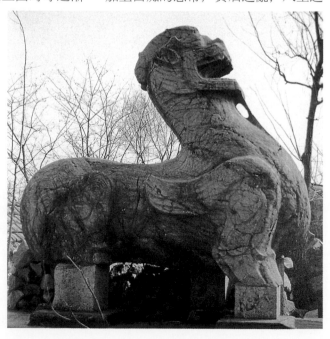

宋武帝劉裕初寧陵 麒麟 南朝宋 江蘇南京／南朝陵墓雕刻較之漢代而言，走向規範化和制度化，題材也趨向簡明。

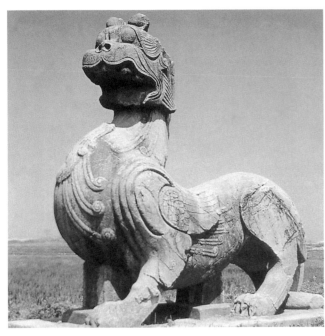

亂，天災連年，流民暴動，胡族起事，到公元311年的5月，劉聰攻陷洛陽，擄晉懷帝，316年劉聰攻陷長安，擄愍帝。西晉從開始到結束，只有51年。洛陽陷落時，太尉王衍等南逃，爲石勒所殺。這個愛好玄談的一代名士，臨死前説："嗚呼!吾曹雖不如古人，向若不祖尚浮虛，戮力以匡天下，猶可不至今日。"

　　兩帝被擄以後，司馬睿依靠王導的幫助，在建康，也就是今天的南京，做起皇帝來，是爲晉元帝。這以後的晉朝，就是東晉。420年，精鋭部隊北府軍的軍官劉裕篡晉自立，國號爲宋。這時北方的拓拔氏魏，亦已强大，是爲南北對立。

　　這一時期的士人，大概不能説是有些骨氣或進取心的。雖然不能否認玄學思辨在哲學上的價値，但這些名流名士的生活方式却是頽廢的，我們不知是頽廢選擇了老莊，還是老莊導致了頽廢。漢代的陽剛之氣與生機勃勃，在這一時期變得陰柔、低落、頽廢、缺乏活力。阮籍本來還有些濟世之志，因爲政治上的原因，天天飲酒放達。嵇康被殺後，自詡清高的向秀趕快去見司馬昭，昭問:"聞有箕山之志，何以在此?"向秀回答説:"以爲巢許狷介之士，未達堯心，豈足多慕。"而且所謂的放達到後來竟發展成放誕。渡江之後，玄談之風依然很盛。這些，到後來的南北朝，以南京地區尤爲突出。南朝的陵墓雕刻幾乎可以看成是這種頽風的產物。

　　魏晉六朝的陵墓石雕，以南朝帝王貴族陵墓的石刻最爲突出。在南京市區東北的堯化門外和東南的麒麟門外，以及丹陽縣境的南朝陵墓，存在著不少當時的石雕。現在這些地方基本上已看不見墳冢了。帝王墓前的瑞獸，多爲麒麟，貴族墓前的瑞獸，多

齊武帝蕭賾景安陵麒麟　南朝齊　江蘇丹陽

齊景帝蕭道生修安陵麒麟　南朝齊　江蘇丹陽／在南朝帝陵雕刻中，很早就開始成型的雕刻傳統，即體、面、線相結合的手法，依然在延續。

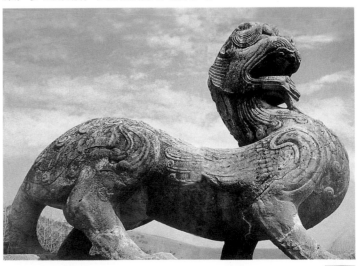

爲辟邪。

南朝陵墓雕塑，較之漢代而言，走向規範化和制度化，題材也趨向簡明。現存南朝陵墓石刻，主要是石神獸。這是其造型的主題。還有神道石柱、石碑。漢代的石刻傳統依然在延續。另一方面，由於這一時期審美趣味崇尚清雅秀麗，所以漢代粗獷簡約的風格，變爲精巧細緻。龐大的軀體架著女性化的風格，使這些石獸的雕刻，顯得不太協調。

在這裏，很早就開始形成的雕刻傳統，即體、面、線相結合的手法，依然在延續。以體塊確定大的體勢，以浮雕表達形狀，以線刻交待細節。魏晉南北朝的陵墓雕塑，在題材內容上趨於簡單化，而強調其形式感。在形體上，這些神獸的軀體要比東漢的大很多。瑞獸的體長一般都在三公尺以上，甚至更大。在當時應該算得上是巨製了，而東漢一般只在一公尺到兩公尺之間。這些圓雕一般都是用整塊巨石雕刻而成。

宋武帝劉裕初寧陵的麒麟，還留著漢人的樸茂，梁吳平忠侯蕭景墓石獅也是如此。而齊武帝蕭賾景安陵的天祿，脖子被延長，增加了S形式感，但S形造型失去了楚風的動感和輕快，顯得笨重，華麗的造型已無法托起那沉重的軀體。這頭巨大的怪物，不堪一擊，似乎一陣風來，便會仰面倒下。S形造型並沒有支撐起這些雕刻，相反，清談家的趣味與S形的造型觀念發生了激烈的衝突，發出不和諧的音調。

當然，無可否認的是，石刻的技術，尤其是石獸的圓雕技術，比漢代有了長足的發展。圓雕的理想，在於能夠面面觀，這些石獸基本上解決了這方面的問題。從茂陵石刻即已具有的習慣依然保持著，也就是動物腿部作剪紙般的處理。在唐代順陵石獅中，也有這種處理方式。這種剪紙式的處理，指的是腿的後部，基本上可以看成是平面化的，這表明對於體的規律性的認識還沒有完全成熟。

南朝陵墓中富有特點的是神道柱，這是一種雕刻圓柱，柱礎由相對環伏的螭龍組成。螭龍口銜圓珠，長尾相交。柱身則飾以瓦楞紋二十幾道，柱身上部有一方巨形石額，上刻有文字。這部分柱表的裝飾，由瓦楞紋改作瓜楞紋，使柱表顯得活潑一些。柱上有一仰蓮形圓蓋，圓蓋上一小獸，

神道柱／神道柱是標誌神道之物，它的起源大概可上溯到堯舜時代的"誹謗木"。在漢代它從木製轉化爲石製，但南朝神道柱頭顯然受印度波斯影響，柱身受希臘羅馬影響。

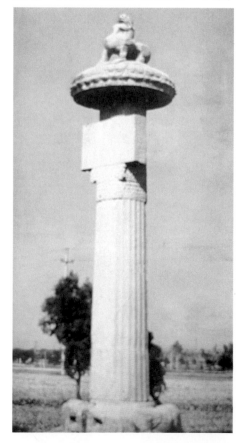

這個小獸一般與墓前石獸形狀相同。神道柱是標誌神道之物，它的起源大概可以上溯到堯舜時代的“誹謗木”，後來移到神道上以爲標誌。在漢代它從木製轉化爲石製。東漢神道柱的造型樣式，有外來因素的影響，比如直棱紋、繩辮紋、下粗上細等，和希臘、羅馬的柱式相似。由於印度可能在當時是溝通中西的中介，所以神道柱的造型，也有印度的特點。阿育王石柱頭上爲蹲獸，柱頭蓮瓣紋，南朝的柱頭顯然也受這種印度波斯風格的影響，柱身受希臘羅馬影響，額碑和盤螭的柱礎仍是傳統的形式。

魏晉南北朝的帝陵雕刻表現了明顯的形式趣味的追求，除了它的大的形式體現了這種強烈的傾向之外，在一些細節上也比較明顯，比如神獸身上的羽毛。這一時期的神仙思想，和漢代有一定的關係。東漢墓前神獸，是對於猛獸的想像性改造，並摹仿鳥的羽毛加於其上，以爲通達天國的工具，這些翅膀是比較寫實的。到了南朝，羽的“飛”的功能減弱了，代之而起的是它的形式。那些大概可以將身軀搧上天空的毛，被華麗的衣服所代。這是它的優點。而這些華麗的外表之下，同時又透出一種近於病態的趣味，則和這個時代的社會意識形態有密切的關係。

這些形制碩大的巨製，畢竟掩飾不了它的弱不禁風，它的華麗畢竟逃脱不掉它的空虛。它竭力裝扮的威嚴掩蓋不住它的怯懦。一個時代的精神狀態頹靡到這種地步，它的國運還有什麼好講的呢？玄學的曠達，佛教的精義，當它們純粹地作爲一種偷懶的藉口、放浪的托辭時，至少在今天看來，它們造成了一個時代的精神的沉淪。

埃及人爲了保存靈魂的緣故，所以懂得怎樣去記錄；希臘人喜愛他所看到的東西，所以發揮了理想化和寫實的技巧。我們得佩服先民們的想像力，尤其是在楚風的澆灌下，竟生長出一批奇思異想的東西。這些虛幻的世界距離我們已經很遙遠了。

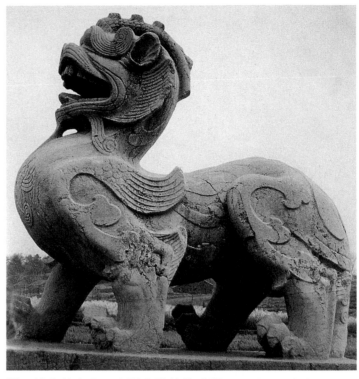

陳文帝永寧陵麒麟 江蘇南京／這裏所說的楚風的影響，指的是六朝的審美風尚是漢代的延續和演變，而漢代的審美趣味應該說受楚文化影響很大。S形的造型在楚文化中最有代表性，六朝陵墓雕刻則基本上發揮了這種趣味。

沙漠中的楚風遺韻——敦煌雕塑

從關中沿著秦嶺西行，越過黃河，穿過茫茫的戈壁灘，在甘肅與新疆接壤的地方，在毫無生命跡象的石子與沙的海洋中，突然冒出一片綠洲來，

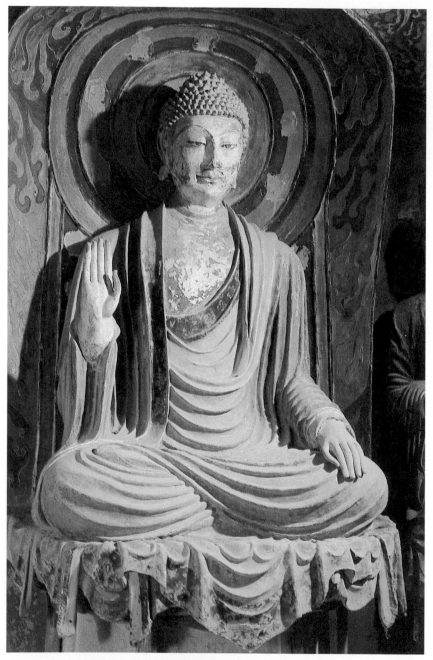

佛　初唐　敦煌322窟

敦煌的歷史，最早見於漢武帝時。但敦煌的出名，則是因爲鳴沙山千佛洞的緣故。根據記載，莫高窟最早建於前秦建元二年(366年)。1900年，這個寶地被重新發現之後，成爲整個世界爲之矚目的地方。除了大量珍貴的文獻外，在美術方面，敦煌石窟給我們留下了從北朝到元代大量的佛教壁畫、雕塑，是一個凝固了的中國美術史的寶庫。

站在河西這一片没有盡頭的沙漠中，太陽毒毒地烤下來。四周死一般寂靜，一切都似乎將消融於這無邊無際的死海之中。生存的條件如此酷烈，爲什麼在這個地方會出現美術史上的奇蹟？這些石窟開鑿的意義何在？這些充滿著宗教感情的泥塑和繪畫，它們出現的最初動因是什麼？這些造像高手從何處而來？又歸向何處？爲什麼在這個地方，出現了這樣燦爛的藝術？它們和宗教的情感，又有何關係？

作爲一種宗教，和其他的宗教一樣，佛教在最初是沒有形象膜拜的，而多以物來象徵，比如以寶座代替佛説法，以菩提樹代替涅槃。有人認爲在亞歷山大東征之前，印度就有佛造像，而希臘的風格又影響了犍陀羅佛教造像。有人則認爲，印度佛教徒認爲佛造像是對佛的不敬，所以印度沒有佛造像，而最初

這就是著名的敦煌。人説：“出了嘉峪關，兩眼淚不乾。前望戈壁灘，回望鬼門關。”在這樣荒無人煙的地方出現一塊綠洲，本身就是一個巨大的奇蹟。而坐落在這裏的舉世聞名的敦煌石窟，讓敦煌這塊沙漠明珠更加輝煌燦爛。

爲佛造像的是希臘佛教徒。他們把希臘的理想化風格用於佛的造型之中，而這一點，又極大地影響了中國佛教雕塑。

一般來說，北朝莫高窟的開鑿，主要是坐禪觀佛用。此外還有供養、禮佛的目的。據《佛說佛形象經》、《佛說造立形象福報經》等佛經的說法，爲佛開窟造像，可以恒生大富家，尊貴無極珍，不覺死苦時，是最大的善行。魏晉南北朝時期，佛教也有南北不同的傳統。南方重佛理的爭辯，北方重宗教修行。北魏皇室對佛教的態度是不要和尚講經論道，只要其坐禪苦行就行了。這和當時北方文人學者文化素質低、經濟落後也有關係。"禪定"是佛教的六種修行方法之一，在當時之所以能流行，大概和文人士大夫的"臥遊"，乃至更深層的東西有關。坐禪觀佛，直接影響了鑿窟造像。

我們通常所說的禪，又稱爲"定"或"禪定"。禪定可以被理解爲思想排除雜念，高度集中，對佛苦思冥想，透過這種不斷的冥想，把佛無限神聖化。由於這種高度精神集中的心理作用——在心理學上，這種狀態非常容易接受暗示，進入催眠狀態——從而在禪定中，就有可能導致對於佛的一種神秘體驗。佛教稱之爲觀佛。與上述對於佛的無限美化的觀佛相反，禪僧苦思冥想，無限醜化自身，全面徹底地否定人生的意義，從而悲觀厭世，甚至對生命也厭棄，這叫作不淨觀。這樣一誘一逼，佛教也就更具吸引力了。由於要"觀"的原因，所以就要尋找僻靜的地方。據說釋迦苦修時，就是在石窟裏。佛經關於鑿窟居

禪的記載，屢見不鮮。一些著名的石窟的開鑿，多與禪僧有關。

莫高窟初建於前秦建元二年。據說當時創建莫高窟的樂僔和尚，行至鳴沙山時，"忽見金光，狀有千佛"，於是造了敦煌的第一個窟，緊跟而來的法良，又作了第二個窟。法良，碑文上寫他就是禪師。至於樂僔，如果記載屬實的話，"忽見金光，狀有千佛"，這是禪僧進入迷狂時才有的。佛教的所謂"觀"，包含有排除雜念，直接以形象觀照精神世界，從中體悟佛的真諦的意思。從禪經的記載看，所謂"觀像"，就是在佛像面前仔細體味佛的"三十二相""八十種好"，然後在僻靜處，閉上眼睛，就所見像冥思苦想。這種夜以繼日、思維高度集中的觀佛，當然很容易出現心理上的幻像。

由於觀像的原因，就出現了與此禪觀相關的雕塑與壁畫。這些壁畫和雕塑的題材，和禪觀都有關係。比如，現存北朝窟的釋迦塑像，它的功用，除了在一般意義上作爲普及的善男信女的禮拜、供養的對象外，對於一般的僧徒，主要還是用於觀像。這些佛窟中央鑿方形塔柱，塔四周都開有龕，其中一般都有佛的塑像或菩薩塑像。按佛經的說法，要準備觀佛像，就要先進入佛塔，燒香散花，供養禮拜，這就是"入塔觀像"。這些中心塔柱，可能指的是"入塔觀像"的塔。在佛教中，對於觀佛是有規定的，佛教典籍告訴我們，要觀佛的身光、圓光、頂光，進而觀佛生身，即是要觀佛的前世今生，所以這些佛像的背光中都有化佛。而對於雕塑難以勝任的佛爲普渡衆生而化生的"生身"故事，如佛

傳故事、本生故事、因緣故事，則以繪畫形式表現出來。這些繪畫，早期的都是構圖簡單的單幅作品，晚期就成了較複雜的連環畫。

由於觀佛還要伴隨出現金剛神，所以金剛的塑像也是不能沒有的。金剛神是佛教裏的護法神，據説佛説法時，他護衛著。他的職務是與鬼怪邪魔作鬥爭，所以大概要比鬼怪還厲害一些。此外，還要觀十方諸佛，觀釋迦，觀白衣佛，觀七世佛，觀彌勒佛等。

莫高窟在鳴沙山附近，石窟開鑿在礫石岩層上，不適宜於作石刻，所以便發展出了泥塑。由於氣候乾燥，這些泥塑大量被保存下來，而内地因爲氣候濕潤的緣故，早期的泥塑很少見到。今天我們讚美敦煌的輝煌，也許在當時，敦煌並没有這麼突出。莫高窟小型彩塑的製作，一般是用木頭削製成人物的大體結構，然後表面再以細質薄泥塑起。較大的泥塑，則多用圓木，根據雕塑的姿勢，紮製大的骨架，然後用芨芨草或蘆葦捆紮紮大體形狀，然後再上泥。用泥有兩種，即粗泥和細泥。粗泥用澄板泥加麥秸，塑出大型。細泥用澄板泥七成，細沙三成，加水合成稠泥，加上麻或棉花，塑人物表層和五官、衣飾等。爲了保證不變形、不開裂，應該在土中加細沙，泥中的纖維也應該均匀。而且都是薄薄地分層敷泥，每層敷過之後，等其乾燥，方可敷第二層。這樣泥塑的表面就比較細膩堅實，更方便於再次描繪。至於高達二、三十公尺的泥塑，則直接在開鑿時留出塑像石胎，然後在石胎上鑿孔插椿，敷泥而成。

從敦煌作品的製作過程看，它依然不能算是自由的藝術創作，它的性質和兵馬俑或者南朝陵墓的石刻，没有根本的區別。在製作上，這些泥塑廣泛使用泥范，來預製頭、手、腳的局部，或者人物身上的裝飾物等，只不過這一次是出於宗教的目的。所以，它還是有器具性的，不過是宗教的器具而已。由於這個特殊情況，這些作品所反映的，具有濃厚的宗教感。

敦煌的泥塑，其手法以塑爲主，同時也不排斥雕刻手法和線刻手法。早期的雕塑，衣服紋飾的處理，很多地方運用了線刻以解決局部細部的處理。這表明體和線的觀念，依然没有很明顯的區分。

石窟内的光線是極有限的，甚至是昏暗的。爲了克服這些不足，石窟門窗一般都正對雕塑，即使是這樣，仍有許多雕塑還處於昏暗的光線之下。泥塑的敷彩，在某種程度上雖然可以克服光線的不足，但它真正的動機，則恰恰在於盡力使其理想化、真實化。因爲在形體上敷彩的這個思路是比較普遍的。雕塑家一完成作品，觀衆總希望下一步應該塗一點顏色，所以早期的雕塑，多是有顏色的。敦煌的作品很好地保持了這些特徵。在民間藝人中，有這樣一種説法，就是"三分坯子七分畫"，大概也能反映大多數人的心理。

無論是敦煌的雕塑，還是敦煌的繪畫，都有兩個共同的特點：鮮艷的色彩，富於流動感的線條。爲了瞭解敦煌石窟造像風格的形成，我們必須回到漢魏以來的歷史中去。

敦煌是漢武帝所設的河西四郡之一。敦者，大也；煌者，盛也。漢代

的敦煌郡，有近四萬人口，可見當時敦煌是不那麼荒涼的。既然是漢的領地，文化自然也應該是漢文化。而這塊地方在漢晉也的確出現過一些文化名人。據資料載，西晉末由於避亂，一批文化人來到涼州，因而帶動了河西走廊中原文化的發展。現在的敦煌，它的文化和風俗與關中一帶差不多。在漢代，這一地區基本上是漢文化，並夾雜著其他少數民族文化。

逃往西部的這部分學者，或留在中原的一批學者，基本上不屬於上層門閥，而屬於中下層的士人。這些人所奉的又多是儒學。清談玄學則隨著上層貴族過江而去。西晉亡後，河西和遼東是學術思想興盛的地方，儒學在這些地方仍然是主流。當時河西的張軌，是以儒學顯貴的，後來做了涼州刺史。他上任後就設立學校，實行儒家禮教。“五胡亂華”的時候，河西地區由於張軌及其子孫的治理，還是比較安定的。4世紀下半葉，以關中爲根據地的前秦強大起來，並吞併了河西。而苻堅的智囊王猛，則是推崇儒學的。前秦的政策，亦以漢人文化爲中心。5世紀中葉，敦煌成爲北魏的領土。拓拔

氏的北魏，建國後，即立國子太學，爲五經群書置博士官。總的來說，在胡人統治北方的時候，儒學和漢人文化還是主要的。

但是，佛教傳入中土，是經過敦煌的，這種外來文化的影響也非常巨大。南方的陵墓石刻更多地體現了漢代神仙觀念的遺留和華麗柔靡的作風，而敦煌的作品則更體現了一種強

交脚彌勒　北涼　敦煌275窟

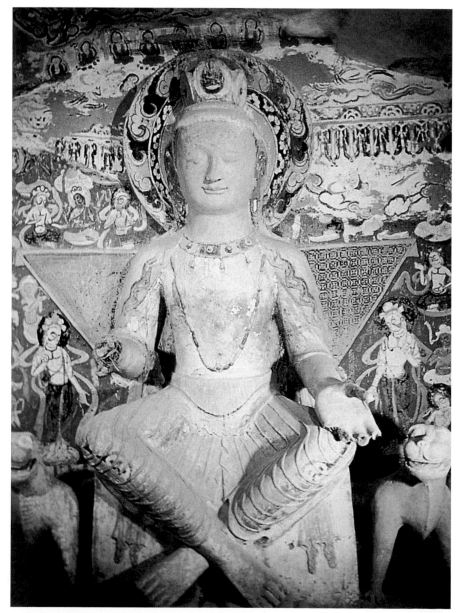

交脚彌勒　北魏　敦煌 275 窟

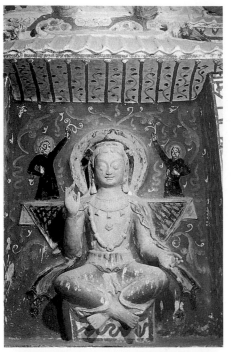

坐佛　北魏　敦煌 248 窟

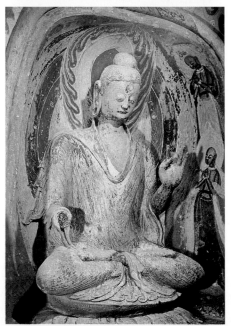

代的流線作風與犍陀羅理想化風格本身就有一種天然的相似，這樣就更爲相得益彰了。

我們現在無法看到當時傳入的佛畫像或雕刻了，但有關資料説，在當時，西域的造像是敦煌造像的直接來源。西域所流行的是印度式充滿色欲的、豐乳細腰大臀的裸體舞女和菩薩，但在避亂之國，儒學深入人心的敦煌，這些造型便銷聲匿跡了。這一時期的雕塑與繪畫，都是儀容端莊，挺胸直立，神情肅穆，手法樸實。

這一時期彌勒造像最多。據説佛在涅槃之前，曾經説過，在將來會有亂世，人民深受苦難，那時會有彌勒佛，降於人間，普渡衆生。交脚彌勒塑像在此有何含義？ 恐怕和這個亂世有關。275窟彌勒造像，有的表情肅穆莊嚴，以理想化方式造型，在直線中又交織流動的弧線。衣服的塑造則採用貼泥條式的方法，但是比較概念化。頭部的塑造則基本上借鑒犍陀羅的造型觀念。而有的交脚彌勒由於保存得比較完整，所以看起來很生動。這尊塑像的手法與前無太大區別，只是衣服採用了線刻的方式。微笑的嘴唇，張開的雙臂，表情性的手勢，打破了僵坐的軀體的生硬感，飄動的衣裙增加了流動感，使觀者忽略了保持著直線意識的身軀的僵直。這幾尊泥塑交叉起的雙腿，破壞了整個造型的和諧。248窟的坐佛則克服了這個困難，整個造型是比較協調的。體塊的流動感增強了，陰刻的線和體塊中的線很和諧地交織在一起，並與後面的圖案相得益彰。

248窟這尊北魏時期的菩薩像是

烈的宗教感和流動感，以及和儒家文化對應的那種錯彩鏤金的趣味。在北方，更多的是儒家的進取性與佛教的空靈性的融合；在南方，則更多的是玄學的消極頹廢與佛教的虛無的融合。在敦煌，我們不應該忽視的是，漢

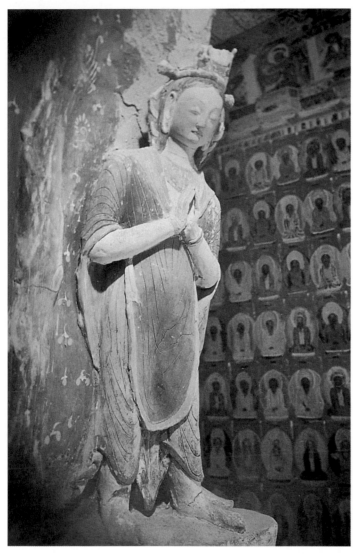

使世人多一份愛心。塑像也因爲塑匠而被喚到這個多災多難的世界，但是因爲它，我們看到這個世界還有希望，因爲它，我們才能理解世界上還有一種深沉的愛，也還有一種力量在支撐著我們。

北魏時期的塑像，依然有明顯的直線造型的意識，在它們身上，我們能看到雲岡大佛的身影。同時有些作品也表現了作者的注意力已不全是爲觀禪，而是轉向了個性化的探索中。

西魏時期的作品，比如432窟的右脅菩薩就很生動。我們看到作者的手法已經成熟了。整個的人物表情生動自然、天真無邪，衣裙流動飛揚，與軀體的圓弧線的造型相一致。不知道是何種原因，這鋪造像少了些悲世憫人的神態，而多了些歡快的表情。這尊菩薩宛若未經世事的小孩，宗教性的情感，似乎離它很遠。如果說早一些的造像的笑有一種苦澀感的話，那麼，這鋪菩薩的笑，則就是天真爛漫的塵世之笑了。在北周的菩薩形象中，我們也看到了同樣的情況。

菩薩　北魏　敦煌248窟／塑匠在宗教中編織他的愛情，他的愛情在這多難的世界中又顯得那麼高潔而深切。人間的愛就像天國的甘霖，在水深火熱之時，也就愈加打動人心。

一件絕妙的作品，它的造型優雅而生動，自然而又富於理想化，深深地打動了我們。不，它毋寧說就是滿懷憐憫的愛人，在對飽經滄桑的受難者祈禱。它慈悲滿懷而又嬌好莊嚴的面容，似乎已不忍心再看一眼這多難的塵世，雙手合在胸前，默默祈禱。塑匠在宗教的方式中編織著他的愛情，他的愛情理想在這多難的世界中又變得那麼高潔而又深切。人間的愛就像天國的甘霖，在水深火熱之時，也就愈加打動人心。但願這樣的祈禱，能

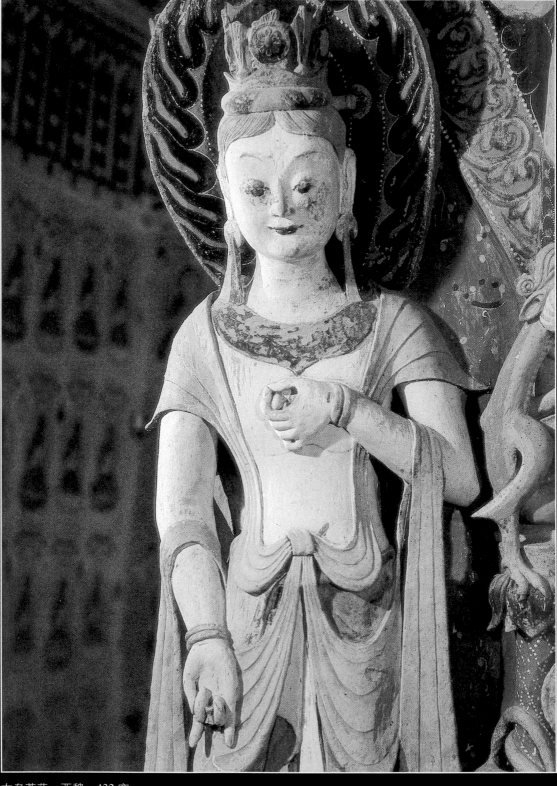

右脅菩薩　西魏　432 窟

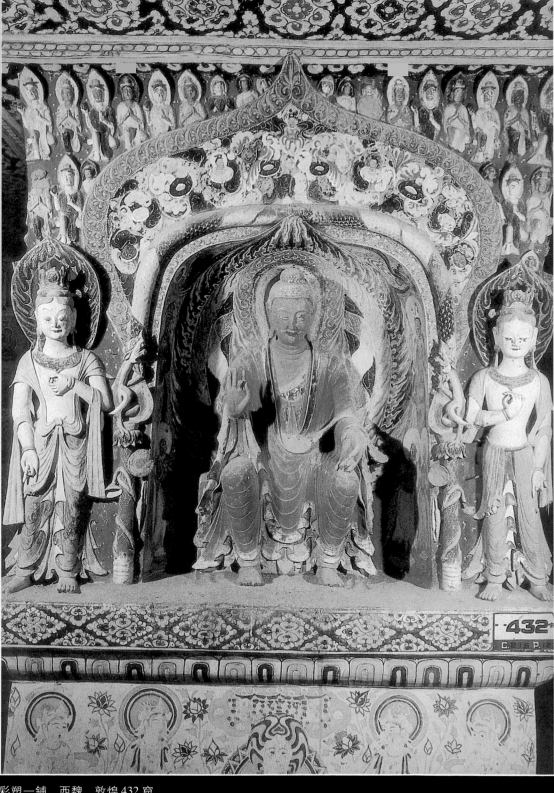

彩塑一鋪 西魏 敦煌 432 窟

我們看到世俗化的感情在逐漸取代宗教感，明快在逐漸取代深沉，直觀的表達在逐漸取代宗教理念。總的來説，北魏前期，敦煌的造像在衣冠服飾上還有西域、印度、波斯的習慣，內容簡單，造型樸拙，明顯地受西域佛教藝術風格影響。到北魏晚期以後，民族傳統神話題材開始進入石窟，造像風格爽朗明快，生機勃勃，缺乏宗教情感，更傾向於世俗化。這可能受內地造像風格的影響。在北周，兩種風格又相互交融。

天國的佛與塵世的佛——雲岡石窟

在山西大同市以西的武州山南邊，山水環繞。這裏坐落著著名的雲岡石窟。雲岡石窟是新疆以東較早出現的大型石窟群，它的興建，傾注了統一整個北方的北魏大量精力。它的開窟

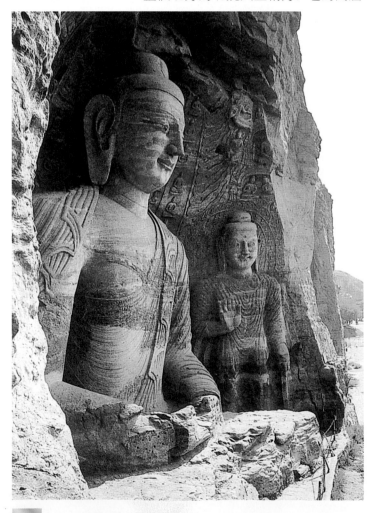

20 窟主佛　雲岡石窟

造像的人才保證，就是對於人口的擄奪和網羅。當時大量的敦煌工匠就被擄走(公元417年，東晉滅後秦，北魏趁機將長安工匠二千家掠至平城。439年北魏滅北涼，徙三萬戶民吏工巧至平城)。從魏道武帝天興元年建都起，魏的都城平城基本上已集中了北方能工巧匠，並具備了一定的物質實力。

北魏對於佛教，態度也比較複雜。從平城建都開始到世祖毀佛的五十年間，主持北魏佛教事務的，分別有法果、惠始、玄高等人，其中惠始是名僧鳩摩羅什的大弟子，精於禪觀。公元446年，世祖滅法，公元452年，高宗又恢復佛法。毀佛事件教訓了新主持佛事的曇曜，他一方面竭力證明佛法不是虛誕，一方面向皇帝建議，在平城西鑿山石壁，開五所窟，每窟各立一造像。這位曇曜，早年是涼州有名的禪僧。由他建議所造的窟，就是有名的曇曜五窟。

早期開鑿的雲岡石窟，以彌勒佛爲主要造像，並組合以現在佛和過去佛。這種組合方式，是以前各地石窟所罕見的。這些早期大型造像的風格應來自新疆、甘肅的早期石窟造像。曇曜五窟的主要佛像大概仿的是皇帝的肖像，這可能也是僧人的策略。總

之，讓這些人間的帝王來當救世主，的確是個聰明的想法。

這五尊雕像，受犍陀羅與涼州模式的影響，也在無意識中把拓拔氏的英武與豪邁表現出來了。20窟的坐佛，身高13.7公尺，結跏趺坐，莊嚴肅穆，大佛頭光外周雕塑出火焰，身光四周也以火焰雕刻，並有相向而飛的飛天，這大概就是燃燈佛，是過去之佛。佛經裏說，在燃燈佛的時候，釋迦是孺童，燃燈佛對他說，自此以後九十一劫時，釋迦當成佛。造像衣紋是犍陀羅風格，也有類似薩珊波斯的常用裝飾紋樣。這座雕像依然是北方氣質，並沒有南方的秀骨清相。雕刻強調直線與體塊的整體感，雖然追求佛的理想化的造型，却畢竟不自覺地表現了北魏人的面相特徵。據說這尊佛的面相，和北魏前期墓葬陶俑，以及北魏墓壁畫上的人物臉型相似。雕刻的關鍵部位頭部，工匠以簡潔概括、準確有力的方式，分出頭部的大塊面，而對於衣紋、身光等次要的部分，不遺餘力地刻畫。如此形成繁與簡的強烈對比，以致這最簡潔的部分反倒更加突出。由於洞窟前壁崩塌，所以大佛現已露天。

比20窟稍晚一些是19窟和18窟。18窟主佛半身像，整像爲高15.5公尺的立佛，此18窟的立像，身著袒右肩千佛袈裟，依然是西域風格。19窟主尊高16.8公尺，造型與20窟相似。

16、17兩窟開鑿最晚，16窟主佛，高13.5公尺，與17窟爲雙窟。這尊造像是否爲釋迦立像，我們不得而知，現在它已殘損了。西方的來客披上了中原的服裝，應該是屬於太和改制後

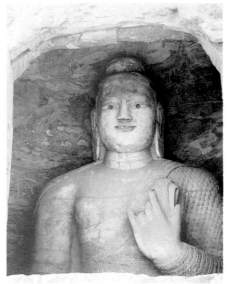

18窟主佛　雲岡石窟

19窟主佛　雲岡石窟

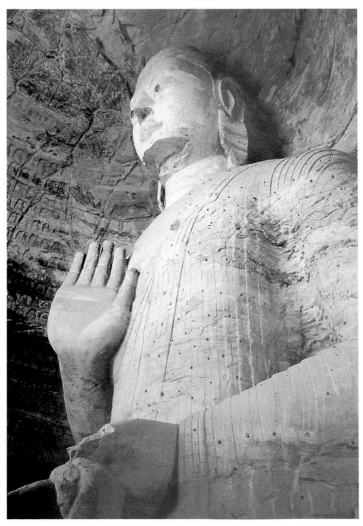

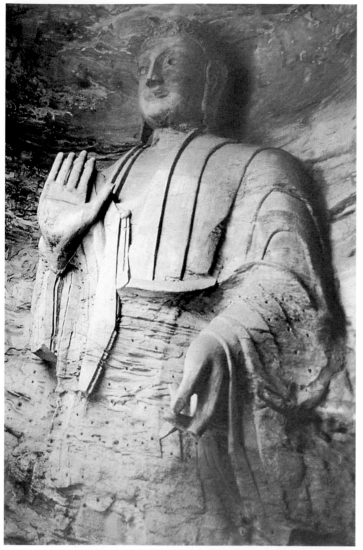

16窟主佛　雲岡石窟

也是積極推行漢化政策的時期。這一時期開鑿的雲岡石窟，表現出漢化的趨勢，風格趨於工麗。

這一時期開鑿的石窟，主要在石窟群中部東側，包括5到13窟，還包括東部的1至3窟。這一時期的造像特點，明顯地受到漢文化的影響，而且與曇曜5窟一樣，石窟多是成組出現的。

5、6窟是一組雙窟，大概完成於遷洛之前。5窟前室上層東側佛像局部，造型雋美清秀有味，長長的柳葉眉與下垂的眼睛拉大距離，臉的造型稍清瘦，有女性之美，很類似敦煌早期的泥塑造型。5窟石室主佛，高17公尺，是雲岡最大的佛造像，衣服褒衣博帶，色彩尚未脫盡。5窟後室西側立佛局部，在技術方面，爲了塑造立體，作者已經很明確地意識到用直線造型和分面塑造的方法了。在秦兵馬俑或更早些時候，我們已經看到這些方法，但一直並不是主流，也幾乎沒有發展。這尊佛頭的塑造，尤其是鼻子的雕刻，是用非常簡潔的幾塊面塑造出來的，但是其他地方，又強調曲線感。所以就技術上的觀念來看，還沒有達到一種體系化和成熟化的認識。只有在難於把握對象的情況下，透過分面的方式來解決造型問題，這是一種科學而又可靠的技術，但我們在這裏看到了技術與趣味的衝突，即對於流線的興趣和對於直線的依賴。

5窟後室的一些菩薩像，頭戴花冠，右手托摩尼珠，左手執帔帛，安詳舒展，雙臂的動作打破了整個造型的呆板。6窟的一些飛天像，應該追溯到漢代畫像石上去。這些本非作爲重

的樣式，我們看作者對於褒衣博帶的塑造，受曹衣出水風格的影響，還停留在犍陀羅的階段，缺乏對於真實衣物的觀察。

公元476年，獻文帝卒，即位的孝文帝年幼不能決事，事無巨細，都聽命於馮太后。馮太后一家世代信佛，深深影響了孝文帝。這時南北之間的關係較爲平和。南方的高僧北上平城，南方的藝文也傳入平城，而北魏與西域的關係則漸漸疏遠了。這一時期是北魏最爲穩定和繁榮的時期，

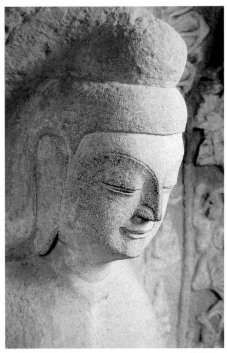

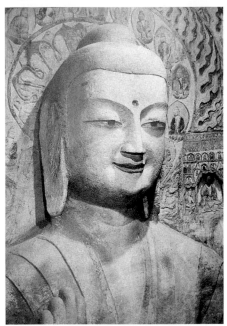

點塑造的造像，在無意識中流露出漢代生機勃勃的重動感、輕形象的造型觀念。由於對於石刻技術的掌握問題，這些飛天似乎是飛不起來的。6窟的《太子乘象圖》，作者在對大場面的處理上，基本上還是一種圖像並置的

方法，因此也並未有前後空間關係。圓雕依靠自身即可造就空間感，但浮雕的空間感的處理就麻煩多了。9窟《文殊靈山禮佛的故事》《普賢騎象圖》，其布局與《太子乘象圖》是一致的。6窟後室中心塔柱爲方形立柱，四面開鑿，四面所開的龕中有立佛。佛裝褒衣博帶，已是中原裝束了。

7、8兩窟的平面布局，都屬長方形平面，分前後室，它們以列龕佛像爲主，佛塔變爲裝飾，前室無窟頂，後室有窟頂，浮刻以蓮花爲中心，外繞飛天的圖樣。這種布局方式顯然不同於敦煌的北朝石窟。它的原型，應該是山東的寺院。8窟後室有摩鳩首羅天和鳩摩羅天的浮雕。摩鳩首羅天是婆羅門教的最高神濕婆，在佛教中，它就成了護法神，它長著八條胳膊，三個頭，一隻手裏拿著穀穗，坐在卧牛身上。牛在北魏，因爲是農業的主要畜力，所以被北魏人視爲神獸，手持穀穗的濕婆，被北魏人賦以新的含義。鳩摩羅天的含義是童子，又是濕婆的兒子。據說它長著六個頭，持著雞、鈴、幡，騎著孔雀。這塊浮雕只刻出了五個頭，下面的孔雀像一隻龜。傳說鮮卑族從漠北南遷的時候，一隻形似烏龜、山崗一樣大的怪物擋住了去路。人們殺了馬祭祀牠，說："你如果是個善神，那麼就請給我們讓開路吧；如果是個惡神，那就請留在這兒。"於是，那個怪物忽然不見了，變成了一個小孩。在8窟的浮雕中，小孩與濕婆之子合一，孔雀與烏龜合一。

9、10號窟的布局和7、8號相似，但窟內設了中心塔柱。前室設四根立

佛像局部　雲岡石窟5窟前室

立佛局部　雲岡石窟5窟後室

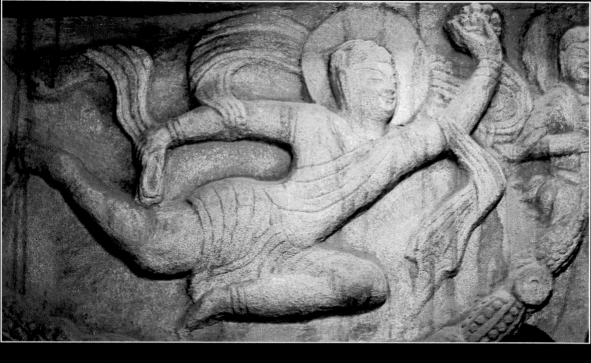

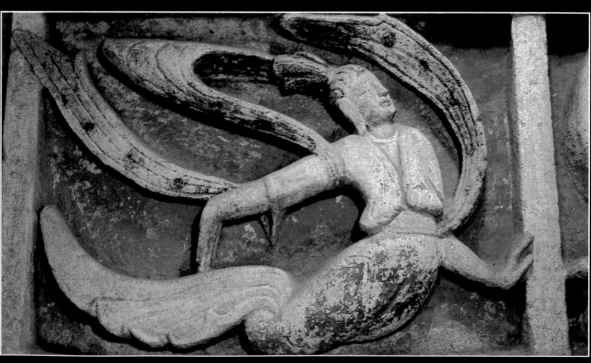

飛天　雲岡6窟

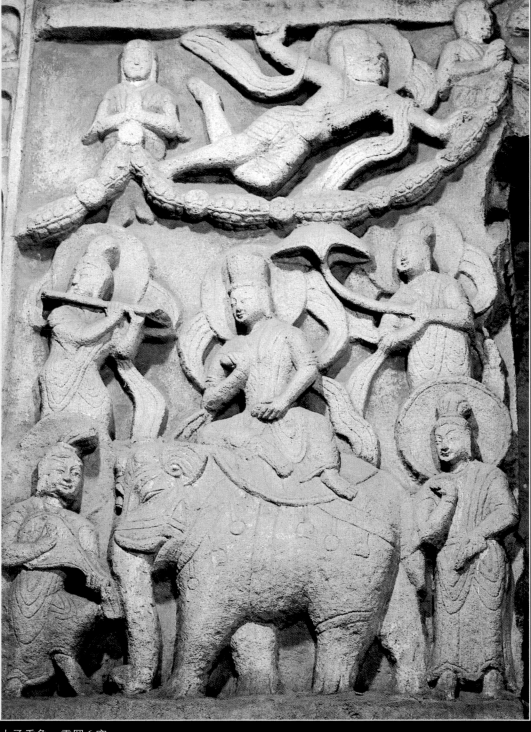

太子乗象　雲岡6窟

在17窟明窗東側，有一篇出家人的造像記：「大代太和十三年歲在己巳九月壬寅朔十九日庚申，比丘尼惠定身遇重患，發願造釋迦，多寶，彌勒像三區，願患消除；願現世安穩，戒行猛利，道心日增，誓不退轉。以此造像功德，逮及七世父母，累劫諸師，無邊眾生，咸同斯慶。」

這兩段文字也許會告訴我們，石窟的開鑿，有著它的深刻的宗教目的。這種宗教目的，又來自原始的巫術觀念。在原始人心目中，圖像與實物是不可分的，因此對圖像施加巫術也具有對實物實施行為的同樣效果。當雕刻因為禪觀而被塑造起來的時候，對於禪僧而言它也許是個器具而已，但對於一般的善男信女，巫術的魅力依然未減。

這些石窟的造像，從來沒有因為這些人出於純粹欣賞的目的而存在。相反，宗教給予人的力量，在這個亂世之中，也幾乎是唯一的精神支柱了。然而有什麼能使我們在面臨抉擇和死亡、面臨空虛與孤獨時，還能尋找一份慰藉，在慘淡的人生中還能奮勇向前？除了這深刻的宗教感之外，藝術能做些什麼呢？在中國所謂的繪畫，尤其是士大夫的繪畫，從魏晉好清談的士人們為它樹碑立傳以來，它就不關心人類的苦難，在風花雪月之中，一步步地墮落下去。藝術給予我們的力量是微弱的。只有在苦難之

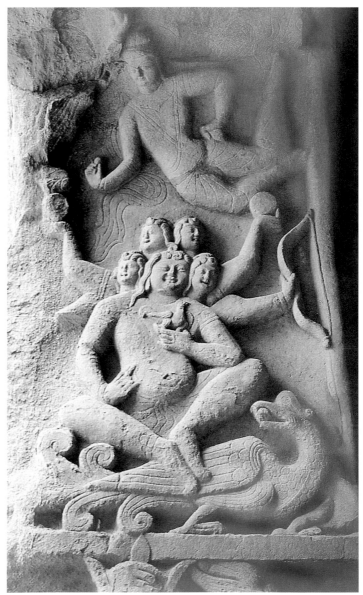

鳩摩羅天　雲岡8窟

時，宗教才顯示出它的偉大。

讓我們回頭再看一眼這座著名的石窟，當我們以欣賞者的眼光去讀這些造型的作品時，可曾讀懂了那個亂世的聲音？

中原風格與龍門石窟

北魏的孝文帝，是一個開明的皇帝，他推崇漢文化。公元494年，他不顧大臣們的強烈反對，排除種種阻力，從平城(今山西大同縣境)遷向洛

陽。緊接著模仿南朝建立士族制度，與漢人通婚，改姓爲漢姓。洛陽在歷史上很早就和佛教有關係，東漢明帝時即已造白馬寺，西晉時期，洛陽的佛寺總共也不過四十幾所。北魏由於帝室王公貴族狂熱奉佛，遷都洛陽以後，洛陽的佛寺陡然增加至一千三百多所，可見當時洛陽不愧爲佛法之都。

在遷入洛陽之前，北魏已在山西平城開鑿雲岡石窟大約35年之久，所以當時的專業人才應該不少。但孝文帝南遷初期，還沒有精力把這些人帶到洛陽，所以，在孝文帝時代，龍門石窟只有古陽一洞和其北側的彌勒一

脅侍菩薩　北魏　龍門古陽洞

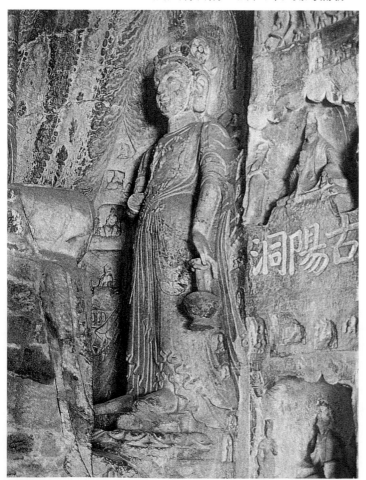

龕。世宗時，龍門的工程繼續擴展，但最初主要仍是斬山工程，雲岡的力量仍然沒有顯著的削弱。人們對於雲岡的重視甚於龍門。龍門石窟很大程度上借鑒雲岡石窟，比如孝文、宣武時開鑿的古陽洞摹擬雲岡石窟中期造像，宣武時開鑿的賓陽洞則明確地以雲岡爲範本。所以説，雲岡石窟是龍門石窟的源頭。

龍門石窟位於洛陽市南邊伊河兩岸山崖間，這裏古稱伊闕，龍門的名稱，大概始於隋煬帝。在西晉初年，伊闕就有進行宗教活動的山寺，北魏遷都洛陽以後，龍門是北魏王室發願造像集中的地方，其中的古陽洞和賓陽洞，是奉旨開鑿的。北魏的龍門造像，題材多取彌勒和手作禪定印的釋迦像。這和敦煌早期的造像題材相似，也反映了當時這些形象的塑造，基本上是出於宗教的動機，旨在透過佛教來解脱戰亂的苦難。

孝文帝力倡漢化，其中也包括衣服的改制，所以龍門早期的石窟造像，比如供養人像，還有穿胡服的。太和改制之後，孝文帝禁穿胡服，採用漢姓，大力吸收漢文化。龍門的造像儘管秉承早期造像風格，但魏對漢文化的接納和漢化，使龍門的造像，表現出了秀骨清相的風格。古陽洞、賓陽中洞、蓮花洞、石窟寺、魏字洞屬北魏後期作品，其造型風格爲典型的秀骨清相。它們的一般特徵爲面貌清瘦，褒衣博帶，瀟灑飄逸。這種風格，一般稱之爲中原風格。

具體地説，中原風格指的是魏孝文帝改制以後，由於漢人服飾的流行和南朝秀骨清相的趣味傳入北方，而

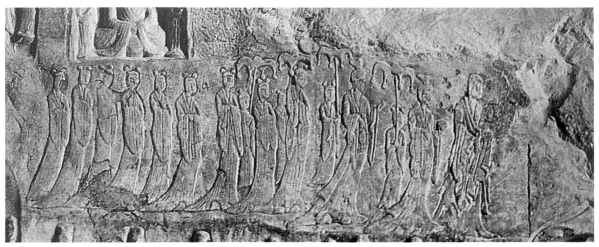

形成的一種新的、並在北朝後期流行的造型風格。這種風格產生的根基，是南朝士大夫的趣味以及漢文化對少數民族的征服。南朝因爲品藻人物，人物形象的清瘦，竟也是一代風尚。比如名士王戎的兒子少年肥胖，王戎讓他吃糠減肥。當時南朝的畫風，都屬於秀骨清相一派。

開鑿時間最早的古陽洞，是由原來不大的一個小窟擴修以後形成的。正壁一坐佛二脅侍菩薩，是爲孝文帝造的。主尊釋迦牟尼佛高約8公尺左右，頭光內爲蓮瓣紋，中間爲化佛，外圈刻飛天。各圈之間用連珠紋相隔。在古陽洞西壁北側的脅侍菩薩上，我們看到作者強化了立體造像中的線的意識，通身上下有一種流動感。同時，南朝士大夫的趣味也發生了影響，流動細密的線條和頎長的身體結合起來，形成了一股清新而又奇特的風格，這就是所謂的中原風格。這種風格，也只有在這一時期才有，却並沒有形成經久的傳統，只是一種過渡的形態。在這尊造像的流動感中，菩薩的手和軀體，都在線的節奏中跳躍起來。古陽洞北壁的供養人行列，人物

造像基本上採取了線刻的方式，並極力強調身材的頎長和清瘦。由於基本是線刻，所以姿態還是比較生動的。這一點，要比鞏縣的同類題材作品出色，但人物排列的空間關係的處理，仍然是雲岡時期的水平。

古陽洞南壁上層的飛天和供養菩薩像基本上就是畫像石的風格，我們懷疑是中原地區流行的畫像石影響了這些造型。與雲岡比較起來，它是多麼地輕盈!飛天的造型誇張而優美，仿佛正迎著和煦的春風，把佛的聲

供養人行列　北魏　龍門古陽洞

飛天　北魏　龍門古陽洞

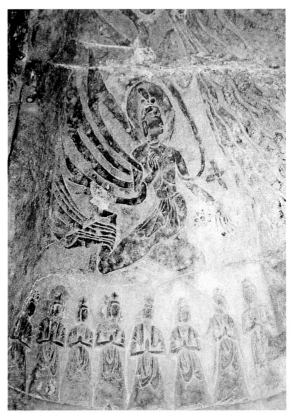

音，撒向人間。你看它衣帶飄舉，真令滿壁造像飄然欲動。在有關伎樂天的浮雕中，作者克服了石料的沉重感，使形象輕盈生動。

賓陽洞是賓陽中洞、南洞、北洞的統稱，其中南洞屬唐代所鑿。賓陽中洞是宣武帝爲其父孝文帝及母后開鑿的。賓陽北洞是爲宣武帝開鑿的。賓陽中洞的釋迦造像，作者拉開了眉與眼的距離，並暗示了顴骨的位置，使本來也有些胖的佛像，臉部已明顯地有秀骨清相的感覺，釋迦結跏趺坐，

釋迦坐像　北魏　龍門賓陽中洞

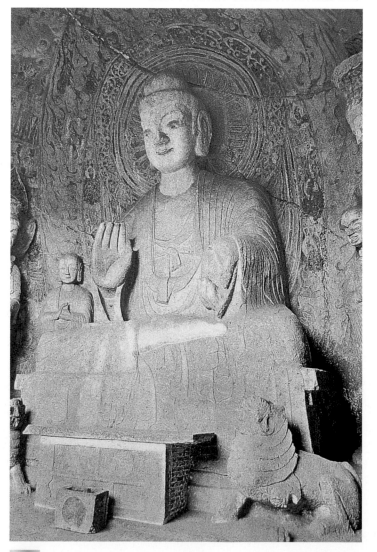

左側迦葉，右側阿難。左右壁上，各雕一身立佛及二脅侍菩薩，可能是依照法華經作的過去、現在、未來三佛。該洞的過去佛造像，像高6公尺。這種佛像的頭軀比例與雲岡6窟塔柱的立佛差不多，也是鞏縣造像的大致比例。袈裟用細密的線條刻出其紋理，前面的衣帶用連續形扭動的S形，充滿著緊張感、流動感，和在宗教的感情世界中的虔誠感與迷茫感。龍門北朝造像整體上給人的印象，是線條的流動感和細密的線條排列。

在古陽洞之後、賓陽中洞之前的大型洞窟是蓮花洞。蓮花洞正壁造像爲高約5公尺的釋迦牟尼，左右二弟子，左側迦葉，右手持錫杖，爲遊化乞食形象。比賓陽中洞稍晚的是火燒洞。賓陽中洞的窟門上方，爲尖拱火焰紋，正中一獸頭，二龍立於門柱上端，門柱上刻愛奧尼亞式柱頭。火燒洞的窟門上方，在尖拱火焰的中心，刻了一座寶瓶，用寶瓶的三枝蓮花，象徵佛、法、僧三寶，並在尖拱兩側增加了東王公、西王母乘龍的形象。火燒洞正壁五尊像全殘，估計是由於當時的政治原因而被破壞的。

蓮花洞南壁中部下層的說法維摩詰浮雕，或者它根本就是一塊畫像石。龍門北朝造像的風格，應該說和畫像石的關係很大，在這裏，體塊的重要性似乎已讓位於形式和線條的重要性了，平面化的線條表達或者更快人意。這可能從另一方面也助長了線條的流動感。這又是從楚風演變而來。在這一方面，這幅維摩詰的造像爲我們提供了例證。我們還會發現，維摩詰衣服的處理，已近於吳道子的

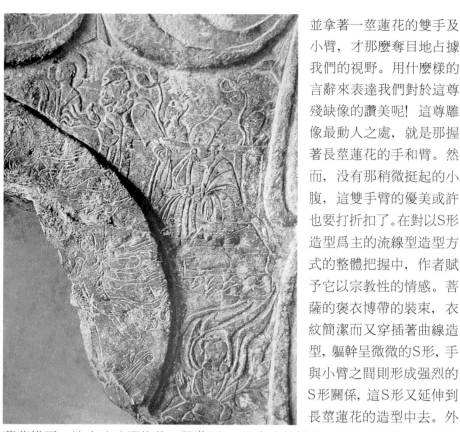

並拿著一莖蓮花的雙手及小臂，才那麼奪目地占據我們的視野。用什麼樣的言辭來表達我們對於這尊殘缺像的讚美呢！這尊雕像最動人之處，就是那握著長莖蓮花的手和臂。然而，沒有那稍微挺起的小腹，這雙手臂的優美或許也要打折扣了。在對以S形造型爲主的流線型造型方式的整體把握中，作者賦予它以宗教性的情感。菩薩的褒衣博帶的裝束，衣紋簡潔而又穿插著曲線造型，軀幹呈微微的S形，手與小臂之間則形成強烈的S形關係，這S形又延伸到長莖蓮花的造型中去。外

維摩詰　北魏　龍門蓮花洞

蘭葉描了。這裏暗暗潛伏著一股將要萌發的潮流，即在魏晉六朝士大夫崇尚超拔脱俗，而在藝術實踐中不得不以繁冗爲特徵的時候，一種在造型上追求簡約明快的風格已經開始形成了。

皇甫度是皇親國戚，他在公元527年開鑿了皇甫度石窟寺，窟門上增加了廡殿式屋頂，在尖栱內又用七佛取代了火焰紋，外側則刻拿樂器的飛天。另外窟門內兩側作立佛龕，窟內爲三壁三大龕。這種形制，又影響了鞏縣、響堂山，以及敦煌北朝晚期及隋初造像。

石窟寺北壁西側下層的供養菩薩的殘軀，是一件極爲優美的作品。也許我們得感謝今天只能看見她的身軀，也正是因爲這個緣故，她那合掌

嚮合十的雙手，似乎又是對於無限終極的天國的嚮往。如此豐富多彩的塵世欲念夾雜在天國的沉靜之中，也就形成了後來的佛教造像的一般特徵。

北魏結跏坐佛造像，面相瘦長，體態輕盈，結跏坐於方座上。富於流動感的細密的衣紋與稠密的襞褶形成鮮明的對比，有裝飾性。整個大的體塊呈一修長的錐體形，加上佛清秀的面容，因而顯得高雅、超拔。半跏坐佛

菩薩殘軀　北魏　龍門石窟寺

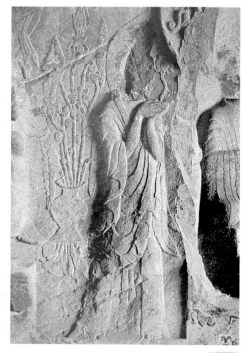

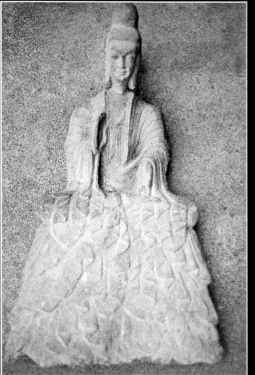

結珈坐佛　北魏　龍門

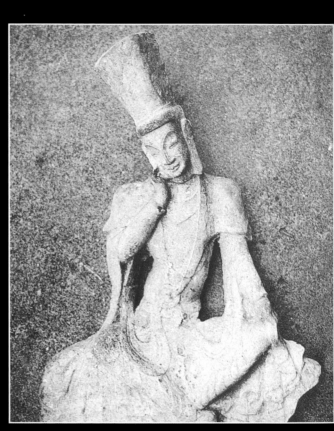

交脚彌勒菩薩　北魏　龍門

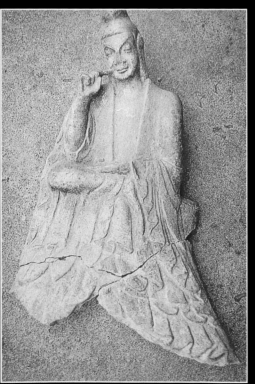

一手支頤作沉思狀，一手放在盤起的右腿上，冷峻高傲，超拔脱俗。造型富於動感，這種動感是沉思中的動感，尤如一個向來羞澀文靜的少女，突然間做出一個調皮的動作，這種發自天性的，又和平時的舉止有些矛盾的行爲，有時倒更加吸引人。交脚彌勒則幾乎是用少女的嬌媚來塑造未來的救世主了。你看他扭動著腰肢，帶著高高的帽子，上體裸露，一手撑著腿，不安分地交脚而坐，這哪裏是救世的菩薩，分明是一個春心蕩漾的少女。看來，這一時期對於造像的宗教虔誠，已經慢慢地起了變化，塵世的樂趣，或許更難於抗拒。

總的來説，中原風格可以看作是對於以楚文化爲基礎，並流變爲重動感的漢代審美風尚的發揮。除了新疆、河西走廊、雲岡石窟等一些較早期的石窟外，一些晚於龍門的石窟，都受到中原風格的影響。

作風淳厚的鞏縣石窟

與龍門石窟相比，鞏縣石窟增强了體塊觀念，同時也發展了簡約有力的風格。離洛陽不遠的鞏縣石窟，是繼龍門石窟之後開鑿的又一個石窟。雖然鞏縣石窟的造像風格與龍門石窟表現出明顯的不同，不具有明顯的秀骨清相的傾向，但龍門石窟的影響還是有的。

龍門賓陽洞的開鑿是半途而廢的，有人認爲是當政的胡太后對負責賓陽洞的中伊劉騰恨之入骨，有人則認爲是胡太后稱詔用事，朝綱大壞，無暇顧及的緣故。還有一種解釋，則是認爲龍門因爲地質問題，費功難就，而這時候，在鞏縣尋到了新的地點，於是，迷信佛教的胡太后便放棄了龍門的開鑿。

北魏時，鞏縣石窟寺名爲希玄寺，從北魏開鑿算起，一直至宋代，不斷增鑿。現在有五個石窟，三尊摩崖大像，一個千佛龕及若干小龕。屬於北魏作品的，是五窟及摩崖大像。北魏雕像的特徵，已從秀骨清相轉變爲雍容寧靜，面貌方圓，衣紋簡潔概括，技法仍以平雕爲主。神像與供養人像相似，而且傳統神話題材、世俗題材的比重增加，不但表明它的造型風格正

坐佛像　鞏縣石窟

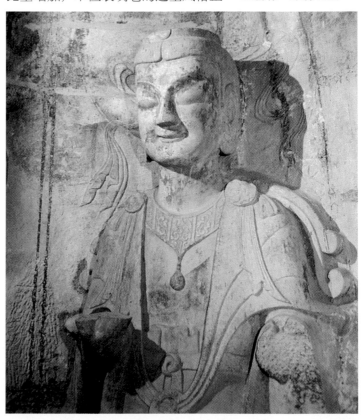

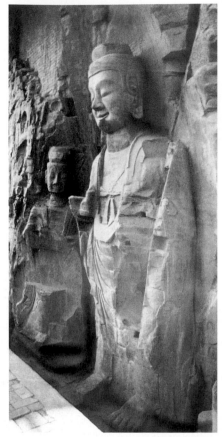

鞏縣第一窟外景　北魏　鞏縣石窟

處於向隋唐雕塑的過渡期，而且表明人們對於神的興趣減弱，宗教的情感淡化，對於題材，圖像的興趣漸漸超過了宗教内容。可是，難道這真的預示了一種圖像的自覺嗎？難道自此以後，那種深沉的情懷，注定要被塵世的喧囂所取代嗎？

鞏縣石窟寺的造像，可以看作是龍門賓陽洞的發展。第一窟窟門左右各排列金剛和立佛三尊，以弟子、菩薩、飛天聯繫起來，原來是個宏偉的場面，現在已殘缺了。這些雕刻，與龍門賓陽洞南北兩壁的構圖相似。第一窟窟外的兩個大摩崖龕，應該與此窟是一體的，因爲這樣大概符合三世佛的主題。而這種大摩崖龕，可能來自雲岡19窟的影響，又因地制宜，所以便出現了這種新的形式。盛行於唐代的摩崖大佛，可能就源於此。鞏縣第三、四、五窟可以被看作是賓陽洞簡化的結果，這種簡化的形式又符合當時的潮流。在北魏末期，石窟門外的雕像布置，已形成了一定的模式，而對於此後其他的石窟，比如天龍山石窟、響堂山石窟等等，都產生了影響。

鞏縣第一窟外景的雕刻仍沿用三世佛的題材，它的雕刻在諸洞中是最爲精美的。第一窟外景的這尊造像，手法已經比較嫻熟，人物五官的造型

像本地人。最重要的是全身上下貫通著整體感和流動感。這種流動感又不像漢代那富於活力的流動感，而是一種凝固了的流動感，是富於沉思的、慈祥安穩的流動感。它的衣服的塑造已經脱去了概念化，懂得怎樣按實際生活中的衣服，來提煉出簡約有力的形式。整體造像憨厚、可愛、温淳，吳道子蘭葉描的作風，似乎已經可見一些萌芽了。

鞏縣石窟寺的題材，除了常見的佛、菩薩造像之外，還有不多見的禮佛圖、神王、怪獸等。從龍門的賓陽洞開始，便突出了帝后禮佛造像，鞏縣的石窟寺，則大大加強了帝后隨衆的陣容，並分3、4層排列。禮佛就是用蓮花、蓮蕾、燈爐等供養佛。石窟寺如此大規模地出現禮佛圖，表明世俗的生活已經引起了注意。但是世俗生活的表現畢竟沒有足夠可以參考的材料，所以我們看這些浮雕，它們對於場面尤其是空間的處理，並不見得比龍門的生動，還停留在一個原始的階段。爲了表現場面的宏大，就不厭其煩地排列人物，對於他們之間的空間關係，即人物前後關係的處理，也只採用疊加形象的方式，而且基本上所有的人物，都做四分之三側面處理。我們可以參照東晉顧愷之的《洛神圖》來看這些浮雕。它們在手法上是幼稚的，觀念上還是以記錄實有事件爲主。

在第三窟和第四窟，都有一些神王像。與禮佛像相比，這些神王像雕刻得更加大膽、輕鬆、富於想像力和運動感。神王一類的題材首見於龍門賓陽洞，在這裏不但被沿襲，而且還

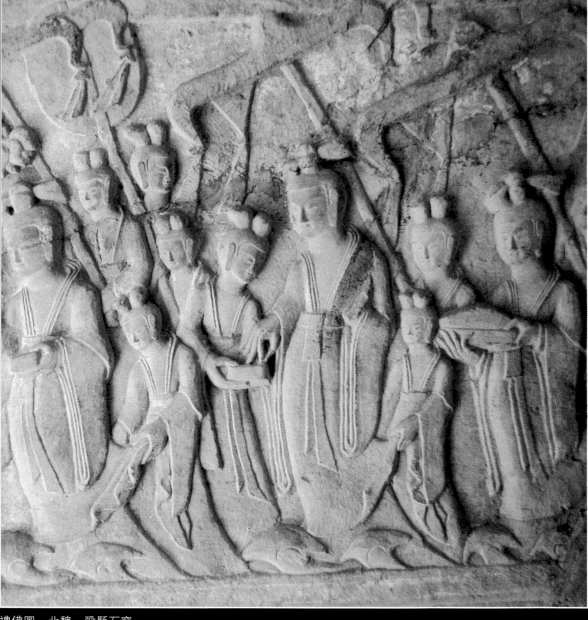

禮佛圖　北魏　鞏縣石窟

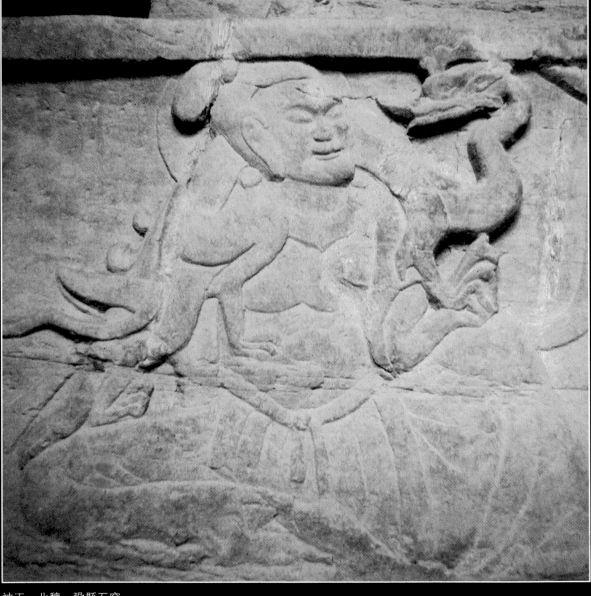

神王　北魏　鞏縣石窟

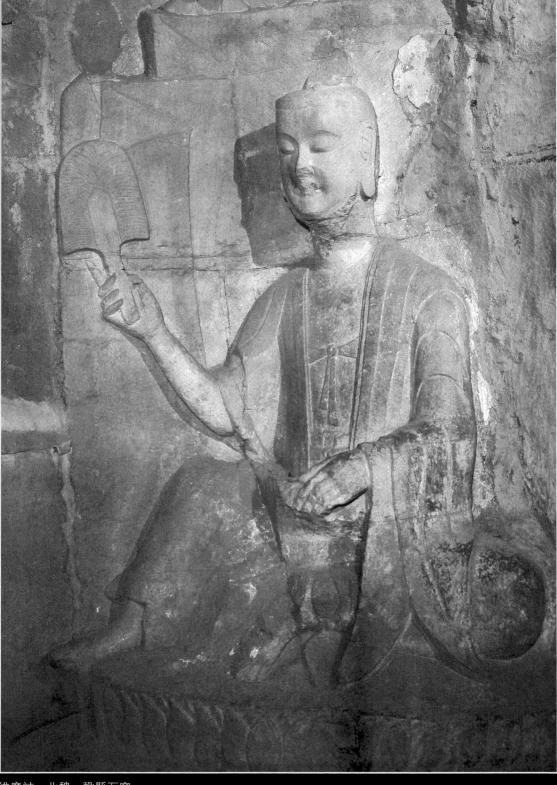

維摩詰　北魏　鞏縣石窟

增加了一些兔首、牛首、馬首、雙面人首等可能屬於二十八宿的神像。鞏縣第一窟東壁北側《維摩詰》浮雕，維摩詰身著寬衣大袍，手持塵尾，沒有激烈辯論的姿態，却儼然一個清閑的林下高士。看來南朝玄談之風，畢竟也刮到這座洞中來了。如果有興趣可以將它與顧愷之的繪畫比較一下，我們會發現它的衣紋處理更爲簡潔一些。在這一時期，人們對於造型的認識，的確已不是概念化的，人們開始懂得如何去觀察和概括了。

雲岡石窟由於處於初創期，所以多是粗獷勁健，鋒芒畢露，但構圖尚缺乏整體感，無主次之分，甚至喧賓奪主。龍門石窟沿襲雲岡，融入南朝風尚，尤其是賓陽洞有主次分明的意識和整體感。鞏縣石窟又沿襲龍門，造型更加沉靜、程式化，也更加世俗化，並與唐代的趣味有承前啓後的跡象。

愛情悲劇與麥積山石窟

麥積山坐落在甘肅省天水市附近的秦嶺山麓中，狀如麥積，所以取了這個名字。在西北地區，這裏相對比較富饒。這裏原來是秦人居住的地方，漢通西域以來，天水又是絲綢之路上的一個重鎮。東漢末年，在麥積山西南不遠的仇池山，氐族人楊騰依靠天險，建立了一個百頃之地的仇池國，後來慢慢强大起來。麥積山石窟和仇池國也許有些關係，但它的主要的功德主可能還是來自其他地方。

麥積山石窟雖然開鑿於後秦時期，但開始造像不多。麥積山的石窟在北魏遷都洛陽之後逐漸興盛起來，而且受龍門的影響越來越明顯。北魏晚期的麥積山造像，已完全變成中原風格。

麥積山的石質鬆軟，不適合雕塑佛像，所以多是泥彩塑，其中的石雕造像或造像碑，石料可能是從別處運來的。麥積山早期的作品，外來風格影響較明顯，尤其是犍陀羅式的作風。但麥積山的北朝雕塑的主要特點，則在於它的生活化傾向，造像生動自然，富於生活氣息。造像取材於生活，或者無意識中受生活習慣的左右。這表現在兩個方面，一個就是它的人物造型具有甘陝一帶人的特徵，可見，現實生活對於雕塑作品已經産

脅侍菩薩　北魏　麥積山　69號龕右壁

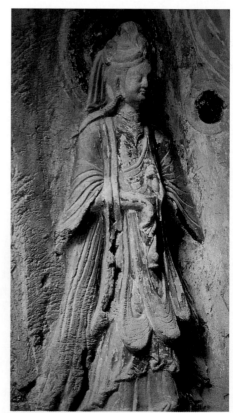

生了不可低估的影響。另一方面，就是它的人物動態在有意無意中模仿現實生活中的人物動態。

麥積山北魏前期的雕塑又可分兩種類型，一種是風格和鞏縣石窟類似的體態健壯淳厚的雕塑，一種是和龍門造像風格相似的形態修長扁平、秀骨清相，並雜以犍陀羅作風的雕塑。到了北魏後期，由於推行漢化政策，其風格是秀骨清相。

北魏80號窟左壁的脅侍菩薩，是一尊高浮雕。它面目清秀，神態自信安詳，軀體修長，富於女性體態，柔弱飄逸，薄衣敷體，真令人想起波提切利的《維納斯的誕生》。雕塑手法簡潔單純，衣服用陰線刻出，作風近於曹衣出水。這是寬衣大袍與犍陀羅的手法相結合的結果。關鍵的問題是，菩薩的動作不再是一種程式化了的造型，而是一手提寶瓶、一手拈花的採花姑娘的動作的寫照。類似的，比如還有北魏148窟正壁的釋迦佛像，人物面相清秀，軀體寬大，清秀之中透出一股無法掩飾的勁健和堅強不屈。作品手法依然是犍陀羅式的。

如果說，北魏的秀骨清相的作風近於龍門石窟，那麼麥積山北魏造像的另一種風格——溫厚敦實稚拙的作風，更近於鞏縣石窟寺。而麥積山的，則更多了一份動感和生活氣息。69號窟右壁脅侍菩薩，造像比例準確，手法嫻熟。衣服寬博，為中原風格。以陰陽線刻衣紋，雖稍嫌囉嗦，但風格介於鞏縣與敦煌之間，衣帶富於敦煌的流動感。造像右手提淨瓶，左手提花，嫣然含笑，全然不似超拔脫俗的天神，而更像一個貴婦。其中一些供

養人造像，更近於現實生活，更富於生活氣息。

85號窟的菩薩的衣紋處理更近於鞏縣石窟，只是多了些瓔珞修飾，也就更增加了一份高貴，但高貴和神性畢竟抵擋不住塵世的樂趣。這尊長相類似於當地人的菩薩，仿佛打著手勢和我們交談。142號窟的母子供養像，就更具有喜劇性了。我們看這個母親，必定是高貴人家，殷實富有，自足，驕傲。而小孩似乎很少見過這些禮佛的場面，怯生生地藏在母親的背後，雙腳併在一起，不往前挪。雖然作者並不太注意小孩的刻畫，小孩被母親抓著的右臂非常概念化地伸了出去，但仍不失其生動自然，歡快稚拙。

北魏一尊小沙彌像，神態憨厚，身材修長，一手牽著曳地的袈裟，一手端物，緩步前行，不難看出他性格的溫和。這位小沙彌，也許剛過他的孩提時代，是那博大精深的佛法，還是那動亂的年代，或者是他天生的憐憫之心，讓他在這還不省人事的年華，便已負擔了一種犧牲的使命？在121窟正壁右側，出現了人神對話的場面。一般都認為，女像為菩薩，男

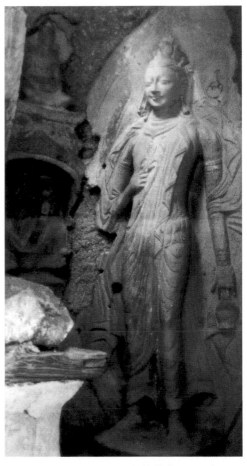

脅侍菩薩　北魏　麥積山80號窟

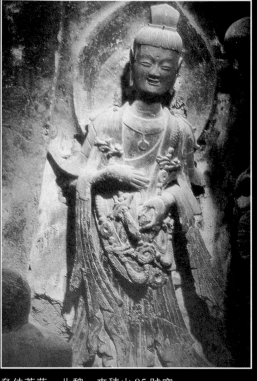

脅侍菩薩　北魏　麥積山 85 號窟

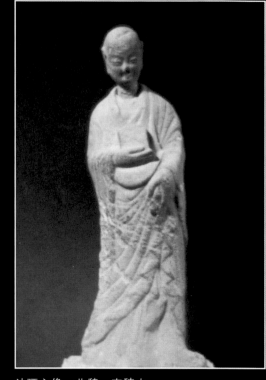

沙彌立像　北魏　麥積山

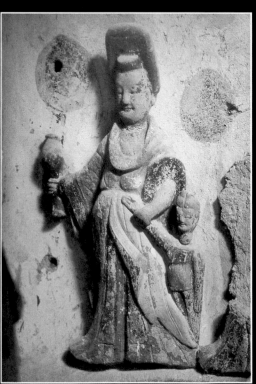

母子供養像　北魏　麥積山 142 號窟

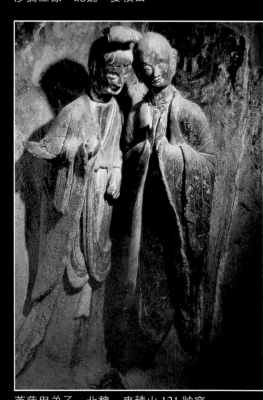

菩薩與弟子　北魏　麥積山 121 號窟

像爲弟子，不過這兩尊雕像，更像是一個信佛的青春少女和一個剛剛長大的佛門弟子。他們緊緊地靠在一起，竊竊私語。這個情竇初開的少女，和這個塵緣未了、不甘寂寞的小沙彌，已經全然不在乎別人的目光了。

　　127窟的脅侍菩薩是一尊被交口稱讚的北魏泥塑。這實際上是借菩薩之名來表現女性美的造像。它的成功之處，在於合適的比例，以及用泥塑造成的流動感，尤其是對女性化的表情、體態、動作的刻畫。衣帶的流動感是柔性的，如凝結的流水，在無形中又襯托了女性的性格。菩薩的面部造型俊俏而調皮，是一個山村少女的形象。莊嚴肅穆的造像畢竟敵不過生機勃勃的血肉之軀，宗教只是良心的安慰，享樂却是永恒的話題。

　　雲岡石窟的開鑿，由於技術的原

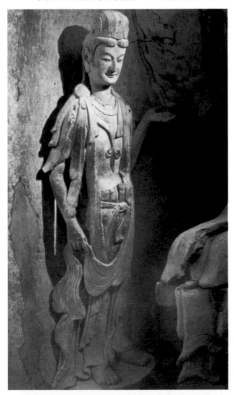

因，工匠對於石料的質地無法選擇，以至於像飛天這樣的造像顯得很沉重，不能有飛動之感。龍門石窟則借鑒線條或畫像石的手法，克服了這一困難。但一般來說，雕塑還是以體塊爲特徵的。所以就語言的純粹性而言，龍門石刻還是做得不夠，鞏縣石刻也沒有很好地解決這個問題。縱覽北魏的石刻作品，麥積山的石刻技藝在一定程度上已經超越了上述諸窟。

　　117號窟這尊石雕通高88公分，用整塊白石雕成，原來可能爲了象徵如來白身，但不幸被塗上了色彩，大概沒有了五顏六色就不能顯示高貴。其實給佛像塗上顏色恰恰反映了一種反宗教的、將宗教降格爲庸俗迷信的傾向。現在我們能看到的是顏色基本上脫落了的佛像。如來外罩寬大的袈裟，袖長至腿，下露褶裙，懸掛在座前，衣紋有少部分陰刻，大部分的衣紋，都是如實按其體面關係塑造出來的，而且並沒有僵硬粗糙的感覺，相反，石料的質地並不妨礙衣服的質感。至少在這件作品中，不是石料駕馭了作者，而是作者駕馭了石料。

　　然而麥積山的開鑿，也許還和一段悲慘的故事有關。公元535年，西魏文帝册立乙弗氏爲皇后。乙弗氏生了兩個孩子。一個是太子拓拔欽，一個是武都王拓拔戊。這時候，北邊的柔然強大起來，不斷侵犯西魏的邊境。魏文帝爲了緩和矛盾，就娶了柔然國王的女兒郁久閭氏，立爲皇后，而廢掉了乙弗氏。郁久閭氏非常妒忌乙弗氏，文帝只好將乙弗氏移到秦州（天水），和她的兒子武都王拓拔戊一起。公元540年，皇后郁久閭氏產後死

脅侍菩薩　北魏　麥積山　127號窟

去，於是柔然國大舉進犯，文帝認爲這和乙弗氏有關，驚恐之餘，派人到秦州，讓乙弗氏自盡。

乙弗氏臨死之前，親手爲她的侍婢落髮，讓她們出家爲尼。然後走入臥室，蒙上被子自殺了，當時只有31歲。乙弗氏死後，就葬在麥積山，後來才和文帝合葬。世間的悲劇，也許恰恰在於缺少一份寬容與愛心。無論是民族矛盾，還是宮闈矛盾，莫不與人性中那種醜陋的一面有關。只有在最沒有人性的時候，才能體會到人間的愛是多麼可貴，這也許正是南北朝

如來佛　北魏　麥積山　117號窟

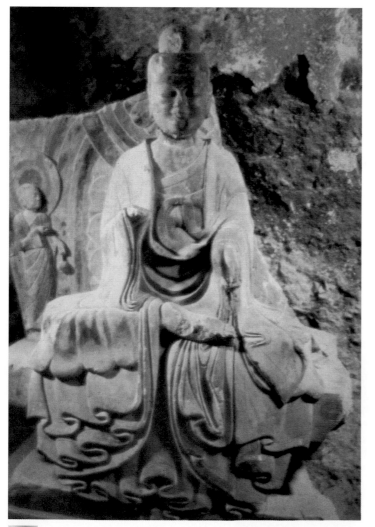

佛教發達的緣故之一。乙弗氏的去世，撼動著帝王的良心，可能自此以後，便有了麥積山大規模的開鑿。

西魏的統治時間雖然很短，但由於繼續推崇佛法和漢化政策，麥積山這一時期的造像之風更濃，造像風格與以前並無太大變化，寫意手法稍有發展。由於本地區人的形象無意識地滲入到造像中來，這些造像更進一步生活化和世俗化。工匠們把本地區的人物形象理想化，讓他們穿上神的衣服，人被神化了，而神則從天國降到了人間。

西魏102窟右壁文殊菩薩像是泥塑作品，人物龐大方正的臉形與軀體的柔弱感之間並不太協調。西魏時期稱得上珍品的，還真只能算是幾尊侍童像了。第123號窟右壁前部的女侍童像是西魏作品，女侍童形象雋美清秀，調皮可愛，甚至還很潑辣，說不定還會動一點小心眼。這尊雕塑在手法上雖然很簡單，但被著意刻畫的頭部造型很生動。小女孩的眼睛微微地眯起來，眉毛上翹，小嘴巴微微上翹，有一絲難以察覺出來的微笑，將她調皮、狡黠的性格表現得淋漓盡致。

557年宇文覺取代西魏而成立北周。北周武帝娶突厥公主爲后，通西域，又大量吸取中原文化，並令佛教徒還俗。宣帝嗣立以後，又恢復佛教，麥積山經歷了短暫的滅佛階段以後，北周時期的造像又出現新的變化，人物造型敦厚簡練，形體飽滿，面型漸趨豐潤雍容，成爲隋唐造型風格的過渡階段。

此外，在河北省邯鄲市的響堂山石窟，包括南響堂山和北響堂山兩

處，它們的開鑿年代，一般認爲在北齊，爲齊文宣帝高洋所開鑿。高洋在位期間殺人很多，但又極力提倡佛教，强迫道士當和尚。響堂山的開鑿，是高洋、高澄兄弟爲了紀念其父高歡及先祖的。響堂山人物造型，不同於北魏後期的秀骨清相，而有一種健壯、厚重、敦實的風格。這些造像的原型，估計是北方民族。北齊堅持鮮卑習俗，衣冠全用胡服。所以供養人是胡服，而神的造像則爲敷搭雙肩式的袈裟。

炳靈寺位於甘肅西部。"炳靈"，藏語的含義，就是"十萬佛"。1951年，這座石窟才被重新發現。它的人工修建年代，至少不晚於西晉。炳靈寺石窟主要分布大寺溝西崖上，現有石造像近七百身，泥塑八十餘身，一部分屬於北朝，一部分屬於唐代。炳靈寺石窟所在的小積石山石質屬於較軟的紅砂岩，可以雕刻成像。它的早期造像，和敦煌早期泥塑風格相似，有犍陀羅風格的影響。炳靈寺的壁畫，佛、菩薩的造像來自西域的粉本，供養人像則根據傳統習慣畫成。北魏窟龕，多屬北魏晚期所作，代表性的石窟是126窟。依照當時流行的法華經造像。

魏晉六朝時期，大概因爲玄風大暢的原因，人們對於臥遊的興趣超過了運動，尚靜的風氣自此成了中國文人的一個標誌。靜的風尚取代了動的風尚。流動的線條總被限制在靜止的形體之中。這又是一個痛苦而又富於思考的時代，也是一個狂熱的宗教時代。這種宗教發自内心關心人，毫無道德感地去愛人，宗教的熱情又激發

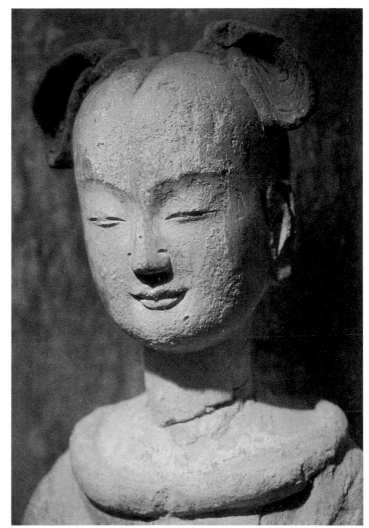

女侍童　西魏　麥積山123號窟／小女孩的眼睛微微地瞇起來，眉毛上翹，小嘴巴微微上揚，有一絲難以察覺出來的微笑，將她調皮、狡黠的性格表現得淋漓盡致。

了創作的狂熱。

總而言之，六朝雕塑可以粗略地分兩大類，一類是南方的帝陵雕刻，由於當時頹廢清談的風氣，這些帝陵雕刻徒有龐大的軀體和華麗的外表。儘管在技術上發展了，卻表現了一種病態的趣味。另一類是北方的佛教造像。佛教造像的最初只是出行禪觀一類宗教的目的，但很快就向世俗化發展，六朝後期的造像，無疑是隋唐佛教造像的先聲。

第六章

大唐氣象
——隋唐雕塑

北魏立國之初，在向南部發展的同時，在北方即今天的內蒙古、河北一帶，設立了六鎮，以防北方的柔然入侵。北魏晚期，六鎮發生了大規模的起義，北魏的政權被拖垮了，政權便落在高歡手裏。534年，魏、孝武帝西奔宇文泰，高歡在洛陽另立皇帝，並遷都於鄴，由是魏分爲東魏、西魏。550年，高歡的兒子高洋廢了東魏皇帝，建立北齊。557年，宇文泰的兒子宇文覺廢西魏，建立北周。577年，北周滅北齊。581年，北周外戚楊堅代周，是爲隋文帝。618年，隋滅，中國的歷史開始進入另一個令人驕傲的時代：唐代。

本章是按分類與時間順序相結合的方式來寫作的。首先，我們大概介紹了隋唐時期的宗教與雕塑的關係，指出因爲各種原因，宗教本身已不具有六朝時期的那種純粹性了，尤其是在唐代，因爲儒學精神的復興，佛教及其相關的雕塑都表現出明顯的世俗化傾向，而帝陵雕塑則在漢代陵墓制度的基礎上得到完善。世俗化的發展又帶動了技術的發展，雕塑在很大程度上擺脫了宗教功能，並出現了複雜的局面。

在區分了從本土中生長出的帝陵雕塑及其相關的明器雕塑，和從西域、印度影響下產生的佛教造像兩大類型的基礎上，本章首先按時間順序介紹太宗的昭陵六駿及其後的帝陵雕刻，及與之相關的明器雕塑，這些都可以説是最爲本土化的作品。由明器雕塑又引出人物雕塑，這是因爲人物

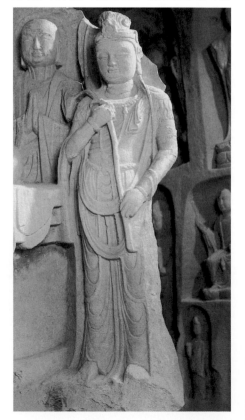

釋迦多寶屈菩薩　盛唐
四川廣元千佛崖

雕塑在唐代已出現了比較成熟的面貌，在一定程度上可以説明唐代雕塑的總體水平，所以特別強調一下。

在介紹人物雕塑的時候又涉及佛教造像，於是接下來就介紹另一大類型的雕塑：佛教雕塑，這則從武則天與龍門石窟開始講起，試圖説明佛教雕塑實質上已經讓位給政治等世俗化的東西。接下來介紹敦煌佛教造像，指出在初唐時期敦煌的雕塑曾出現過寫實的嘗試。這個嘗試雖然失敗了，但却爲敦煌人物雕塑"三道彎"的出現提供了技術上的支持。"三道彎"風格是反宗教的，這也是敦煌佛教造像世俗化的一個證明。最後，我們單獨介紹了四川的雕塑，這是因爲，四川唐代的雕塑主要是佛教雕塑，又集中地反映了唐代雕塑的世俗化傾向，並且對宋代雕塑作風有明顯的影響。

隋唐的宗教與雕塑

楊堅雖然出身貴族，但却在寺院裏度過了他的童年。他的性格既無吸引力，也不熱誠，不具有一個君主應有的感召力，而命運却讓他坐在了君主的位置上，所以他個人被交織於自大和自危感的折磨中，對於周圍的人普遍感到不信任。他的夫人獨孤皇后，一個虔誠的佛教徒，對於她的丈夫有一種強烈的占有意識，由此也產生了變態的性心理。這種個人的、夫妻之間的岌岌自危，促使他們不斷地從佛教中尋找安慰。每天晚上，楊堅和獨孤氏都帶著朝臣在宮內做佛事。(爲什麼這一時期的人有那麼強烈的負罪感?)

隋代的社會意識形態，佛教的影響是不可忽視的，佛教雖然只是個人信仰，但同樣也可以維護社會的秩序，而且也是社會大一統的心理支柱。楊堅親歷了北周武帝的滅佛，那時，他還庇護過撫養他長大的尼姑。在他即位以後，排佛運動才得以停止，佛教重新又得到振興。楊廣的性格作風與他的父親有些類似，至少他

不是我們想像的那麼壞，而他對於佛教的知識也很豐富，對於宗教也許有著真摯的情感。

隋代雖然統治時間不長，但因爲皇帝提倡佛教(608年有過限制佛教發

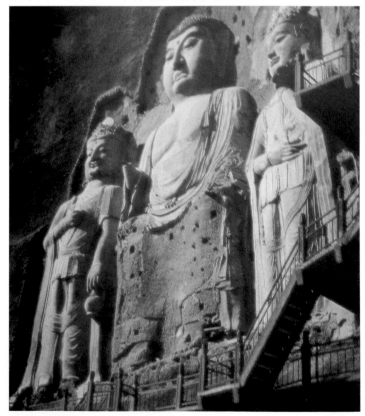

13號摩崖大佛與文殊普賢 隋 麥積山

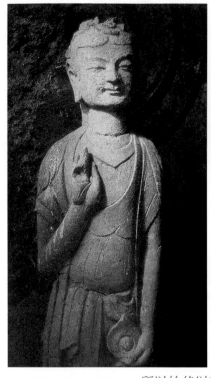

脅侍菩薩　隋　麥積山
60號龕右壁

展的舉措），所以佛教雕塑依然是很繁榮的。個人造像的風氣也很盛，隋代的佛教雕塑，有相當多的小型鎏金銅像。敦煌莫高窟、麥積山石窟、響堂山石窟等在隋代依然繼續開鑿。隋代雕塑沿襲北周、北齊的風格，繼續向雄健壯實的方向發展。

在敦煌，隋代的石窟有九十多個，但是作風與此前的雕塑差別不明顯。可能因為地理原因，敦煌對於中原文化的感受顯得有些遲鈍，所以始終以楚風為基調。雲岡石窟在隋代也有開鑿。麥積山的摩崖造像，在這些雕塑中是比較引人注目的。麥積山所處的秦州，曾是尉遲迥、獨孤信等北周權貴任職的地方。這些人和隋的皇室也有千絲萬縷的聯繫。周武滅法時，麥積山倖免於難。隋初即在麥積山建立舍利塔。地方官吏競相開窟造像。600年，這裏發生大地震，麥積山13號摩崖大佛是在地震形成的大斷層上重造的。

這三尊摩崖大佛，可能是出於觀看的角度，故意增加了頭部與身體的比例。它的手法，是石刻與泥塑相結合的方式。即在底部刻成石胎，然後在表層用泥塑局部，造像的風格，明顯地是唐代造像風格的先聲。由於頭部的比例較大，而且表面追求光滑的肌理，所以這組超過十公尺高的巨製，並沒有那種寬宏的氣度，倒是顯

得温淳可愛。60號龕脅侍菩薩對於頭部的結構把握很準確，表現的簡捷誇張、大膽自然，衣服和手臂的塑造更加趣味化。中國古代雕刻始終沒有形成一種關於"體"的系統的觀念，而對於線的興趣往往又交織於體的塑造中。如果在繪畫中線可以獨立發揮它的作用的話，那麼在立體的雕塑中，線與體塊在技法上就構成了一種不統一。克服這種不統一的方法，就是作者的趣味，以趣味為主導，矛盾的雙方得到一定程度的協調。

從麥積山隋代的頭像造型中，我們能看到作者對於人的頭部結構並不陌生，但顯然這一切要隨著他的趣味進行取捨。最明顯的是首先誇大耳朵的比例，其次是強調造型符合於膨脹的、飽滿的弧線形式，但他沒有完全按照體塊來達到這一要求，而是體的塑造與線的雕琢結合在一起。這尊頭

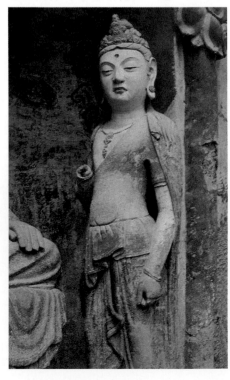

脅侍菩薩　隋　麥積山
5號窟右龕

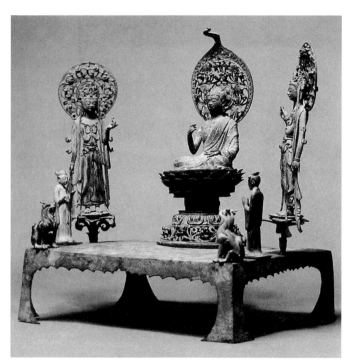

側，並深埋於因痛苦而高聳的肩膀上。胳膊的造型也具有戲劇化的表達力量，在大的形體還算平衡穩重的情況下，作者發揮了線刻的優勢，用極度扭曲的S形，將末世來臨的騷動不安表達得淋漓盡致。這種重主觀表現，尤其是對於人物內心的比較深刻的感情世界的刻劃，可能影響了唐代的雕塑。

佛三尊像　隋　河北唐縣

像的眉毛、下巴、脖子都有明顯的線刻。這種技術上的處理方式，很早以來即已成習慣。麥積山隋代的這些作品，已經出現了新的趣味，這就是強調曲線的飽滿、擴張感。

佛經中曾說，佛法經過一定的發展階段以後，將經歷一個衰微的過程。這種思想有一定的流行。靈裕目睹魏周兩次滅法，所以便寫了《滅法記》，並開鑿大住聖窟。據說開鑿此窟的目的，爲的是使往來遊山之人，睹法滅之相，生感慨之心。所謂法滅，和"末法"思想有關。大住聖窟的神王像具有明顯的主觀表現意識，既不是按照純粹的宗教程式來塑造，又不是對於現實生活的生動的描摹。前者如雲岡的和龍門的雕塑，後者如麥積山的雕塑。這兩件造像表達的是一種強烈的宗教情緒，可能意指法滅之時的那種痛苦與唏噓之悲哀。作者爲了表達這種痛苦之情，將天王的頭部擰向一

隋代流行的小品雕塑，如鎏金銅像之類，製作工整謹細，風格秀氣典雅。值得注意的是一些明器。這些明器的大體特徵是俑的表現題材比以往豐富了，出現了僧俑、侏儒俑、少數民族形象。這些俑一般都富有生活情趣。另外，明器中的動物題材一般也都來自日常生活，手法比較寫實。

總的來說，隋代作品從四個方面爲唐代雕塑打下了基礎：一是題材的豐富，尤其是因爲與西域交往的日益頻繁，促使了少數民族題材、胡俑的

炊事俑　隋　湖北武昌

菩薩頭像　唐　四川

出現; 二是生活題材的比重日益增加; 三是審美趣味的轉型, 即出現一種對於豐滿的、具有膨脹感的曲線的喜好; 四是注意内心情感的表達。

佛並没有給隋王朝帶來好運, 相反, 末代皇帝的好大喜功與奢侈浪費使整個國家内憂外患。在某種意義上, 對於佛的信仰只是他們自己罪孽深重而導致的結果。佛教在對於世界的態度上, 缺乏積極進取的人格力量, 相反却和莊學的消極無爲交織在一起。當深諳佛理的煬帝面臨内憂外困的時候, 他的表現不是知難而進, 而是日夜藉酒澆愁, 照著鏡子, 對他寵愛的蕭后説:"好頭顱, 誰當斫之?"618年, 他的親信宇文化及, 在浴室中結束了主子的生命。這一年, 在大興擁立隋朝傀儡幼帝的李淵, 自己便當了皇帝, 並將大興改名爲長安。

到了唐代, 儒家思想得到振興, 佛教因爲唐代的開明政策也得以繼續發展。道教因爲李耳的緣故, 和皇室攀上了親, 受到了尊重。社會意識形態的轉向, 影響了唐代的審美風尚。中國雕塑的歷史, 在這一時期呈現出胸懷博大、欣欣向榮的新氣象。

我們知道, 在唐初, 高祖李淵曾採取措施限定佛寺道觀的數目; 太宗在他即位的初年, 對於佛教進行進一步的控制, 他禁止僧尼受親生父母致拜, 拔高道士地位, 嚴格限制僧徒參與政事, 並勸玄奘還俗做官。和他的父輩一樣, 高宗對佛教的態度是消極

的。玄奘死後, 高宗對於道教表示了極大的熱情, 他透過各種手段拔高道教的地位, 承認老子與皇帝的親緣關係, 以《道德經》爲科舉必修科目。佛教的庇護人最終還是武則天, 她是佛教建築與雕塑的主要贊助人。她登上帝位以後, 宣布佛教爲國教。玄宗即位後, 採取了一系列反佛教的措施, 把佛教放在次要地位, 並十分迷戀道教。9世紀中葉, 唐武宗進行了聲勢浩大的滅佛運動, 佛教尤其是貴族化的教派受到致命的打擊, 只有平民化的禪宗受到衝擊不大。宣宗恢復了佛教, 他的兒子懿宗是個虔誠的佛教徒, 而這以後, 唐王朝已經走上它的末路了。

唐代的雕塑, 受墓葬習俗與佛教的影響大。高祖時的作品已不多見, 太宗政治開明, 享國日長, 宗教政策也比較開放, 對外交流多。此間在雕塑史上值得一書的是昭陵六駿。李世民的昭陵開了鑿山爲陵的風氣, 到了無能的高宗, 這種方法逐漸完善。乾陵的地表建築與雕飾規模宏偉, 布局嚴整, 成爲後來帝陵的範例。其中的雕刻藝術亦屬於傑作。武則天之母楊氏順陵, 在今咸陽市北塬上, 規模宏大, 其石刻作品的水平也很高。在唐代, 明器造型藝術在厚葬的風氣下也很發達。寫實水平、製作水平有所提高, 以豐肥爲造像的基本特徵, 題材豐富多樣, 從一個側面反映了當時的社會風氣。

唐王朝對佛教採取了比較開明的政策, 所以在這一時期儒道釋能夠比較平等地相處。佛教本身已有較深厚的造像傳統, 這一時期, 這些傳統又

得到繼續發展。顯然，整個社會的文化趣味，對於佛教造像的影響是不可低估的。佛教雕塑在這時進一步走向世俗化。武則天擅權的時候，由於個人信仰佛教，所以佛教造像比較發達。龍門、天龍山以及長安諸寺院都有豐富的造像。龍門的造像，雖然良莠不齊，其中的佳作，則幾乎可以成爲唐代雕塑的代表作品。南響堂山和天龍山依然在開鑿。山東雲門山和神通寺的雕塑，基本上按古制製作，美術上的價值並不大。武周之後，阿彌陀佛、毗盧舍那佛、觀世音的造像日益增多。玄宗時期，長安成爲文藝中心，美術創作也極繁榮。開元十八年，在四川嘉陵江畔鑿造了高三百六十尺的樂山大佛。此外這一時期還出現了像楊惠之這樣的雕塑家。晚唐的雕塑遺物現已不多見。另外，道教由於與皇室的關係，透過皇權而拔高自身的地位，統治者在建造寺觀的同時，也建造道教造像，而道教造像是在佛教造像傳入中原之後產生的。

在唐代，由於個體獨立意識的增強，有些人竟然自建生祠，自塑肖像。這應出於另外一個傳統，即以儒文化爲根本的中國本土的造像意識，這和帝陵儀衛性的雕刻本質上是相同的。肖像造像必須依賴於較好的技術。體塊造型的意識和技術在唐代基本上已經成熟。我們可以把四川出土的唐代菩薩頭與麥積山北朝的類似作品相比較，那些直率地使用曲線來輔助造型的方法消失了。大多數人物造型，都屬於這種情況。這一時期，"相匠"即造製肖像雕塑的人很多，可見當時的雕塑在技術上的力量還是比較雄厚的。

動物的雕塑也很繁榮。以馬的造型爲例，秦代的馬基本上是完全寫實的，在漢代，馬的造型則顯得靈動，富於動感，強調威猛與靈敏的結合，而造型基本上算是嚴謹而又有誇張。唐代的馬則頭部明顯被縮小。神獸依然出現在陵墓雕塑中，帝王陵中出現了犀牛、虎這樣的雕刻。

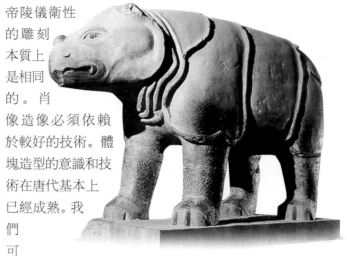

犀牛　初唐　陝西三原獻陵

茂陵風格的延續——昭陵六駿

李世民生在有佛教信仰傳統的家庭，但李世民本人則更像一個"無神論者"或者"唯物主義者"。他強調人的作用，認爲是人，而不是天或者神，決定人的命運。和漢武帝比起來，李世民不相信丹藥長生、吉凶符瑞、良辰吉日。骨子裏他以儒家的進取和重人事的精神身體力行。他從來沒有像隋代的皇帝那樣大力地贊助和庇護佛教，但出於政治上的考慮，也沒有走向另一個極端。從總的角度來看，他對於佛教的態度是消極的。雖然他無意於消滅佛教，但對於佛教已採取了多方面的限制。

白蹄烏　唐　陝西禮泉
昭陵

太宗對於佛教的態度反映了這一時期意識形態的變化，這種變化顯然比較重要，因爲此後的時代風尚，絶然不同於六朝的頹廢狀態。六朝的頹廢雖然不能完全歸結於佛教，但至少佛教的消極無爲乃至病態的施捨精神，起了推波助瀾的作用，而儒家的崇高與深沉却受到膚淺的理解和粗暴的否定。儒學的振興從意識形態上爲唐的强盛奠定了基礎。這些從深層影響了昭陵。

從即位以後，李世民即開始考慮他的陵墓的建造。長安地處渭水南岸的關中地區，往南不遠就是終南山。往北，過了渭河不遠，則是高原地帶。這時候，北塬上已立起了一排漢代的帝王墳陵。天氣晴朗的時候，甚至比這些漢家陵闕更爲遙遠的九嵕山，也能看得到。貞觀年間，在大明宮向北眺望的李世民，終於決定把九嵕山作爲自己的葬身之所。這就是昭陵。

因爲開國伊始，典章制度尚不完善，所以昭陵前石雕的建造，也沒有定制。如果記載可靠的話，昭陵的建

造工程由閻立本管理，六駿的設計可能和他有關。昭陵的石刻，據説是依照閻立本的繪畫製作的。這位著名的"部長"畫家——據説他當時的位置相當於今天的建設部長之類——對於太宗將他看成是畫師感到很羞愧，又捨不得放棄繪畫。透過這些浮雕可以窺見當時他的創作墨稿的大概情況。六駿的造型在唐代的馬造型中比較獨特，也許正是開國之初，那種純正唐人趣味還沒有顯露出來，所以這六匹馬的造型比較寫實。唯有在馬的臀部的造型上，我們才發現其中有一些唐代尚肥的趨向。

這裏實際上提出了一個有趣的問題，即繪畫與雕刻之間有一種什麼樣的關係？在此以前的雕刻，並沒有足夠的資料來表明它們是以繪畫爲粉本的，而在絹或紙上的繪畫流行之前，雕塑用繪畫爲粉本的可能性很小。從技法上講，如果要純粹地去塑造一個形體，雕塑相對要容易一些，尤其在圓雕中，它不涉及物象之間的空間位置。對於結構，雖然也要理解，但它可以直接表達這種理解，而繪畫則要二者兼顧。繪畫介入到雕塑中，向我們提出了一個問題，雕刻風格的演變，它的動力來自何處？繪畫等相關藝術對它有何影響？

昭陵六駿及其他石刻沒有對神仙世界的嚮往，而只是對於實實在在人生的追述。這也恰恰和太宗的務實精神是一致的。這些雕刻是紀念碑式的，是對霍去病墓石刻的延續和發展，具有明顯的紀念意義。

人與馬之間的感情，在漢代石刻中就明顯地表現出來了。戎馬一生的

太宗世民，對於馬的感情，自然不同一般。《昭陵六駿》原是爲紀念李世民在開國戰爭中騎過的六匹馬，而這組浮雕又透過馬凝縮了李世民的一生。作爲李世民本人來説，他可能僅僅出於對馬的感情。他爲每一匹馬都寫了讚詞，然後命歐陽詢書寫在浮雕一角。估計當時是用墨汁寫下來的，現在已經看不到了。

李淵稱帝以後，早一年在西北稱帝的薛舉的軍隊進逼長安，被李世民擊敗。618年八月，又一次對唐軍發動攻勢的薛舉突然病故，其子薛仁杲在年末又爲李世民所敗。在這一戰役中，白蹄烏是李世民的坐騎。浮雕中的馬四蹄騰空，與另外兩匹的造型一致。這不禁令我們想起貢布里奇在他的書中，提到過席里柯的繪畫中的馬的事。其實像席里柯這樣的馬的造型，在中國繪畫史上也有，雕塑史上，《昭陵六駿》就是一個很好的例子。人們的確大部分時間是按照他們所理解的樣子來畫，至於是否是馬奔跑時本來的樣子，似乎是不必深究的。若按著“應當如此”的方式去表現，馬的一日千里的氣概似乎就要大打折扣了。

《特勤驃》則敘述了李世民在擊敗薛仁杲以後，又擊敗劉武周的功績。劉武周是盤踞在山西北部的軍閥。619年，他在突厥的支持下，起用大將軍宋金剛連克唐王朝數城，進逼太原。李世民率軍與之相持數月後，擊敗宋軍。特勤驃是當時李世民率精騎三千衝擊宋軍時的坐騎。

《六駿》中最優秀的一塊，即《颯露紫及丘行恭像》。隋朝末年，當李淵在大興擁立了傀儡的隋恭帝的時候，防守東都洛陽的王世充在洛陽也擁立了另一個隋恭帝。王世充利用李密打敗宇文化及，又擊敗了李密。李密投奔新建的李唐王朝，王世充則得意洋洋地在洛陽做起皇帝來。公元621年，秦王李世民率大軍包圍了洛陽城，並擊敗了前來救援的竇建德，王世充被迫投降。高祖在長安殺了竇建德，赦免了王世充，而樹敵太多的王世充則在放逐途中爲人所殺。

丘行恭與颯露紫，是征服王世充戰役中的一個小插曲。

傳説勇敢的李世民，爲了獲得可靠的敵情，親自率領十幾名騎兵去偵察敵方軍隊，不幸被敵人發現了，遭到追殺。這時候李世民的坐騎颯露紫也中了一箭，情急之中，他身邊的勇士丘行恭連發數箭，射中敵軍，使他們不敢向前，並鎮靜地保護秦王安全撤退。這座浮雕，描寫了丘行恭拔箭救主的故事。

浮雕中的丘行恭側身而立，一手持馬繮，一手拔箭。我們能感受到他

特勤驃　唐　陝西禮泉昭陵

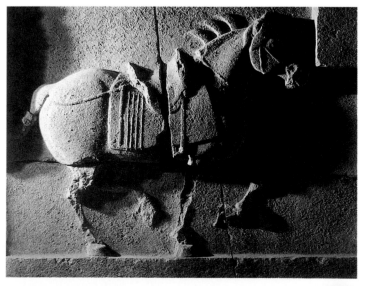

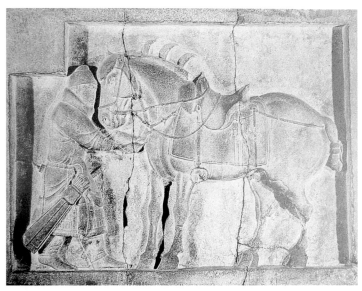

颯露紫與丘行恭像　唐
陝西禮泉昭陵

丘行恭造型比例準確，衣紋簡潔概括。作者透過斜面過渡的方法，把線條轉換成浮雕中的面，馬的雕刻也依照這個方式，所以它的浮雕語言是比較純淨的，沒有畫像石或龍門石窟浮雕中線、面相互交織的情況。而且不難看到，它的寫實水平不亞於兵馬俑。甚至從某種程度上說，它的寫實程度已超越了兵馬俑。比如馬的造型，兵馬俑的馬更像是只得其肉的寫實的馬，昭陵的馬雖然也屬於寫實，但馬的結構與神態，已表達得十分明確。漢代的馬有些近於工藝作品，強調馬臀部的弧線型，但那種弧線形與一種裝飾感、運動感連結在一起。六駿的造型，也強調弧線感，但已經不是簡單的如漢代那樣的弧線，而是暗示著一種膨脹感和渾厚感，這一點，也正是尚豐肥的唐代造型觀念的前兆。

是一個身經百戰、歷盡滄桑的人物。他並不是一個身材高大、魁梧偉岸的猛士，甚至有些瘦小，然而他的動作充滿著堅毅和果斷、機敏和堅強。颯露紫在危急關頭保持了它的鎮靜與氣概。李世民説颯露紫"紫鸞超越，骨騰神駿"，這些讚譽有些過於審美化。在這尊浮雕中，畢竟能嗅到一千多年前的血腥氣。這血腥中有一股豪邁，一股創業者在艱難環境中的自豪感。這些，在六朝的作品中，是很難看到的。

被盜往美國的《拳毛騧》，飽經滄桑，也許正是因爲它的殘缺，益發顯出它當年的勇武來。李世民評價它"弧矢載戢，氣埃廓清"，如果沒有理解錯的話，那麼前一句是追懷它的功

賽馬　席里柯

什伐赤　唐　陝西禮泉
昭陵

昭陵前的石刻，除了六駿浮雕以外，目前也只有幾塊番王雕像的殘軀。李世民看重史官對他的評價，基本上比較節儉，這種作風可能影響到了帝陵的建設。這些倒毀的人像，據說是按照閻立本的《昭陵列像圖》雕製的，可惜原作我們已看不到了。爲什麼要在陵前立這些番王像，其動機不得而知，但武則天陵前的番王像是爲紀念番王造陵的功勞的。昭陵前的十幾個番王像，可能與李世民的對外戰爭有

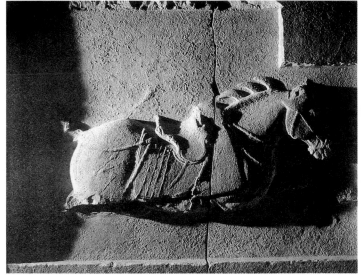

績，後一句是讚美它的神駿。馬的鬃毛被剪成三花形式，尾巴可能是縛起來的。它的雕刻手法與前同，即利用斜面來過渡，將線的結構透過面而轉成體的結構。竇建德被殺後，他的舊部擁護隱居起來的劉黑闥，重新反唐，勢力擴展很大。李世民曾率軍擊破過劉黑闥，拳毛䯄是李世民與劉黑闥作戰時的坐騎。這尊浮雕與前面一塊同時被擄到美國，現在賓夕法尼亞大學。

關。漢以後的王朝都夢想恢復漢代廣闊的疆域，隋代就做了這樣的嘗試，卻因爲這種嘗試加速了它的滅亡。李世民奪權之後，也懷有同樣的夢想，而且他成功了。他巧妙地利用突厥內部矛盾，一步步地擊垮東突厥，讓他們完全臣服。到了630年春天，西北各部族的首領到長安朝見李世民，請求他接受天可汗的稱號，642年，西突厥也表示臣服。接著，李唐又控制了塔里木盆地的諸綠洲王國，又用和親

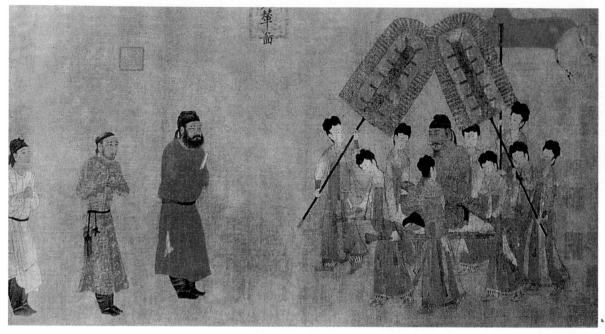

步輦圖　唐　閻立本

與吐蕃建立了關係，只有高麗還没有征服。從這一方面看，昭陵前的十幾個番王像，的確有追述太宗功德的這層含義。

胸懷博大的陵墓石刻

太宗死後，他的兒子高宗登上皇位。高宗是一個無能的皇帝，缺乏君主應有的剛毅和決斷，因此朝政逐漸被武則天所把持。這一時期，唐的力量得到了充足的發展，高宗的陵墓建設也因此在國力上有了保證。乾陵在今陝西乾縣，是高宗和武則天合葬之墓。乾陵的建制，參照了昭陵，又爲後來的宋、明帝陵提供了範例。

武則天擅權以後，將她母親楊氏的墳改建爲陵，此陵在今咸陽市北塬。雖然它的稱號曾一度被廢黜，人們至今依然稱之爲順陵。順陵石刻中尤以順陵石獅最爲著名。順陵的石獅，現在大概被複製了一件放在陝西歷史博物館。站在這尊高三公尺多的作品面前，我們不禁被它雄强的氣魄所征服。很明顯，這尊石獅還是沿著古制，並没有按獅子的真實形狀去雕刻，只是一件按裝飾的觀念虛構出的神獸，人們稱之爲獅子，但毫無疑問，它的形象摻入了很多人們想像的成分。在敦煌最初的動物泥塑中，我們大概可以看見它早期的形狀。可以説這種形象的出現，既有依著一定規則造型的原因，也有在中原不容易見到、或者根本無法見到獅子的原因。於是人們透過語言的傳頌，不斷在腦海中激發無數豐富想像，然後透過想像來創造這個百獸之王，並不斷透過新信息來修正這個百獸之王的形狀。有個明顯的事實，那就是馬的造型，在中國古代的雕塑作品中寫實程度是比較高的，因爲馬是人們很熟悉的動

物。石獅的造型經過幾百年的積累，竟也在虛構中生長出一種威武來了。可以說，到了後來，石獅的造型已完全程式化，而這個程式化又爲雕刻者自由發揮提供了一定的空間。因爲這些程式化的東西，很可能就具體化到每個部位的造型規則，而這些規則又可以適當地按一定的趣味使之個性化。這樣構成的整體也必然出現新的面貌。中國繪畫後來是走向程式化了。雕塑雖然有寫實的傳統，但在這些神獸的雕刻中，似乎也存在著程式化做法的問題。

這尊石獅的雕刻，還明顯地遺留了至少從茂陵石刻就已存在的作風，那就是"體"的概念還未成熟，"體"的觀念與對"面"的興趣還交織在一起。至少我們可以看到這塊石獅的臀部及後腿的處理有這種傾向(前面的腿的處理也是如此)。這些處理似乎是在不太爲人注意的地方，以平面化手法一帶而過，腿後部的肌肉與骨骼完全消融於平面之中。也許作者從來都沒有想到過觀者會從後面看雕刻。但無論怎麼樣，體的觀念在這裏是不太成熟的，神獸在陵墓建築中的實用功能，比如紀念、表功之類是首位的，也可能導致了這種忽視。

但石獅的威武很成功地透過想像而創造出來了。在很大程度上，它只是主觀意象的物化，而它的成功又依靠多少代人深思熟慮的積澱！石獅的眼眶用扭動的、富於力量的曲線構成。眼被簡潔地概括爲球體。眉中間的肌肉被著意地突現出來，眼輪匝肌隱隱地膨脹著，鼻子四周的口輪匝肌、鼻子本身，都被隆起的圈狀所概

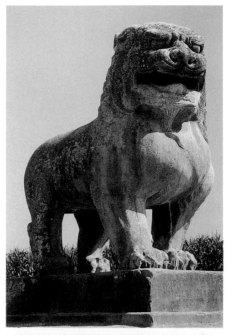

雄獅 唐 陝西咸陽順陵

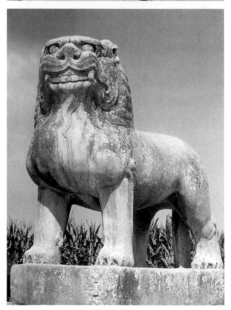

雌獅 唐 陝西咸陽順陵

括。巨大、深不可測的嘴告訴人們它的力量、它的威猛、它的貪得無厭。同樣，胸部也用極具誇張性和膨脹感的球體來塑造，而頭部與胸部之間銜接的脖子被忽略了。南朝的神獸因爲那長長的脖子，像個不堪一擊的怪物，而這只沒有脖子的猛獸，卻更加以其威猛與力量震撼人心。

與雄獅同放在順陵南門神道一側的，還有一匹雌獅，其作風似乎清瘦一些。它的腿部被刻得細瘦，身軀與腿之間的比例發生了變化，頭部採用了明顯的圖案化處理，體積感不強，因而也削弱了膨脹感。

應該説，與漢代雕塑相比，唐代雕塑更好地體現了南方文化與北方文化、外來文化與中原文化的融合，並且以北方文化爲主導。漢代雖然也有這種融合，但以南方文化爲主導，這種雕塑走向極端，就是南朝陵墓石雕。比較順陵的天鹿與南朝陵的天鹿，前者大氣，後者單薄；前者莊嚴，後者華麗飄浮；前者重寫實，後者重想像。

順陵天鹿與南朝天鹿迥異其趣。首先，在形象的選擇上，採取了寫實的手法表現神獸的頭部，而它的四肢與脖子又被特意誇張粗大，頭與脖子、軀體之間形成直角關係的之字形，看起來莊嚴肅穆，又不乏生動。流線形的雙翼造型，象徵性地增加其神性。

相對而言，橋陵的石獅要比順陵石獅在技法上成熟得多。橋陵是睿宗的陵墓，在蒲城，依山建陵，規模宏大。顯然這隻蹲獅比唐初李

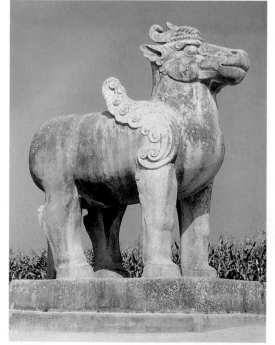

天鹿　唐　陝西咸陽順陵

虎墓(永康陵)前的蹲獅成熟多了。唐初，對於動物的結構還沒有深刻的理解：永康陵石獅顯然是雕刻者還沒有理清動物胸部與前肢之間的關係，所以顯得很是僵硬而不自然。橋陵石獅解決了這個問題，而且比順陵石獅更加寫實。它的四肢、軀體、胸部的雕刻沒有順陵石獅概念化和簡單化的概括，而是在基本形體上又雕出了更爲細致的筋肉。我們懷疑這種變化是因爲參照了具體的動物——也不一定就是獅子——的緣故。

橋陵的天鹿就顯得有些猙獰、凶悍、笨拙，不像順陵天鹿那樣溫良可愛。從大的形體上看，這隻天鹿還是借鑒了順陵天鹿的造型，只是鹿的頭部被改造成一種凶惡的獰厲之相，矩形的眼被改造成丹鳳眼，鼻部唇部變成獅虎一類猛獸的鼻部和唇部，露出巨大的獠牙，靈巧的S形曲線雙翼變成蒲扇型雙翼，腿短而粗，中間沒有鏤空，近於漢代雕塑的樸茂。這種樸茂的作風繼續體現在另一尊鞍馬的雕刻中。很顯然，馬的頭與身體已不成比例，顯得很小，而四肢粗大得近乎臃腫。當然，在這些鏤空的雕刻中，四肢粗大也許僅僅出於技術上的考慮，即爲了支撐上面的巨大的重量，這匹馬的軀幹也的確太龐大了。但因此它也顯現出一種蠻悍、樸茂、穩厚的風格。這種風格與並未鏤空的，即不存在支撐重量的技術問題的那尊天鹿的作風也是一致的。這實際上形成了橋陵石雕的一種風格，即向漢雕風尚微微回歸的傾向。當然，石獅的風格造型雖然可與之統一，但與後兩件也有不同。這個小小的風格的變化，是出

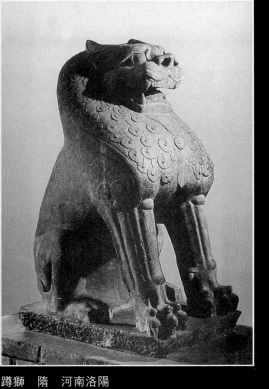

蹲獅　隋　河南洛陽

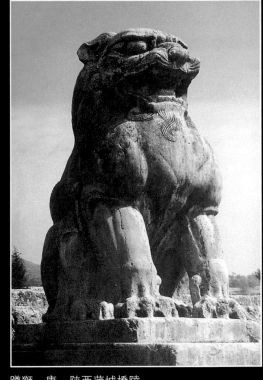

蹲獅　唐　陝西蒲城橋陵

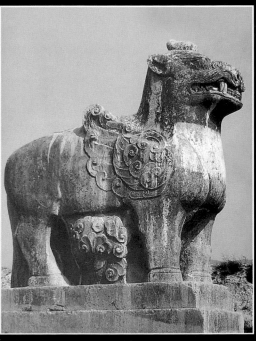

天鹿　唐　陝西蒲城橋陵

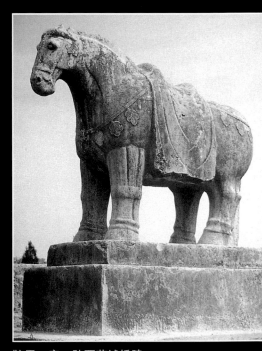

鞍馬　唐　陝西蒲城橋陵

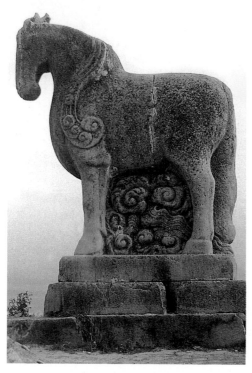

龍馬　唐　陝西涇陽崇陵

於工匠個人的因素，還是那時整個社會風尚的微小變化呢？這些，我們就不得而知了。

總之，我們知道的是，武則天死後中宗的朝政爲韋后所把持，這一段時間，是婦女在中國政壇最爲活躍的時期。皇室的幾個公主都野心勃勃。這種情況，在歷史上也是比較少見的。橋陵雕塑是玄宗在位初期完成的，這一段時間，人們稱之爲開元盛世，政治清明，經濟發展比較迅速，在文學上則出現了像李白、王維、岑參、孟浩然這樣的詩人。他們的詩風多樣，但總的來說還是有朝氣的，我們從中大概也可以略窺當時的審美風尚吧。

駝鳥形象始於乾陵。橋陵駝鳥造型，風格是寫實的。採用浮雕形式可能是考慮到駝鳥的站立的問題。唐代國勢強盛，四方諸侯皆來朝貢，駝鳥是當時貢獻來的珍禽。橋陵的武臣立像，風格樸實渾厚（可對照漢代的牛郎織女像），有漢雕遺風。此後約一百年，社會風尚發生了大的變化，於是德宗崇陵龍馬的石刻也就顯得更加秀氣和精緻了。我們把它和乾陵龍馬相比較，會發現這一百多年間審美趣味的變化是多麼大呀。從有膨脹感擴張力的風格到一種秀美、靜態性風格之間，它的演變過程也恰是一個時代民族精神的演變過程。

多姿多彩的明器及人物雕塑

唐代有負責陵墓石刻及墓葬明器的官方機構，這就是少府監所屬的甄官署。墓葬明器使用有明確的規定，但由於鋪張浪費之風盛行，唐墓明器的數量，已大大超過了政府的限制。唐代明器雕塑的題材十分廣泛，文官武吏、騎馬胡服、駿馬駱駝、各種動物神獸，無所不有。甚至還有山水題材。在人物造型上，唐俑進一步發展了自六朝以來的重生活情趣的傾向，也能夠比較成功地塑造生活化的造型人物，並且自然地將唐代尚肥美的趣味融入其中。同樣的情況也適應於馬的造型。儘管陵墓石刻中已有不少馬的形象，但是我們也看到了，唐代陵墓石刻的風格演變是非常明顯的。明器中馬造型風格的這種變化，基本上反映了大唐氣象。在明器動物造型中，除了馬之外，成功的作品還有駱駝。這從一個側面反映了對外交流的繁榮。

明器中馬的單個造型，是唐代審美風尚的一個見證。前面已經講過，與秦代、漢代的馬相比，唐代的馬以肥碩、剽悍爲特徵。馬的軀幹被誇張，變得肥大、飽滿、圓渾，頭部被縮小。禮泉出土的陶質嘯馬，上面塗了一層朱砂色，是一尊典型的唐代明器馬雕

塑。馬的脖子和頭被概括在一個長長的三角形中。軀幹肥碩，臀部渾圓，構成 L 形。長嘯的馬顯得十分亢奮，而渾圓的身軀似乎又包含著許多躁動不安的內驅力。它尾巴翹起，焦躁不安，細長的三角形向上緩緩延伸，形成向上運動的力感。這種向上的力感，又和馬的躁動不安的情緒狀態相互激發，併立的四肢此時只是作爲輔助的作用，造型的焦點恰就在這肥碩的軀幹和逐漸上升的馬脖子和馬頭所構成的力的關係中。

就馬的動態表現而言，唐代的明器馬造型比以前豐富得多了。秦代的馬是靜立的，漢代的馬以奔跑居多。唐代不僅有靜立，有奔跑，還有各種其他的動作。這些動作是日常生活中常有的。這表明，人們已經開始將注意的焦點轉向日常生活。雕塑不再是巫術的、宗教的、紀念性的、裝飾性的東西，日常生活題材的引入表明它已逐漸從這些舊有的功用中生長出新的內容，它讓人們對它的器具性（巫術、宗教、紀念⋯⋯）的關注逐漸轉向對它的非器具性的關注，即僅僅關注它的形象和這些形象本身所富有的趣味。

但是還可以看到，從審美的角度來看，這些人們所熟視深諳的鞍馬不一定是最具審美價值的。一方面，這些馬大部分是作爲明器而用的，所以它們基本上還屬於器具。從它們的器具性中生長出新的東西，這些東西又被器具性限制。馬的上色，和這些器具性的關係很大。因爲這時候還不自覺地有一種仿真的要求。有的馬的色彩基本上是模仿真實馬的顏色，但也

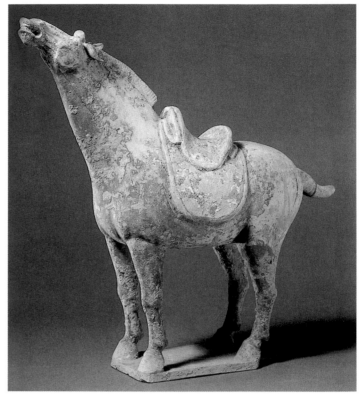

嘯馬　盛唐　陝西禮泉

有一些陶馬的色彩，明顯具有裝飾化傾向。這種傾向來自於靈性的激發，不完全屬於實用需要，純粹來自對於色彩和形狀的興趣。典型的三彩馬和其他的三彩明器，又帶來了一個新的問題，即雕塑中色彩與體塊造型的關係。這一點，我們在後面再談。

除了馬的造型，在其他動物明器中，最常見的是牛。牛是當時主要的農業勞動力——這種狀況甚至延續到今天。此外還有驢子、雞、狗、豬一類與人的生活關係密切的動物。這些動物雕塑一般都近於即興創作，所以更具有趣味性。明器中另一大類是鎮墓獸，多是威懾人的。作者極盡想像之能事，創造一個能震懾人的形象，其中不乏成功之作，但鎮墓獸的確讓人極其倒胃和恐懼。想像力的豐富有時結出的恰恰不是嬌艷的鮮花，它也

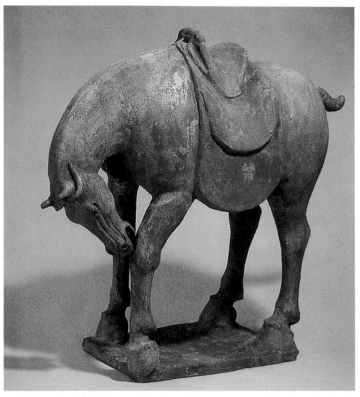

啃腿馬　盛唐　陝西
西安

動感。禮泉出土的《獵騎胡俑》基本上如法炮製，但人和馬之間有了某種程度上的呼應。而前一個雕塑的人物與馬是缺少這種呼應的。儘管如此，這件作品的重點還是放在人物的塑造上。這看來是狩獵場面，雖然靜立的馬似與這個場面毫不相干，但竄上馬背的野獸不禁讓我們的心猛然一跳，為馬上的勇士擔心起來。這個虬髯的騎士表現得很鎮靜，顯然他已經習慣了這種充滿刺激的生活了。他有力地抓起偷襲者，揮起的鐵拳，似乎要把這個可憐的小東西砸個粉碎。這是一件優秀的明器作品。距此俑發現地點不遠的乾縣永泰公主墓，也發現了一件類似的作品。獵犬立在馬的後臀，姿態生動。胡俑一手勒馬，一手揮舞著右拳。雖然當時各民族的交流頻繁，但文化落後的胡人顯然沒有給這些雕塑者留下文雅的印象。根據記載，這些豪放的人物即便是在大唐的國都也敢做一些毫無顧忌的事。所以我們看這些唐代的胡俑，都是具有動感的、勇武的造型，而舉起的右拳大概成了胡人的象徵。

　　唐代盛期，社會風氣比較開放，婦女的自我意識相對也比較強一些。女性以戴帽騎馬馳騁為風氣。《虢國夫人遊春圖》就反映了這種情況。新疆出土的《騎馬女俑》是唐初國力逐漸強盛時期的作品。這大概還是一位遊春的貴婦，你看她頭戴高頂薄紗帷帽，上著窄袖花衣，下穿石青色長裙，神態雍容欣喜。所騎的馬是分開塑成的，並用深紫色描繪。唐代的婦女，絕不是那種小家碧玉的類型，不但騎馬踏青，而且在球場上也要爭高低。馬

可培育讓人倒胃的東西。鎮墓獸是威懾人的器具，它透過對於形象變態扭曲而獲得精神上威懾的器具性作用。因為精神對於我們而言是超越的、純潔的、沒有利害關係的，而精神上的不純潔就意味著精神上不自由、受束縛。鎮墓獸的確向我們提出了一個難題。因為即便是現當代的諸如馬格力特的《強姦》一類令人噁心的作品，它的最初的令人不舒服也與鎮墓獸有本質的不同。因為我們過於相信想像力的純潔和精神的純粹，我們所關注的想像力的作品都注入了對於人的關注，而鎮墓獸却似乎完全是另外一個世界的事。

　　陝西禮泉出土的《騎馬樂俑》，馬的造型健美寫實，人物稍嫌笨拙，但吹笛子的神態表現出來了。靜止的馬和動態的人物相互襯托，增強了人物的

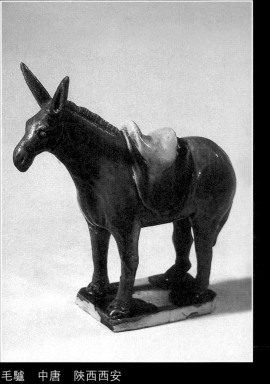

毛驢　中唐　陝西西安

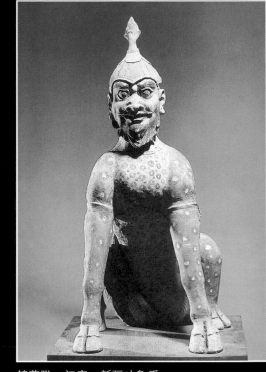

鎮墓獸　初唐　新疆吐魯番

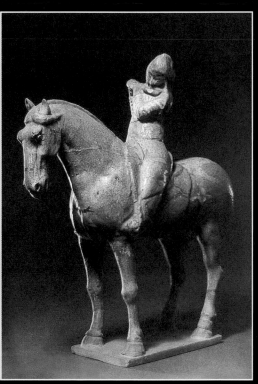

騎馬樂俑　初唐　陝西禮泉

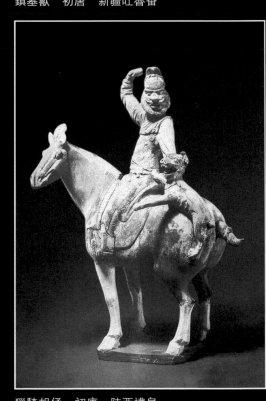

獵騎胡俑　初唐　陝西禮泉

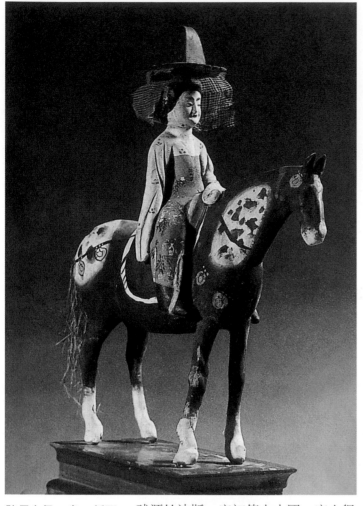

騎馬女俑　唐　新疆
吐魯番

打球群俑　唐　陜西
西安

動作爲刻畫中心。西安出土的《馳馬女俑》，較好地處理了人和馬的相互關係。這是一件三彩釉陶，馬的飛奔動作與《昭陵六駿》的奔馬是一致的，人們用自己的奔跑動作來衡量馬，認爲馬的奔跑應當如此。奇怪的是，更早的漢人也許並没有這樣强烈的意識。

在人和馬的組合處理手法上，《馴馬俑》是一件傑出的作品，至少在人和馬相互呼應關係的處理上，它超越了前面所提及的所有雕塑。首先我們來看這個馴馬者，他四肢伸展，以右腿爲支點，右手拉著馬繮，用力將馬往前拉，因爲用力的緣故，頭也努力地扭了過去，但馬的倔强使他不由自主地將左臂伸展，左腿也離開了地面。那匹馬則因爲不服氣這個主子，兩隻後腿和一隻前腿堅定地立在地上，左前腿則猛烈地刨起，向前面的人示威。人的造型和馬的造型充滿了動感，而他們的動作又是相互呼應的。因爲呼應的關係，兩個原本可以相互獨立的個體又重新組合爲一個新的整體。我們再看人物的塑造，人物的大概結構已經被暗示出來了，而且非常簡潔概括，通身上下可以説是用體塊

球源於波斯，唐初傳入中國。唐人很喜歡打馬球。參加者以馬代跑，以杖擊球。陜西西安出土的《打馬球群俑》是一組騎馬俑的組合，仍然以人物的

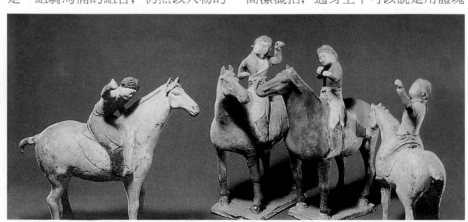

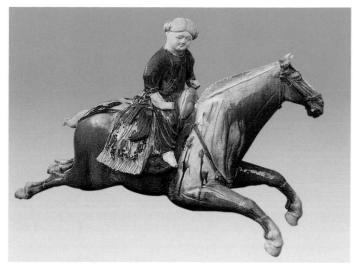

易讓人聯想起引吭高歌，與正在奏樂的氣氛很協調，似乎駱駝也聽懂了音樂。這一次不是對牛彈琴，而是對駝彈琴，並且駱駝是作為一個欣賞者而非一個了然無關的工具，所以它獲得了與這些彈撥者同樣的

馳馬女俑　唐　陝西西安

而不借助任何線條來替代面。馬的造型其實很寫實，即使是細部，也按體塊來塑造，而不像以前的同類作品，用線條來解決。這些都說明唐代作品在技術上已經比較成熟了，至少已經有了用體來塑造的、整體的、系統化的理解。

　　在人物和動物造型組合的方式中，另一個重要的題材是駱駝與人。沙漠之舟在唐代的長安可能不少，它馱來了西域的信息、異域的風情，也引來了大唐王朝手藝人的注意。在西安的唐墓中發掘的三彩《駱駝載樂俑》，造型雖然整體上動感不強，但就它的各部分之間的配合來講，在唐代雕塑中堪稱典範之作。

　　首先，駱駝高昂的頭與駝背上的人物構成了一種呼應。駱駝向上高昂的頭部與脖子很容

音樂身分。駝背上的五個俑也很巧妙地被組合到一起。四個拿樂器的俑坐在駝背上，把歌唱者圍在中間。他們也是透過奏樂與演唱的相互關係而被組織起來。這種關係又外化為人物動作之間的關係。整體上，他們又構成一錐體，壓在駱駝四肢之間，使前傾的駱駝脖子與頭不至於顯得太重，而使整個造型穩重而又不乏靈動與變化。它的靈動基本上來自駱駝脖子所構成的S形，人物之間也有一種動態的關係，但這些動態對於整體只產生

馴馬俑　唐／在人和馬的組合處理手法上，馴馬俑是一件傑出的作品，至少在人和馬相互呼應關係的處理上，它超越了前面所提及的所有雕塑。

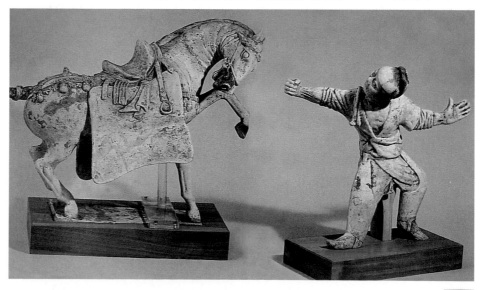

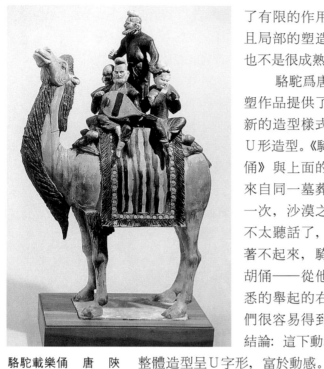

駱駝載樂俑　唐　陝西西安

騎臥駝俑　唐　陝西西安

了有限的作用，而且局部的塑造技法也不是很成熟。

駱駝爲唐代雕塑作品提供了一個新的造型樣式，即U形造型。《騎臥駝俑》與上面的作品來自同一墓葬。這一次，沙漠之舟是不太聽話了，它臥著不起來，騎駝的胡俑——從他那熟悉的舉起的右拳我們很容易得到這個結論: 這下動粗了。

整體造型呈U字形，富於動感。

《牽駝胡俑》是一件精美的作品。這件作品屬於彩繪陶質明器，出土於陝西禮泉。它取材於絲綢之路上的場景。這件作品流露出了一點稍微不同的意趣，那種膨脹感的、豐滿飽和、充滿樂觀情緒的東西，在這裏突然滲入了一絲憂鬱和溫馨的情調，這種情調與作品的形式有著明顯的對應。首先是駱駝從頭到軀幹構成"之"字形，並且頭與背是平齊的，這種處理是低調的。然後人稍向外傾的軀幹與駱駝後仰的頭部構成一種離心力與分裂感。駱駝的腿有些粗壯，顯得更加踏實和沉穩。它的眼睛又那麼溫順、善良、忍辱負重。

唐代明器人物雕塑是唐代人物雕塑的一個側面。六朝人物造型技術發展到麥積山北朝後期泥塑，人物造像水平已經相當成熟。隋代的雕塑也能保持這一水平，並能夠做一些個性化的處理，且帶有生活趣味。所有這些，在唐代都有所發展，但是唐俑對於人物的塑造也有程式化傾向，比如胡俑就是一個模式——無論從其動作，還是其面部特徵。這表明概念化的認識還存在，並暗示了對於胡人的某種蔑視。這一時期作品少有懷古情緒，多是取材於現實生活。安史之亂前，胡人文化在社會中是很受歡迎的。喜愛胡族文化，自漢末即已有之，隋唐皆有此愛好，開元以後此風更盛，安史之亂後始少見。

唐人對於胡人的典型印象，大概就是方臉、大眼、絡腮鬍，表情凶惡魯莽。咸陽乾縣出土的《胡俑頭像》基本上按塊

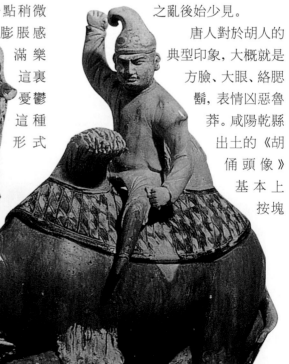

鄉,而甘願去做另一塊土地的奴隸?在他們的眼裏看到了那習以爲常的溫順,也許上帝早爲他們安排了這樣的命運。聽從上帝的安排,也就是最高的德性。

黑人在長安露面的另一種身分恐怕和藝人有關,因爲當時他們的確可以招徠看客。西安出土的黑人《雜技俑》,衣服裝束都是異域風格,兩條胳膊和肩膀在三維空間中構成了一條S曲線,胯部稍向前傾,兩條腿叉開,平衡地分擔身體

牽駝胡俑　唐　陝西禮泉／這件作品流露出了一點稍微不同的意趣,那種膨脹感的、豐滿飽和、充滿樂觀情緒的東西,在這裏突然滲入了一絲憂鬱和溫馨的情調。

面的觀念來塑造,兩眼之間的結構有問題,顯然只是爲了强調胡俑的神態特徵而加上去的。同樣發現於乾縣永泰公主墓的其他胡俑頭,也具有同樣的特徵,只是沒有了眉間附加的裝飾物,人物面部體表結構,塊面結構準確而簡捷有力,神態莊嚴肅穆。有的胡俑乾脆就赤著上身,露出幾塊腱子肉來。其實那個時候漢人未必不豪放,而豪放則是游牧民族的天性。

當時的大唐帝國對外交流很頻繁,黑人俑的出現,説明了當時輾轉而來華的黑人不少,但他們畢竟是少有的膚色,所以容易引起注意,以致竟成爲可炫耀的東西。當時黑人的命運大概不會太好,可能都是些奴隸。

西安出土的《黑人俑》,兩個黑人的長相十分相似,兩腿站立的姿勢也很相似,只是一個穿著寬大的衣服,一個裸露著上身。從衣著上看,可能是僕人一類的角色。這些可憐的黑奴,難道漂洋過海,跋山涉水,迢迢萬里來追求的天堂,竟也無法讓那奴隸的身分有些許改變嗎?而這奴隸的生涯,讓他們在勞作之後竟然也有如此的滿足嗎?是什麼使他們背井離

持杖老人俑　隋　湖南

胡俑頭像　唐　陝西咸陽乾縣

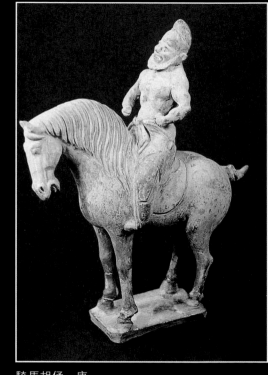

騎馬胡俑　唐

黑人俑　中唐　陝西西安

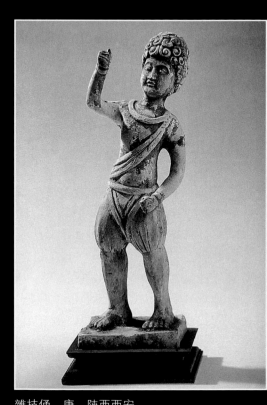

雜技俑　唐　陝西西安

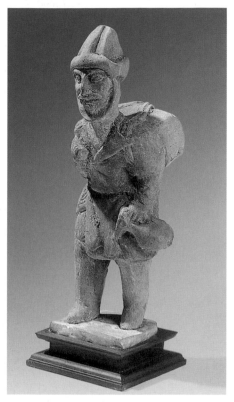

的重量，斜掛在身上的帶子增加了塑像身軀向上飛動的感覺。

阿拉伯人同樣也給唐人留下了深刻的印象，《大食行旅俑》沒有使用過於複雜的技術，而像一個造詣高深的畫家的小品寫意，寥寥幾筆，將遠道而來的客人，栩栩如生地表現了出來。

除了這些少數民族題材之外，在唐代雕塑中比重最大的就是唐代漢族人物雕塑了。首先我們來看一下女俑。唐代女俑，既有以肥大健碩爲特徵的，也有頭大身材一般的，還有比較瘦的。女俑的服飾打扮，都取材於日常生活，但典型的唐代婦女俑，應該是前一種肥碩健壯者。這類女俑，多出土在西安附近，可能和當地的習俗有關。在相對南方的地區，比如武昌附近出土的唐俑，則是身段苗條、

神態嬌媚的風格；江蘇揚州一帶則有悠閑從容的風格。所以唐人以肥爲美的理想，準確地說是以盛唐關中地區爲主的審美趣味。

這種以肥爲美的風尚，還不屬於優美的範圍，應該和壯美有一定的關係。關中地區由於在當時世界上屬於文化交流的中心，所以肥美自然也就成了唐代風格的典型。這種風格的產生，應該說是根植於秦文化的務實精神，以及與周文化關係密切的、具有進取性的儒家文化的張揚有關。因爲務實就有了對強壯的愛好，因爲進取就有了膨脹感，而這一地區婦女的體態也大致如此。再加上唐代的女子富於積極的個性張揚和參與意識，而不以閨中小姐爲理想，這些大概都造成了對於豐肥的愛好。這一時期，北方文化占主流地位。

西安出土的《單髻女立俑》是一尊典型的唐俑。也只有充滿著膨脹感的時代才會以膨脹作爲欣賞的對象，尤其是欣賞人的標準。以現在的眼光，我們很難相信，在當時的藝人甚至是所有的男人或女人眼中，這樣的體態是美的標本。楊貴妃難道也是這個樣子嗎？總而言之，唐人對於肥碩的喜好可能是過了頭。這尊《單髻女立俑》的造型很簡捷，她的頭部用一圓球構

大食行旅俑　唐　陝西西安

單髻女立俑　唐　陝西西安／只有充滿著膨脹感的時代才會以膨脹作爲欣賞對象。

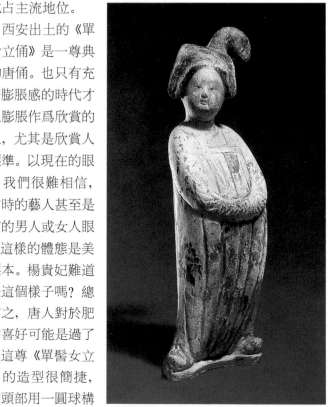

單髻女立俑　晚唐　陜西西安

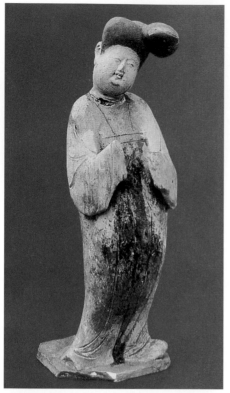

女立俑　盛唐　陜西西安／帶有自由潑彩風格的女俑在"膨脹"之外，有一層浪漫的氣息，流動的色彩又破壞了雕塑原有體積的有節奏的轉換，從而成了一個矛盾的複合體。

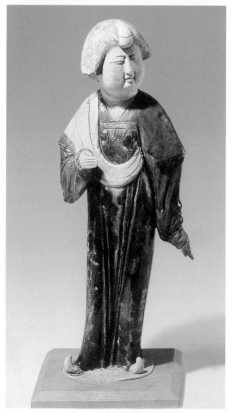

成，軀體由一個稍長的蛋形構成，兩隻胳膊用充滿氣的救生圈形構成。三個圓的膨脹物構成了一個審美的理想。記得有人説過，在一切幾何形中，圓是最美的，但現在，我們還是把"美"的話題留在一邊吧。

在西安出土的另一件類似的女俑，長圓球形的頭部和長長的蛋形未有改變，胳膊的動作有些變化，但同樣我們也要看到，這兩尊俑在手法上語言上還不是很純淨，衣服是用陰線刻出來的。

西安中堡村出土的三彩陶俑，其軀體雖稍變小，但臉依然是圓胖的。在這裏，我們倒想來談另一個問題，就是色彩與雕塑本身的關係，因爲雕塑在它的最初和色彩就是一體的，並同時又和巫術觀念、宗教觀念、逼真地模仿現實景象的觀念一起，這些都是器具性的。因爲器具性的緣故，色彩必然作爲可以達到逼真的手段，依附在體上。我們不得不討論這個問題，是因爲唐三彩手法的廣泛運用觸發了我們的思考。作爲一種新發明的上色技術，它可使雕塑的色彩比較好地保存下來，以至於今天我們也能看到。另一方面，脱了彩的雕塑給予我們視覺上的效果，也許並不亞於這些帶色的雕塑，甚至那些脱了色的雕塑，可以純粹地引導我們在體的空間中遨遊，色彩則擾亂了這種專一。儘管心理學告訴我們，在知覺色彩時，也有空間的成分，知覺空間時，也有色彩的成分，但當它們平起平坐的時候，這個問題就出來了。

唐三彩的潑彩技法又觸及唐代審美風氣另一個令人敏感的話題。在

《歷代名畫記》中，張彥遠曾批評當時已經萌芽的潑墨畫法，這種畫法直到在現代歐風美雨的衝擊下，由張大千把它推向大雅之堂。依唐三彩的製作手法而言，在實質上它依然是潑色彩的方式，爲什麼這種方式反而在更具大衆化的作品中流行，並爲大衆所樂於接受呢？

　　總之，帶有自由潑彩風格的女俑在"膨脹"之外，有一層浪漫的氣息，流動的色塊又破壞了雕塑原有體積的有節奏的轉換，從而成了一個矛盾的複合體。色彩與形體的結合是一件謹慎的事。這一傳統在中國傳統雕塑中是絕對的主流，雕塑語言不很純粹。色彩只能在肌理的意義上服從於體塊，而不是在模仿逼真的意義上輔助體塊。雕塑的發展只能從色與體的結合中將體純化，而這種思路在中國傳統雕塑中，也始終沒有被克服，尤其是在一些明器和佛教雕塑作品中，只要存在著這種結合，雕塑的器具性就更加強烈，語言更加不純淨。

　　在新疆吐魯番出土的幾件初唐的作品充滿著動感，尤以《踏謠娘舞俑》和《勞動女群俑》最爲精彩。唐初，吐魯番附近的高昌國很快歸順了唐朝。這個國家可能本身就有中國的血統，而且也深受中國文化的影響。後來雖然又有些反覆，但太宗還是派侯君集重新征服了這一地區，並設立了安西都護府。這個地方離長安很遠，而且要跨過茫茫沙漠，所以中原、關中一帶的文化的影響是有限度的。但即便是這樣，從北齊產生的踏謠娘舞，也傳到了這個深受漢文化影響的地區。這種舞蹈和夫妻之間的生活瑣事有

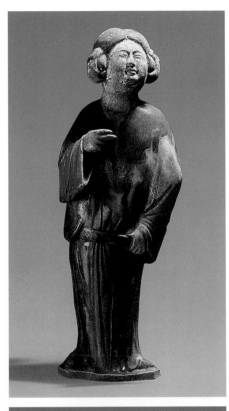

女立俑　盛唐　遼寧

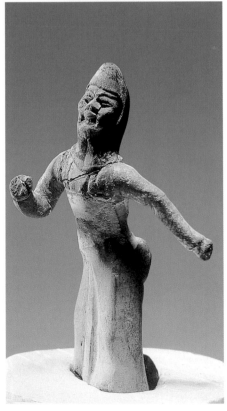

踏謠娘舞俑　初唐　新疆吐魯番／踏謠娘舞與夫妻之間的生活瑣事有關，由男性裝扮妻子，向衆人表演其在家中如何受其夫之苦，痛訴其夫沒有良心，具有滑稽色彩。

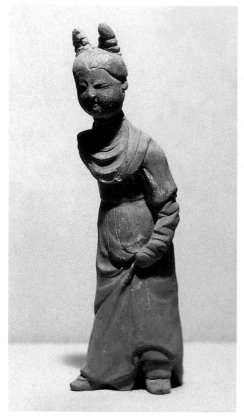

牽裾女俑　唐　湖北武昌／湖北出土的陶俑手法嫻熟，姿態生動，將這一地區婦女特有的潑辣、伶俐刻畫得很成功。

關，由男性裝扮妻子，向衆人表演其在家中如何受其夫之苦，痛訴其夫沒有良心，具有滑稽色彩。踏謠娘舞一般均由此而來。這件俑係男扮女裝的妻子，姿態幽默滑稽，作者著意強調了吐出的舌頭、搖晃的胳膊和撅起的屁股，這種過於誇張的動作增加了其中的戲劇效果。《舞獅俑》《勞動女群俑》，都是漢族文化的真實反映。

這一時期的楚文化依然保持其強勁的傳統。六朝至唐，湖南、湖北一帶似乎是個被遺忘的角落。也許正是因爲這個緣故，這一地域相對地還保持了自己的強大的文化傳統。湖南出土的俑，有的體態微胖，手法還不十分純淨。而湖北出土的陶俑手法嫻熟，姿態生動，將這一地區婦女特有的潑辣、伶俐刻畫得很成功。

唐代的男俑形式多樣，其中的少數民族形象前面已經講過。西安出土的綠釉《參軍戲俑》，此類俑屬樂舞俳優俑，是爲讓死者死後繼續享受生前的享樂生活的，一般都爲女性。這兩尊屬於男俳優俑。參軍戲源於秦漢的俳優，在唐代演變爲二人表演的參軍戲，類似於今天的相聲。表演的兩個人物，其中一個叫參軍，一個叫蒼鶻，

二人以詼諧的對話、動作逗人發笑。這兩個戲俑的人物造型是唐人尚肥碩的又一例證，但能看到其造型水平已經比較高了。人物的軀幹不符解剖關係，肚子以下結構明顯有問題，但這並不影響它的整體趣味。人物的衣紋用和體面交織於一起的陰線刻出。

唐代是明器的黃金時代，初唐至中唐，厚葬的風氣促使明器的造型技術不斷提高，豐肥的形象在盛唐時期成爲美女的標準。安史之亂後，政治經濟開始趨於複雜的消極局面，盛葬之風也失去了經濟的支持，明器的發展逐漸失去其土壤。唐代墓俑的製作，採用了合模翻製、細部加工的方式，也有以手捏製、石雕、木雕的俑。這些俑成形後，又施以色彩，或貼金銀箔，或燒製釉彩，這些都説明它們作爲明器的功能是首要的。

在前面我們已大量地涉及了人物的造型問題，但基本上還是屬於明器的範圍，是與當時的生死觀念相聯繫的器具，這些器具中附著的自由創造的精神，即超越了器具性本身的東西，我們稱之爲藝術性。生活情趣逐漸滲入其中，使這些陪伴主人到達彼岸的伴侶，獲得了新的活力。古埃及的人重視彼岸世界的習慣並沒有讓他們放棄對於現世的愛，何況唐人對於來世的興趣，也許還比不上對於功名利祿的渴望。"男兒何不帶吳鈎，收取關山五十州。請君暫上凌煙閣，若個書生萬戶侯？"(李賀)在唐代的藝術作品中，既有對於家國的關注，也有對親情的思念，還有對於愛情的傾訴。玄學的遺韻和禪的幽思，則像一股清流，穿梭在這一片生機勃勃的深林之中。

社會生活的日益世俗化也表明個體的獨立意識又向前推動了一步。從意識形態上來看，禪宗從精神的高度喚起了個體的自尊意識，而儒的進取意識依然是這一時期的主流。齊梁以來的綺靡習氣，至此一掃而空。世俗化的生活則呈現出一派熱烈的景象。這些變化首先可以從文藝作品中表現出來。所以肥美並非只是造型藝術中的事。崇尚厚實、進取(在形中就是膨脹感)，在唐代的文藝中普遍存在，與六朝適成鮮明對比。不但墓葬雕塑洋溢著樂觀的精神，在一些廟堂和寺院的雕塑中同樣也洋溢著這種熱情。這些地方的雕塑體積比較大，技術要求相對也要高一些。

笈多式風格的傳入，對於唐代雕塑的影響到底有多大，這是可以探討的，但已經比較成熟並積澱深厚的中國傳統雕塑，表現出了它的消化能力。在非佛教性的雕塑中，其影響也許是微乎其微的。同時，由於個體的獨立意識的增強，以往只有神聖和帝王才能享受的肖像權，開始在貴族百官中流行，這時肖像並沒有什麼神學或巫術的含義，而純粹是出於自我欣賞。這一點大概可以從繪畫中得到旁證。玄宗初即位時有人就厚葬之風給玄宗上書說："近者王公百官，競爲厚葬，偶人像馬，雕飾如生，徒以炫耀路人，本不因本心致禮，更相扇慕，破產傾資，風俗流行，遂下兼士庶。"(《舊唐書·輿服志》)可見不獨是人物塑像，就連墓葬明器，也不完全是給死者用的，而是有向別人炫耀的成分。肖像雕塑則比較複雜了。從技術上講，沒有此前雕塑技術的積累，肖像雕塑也不可能出現。這只是其中的一個方面。自我意識的不斷增強，則是從精神層面解釋肖像雕塑產生的另一個根據。"象人之美，張得其肉，陸得其骨，顧得其神。"魏晉時期大暢的玄風與肖像繪畫的關係，可以解釋唐代肖像雕刻與其時風氣的關係。

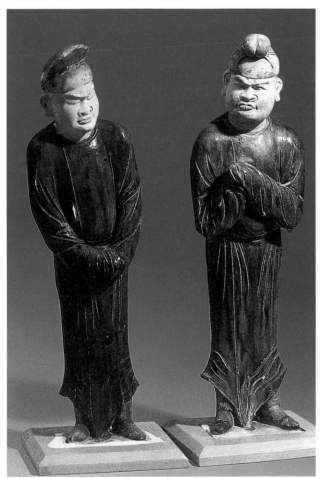

參軍戲俑 唐 陝西西安／人物的軀幹沒有解剖關係，肚子以下的解剖明顯有問題，但這並不影響它的整體趣味。

鑑真坐像　唐

寧公遇坐像　晚唐　山西五臺山／如果説這樣的造像是成功的話，那首先應該是繪畫的成功，而不是雕塑的成功。

日本奈良唐招提寺所藏國寶級文物《鑑真坐像》是一件優秀的肖像作品。鑑真是唐代名僧。玄宗天寶年間，他受邀到日本弘布戒律，五次東渡均

未成功，雙目失明。754年終於第六次東渡日本成功，次年入住奈良東大寺供養，爲日本皇室授戒，後入住唐招提寺至入滅。這尊雕像的寫實水平很高。雖然我們不知道鑑真的真正相貌，但從這件極具個性的作品中，不難猜測人物的形象塑造是比較成功的。這尊雕像沒有借助線條來輔助造型，在雕塑語言上很純粹，頭部的塊面關係並不複雜，但是概括得簡潔、準確，看來是有一定技術修養的高手所作。據説鑑真弟子中有幾位雕塑高手。這尊結跏趺坐的人像比例也很準確，一般常爲人所忽視的盤起的雙腿，也是非常寫實的手法，衣服的質感塑造得比較成功。這尊坐像是夾紵漆作品。夾紵，又稱轉換，或布裹漆，在土胎裏堆布，乾後去胎，然後再在布帛表面，多層髹漆，裝飾而成。據説初創於東晉的戴逵。

晚唐的《寧公遇坐像》採取了彩塑手法。武宗時期的滅法給佛教帶來了毀滅性的打擊，山西五臺山(據説是文殊現身説法的地方)佛光寺在這次運動中被毀掉，大中十一年重建時，東大殿的建設受到這位佛教女弟子的施捨。她的慷慨解囊使這座佛殿的彩塑熠熠生輝，她本人的等身肖像也被置於其中。與東大殿的其他形象比起來，她的形象最爲寫實，而其他的作品相較則具有明顯的理想化成分，但這尊雕像也秉承傳統彩塑結合的手法，而在企圖如實表現人物形象時，彩與塑的結合並不是非常完美。她的頭部實際上是面和線條相結合的產物。人物造像可能是比較逼真的，而且因爲依賴於用黑色點睛而使眼睛具

有神采。這種神采並不來自對於體塊的征服，而是來自於描繪的方式。如果說這樣的造像是成功的話，那首先應該是繪畫的成功，而不是雕塑的成功。

彩塑不是純粹意義上的雕塑，或者它與完全西方化雕塑概念是不一樣的。今天我們用西方的雕塑觀念來衡量它們，自然也要產生一些誤差。中國傳統的雕塑，更多是一種塑繪結合的傳統。中國的泥塑和俑，尤其能體現這個傳統，石雕則稍純粹些。這種方式也表明了它最初的實用功能遺留下來的影響一直無法抹去。因爲實用，所以要逼真，逼真的方式，就是形和色的結合，但當實用功能逐漸消退時，這兩項功能却沒有完全分離。繪畫的出現也沒有改變這種情況。而由此則生長出了新的傳統，即彩塑結合的傳統。這和純粹的體的觀念是不同的，它更像介於雕塑與繪畫之間的東西。

有些非肖像性的雕塑作品，也採用了肖像手法，比如本章開頭即提到的四川菩薩頭像，顯然不是按照菩薩造型"應當如此"的觀念，而是依照了真實的人物。當然，這個人物形象端莊俊美，雕塑語言純粹簡練，並很好地利用石頭的肌理表現了皮膚的光潔感。而右圖這件菩薩頭像，雖然是典型的盛唐風格，但作爲菩薩造像來說，已經傾入了鮮明的個性。在西安發現的一些菩薩坐像，則把這種肖像作風更進一步理想化。這一邏輯上的轉化過程，也可以說明唐代佛教雕塑造像風格在時間上演變的過程。

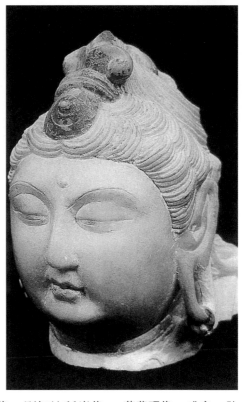

菩薩頭像　盛唐　陝西西安

政治陰謀與宗教造像

在中國歷史上，武則天是一個最有爭議的人物。從儒家的道德來講，她是一個不擇手段的人，她的個人所爲與她的信仰背道而馳。但她在治理國家方面的才能却又不能不令人折服。所以，渴望與男人取得同樣尊嚴的女性又對她津津樂道。我們不知道傳統的喪失對於這個民族有多大影響，今天我們確乎越來越缺乏陽剛之氣了。

如果從政治上講，武則天是一個成功的人物。但這種判斷的標準應該是屬於科學主義的。所謂科學主義，在這裏我們指的是不以人爲最終的價值標準，而以所謂知識爲最終的價值標準的傾向，這樣就必然導致人的標準的失落。用科學主義衡量武則天，她是一個值得讚賞的人，但從人文的角度看，她是一個不好評價的人物，因爲她的無道德感恰恰又把人性中最醜陋的一面展現給世人。她的良心最終沒有戰勝她的野心，佛教的信仰則是對於她人格上的分裂起了一種調劑作用。在她與佛教的關係中，我們也能

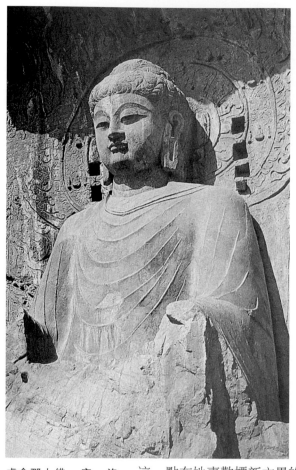

盧舍那大佛 唐 洛陽奉先寺／奉先寺的造像處在一種矛盾之中。

看到，原來極具宗教含義的造像，在這一時期如何成爲可炫耀的東西，這些宗教作品如何本質上演化爲脱離了器具含義的東西。

武則天的心態似乎並不很健康，她好幻想，是個自大狂，這一點在她喜歡標新立異的性格中表露無遺。而宗教能夠支持這種妄想症。她的一系列非人性的、非道德的行爲使她無法保持一種健康的心態，而越來越熱衷於宗教儀式和符咒，並且顯然她是信鬼神的。史書上記載，當她毫無人道地除掉了王皇后和蕭淑妃以後，經常看到她們的鬼魂作祟，以致無法忍受。據説這是遷都洛陽的重要原因。傳統的儒家思想顯然不能作爲武則天的心理支柱，她所做的一切，都是與社會倫理背道而馳的。這時候，也有些投其所好的僧人，僞造佛經説武則天是彌勒佛下凡。武則天很高興。無論怎樣，武則天在佛教中已經獲得了很多東西。在她做皇后的

時期，她支持了龍門石窟的進一步開鑿。

東西魏之後，龍門的造像基本上陷於沉寂，直到唐初才逐漸活躍起來。武則天當權時期，由於她的支持，龍門的造像再度繁榮起來。在龍門諸唐窟中最重要的是奉先寺。它始建於公元672年，總共只花了不到四年的時間。武則天是施助者，她施助了二萬貫宮中的脂粉錢。

奉先寺的造像和此前的唐代造像一樣，不可避免地受到此前北魏東西魏時期造像風格的影響，但是在唐代已經成熟起來的技術並沒有在奉先寺和龍門的其他唐窟造像中産生影響。這可能和龍門石頭質地堅硬有關。所以它依然繼續沿襲北朝的手法，並稍稍地增加了體積感的表現。這一時期，秀骨清相明顯地轉化爲造型飽滿厚實。在人物的比例方面，有北朝鞏縣石刻作風，技法上則有畫像石作風的遺留。

我們先來看一下盧舍那大佛的造像。盧舍那像是釋迦牟尼的報身像，意爲光明普照。這尊像通高17公尺多，結跏趺坐，現在只能看到它的頭部和上身。這尊造像的頭部造型俊美莊嚴，手法簡潔概括，五官造型誇張，富於裝飾，尤以耳朵的造型反映了大佛造像的基本雕刻手法。從面相上看，盧舍那大佛造像的面容已漢化了，而且這種漢化非常自然。儘管在雲岡的大佛造像中，我們看到佛耳的雕刻特點是採取平面造型，縱向深切的剪紙手法，但在盧舍那大佛耳的塑造中，這種特徵非常明顯，而且這種手法貫穿到大佛卷曲的頭髮，乃至後

面光圈中浮雕的塑造中。這一手法是龍門石窟自開鑿以來便使用的。那個時候，因爲石質地的原因，龍門石窟借鑒了畫像石的手法。

在唐代，雖然造型觀念已經得到長足的發展，但由於石料的影響，龍門石窟造像手法還不能不繼續沿用前代的經驗。同時，我們也可以看到，比如在盧舍那大佛衣紋造型的處理上，雖然已不能説是完全採取了線刻，但它的體的質感依然很不強烈，作者的興趣還是在那種特有的流線形式感中。其實，盧舍那右邊阿難的塑造，體的觀念相對要強一些，耳朵的雕塑更自然一些，塊面之間有了曲面作爲過渡。也許盧舍那耳朵的處理本身是遵循著一定的規定的，但這些規定的確破壞了視覺上的東西。相反，倒是這尊阿難的像無論從神態，還是在技術處理上相對要成熟一些。阿難旁邊的普賢造型呈女相，顯得很溫順，而阿難則似乎是那種喋喋不休的樣子。天王和力士像的比例和結構沒有把握好，尤其是托塔的天王，腰、胯、腿之間的過渡過於概念化，所以顯得生硬而不自然。不過總的來説，所有這些雕像人物的神態刻畫是比較成功的，而且因爲它們巨大的形體，在氣勢上撼動了人。

其實，唐代龍門石窟造像較之北朝的造像，除了面相從秀骨清相變得豐滿外，在技術上並未取得非常明顯的進展。奉先寺因爲是官方建設，所以在技術上又顯得有些呆板、機械和冷酷，一切似乎是按照程式，而不是雕塑家的感覺，所以它更多地負載起了宗教和政府工程的使命。這些造像

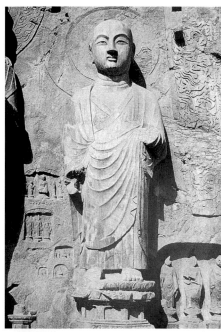

阿難 唐 洛陽奉先寺

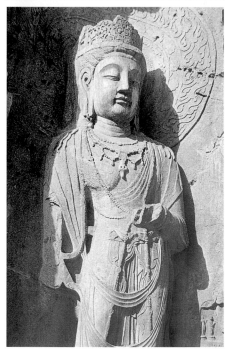

普賢 唐 洛陽奉先寺

顯然都是典型的中國人面相，而且犧牲了宗教的神聖感，更貼近於生活，如此便處於一種矛盾中。很多時候，它只是政府的工具。因爲武則天雖然信仰佛教，但這種信仰只是與個人的權力欲望相關，宗教首先應該具備的

慈悲之心與她個人無關，這也反映了這一時期宗教意識的淡化。在這種情況下，原來只是很大程度上出於宗教目的的造像，又進一步被推向了政治目的。

武則天十幾歲進宮做了太宗的才人，太宗健在的時候，她即已與未來的高宗發生不正當的關係。人們現在還不十分清楚她是怎樣又進入高宗的後宮的。總而言之，她為自己收買了一批耳目，刺探情敵的信息，然後親手殺死自己的女兒，以離間皇帝與皇后的關係。並利用墮落腐化的無恥文人李義府和投其所好的許敬宗，非常不光明正大地登上皇后的寶座。然後利用她的權力極其慘酷地處死了她的情敵，並無情地處死以前她的反對者。為了鞏固自己的權力，她處死了兩個異母哥哥、一個叔叔，害死她的姐姐，殺死為她招惹麻煩的侄兒，害死自己的親生兒子，如此等等。作為一個女性，喪失了起碼的母愛，不顧一切地追逐權力，這實在是令人難以

理解的。駱賓王指責她：「虺蜴為心，豺狼成性，近狎邪僻，殘害忠良。殺姐屠兄，弒君鴆母。人神之所同疾，天地之所不容。」這些激烈的指責，是不無道理的。如果說唐太宗尚能樹立一種相互信任的典範的話，武則天則樹立了另一個典範，那就是人與人之間相互猜忌，相互算計，相互不信任。

所以，武則天對於佛教的信仰也不過是作為一劑良心的補藥。武則天對於巫術和宗教的迷戀確實很深，並差一點因此被廢黜掉皇后的位子。而這些宗教與巫術的觀念，可能恰恰就是她過於狂熱的權力欲望的心理支柱。她的行為與她的信仰是分離的，佛教在某種意義上又只不過是她的一塊遮羞布而已。我們都知道，為了讓自己的面首體面一點，她讓他到著名的白馬寺當住持。

奉先寺的造像就處於這樣一種矛盾之中。一方面，它已不具有神聖性，還要裝扮出神聖的樣子；另一方面，在邁向世俗性的過程中，因為這屬於一項重大的、與武則天的政治陰謀有關的政府工程，所以在手法上過於冷靜。在不自覺地流露了對於世俗的留戀的同時，因為過於呆板的手法而失去了豐富的內容。

摩崖三佛龕則是明顯的政治陰謀的產物。中間的彌勒佛被奉為至尊。武則天的面首薛懷義和另一個和尚偽造經書，說武

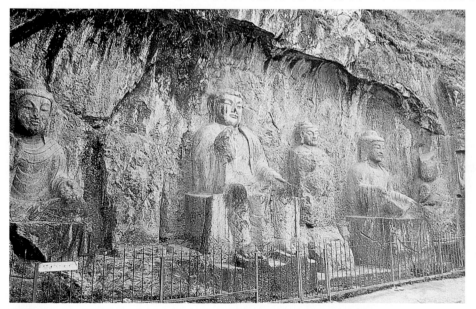

摩崖三佛龕　唐　洛陽龍門／這組雕塑明顯是政治陰謀的產物。

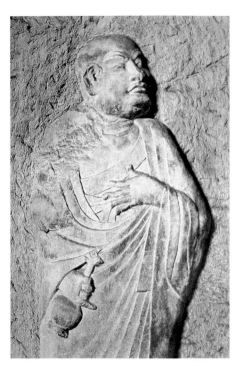

看經寺羅漢 唐 洛陽龍門

般的民衆似乎並不居安思危，因此在精神上對於宗教的依戀，沒有那麼深沉。物欲在繁華中被進一步提升，物欲的膨脹雖然不能完全解釋造像膨脹的風格，但物欲的膨脹則絕對是宗教意識衰落的結果。況且有唐幾代的皇帝對佛教沒有巨大的熱情，骨子裏仍以儒家的入世精神為指引。所以宗教感的消退也常夾雜了宗教造像的世俗化，它在很大程度上只是一種擺設、一種儀式、一種工具。宗教觀念淡化了，比如以反佛教出名的宰相姚元之，也在龍門極南洞為其亡母開窟造像。造像的宗教含義雖未完全消失，但根本上已經抵擋不住來勢洶湧的世俗化潮流。這樣，就造型本身來說，它才有可能更多地關注對於色、相的直覺感受，而不是它背後的宗教含義。

但是這種改變也是有限度的，只要還是在宗教的名分下，它就不可能避免要沿襲以往的樣式。除了小的、不涉及經濟問題的、即興的、也流露了真性的雕塑外，經濟力量無疑制約

則天是彌勒下凡。但隨著薛懷義被殺，這個工程也就停止了。這幾尊像確實也沒什麼值得注意的。

在造型上應該提一下的，倒應是看經寺南壁的羅漢群像。看經寺約完工於玄宗初年，其中的羅漢浮雕是依照《歷代法寶記》刻畫出來的，可能和禪宗的傳承譜系有關，這些雕刻表現了與繪畫一致的造型觀念，無論是從人物的神態、衣物的質感、線條的流動性和趣味性上，都處理得比較好，是難得的佳作。

在唐代，即以宗教本身而言，也已漸漸地世俗化了，它的儀式被簡化了，只有它的佛理，在上層士人中，還有鑽研。一

看經寺羅漢 唐 洛陽龍門

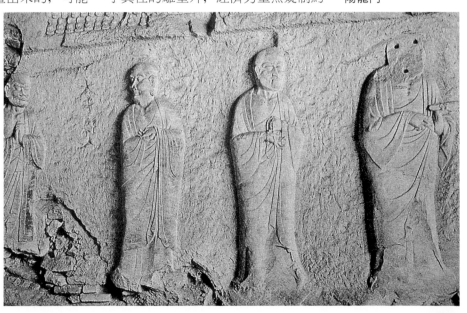

了比較正規的造像。那個時候，不可能出現純粹的藝術贊助，所有這些造像活動只有以宗教的名義，才可能得到經濟上的支持。所以，當我們考察雕塑史的時候，那些引人注目的作品，基本都是在一定的條件下產生的。我們很難發現僅僅出於興趣而創造的大型雕塑(在繪畫中則不同)。因此中國雕塑史，佛教雕塑占了很大的空間。雕塑本身則在這樣的情況下進展，它的變化僅體現在風格非常溫和的過渡上。真正涉及關於體塊的觀念性的變化，是沒有的。

鳴沙山的唐風

藝術寶庫敦煌的泥塑，也未逃出上述情況。

隋代帝王秉承北朝遺風，對於佛教都有深刻信仰。隋代莫高窟的開發，也達到了空前的規模。在短暫的38年中開窟約一百多個，彩塑約三百五十多個，比北朝一百多年間開鑿的還多。隋代的雕塑開始出現了天王像、力士像。在技法上，北朝時期在麥積山已比較成熟的造型觀念，並沒有對敦煌的泥塑帶來根本性的影響。因爲就它對於衣褶的處理來看，還是線的意識與體的意識交織在一起，即衣褶的起伏爲階梯式，沒有面的過渡。在唐代，這個問題依然沒有解決。

隋代有的菩薩像，雖然頭部的比例稍偏大，但整個造型還是很協調的。造像稍微有三道彎的感覺，但頭像是嫵媚的女性臉型。隋滅陳以後，將陳皇室子孫移往河西、隴右一帶，這樣，南朝的風尚是否也會影響敦煌的雕塑，我們不得而知。但在敦煌的隋代作品和唐初的作品中，的確有些風格嬌媚的造像。

唐初由於敦煌的局勢比較混亂，所以佛教造像與隋代的差別不大，風格稍微秀麗溫和，但造像總體上來說還是飽滿的。 盛唐時期，風格與中原地區基本上保持統一，即變爲肥碩豐厚，到了中晚唐時期，這種風氣愈演愈烈。

隋代，如圖示的菩薩頭部的造型，雖然還略帶女相，但顯得莊嚴典雅、

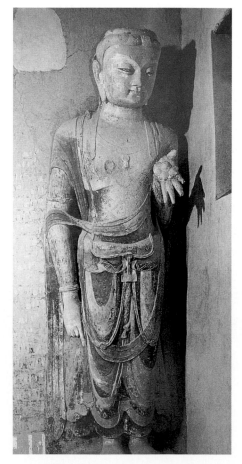

菩薩　隋　敦煌／造像頦下豐滿的肌肉與整個臉部構成一個蛋形，兩根眉毛向上翹彎成柳葉形，眼睛則是輕微的S形與U形的組合，眼眶也構成蛋形，鼻翼由於高隆的鼻部而變得飽滿，上嘴唇用幾根下彎的弧線M形、下嘴唇用幾根上彎的弧線W形構成，這些處理是很程式化、理想化的。

雍容大度，具有膨脹感的"U"形線相互穿插組合。首先，頦下豐滿的肌肉與整個臉部的肌肉構成一個蛋形，兩根眉毛向上翹彎成柳葉形，眼睛則是輕微的S形與U形的組合，眼眶也構成蛋形，鼻翼由於高隆的鼻部而變得飽滿，上嘴唇用幾根下彎的弧線M形、下嘴唇用幾根上彎的弧線W形構成，所以這些處理是很幾何化或程式化、理想化的。眼部微微下垂，眉毛上翹，有傲然脫俗的氣質。脖子採取了圓柱式的造型，頭部稍微向左傾，使這一動作顯得自然持重。

有一件初唐的作品特別值得我們注意，這就是右上圖所示的菩薩造像。其人體解剖結構以寫實的方式來進行理想化塑造，這尊菩薩的軀幹造型在敦煌造像中是比較特殊的。它既沒有像力士那麼過分地誇大肌肉群，以致顯得令人難以忍受，也沒有以圓塊形去概括它。這尊雕像的頭部和脖子的塑造顯然還是依照既定的程式，但胸部和腹部則近於寫生了，而且頭與軀幹的比例大致是準確的。衣紋比較生硬，雖然對線刻的方式有所突破，但依然沒有塊面之間的自然過渡。他的坐姿比較隨便，有生活情趣，這種處理方式是試圖將生活趣味及與之相關的寫實精神，帶入對於超越性的對象的描繪中去。這種方式並未獲得普遍的認同。很快，人們還是依照原來的樣式進行描繪和雕塑。雖然整體的體面觀還沒有成熟，衣褶紋理的處理過於生硬，但雕刻工匠還是透過其他手法進行彌補。這樣，一方面既有寫實的願望，另一方面寫實的東西又不能令人滿足。

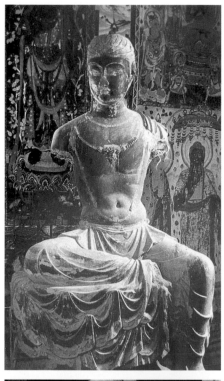

菩薩 初唐 敦煌／這件初唐的作品尤其值得我們注意。

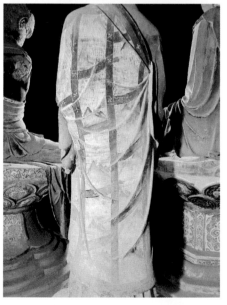

迦葉衣飾 初唐 敦煌／階梯式的衣褶處理方式，表現了體、線觀念分離，體的觀念在雕塑中逐漸獨立的傾向。

這尊坐像旁邊的迦葉衣飾是透過描繪來彌補其質感的不足的。作者依照纖維的經緯方向，用粗細濃淡有變化的線和點畫出麻布的質感，並用色彩畫上圖案，以減弱視覺對於塊面的專注。階梯式衣褶的處理方式，表現

了體、線觀念分離，體的觀念在雕塑中逐漸獨立的傾向。

在這一時期，突然出現了一批面目清秀、豁然開朗的造像。這是否和當時的寫實要求有關，我們不得而知。總之，322窟整窟造像的作風，倒更像是北朝時期的，人物的造型以修長爲特徵，臉形是長圓形，四肢尤其是下肢較之以前明顯增長，身材也比較瘦削，面目疏朗。這一鋪人物的形象特徵很相近。所不同的是，它的衣褶處理手法是典型的初唐風格。面相雖然比北朝的還要清秀，却沒有北朝的嫵媚氣，而是一種男性的英雄氣度。唐初的敦煌雕塑有多元化的傾向，這種傾向的動力可能就是日益世俗化的傾向與神學要求之間的矛盾，所以這一時期出現了寫實的嘗試。這種嘗試雖未見於主流，但它畢竟影響了盛唐以後進一步的世俗化。

至少經過初唐的寫實嘗試以後，寫實在盛唐雖然沒有繼續下去(初唐的這種嘗試是一種概念化的頭和寫實性的新軀幹的結合，這種結合是生硬的)，但經過這次嘗試，人們對於軀幹的結構要比以前清楚多了——至少軀幹可以分成三部分:胸、腹、肚。而這種對於結構的進一步認識，使工匠有了進一步發揮的機會:他可使這個軀幹按自己的意願扭動起來。如果我們注意到了的話，那麼此前敦煌的雕塑人物軀幹四肢之間是沒有三道彎(S)的，因爲在他們眼裏，軀幹只是一塊沒有任何結構的圓柱體，所以也沒有彎起來的可能。但是，隨著對軀幹結構的深入了解，工匠們可以任意驅使這塊不曾被注意的地方了。我們看到，由於這個令人喜悦的領悟和發現，就連勇武的天王也要扭起腰肢來。顯然，龍門奉先寺的雕像就缺乏這種認識。

三道彎使敦煌的流線造型意識得到進一步發揮，但是在這一時期，衣褶的體積感依然沒有引起人們的注意。很大程度上，它還在發揮線、體造型相互混雜時的功能，這表明在一開始並沒有什麼明顯的體的觀念與線的觀念的分離，除非因爲實用的要求不得不如此。與西方的雕塑比較，線與體至少在古希臘的時代基本上已經

菩薩　初唐　敦煌322窟／初唐時期敦煌的寫實性嘗試雖未形成主流，但在技術上對後來的作品產生了很重要的影響。

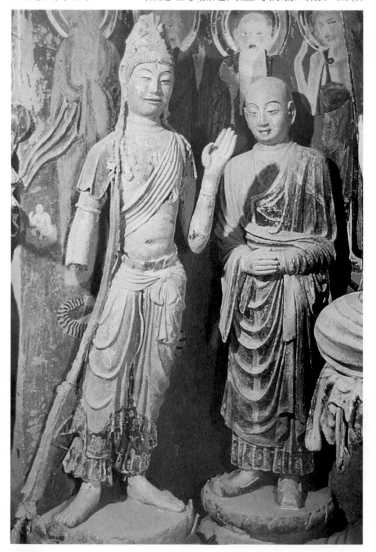

脫離了，體的觀念在那裏很發達，然而中國雕塑的發展，到盛唐時期也沒有出現這種分離。我們從中也不難看到：線的造型方式在深刻地影響著中國傳統雕塑——無論是從彩塑結合、線塑結合，還是根本的造型觀念上。古希臘很早就把注意力放在空間中，而線和中華民族的趣味相互交融，密不可分。所以中國出現這種雕塑的形式，在更深層上，可能和趣味有關，而並不是缺乏相應的技術能力。

盛唐的敦煌雕塑並沒有完全解決初唐時期留下來的問題，但風格已趨向統一，以形象飽滿，動態更加生活化、自然化爲特徵，以往的結跏趺坐漸改爲自然大方的遊戲坐或其他坐姿。動作舒展，儀態大方，人物的四肢比例顯然都比前有所擴大，身形面容肥厚飽滿，犍陀羅的遺風依然還有。造型優美的菩薩一般微作"三道彎"，也就是細微的"S"形變化。

前面我們談到的較好地解決了體的問題的雕塑，是北朝麥積山的雕塑。也許會有新的資料推翻我們的看法，但敦煌的雕塑直到盛唐時期，才逐漸出現這種轉變。這種轉變意味著雕塑語言的純化，語言的純化依靠觀念的變化而不是概念的累加。要轉變觀念就得注意生活，對於生活發生興趣，正是當時的大氛圍，生活化的趨勢推動了這一轉變。

世俗化和寫實作風有一定關係。寫實是雕塑作品生活化趨勢必然要遇到的問題，具體地講，唐代敦煌雕塑的人物面貌，出現了較多個性化的造型。這些造型來自於對生活中人物的理解。這是非常自然的，不是雕塑作品的豐

富多彩影響了這種造型，而是這種造型方式構成了這些作品的豐富多彩的面貌。

盛唐的迦葉頭像有明顯的寫實特徵。不過這種寫實的風格也表明塑造者沒有形成體的概念。很明顯，顴骨和嘴之間的皺紋缺乏起碼的體面關係，而是用線概括了。眉中間的線也是如此。耳朵過大。它唯一成功之處就是還沒有失去對神態的表達，儘管技法不成熟，它的個性化造型和對於神態的成功傳達，在這批造型中卻是比較少見的。另外一件是千佛塔供養菩薩造型，過於膨脹的兩眼使這尊頭像顯得有些愚蠢。下頁圖示的兩手籠袖的阿難的動作在生活中很常見。阿難旁邊的坐佛衣紋出現了一些不爲人察覺的變化：它不再完全概念化地雕造衣服了。衣物的紋理走勢基本上依據人體和物體的結構，而衣紋也不再是一塊大面之中的刻紋。面和面之間已經有了透過弧面進行的過渡。我們接著看到站立菩薩圍裙的"U"形衣紋，也不再生硬有角，而是透過弧面被過渡了。但這些問題，一直到中晚唐也沒有得到根本性的解決，仍然大量存在著"階梯式"的衣紋處理，這從另一個角度也反映了線的趣味對於中國雕塑的支配力量。另一個很重要的因素是色彩。總的來說，體的概念是弱的，

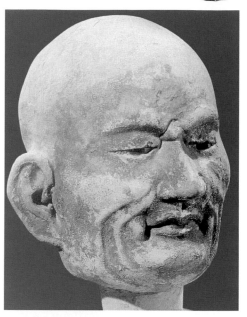

迦葉頭像　盛唐　敦煌

阿難　盛唐　敦煌

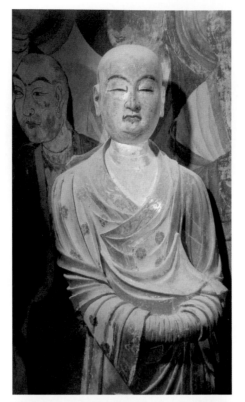

菩薩　盛唐　敦煌／
站立著的菩薩圍裙的
"U"形衣紋也不再生
硬有角，而是出現了
弧面過渡。

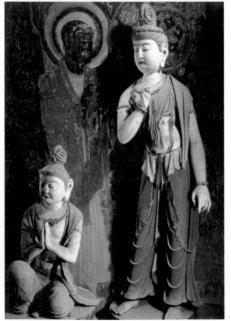

理得比較得體。這一時期，人體解剖
結構的理解比以往深入。下頁圖示的
這尊力士雖然手法誇張，但能看到其
中對於人體的把握還是比較清晰的。
但這些寫實的東西總要被趣味化。對
於純粹的寫實，作者的興趣似乎並不
太大。

中國人爲什麽對於線的意識那麼
强烈？應該説和中國特有的那種以追
求自由境界的審美觀有關。"體"意味
著物和約束，"線"意味著靈動和自
由。但雕塑要求以體爲特徵，體又在
獲得空間的時候喪失許多自由。西方
人的理性精神壓倒了自由精神。在中
國，這個關係倒過來了。體首先是在
實用基礎上産生的，無論是埃及人對
雕塑的理解，還是皮格馬利翁效應、
女媧造人、神筆馬良的神話或者其
他……到了後來，隨著體的巫術含義
逐漸減小，人們就要在既定的傳説中
尋找與自己的趣味一致的方式。在西
方發展出了純粹的體的語言，在東
方，却交織著線、色彩於一體的東西，
其中的觀念，更多是繪畫性的。

在這種趣味的影響下，最高的理
想不是對物欲的推崇(西方的如文藝復
興時期的繪畫就如此)，而是對於生活
的趣味性的追求。這趣味性來自一首
小詩，一角小景，一個小動作的暗示。
所謂一沙一世界，一花一天國，在一
些日常、偶發的事件中，經常包含著
無限的可咀嚼的樂趣。

雕塑凝固了這些具有趣味性的瞬
間。在敦煌的盛唐作品中，這些瞬間
性的動作不只是一種宗教的儀式，它
越來越多地滲入了生活的内容和意
趣。我們在造像的手勢和那種有呼

而線的、平面的、色彩的感覺比較强
烈。

一些天王菩薩像的造型也很有個
性，無論從結構還是比例上看，都處

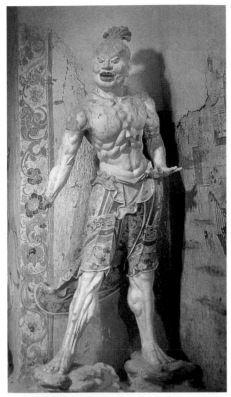

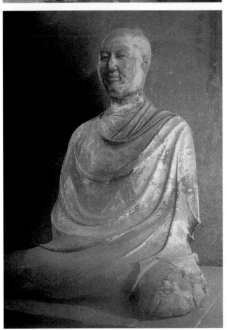

就有這種傾向的菩薩造型更加女性化，這實際上成了作者對於宗教性色慾感的變相發揮。這些多姿多彩的菩薩與其說是有神性的人物，還不如說是具有媚態刺激慾望、半人半神、半男半女的宗教對象。《西遊記》中豬八戒經常以"菩薩"稱呼有吸引力的美女。菩薩的造型幾乎成了可供任意發揮的對象。從實質上講，敦煌的這類作品實際上是對於理想女性的雕塑。（皮格馬利翁對於女性的塑造，似乎並不完全出於形式欣賞的動力，而這也大概是一般人通常的想法，即按自己的理想來創造一種實物。但真正的技術時代還沒有到來，或許克隆技術可以部分地解決這些問題。）

盛唐以後，其風格則向肥厚型靠攏。我們再來看幾座佛像的軀幹造型，顯然又和北朝時那種沒有任何解剖概念的軀幹不同，但也不同於初唐時期的寫實風格，而更像是這種寫實的進一步發展：被按照統一的，對於圓和流線、流動感所決定的造型意識重新改造的新軀幹造型。在以往，寫實性與這些品味的對比過於強烈。更早一些的，雖然軀幹造型與趣味是統一的，但又缺乏內在的結構，只是服飾的支撐物。

到了中晚唐以後，人物的造像就顯得過於肥碩，以至於臃腫。晚唐時期的《洪辯像》的寫實水平比較高，基本上以體塊塑造，這是國內現存最早的高僧造像之一，也反映了肖像雕塑的水平。

另外，在北朝即已比較成熟和世俗化的麥積山雕塑，到了隋唐以後，由於發生兩次大地震，不但破壞了原

力士　盛唐　敦煌／這尊力士雖然手法誇張，但能看到其中對於人體的把握還是比較清晰的，但這些東西總要被趣味化。對於純粹的寫實，作者的興趣似乎並不太大。

洪辯頭像　晚唐　敦煌

應、有期待、有情節性的姿勢中，就可以領略到那種無言之美。

三道彎造型方式的出現，將女性化的造型引入菩薩的造型中，使本來

143

彌勒　唐　山西太原
天龍山

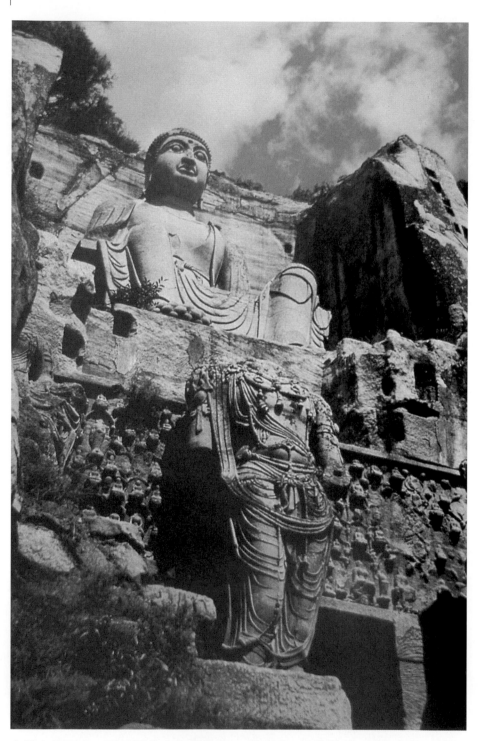

有的唐代石窟，而且因此也使唐代在
麥積山的造像基本陷於停滯。其隋末
唐初的作品，已初具唐風，雕塑語言
比較純粹。初唐作品，如天王足下所
踏之牛，造像準確，形象生動。此外，
北朝時所建的太原天龍山第九窟的彌
勒大像，亦是雕塑作品中比較優秀
的。

生活化的四川佛教造像

佛教大概在三國時期傳入四川，或説佛教傳入四川是在東漢時期。南北朝時期，四川的佛教迅速發展起來，它的石窟造像與河西一帶同樣悠久。從現存資料看，四川的雕塑一開始就出現與衆不同的面貌，它的佛教雕塑表現出强烈的本土意識，儘管四川的佛教有可能直接沿滇緬道輸入，但它受外來風格的影響是不多的。南北朝的造像雖然還很粗糙，但造像的面相特徵，顯然是以本土的人物面貌爲參考的。隋唐之前，佛教雕塑本已有世俗化傾向。李德裕治蜀時，發現有些地方全村人出家，出家的同時又在家裏養老婆，佛教在當時人心中的位置，也就可想而知了。雕塑自然也無法逃脫世俗化的命運。在唐代，世俗化的風格又一次被有力地往前推了一步。天府之國在一定程度上保持著自己的獨立性，但同時又透露出與鞏縣石窟寺趣味相近的傾向。

其實在唐代及唐代以後的雕塑作品中，有許多"川妹子"這樣的形象，這些雕塑在技術上並沒有超越南北朝。四川雕塑給我們的震撼，不是技術上的發達，而是它那鮮明的本土意識的造型觀念，以及由此創造出的獨特的、趣味性的、含蓄誇張的造型風格。在麥積山隋代摩崖雕塑和鞏縣石窟雕塑中，我們已經看到了這種傾向。

四川唐代雕塑的基本特徵，就是直線—曲線相互交織而形成的温柔敦厚的趣味。直線—曲線交互使用的雕塑語言又對宋代的雕塑作品產生了影響。在這個基本的特徵上，四川唐代的雕塑作品又可分爲如下特點：裝飾性，趣味性，生活情調，寫實性。

處處交織著的流動的曲線與弧線，

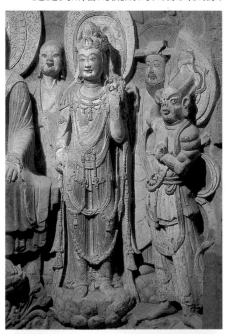

菩薩　初唐　四川梓潼卧龍山

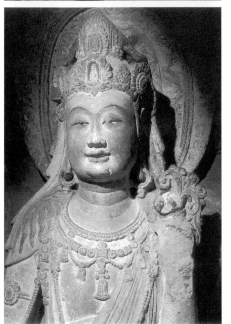

菩薩　初唐　四川梓潼卧龍山／這尊菩薩頭像，頭型呈長方形，在下頦及腮下有柔和的曲線過渡，鼻子比較挺直，嘴巴上翹，並且嘴唇的曲線是S形，眼睛的造型基本上是一條直線，脖子的造型依照程式，衣服的質感還是依靠刻線。

天龍八部　初唐　四
川梓潼臥龍山

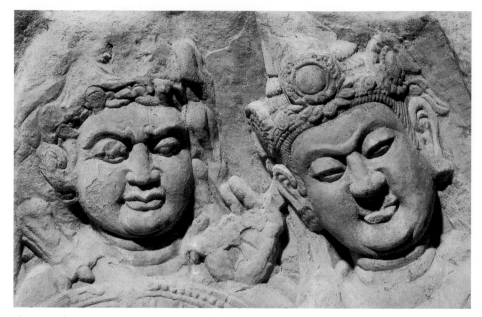

佛坐像　初唐　四川
廣元千佛崖

在四川唐代雕塑中雖然還大量地存
在，但這些弧線並没有太多的膨脹
感。這是因爲它們彎曲弧度過大的緣
故。人物面部造型的曲線也不再是以
膨脹性弧線爲特徵，在弧線之中，又
透露著對於方折的線的欣賞。

四川匠師對於人物結構的理解相
對深入，但對於人物面部五官的誇張
流露出温和的趣味，没有北方雕塑的
大氣。比如，《天龍八部》造型，尤其
近於寫生，人物的胖不是很主觀地用
弧線構成的，在它的體塊造型中，體
現出了圓與方、直線與曲線相交織而
產生的趣味。

在川北重鎮廣元嘉陵江兩岸，分
布著觀音崖、千佛崖、皇澤寺等等幾
處石窟寺，廣元在南北朝時即已造
像，並一直開鑿到清代，其中尤以唐
代的開鑿最爲興盛。廣元的觀音崖，
有南北朝至明清的石窟95個，其中有
85個唐窟。廣元的雕塑已經體現出細
膩的手法與敦厚的趣味相統一的趨
勢。四川的佛教雕塑，一開始就把佛

從神聖的地方拉回人間，可以説有濃
厚的人性化傾向。但另一方面，它更
像工藝作品。天府之國的富庶大概可
以讓人忘記崇高和神話，一切變得如
此温和、和藹可親。

廣元千佛崖蓮花洞雕塑作品屬於
初唐時作品，造型風格稚拙樸實，估
計和技術不太成熟有關。比如其北壁

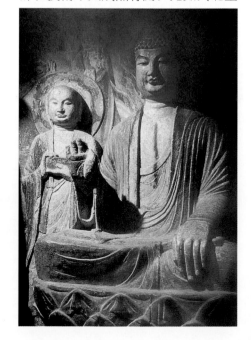

佛像袒露的右臂，顯得很生硬，在其他的造像中也存在同樣的問題。作者似乎沒有人體骨骼關節的概念，不懂得人的腕或肘是可以彎曲的，只把胳膊與手看成是一個整體而已，所以人體的動作顯得生硬而不自然。頭部的塑造雖然盡用體塊造型，但頭部的造型近於梯形，弧線也帶有直線感覺。僵硬的線條組合，出現這種情況可能和石頭質地有關係，因爲我們看到皇澤寺初唐的造像，是沒有千佛崖初唐作品的這種生硬作風的。由此增加了更爲流暢的線條，這些造像的風格起了些細微的變化，並形成一種溫柔敦厚、刻工謹細、秀美華麗的作風。

下面，我們簡單地談談四川唐代雕塑作品的幾個特點。

首先談談它的裝飾性。

所謂裝飾性的風格的體現，就是直線被賦予審美的情趣性，而不純粹是技術上的、僅僅因爲造像的準確性而採取的科學手法。裝飾性風格在直線中也發現了一種規整的美或裝飾的美。曲線並非沒有裝飾性，規整的曲線是有裝飾性的，但不規整的曲線無法構成裝飾性，直

線的趣味帶來了對於規整的興趣，人物的造像被更傾向於用規整的形式來組合。比如廣元千佛崖的釋迦多寶窟菩薩的頭部造型，眉毛是規整的弧線，鼻梁是直線，並且二者又連結在一起，形成了一個規整的曲線，這種直——曲線結合的規整方式又體現在

大勢至菩薩 初唐 四川廣元皇澤寺

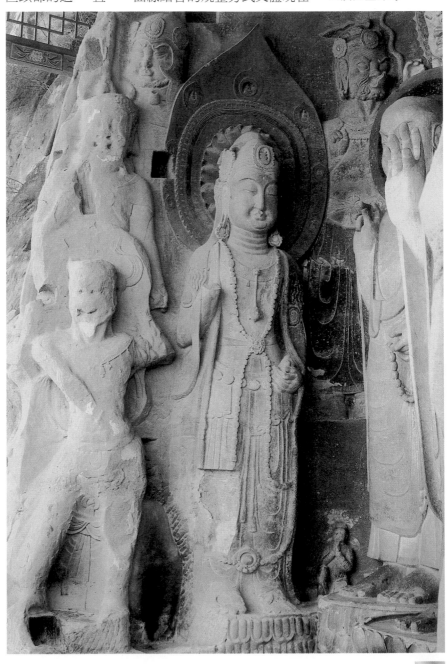

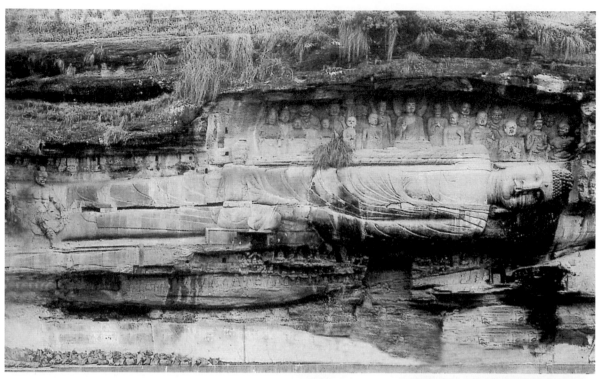

安岳臥佛　盛唐　四川安岳

它的嘴唇、人中、下頦，乃至整個頭部臉形的造型中。我們再看看其他部分，比如衣飾，垂直於膝下的瓔珞等等，所有的細節無不體現著這種規整之美。這兩尊菩薩中間的主佛造像也體現了這種規整之美，人物的造型被規整化、裝飾化、直線化的意識所支配。對於曲線美感的發現可能完全出於本能，但對於直線的美的發現却不一定，而更依靠於審美意識的積澱和深化、理性化。總之，在這裏，中國傳統雕塑以S形曲線造型觀念占主流的情況，透過對於直線美的

樂山大佛　唐　四川樂山

重新發現，使雕塑的造型意識顯得不再那麼單調。這種傾向大概可以往上追溯到木雕、鞏縣石窟造像、兵馬俑造像。但在四川唐代雕塑中，似乎才真正自覺地發現了直線的美。

　　處於重慶至成都古道上的安岳臥佛溝的臥佛造像，屬於盛唐時的作品，有明顯的裝飾化傾向。奇怪的是，它並沒有盛唐流行的那種肥碩甚或是肥胖的風範，除了四周的小型作品外，臥佛造像的大形就是一塊巨大細長的長方體。這種大的造型從根本上決定了巨像的風格。顯然，規整的出現可能是因爲技巧不熟練，比如北方的一些早期雕塑即是如此。但規整一旦被當作是有意識追求的對象時，就會產生新的裝飾化風格，不但這座盛唐的臥像有這種傾向，最大的樂山大佛、仁壽牛角摩崖彌勒大佛等都有明顯的裝飾傾向。四川分布著近十尊高15公尺以上的大佛。樂山凌雲寺的大佛當爲世界之最。據說這尊造像的原因，也是爲了消災免禍。

　　夾江千佛崖毗沙門天王像也體現了這種裝飾化的傾向。這座晚唐時期作品，主要是透過規整的圓弧和直線造型來體現出它的裝飾性的。毗沙門天王是戰神，大概是後來托塔天王的原型。這件晚唐的作品雖然還遺留著盛唐時期的肥碩作風，但這種作風是被用規整的圓和直線一起規定的。這樣，它沒有那麼明顯的膨脹感。我們看他頭上的寶冠，是半圓和對稱倒立的梯形構成的，臉型近於方形，但眼珠用球形，下頦用橢圓球形構成。這件作品體現了作者對於人體結構的理解，所以天王的胳膊和手的伸展動作

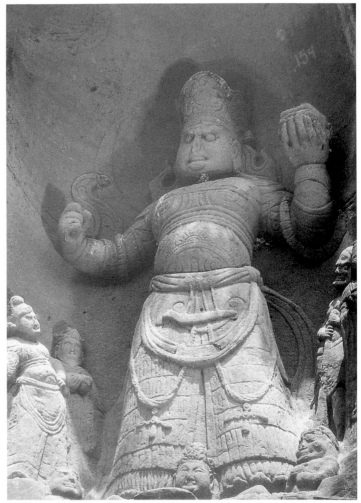

顯得很自如，上身幾乎可以看成是由三個球體構成，作者已經有了明顯的審美裝飾化的要求。在塑造戰神時，作者並不放棄自己對於規整的、穩重的造型的喜愛。他採取誇大甲冑體積以蓋住下腿的方式，使整個塑像不但在視覺上，而且在功能上，也沉穩地站立起來。由此，顯示出一種下身的靜與上身的動的對比，並突出上身的行爲而使整體顯得和諧。

　　再來看一下趣味性。

　　四川造像的趣味性就包含在裝飾性中。在這裏，對於形式的喜好壓倒了造像本身的神性內容，但又不光體現

毗沙門天王　晚唐　四川夾江

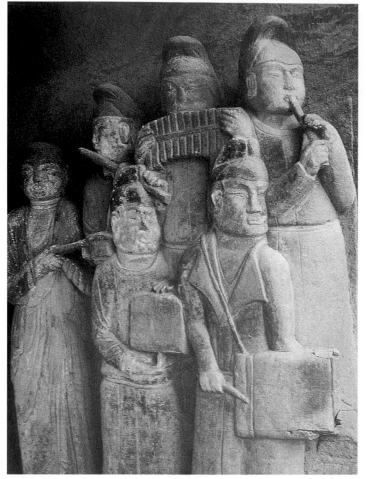

擊鼓樂俑　盛唐　四川廣元／這組擊鼓樂俑浮雕，出現了類似埃及雕塑中正面律的風格。

造型進行誇張的。或者當地人的臉形無意中啓發了他的誇張手法——因爲他的四周還有些不太誇張的人物，所以這個形象更多地注入了作者的願望。曲線在這個造型中不占主導地位，他的臉、嘴唇、鼻子、下頦均被規整的直線造型支配，胳膊直垂下來，再加上長方形的鼓，所以身體也是被以直線的方式塑造的，這樣，他竟然出現了類似埃及雕塑中正面律的風格。

四川的雕塑在一定程度上和鞏縣的石窟造像相似，尤其表現爲人物頭部與軀幹的比例比較大，雕塑的那種神聖和莊嚴感消失了，代之而起的是一種温厚的、平易近人的風格。雖然四川雕塑表現出它對於直線的强烈喜愛，但直線的嚴肅與穩重並沒有影響作者所創造的温厚風格，相反，它們被組織於一定的近於稚拙的趣味之中，透過比例的調整，以及手法的成熟，創造了這種新的更平易近人的形象。除了前面提到的幾件雕塑外，邛崍毗沙門天王造像，一手托塔，一手又在腰部，又開兩脚，踏在夜叉身上。這座造像雖然動作還有一定的幅度，但基本上是安靜的，天王沒有那威風凛凛的氣概。腿下的夜叉和旁邊侍立的造像也顯得那麼厚道，甚至有些可愛。

仁壽牛角寨彌勒造像雖然體積巨大，但作者正極力從中刻出一種人情味來。佛的頭部整個表現爲長方形，但五官顯然又運用了他那獨特的造型意識，即由具有直線感的曲線來構成。佛的眉毛上翹，嘴巴也向上翹，露出一種並非神性的、而是我們極爲熟

在裝飾性中，而且還體現在其他方面，比如風格的趣味性。風格既可以透過基本的造型語言體現出來，也可以透過它對於這些語言的組合而產生的新的總的形象體現出來。

裝飾性一開始就和趣味性無法分割，非裝飾性造型的趣味性來自真情的自然流露，更多地表達一種情感性，但趣味性包含著對某種傾向的喜好和選擇，並由此而滲入了理性的思考，所以裝飾性和趣味性關係最爲密切。

這種趣味性最好的例子，就是廣元的擊鼓樂俑浮雕。我們看前面的這個擊鼓樂工，顯然是作者有意對他的

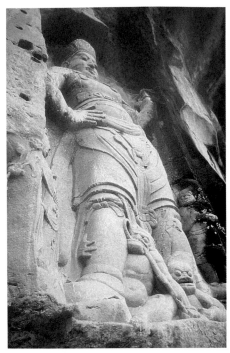

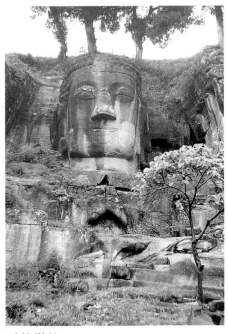

的臉部造型顯然照一定的模式製作。
這尊雕像，除了眼睛、下頦、護心鏡
和其他飾物之外，整體造型是呈方
形。這方形中的弧線又減弱方形的嚴
肅，而使其顯得有點笨拙，但又溫和
可愛。我們後面還要提到的具有生活
性和寫實性的雕塑，也是如此，這些
情況的出現，它們之間都有一種必然
的邏輯聯繫。

再來看看它的生活情調。

與前面所述的趣味性或溫柔敦厚
的風格相關的，是四川雕塑的生活情
調。廣元寺盛唐時期的幾塊浮雕，就
很好地體現了這種傾向。這兩塊浮雕
所在的窟是千佛崖唯一具有佛傳故事
的龕窟。但是這兩塊浮雕和佛傳故事
有多大關係，我們不能確定。它們幾
乎就是對生活場景的描繪。當然，生
活情調往往又和故事情節相關。圓雕
在表現這方面是相對困難些，而在平
面上則可以自由地創造空間關係，組
織事件的發展情節。《看火》浮雕故事
情節似乎是很隱晦的，我們不知道它
指的是佛傳中的哪一個故事。一群戴
著風帽的人，可能是一群和尚，在看
著遠處山頭的大火。這裏雖然還有
"對而不正"的毛病，但人物之間的俯
仰顧盼、前呼後擁的關係，以及比較
明顯的近大遠小的空間處理方式，使
這組浮雕呈現出戲劇性的場面。我們
難得看見在這裏還有兩個背向我們的
形象。這說明這塊浮雕的空間意識、
構圖意識已經比較明顯。我們能感受
到他們大概行走在山間小道上，並且
山間正吹著風，因此我們推測很有可
能表現的是行道僧人觀看爲風勢所助
長的野火。但如果僅僅是這樣一個偶

毗沙門天王　中唐　四
川邛崍

半身彌勒　中唐　四
川仁壽

悉的微笑。

即便在比例上，不太符合四川雕
塑一般傾向，基本的造型語言的強大
力量，仍然在這些雕塑上表現出來。
大足北山的另一尊唐末毗沙門天王
像，是韋君靖擁兵自立時所造的。他

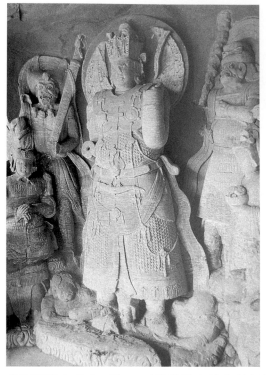

毗沙門天王　唐末　重慶大足

然的生活場景，作者爲什麼又把它表現爲佛龕中的浮雕呢？如果不是生活場景，它又是指佛傳中的哪一段呢？退一步説，它描寫的是佛經故事，但展現給我們的毋寧説就是一個偶然事件。當作者在捕捉和表現這偶發事件時，顯然，這已不僅僅是出於宗教目的，還有對於生活的興趣。

《遊春》更具有生活化的傾向，雖然右下角袒肩而坐的人讓這個生活化的場面有點神秘和不可思議的感覺，但去掉這個人物，整塊浮雕無疑就是一幅遊春圖。這不禁讓人們想起喬爾喬內的《暴風雨即將來臨》那幅畫。不過相對來説，這尊浮雕内容上的矛盾和神秘感還不那麼强烈，或者也許它真的和佛傳故事有關，比如女子對於修行的釋迦的引誘等。即便如此，宗教的信念和含義在這裏是非常微弱的。首先這些婦女的服飾是當代的，所表現的是當時的婦女形象。其次，和上面的浮雕一樣，它是有場景、有情節、有瞬間性的，其中的人物像朝聖的虔誠女子，結著隊向著目的地步行，或者也許是遊春，總之它是生活中的事件。最右邊的女子似乎在指路，她後面的兩人則因爲陌生而顯得猶豫不決。她們後面的另一個女子揮手招呼走在最後面的兩個人。透過形象重疊的方式，空間感被暗示出來，後面的山體基本上只用陰刻，整塊雕塑表現出濃郁的生活氣息。

廣元雕塑中唐裝人物的出現及鼓樂組合場景的出現，無疑是生活化潮流中的一朵浪花。顯然，樂隊自身明

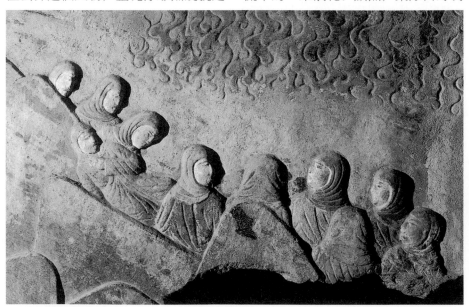

看火　盛唐　四川廣元／這件作品的空間深度意識、構圖意識比較明顯。

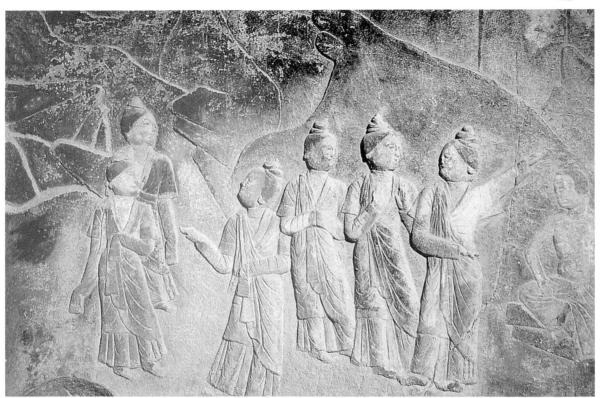

遊春浮雕　盛唐　四川
廣元

顯的組織性就是不需刻意追求的形象組合，對它只消如實照搬即可。但在技術和觀念不成熟的開始階段，要做到這點也並不容易。這組伎樂浮雕安排得真是錯落有致、主題突出，西方的極樂世界和人間世界的差別，不是那麼明顯。

我們看到的鬼子母浮雕是巴中盛唐時期的作品。佛經說，鬼子母前世因爲舞蹈而墮胎，故發一惡誓，來世做了五百個孩子的母親以後，她依仗自己的權勢，每天偷吃城中一小兒。佛制服了她，使她改惡從善。我們看到這塊浮雕鬼子母，不過是借用佛教的故事表達了生活的情趣而已。這種做法，很像文藝復興時期的藝術家借用宗教故事表達他們的世俗享樂一樣，也很容易讓我們想起拉斐爾的抱子聖母──這些母性是美麗的、溫柔

的，並且帶有理想化的世俗生活情調。鬼子母浮雕則更近於生活的寫實，那胖胖的女性大概也應符合當時美的標準，但今天我們已無法再喚起這種感覺了，只感覺到她是一個生育力旺盛、多子多福的家庭主婦。

也許正是這股生活化的傾向導致了四川雕塑寫實水平的發達和空間處理水平的提高。當然，空間感的處理，在平面和浮雕中與寫實的關係很大，但在圓雕裏，寫實也許僅僅涉及比例和結構。

最後，我們來看看它的寫實性。

唐代的巴中，仍然是比較落後的。隨著紀王李慎、吳王李恪、章懷太子李賢貶黜於此地，這裏也慢慢地改風易俗，脫離了野蠻落後的狀態。巴中在隋代即已有石窟開鑿，但主要的石窟開鑿還是在唐代。最重要的南龕石

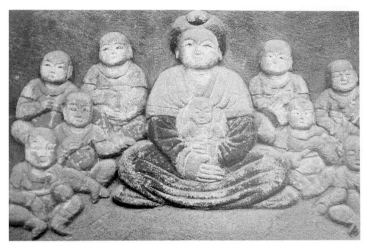

鬼子母　盛唐　四川巴中

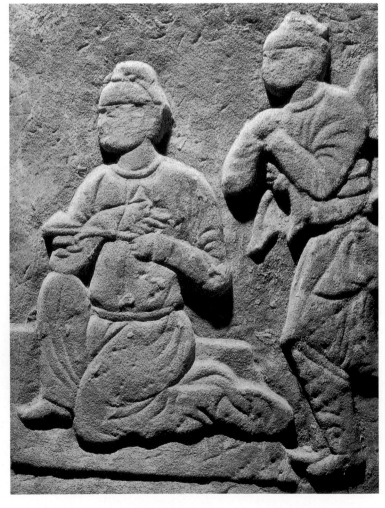

供養人物　盛唐　四川巴中／供養人造像，打破了單個肖像並列的呆板構圖方式，而以生活化的場景組織人物形象。

難恐怖，滿足一切願望的。

令我們驚奇的是，巴中造型藝術的水平，似乎與它的歷史没有很大的關係。巴中北龕的供養浮雕，因爲是表現供養人的緣故，當然應反映生活中的真實人物形象。但是這座供養人的浮雕並没有採取單個肖像式的直立呆板的造型，而是把它放在一定的情境或場景之中。據説林布蘭的《夜巡》就是因爲這種嘗試而受到指責的。我們不知道這塊浮雕作者的命運如何，總之，供養人以這種生活化的場景組織起來，是很有意思的。前面的供養人著幞頭，身穿圓領袍衫，半跪在地

窟，題記中最早的紀年是開元二十八年(740年)。絶大多數爲唐龕，其中觀音造像很多，多屬密宗造像。密宗造像有如意輪觀音、毗沙門天王、毗盧佛、訶帝利母、數珠手觀音、大自在天等形象。毗沙門天王是佛教的四大天王，手托寶塔，有三子名哪吒。大概類似於民間的托塔天王。在唐代和宋代，它是民間信仰的對象。另一個民間信仰的對象是訶帝利母，即前所述鬼子母，據説是可以除一切災

上，似乎是主子；後者肩上扛著東西，略向前傾，畢恭畢敬，似是奴才。作者在主僕關係中安排了人物造型。

　　四川的雕塑在浮雕的空間處理、人物組合方式安排上表現出較強的天賦。在涉及空間感的問題上，它採取形象疊加和遠大近小相互輔助的方式，並透過故事情節或其他線索來統一整個浮雕的主題，儘量避免形象單一和重複，如此形成多樣統一。

　　特別引起我們注意的是一塊馬的浮雕，它又一次體現了四川的雕刻家們在空間處理方面的才能。這裏附帶提一下與寫實關係密切的"透視"問題。在談到中國古代浮雕或繪畫中的透視問題時，"透視"這個詞的提法應該謹慎一些，因為它是一個西方的概念，雖然它最初的含義是對對象的正確表現，但實際上這種正確性是約定俗成，透過數學方式完成的。中國傳統造型藝術有對於空間的獨特的處理方式。雖然和透視有關係，但也有區別。如果硬要用透視來表達中國造型藝術的空間處理手法上的特點的話，"透視"宜被理解為空間感的處理手法。

　　作品中，馬的透視關係的處理水平的確讓人有些吃驚。如果一個背對著我們的人頭好處理的話，那麼一匹背對著我們的馬的塑造，就必須有成熟的造型觀念。這大概類似於希臘紅繪花瓶中短縮法的發現。藝術家懂得不用最一目瞭然的形式去塑造，而發現了不同的角度也會有美的意象。同時，那一目瞭然的方式繼續保持影響。這匹背對著我們的馬(常讓我們想起徐悲鴻畫的馬)的確可以和現代的大

師媲美。雖然馬的臀部造型還有很生硬的地方，但四川的藝術家表現"我所看到的東西"的意識則是很強的，和希臘或文藝復興時期的藝術家一樣，在這種情況下，很自然就產生了對於寫實水平的推動。

　　寫實性應該包含作品中的生活內容，因為寫實性和生活情調都基於對實實在在的生活的興趣。現在我們主要來看一下四川雕塑寫實性在其他幾

馬　盛唐　四川巴中

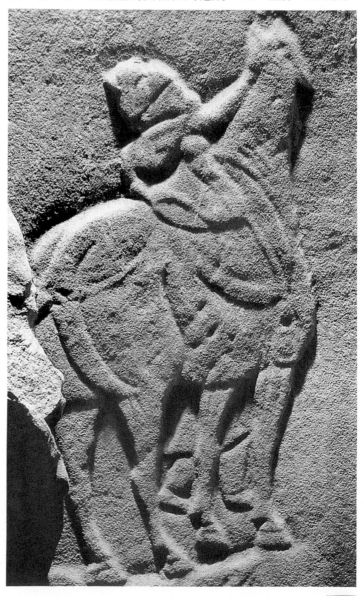

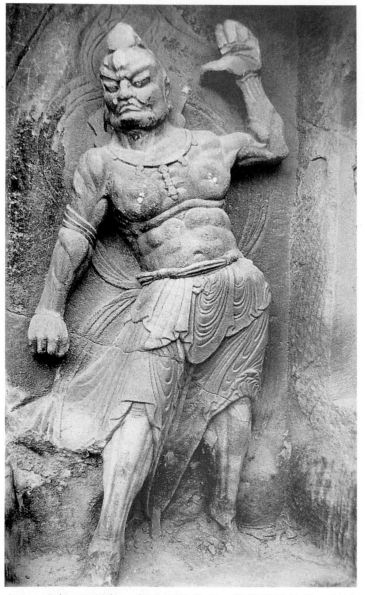

力士　盛唐　四川廣
元千佛崖

腿之間的轉折過於猛烈，缺乏過渡，因而使股骨顯得過於短小。雕像作風受直線影響大。兩隻胳膊，一隻九十度彎起，一隻筆直，兩條腿也是筆直的，身上的曲線均服從於直線，總的來説，寫實水平還是比較高的。這件作品似乎受盛唐追求肥碩的風氣影響不大。與此不同的是，巴中始寧寺盛唐雕塑，由於追求肥碩而使整窟作品有些像塑料娃娃。

蒲江看燈山的晚唐力士像讓我們想起《薩莫色雷斯的勝利女神像》，可惜他不是女兒身，他身上戰裙的質感表現得很好，儼然置身於狂風驟雨中。這位力大無比的英雄，在暴風雨中傲然屹立，風勢更加襯托了英雄的偉岸。這尊力士像的成功，很大一部分依賴於對戰裙的雕刻。

唐代相匠的大量出現説明了當時寫實水平是較高的。這種技術支持著其他的造像，也是雕塑走向世俗化的技術保障。當我們談到初唐的雕塑時已經提到過四川造像的川人特徵。到了晚唐，這種技術似乎更爲精湛了。一些觀音菩薩的造像，可以説已把肖像手法運用到菩薩的塑造中，她們的面相，幾乎可以看作就是劉曉慶的塑像了。

同樣的手法亦表現在晚唐道教天尊造像中。南北朝即已創造出道教的最高尊神天尊，北朝道教造像多爲老君像，並多集中在陝西。但真正的天尊造像，恐怕在唐代以後。四川是道教造像最多的一省，但也比較少，在時間上起於盛唐，止於明清。安岳的道教造像，與釋迦平起平坐，可見這一時期，並無嚴格的宗教觀念，只是

個方面的體現，即肖像性特徵、對結構理解的程度，等等。

最能體現當時工匠對於人體結構的理解的，力士像可能有一定的代表性，比如廣元千佛崖的《力士》。可以看出來，刻工對於人體的體表解剖有一定的理解。腰間繫著戰裙，由此而遮住了這部分身體，其内在結構交代得並不清楚，骨盆、髖骨、股骨之間不協調，無過渡性。右傾的上身與左

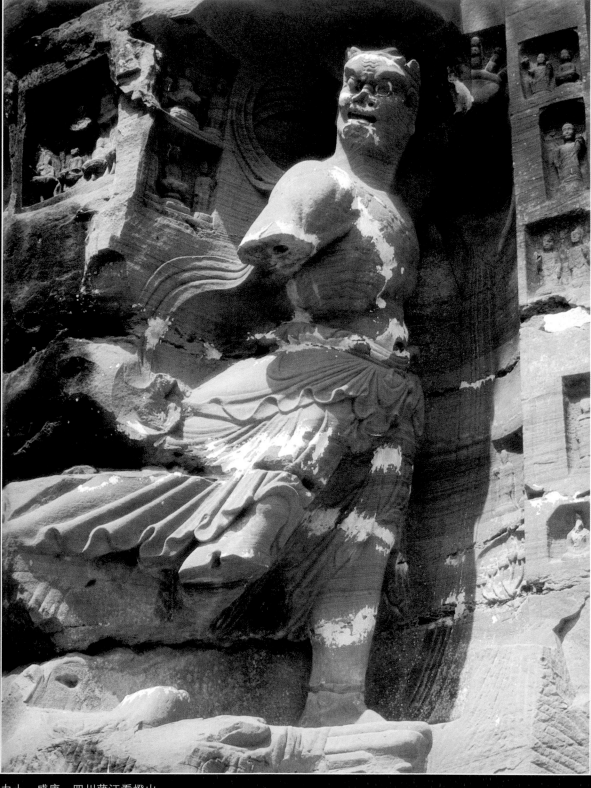

力士　盛唐　四川蒲江看燈山

薩莫色雷斯的勝利女
神像　古希臘

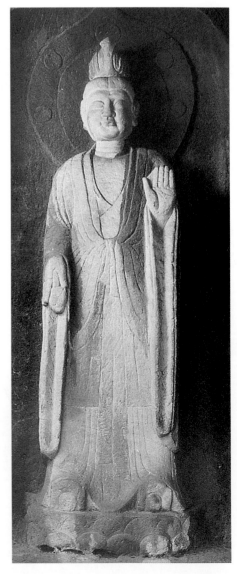

觀音　晚唐

川雕塑宗教觀念的淡薄，以及在它的
自然環境、社會環境中所形成的文化
觀念不可分。宗教觀念的淡薄，使雕
塑原有的宗教意義不再約束雕塑的形
象性與世俗化的發展傾向，並導致雕
塑的世俗化走向。從麥積山即已顯露
出來的世俗化，在唐代被進一步發展
了，在四川的唐代雕塑中則達到了一
個小小的高峰。四川的唐代雕塑，在
一定程度上，可以説與宋代的雕塑風
格有更爲直接的關係。

一種爲亡靈作紀念的形式而已，同時
也反映了本土的文化對石窟造像的影
響。62號龕救苦天尊下的九頭鳥，可
能是古代巴人鳥身圖騰的延續，但今
天湖北人特喜以此來稱呼自己，大概
因爲九頭鳥有九個頭的緣故。保命天
尊立像約3公尺高，顯然受佛教造像
影響，但從他的頭部造型可以看出，造
像中概念化、程式化的東西減弱了，而
寫生手法，寫生的影響或真實人物形
象的影響已漸趨上風。相對來説，道教
造像晚於佛教造像，並較之後者不太
發達。

　　總而言之，所有這些趨向，和四

第七章

文 人 時 代
——宋 代 雕 塑

　　歷史如大浪淘沙，滾滾東流，轉眼間，它的步履已踏上了一個充滿人文思索的時代，這就是宋代。在它之前，還有一個短暫的過渡，那就是五代十國。盛極一時的李唐王朝，在黃巢暴動中，受到致命的打擊。直到907年，那個被唐王朝賜名全忠的人取代了唐朝以爲後梁之後，一個新的分裂局面開始了。總而言之，皇帝的寶座誰都想坐著過一把癮。960年，後周的趙匡胤從孤兒寡母中奪取了政權，是爲大宋王朝。

　　黃巢對於古都長安的洗劫，使這一文化中心已無法恢復昔日的輝煌，華夏文化的中心逐漸南移。這一時期，世俗化的潮流如滔滔洪水，已成不可阻擋的趨勢，文化中的精英意識，越來越平民化了，代之而起的，是個性解放進一步被推動，而由此又帶來了一系列倫理道德的痛苦反思。

　　在宋代初年，出現了一批窮困苦學的學者。他們在政壇的崛起，表明了一個新的階層已經走向了歷史舞臺。他們的思想意識、文化態度、倫理主張、政治傾向已不同於六朝隋唐士族的知識分子。他們有精英意識，但這種精英意識則根植於世俗文化和文化平民化的深層土壤之中。文化，第一次從門閥觀念、功利觀念中，拔脱出來，成爲這個時代的精神象徵。所謂"半部《論語》治天下""書中自有黃金屋，書中自有顏如玉"的説法，都透露出濃厚的重文化的傾向。

　　所以説，宋代不只是世俗化的時代，因爲世俗化的潮流，在魏晉或者從歷史的源頭開始，就已逐漸萌芽和發展。尤其在六朝隋唐，已表現出這種明顯的傾向。所謂宋代，毋寧説是文化的時代，這裏的"文化"不同於史前文化的涵義，而是指在人類文字文化的基礎上產生的精神文明的統稱，藝術作品的"文化"化，指的是其中滲透了理性內容。

象　北宋　河南鞏縣

一般的史書對宋代的文藝幾乎沒有太高的評價。這種評價背後的動機，是因爲宋代的國力不强。宋代的這一弱點，幾乎向來爲人所詬病，加上靖康之耻，更容易讓人把文藝與政治結合起來。大家異口同聲地説，對，宋代的造型没有精神力量；對，宋代的造型缺乏漢代的氣韻生動，也缺乏唐代的胸懷廣闊。這些説法也許有一定的道理，但宋代的文藝作品，却可以説是最有"文化"的。那種把具有擴張感、生動感，作爲一種健康有力的理想，與文人的理想也並没有太大的出入。但是，如果因此而詬病宋代的文藝，那麼當代充滿著自戀情結的、萎靡不振的學院藝術，豈不更應爲我們所詬病嗎？其實我們何嘗不知道，宋代對於唐人的創造還是很推崇的，可是當代的學院藝術，既没有文化感，也没有深沉的歷史感，完全近於白丁文化，藝術的文化含義已逐漸消失，有什麼比我們現在還更爲茫然的呢？

歷史，至少能讓我們看見自己。

宋代的雕塑，同樣也没有擺脱這一巨大的歷史潮流。宋代的雕塑藝術，是有"文化"感的造型藝術，這就是説，在這些造像中，都有一種文人氣、優雅感、理性意識，人物的每個手勢，每個動作，都近於戲劇性的誇張，就像大衛特的繪畫《荷拉斯兄弟之死》。在這一點上，它是秦文化的理性精神在一定程度上的回歸。當然，上千年的醖釀與積澱，它已失去了秦(唐)文化的那種霸氣和擴張感，而滲入了南方文化的陰柔和文雅。

此前的五代十國，代表性雕塑應該是王建墓雕塑。宋統一中國以後，社會經済漸趨安静，雕塑藝術經過晚唐、五代十國的相對低落之後，逐漸現出活力。這時候大多以隋唐的作品爲模本或理想。當然，宋代的雕塑藝術依然繼續唐代的世俗化傾向，宗教神學的意識已逐漸淡漠，石窟造像進入低谷。這些世俗化或面向人間現實的傾向，不但使雕塑的用途發生變化，而且使雕塑的手法和寫實能力得到提高。這一時期，傳統的文化在一定程度上受到重視，養生送死的儒家倫理，使得這一時期

荷拉斯兄弟之死　　大衛特／宋代的雕塑藝術，是有"文化"感的造型藝術，在這些造像中，有一種文人氣、優雅感、理性意識。人物的每個手勢，每個動作，都近於戲劇性的誇張，就像大衛特的繪畫，在這一點上，它是秦文化的理性精神在一定程度上的回歸。

的墓室造像繁榮起來。作爲非主流的遼、金的雕塑藝術，則受宋的先進文化影響大，但也有自己的面貌。

宋代造型藝術的寫實水平達到了很高的程度。我們認爲最根本的原因，就是理性精神。宋代的人喜歡講格物致知，以求物"理"，"理"即對象的結構規律。在作爲宋代造型藝術思想之精華的宋代畫論中，無處不洋溢著對於"理"的崇拜。雕塑藝術雖然不如繪畫藝術發達，但同樣在其寫實性上取得了很高的成就，可以説這也是重"理"精神的體現。這一點，與秦代的理性精神和秦代雕塑之間的關係很類似。

漢代的作品是有活力、具有動感的。唐代的作品是有膨脹感、擴張感的，這些都是活力、生命力的體現，是雕塑發展的青年時期和壯年時期。宋代的作品則就像中年時期，充滿著體悟與思考，但同時也少了活力與進取。在這一時期，自北朝即具世俗化傾向的四川雕塑同樣也是值得注意的，這些進一步世俗化的作品的鮮明特點，就是其"文化"特徵：無論它是佛教的還是民間的。

王建墓雕塑

五代十國的雕塑，首推四川王建墓雕塑。它足以代表當時墓室雕塑的最高水平。據説王建本來只是個遊手好閑之徒，後來逐漸發跡。唐僖宗奔蜀時，因功受封，竟至蜀王。朱溫篡唐時，他也稱帝，國號大蜀，史稱前蜀，並用關中貴族、詩人韋莊作宰相。王建死後葬於永陵，在今成都西部。

王建墓的雕塑首推王建像。它的作風屬於唐代"相匠"傳統，採取非程式化的、寫實的手法，實開宋代寫實作風之先聲。這座塑像雖然還有線、體結合的特點，但對於衣紋處理得還算簡約有力，相對是比較協調的。最精彩的頭部，應該是比較真實地雕出了他"隆眉廣顙，龍眼虎視"的特徵，頭部結構清晰，比例準確，手法簡捷、純淨。

王建墓前文官立像，進一步增強了四川雕塑的那種裝飾風格。人物頭部的處理絕然不同於王建的坐像，人物的五官結構都是幾何化的風格。同時，與以往一樣，頭部的比例較大，身體萎縮，緊張而肅穆，並運用浮雕式的線刻。墓室中央須彌座式靈壇四周神將的半身雕刻，對於宋代的雕塑影響很大。同樣，靈壇四周的伎樂像，人物富於動態，但由於曲線運用的弧度增大，所以這種動感又缺乏漢代浮雕的力量。從手法語言上看，王建墓雕塑缺乏語言的純粹性，依然是線的觀念與體的觀念交織在一起。另外，大足北山的婆斯仙造像，

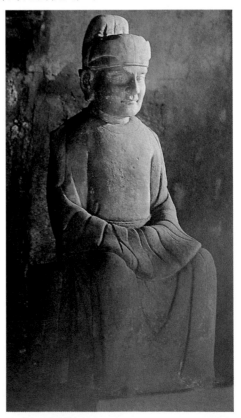

王建坐像　五代　四川成都

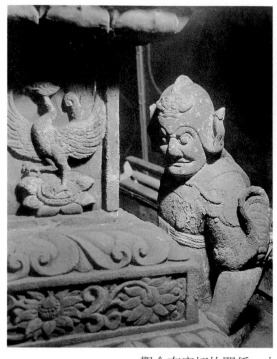

半身神將　五代　四川成都

也反映了四川在五代時期雕塑手法的一貫傾向，但造像的仙風道骨刻畫得很好。

也許對於雕塑語言純粹性的要求只是一種苛求，因為要建立一種完整的語言體系，則和當時根本的審美觀念有密切的關係。中國傳統積澱下來的對於線條的興趣，使體的觀念永遠也難以獨立，除非徹底發揮格物致知的力量，仔細研究對象的物理，以至形成風習。這一點，也只有在重理的時代才能做到，尤其是在宋代。

我們不能説宋代重理的風氣完全可以解決語言的純粹性問題。其實在這個時代，也交織著理與情的融合與碰撞。對於理的意識，是生長在對於情感表現這棵大樹上的，而體塊因其對於質料克服的困難，限制了這種表現，線條則更為自由。最初線條也許僅僅是為了輔助造型，但後來它的表現力被挖掘出來了。宋代的雕塑，在這種傳統的基礎上，表達了它對於“理”的理解。也許他們從來沒有完整地想過要去真實地塑造對象，而更喜歡在他們的塑造物中追求一種意韻和雅趣。在一些他們認為不太重要的問題上，比如衣服的塑造上，可以不拘一格。總之，宋代的雕塑，對於技法，看來也是附帶性的。雖然它在語言的純粹性方面是對麥積山最高水平的繼承，它的作風却更近於希臘的雕塑：理想化。

文人氣質的帝陵雕刻

鞏縣宋陵陵區有一句歌謠：“東陵的獅子，西陵的象，濮沱陵上好石羊。”

東陵指的是宋神宗趙頊的陵墓，西陵指的是宋哲宗趙煦的陵墓，濮沱陵指的是宋太宗趙光義的永熙陵。北宋的帝王陵在鞏縣地區，這個地方北依嵩山，南臨洛水，是王氣所在之處，自東漢以來，帝王多有在此入葬的。宋代開國皇帝，生前不能遷都洛陽，死後則埋在距此不遠的永安(鞏縣)縣境。葬於鞏縣的北宋帝陵，被稱為“七帝八陵”(這裏有追封的太祖之父趙弘殷的陵)。這些集中葬於鞏縣的北宋帝陵，參照了唐代尤其是乾陵的墓葬制度，加以更改，又成為明清帝陵的模式。

除了徽、欽二帝被擄，北宋諸帝，均葬於這塊洛伊河與石子河之間的平原上。各陵石雕，雖然前後歷時有一百三十餘年，但所採用的題材與內容完全相同。這表明這種建制，已經成為比較成熟的制度了。早期雕刻簡練嚴謹，到了永厚陵，作風更為細膩，而晚期則較生動寫實。北宋的帝王壽命一般都不長，據説在帝王死後，這些

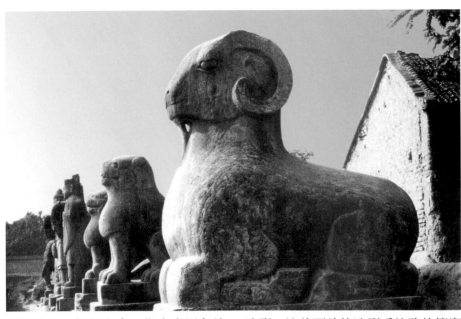

卧羊 北宋 河南鞏縣溽沱陵

石雕是在七個月之內，集中全國各地高手一併刻成的。與唐代不同，宋代的陵墓，皆集中於平原之上，而不是以山爲陵。這些陵墓的總體布局，均採取對稱形式，配有神牆、神門、角樓之類，宛然再現帝王生前的宮廷生活，既有象徵性，又有寫實性；既有紀念性，又有早期的巫術含義。

溽沱陵的石羊好在何處？在漢唐兩代，流行石羊作爲墓表裝飾，不知是何原因，大概因爲羊和祥之間可以附會，羊被視作吉祥的象徵吧。但羊的溫順性格在這尊石雕中表現得比較精彩。我們看到，在宋代雕刻中，具有膨脹感、運動感的造型已經消失，代之而起的是柔和的、沉靜的、與直線相混合的曲線造型。這尊石羊的造型手法雖然簡潔質樸，但幾個主要形式關係都具有這種靜的特徵，而且它的造型與羊的特徵相差不太遠，與旁邊的石虎比較起來，自然要吸引人一些。

宋代呈現祥瑞以歌功頌德的瑞獸，以角端爲主。這和漢唐則明顯不同。爲什麼會出現這種新品種呢？據説這

角端 北宋 河南鞏縣

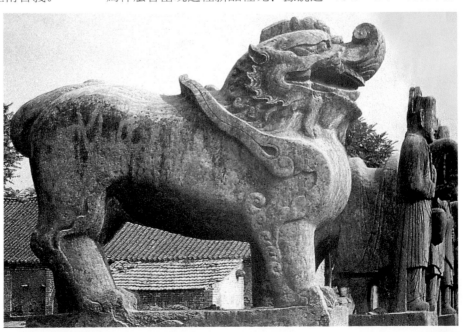

163

走獅　北宋　河南鞏縣永定陵

使臣像　北宋　河南鞏縣永定陵

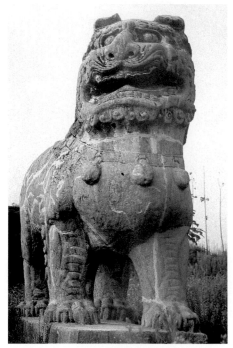

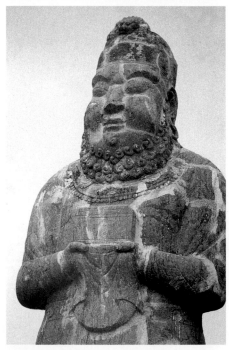

種神獸，日行一萬八千里，通曉四夷語言，國家政治聖明，沒有外患的時候，這種獸就會背著書出現。所以從一定程度上，這種瑞獸的出現，有其政治文化的背景。我們知道，宋代的對外關係一直是很被動和屈辱的，同時這個時代，又是一個重文而輕武的時代。范仲淹在陝西時，年輕的張載鑽研兵法，欲建軍功，上書給范，而范反過來勸張載做學問。這適與漢唐的知識分子形成鮮明的對比。唐代的知識分子大概都抱著這樣的信念："寧爲百夫長，勝作一書生。"(楊炯)"請君暫上凌煙閣，若個書生萬户侯?"(李賀)而宋人則是倒過來了。愛好文化，大概是當時的風尚了。這瑞獸難道不是知識分子的化身嗎? 你看它能通曉四夷之語，並在盛世"奉書"而至，在此前，沒有哪種帝陵的瑞獸會具有這種文人風度和文化含義的。

角端從造型上進一步發揮了辟邪、天馬之類的造型特徵，並加以融合變化。它的頭部類似餘麒麟，而上唇的造型介於牛角、象鼻之間; 翅膀造型也有變化，但依然安在前肢上，同時也保留了辟邪的那種獅身特徵。這尊石獸造型，已經顯露出宋代重裝飾的謹細作風。這種作風同樣體現在永定陵的走獅上。宋代的石獅，多爲走姿，唐代則不多見。

這尊永定陵的走獅，它的裝飾性勝過它的結構性。追求裝飾性，有時甚至會犧牲結構性的，比如獅子前腿的造型，我們無法來評價石獅的頭部，可以説一開始，中國的獅子石雕就走向這種裝飾化。因此獅頭雖然還有一定的規範，但同時也有很大的可塑性。獅的前肢被雕刻成類似於斑紋的東西。也許這種做法僅僅出於美觀的目的而已，但這樣同時也造成了一定的矛盾。

真宗永定陵的使臣像，大概也有

感，更喜歡細節中透出的趣味，所以這尊雕像多處採用線刻。這些線條則顯得很工謹、細致。文臣立像，同樣也在追求謹細寫實的作風，人物面部刀法嫻熟，結構清楚準確，個性特徵突出。人物比例合適，姿態靜中有動，衣紋用謹細的、略帶寫意的陰線刻出，表情莊嚴肅穆。

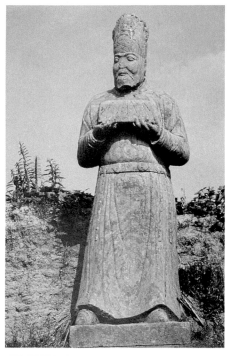

文臣立像 北宋 河南鞏縣永定陵

永裕陵的石獅，是北宋諸陵中石獅造像最爲精美的，因爲它不但克服了因爲裝飾的興趣而對於結構的破壞，同時注意走獅頭部的比例，以及頭部的神態與走路的四肢巧妙配合。顯然，宋陵石獅雕刻中對於石獅結構處理的最高水平，也正體現在這尊石獅中。同時，裝飾性與結構性配合得很好，對於獅子的重點部位，如頭部、胸部的項圈及鐵鏈，進行仔細的雕琢，而軀幹及四肢均憑藉比例、結構的處理，來達到一種嚴謹、生動的效果。

走獅 永裕陵

我們再來看西陵的象。西陵即永泰陵。這尊石象得到讚美，恐怕還是因爲寫實的緣故。宋人對於"理"的興趣使得在對對象結構追求的同時，能從中發現一種意趣。在宋代以前，象在帝陵雕刻中是沒有的，北宋可能由於與南亞、非洲方面的交流較多，所以在宋陵中也出現了這種題材。這匹大象塑造的成功可以説就是因爲它的寫實作風。作者克服了石頭的質感，巧妙地將大象體膚的柔軟彈性表現出來，同時，和永裕陵的石獅一樣，作者把裝飾性雕刻的重點放在轡勒和披肩的鞍墊上，使結構性和裝飾性相得益彰，互爲補充。

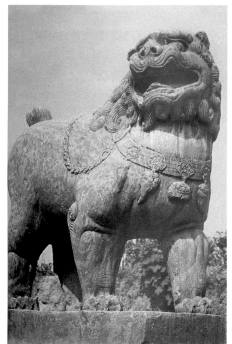

四夷來朝的炫耀，這種炫耀似乎底氣不足，更多地是在摹仿唐陵制度(宋陵神道前，均有三對使臣像，只是一種定制而已)。使臣面相不似中土人物，可能是阿拉伯人。作者不太追求真實

宋陵碑形浮雕瑞禽的原型，大概

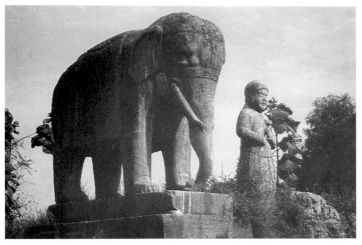

象　北宋　河南鞏縣

瑞禽　北宋　河南鞏縣

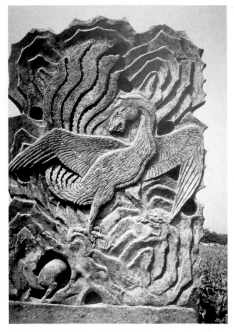

可以推到唐陵駝鳥的雕刻，從形象上看，它可能是唐陵天馬造型和駝鳥造型的融合，否則我們如何去解釋瑞禽的"瑞"字呢？瑞禽奇形怪狀，後面不知是石頭還是山，下面的洞中鑽出一隻小動物來。整個場景奇異荒誕，而非此不足以表達其珍貴與稀有。整個形體，大形的結構有些生硬和不自然。這些問題在稍晚的永泰陵神道浮雕中得到克服。這塊瑞禽浮雕加強了

裝飾感與裝飾手法的統一性，同時也很注意瑞禽的造型與結構。浮雕依孔雀頭的走向而被組合在一起。另外其四周的石頭與假山也富於節奏感，並與整塊方形的碑的風格相統一。

情趣化的四川佛教雕塑

具有長二十餘公尺裝飾風格的臥佛像，和極具寫實能力的千佛寨觀音菩薩的安岳，在宋代也出現了一些好作品。我們欣喜地看到，從技法上說，華岩洞的菩薩造像，已經突破了五代以前的技術水平，表明作者可以不用線、只用體塊來塑造對象的能力。但是與麥積山的雕塑一樣，體塊仍然是以弧面為過渡為中介的，所以這種體塊意識依然是線的意識的延伸。在中國的傳統雕塑中，可以說我們是無法看到真正的體塊了。但是無論這種技法上進步的程度如何，從整體上看，

體的造像畢竟純粹化了。其實純粹化作為一種技術能力，它的進步並不需要花費太多的思考，而它卻不發達，甚至在麥積山，或者在宋代已經出現了這些可能的時候，線條造型的意識仍然頑固地占據雕塑的位置。無論在什麼情況下，即便是體塊語言已相當純粹的作品，它的體塊也必須符合線的流動感。顯然，這種根源，只有從文化心理積澱與民族趣味的形成上尋找依據。從嚴格意義上講，它們介於畫與雕塑之間，那種趣味可能根本上就要求用一種線的語言、而不是體的

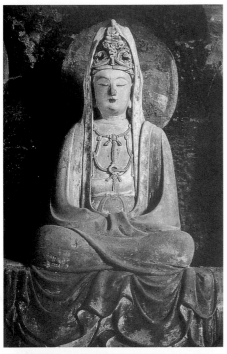

觀音　北宋　四川安岳

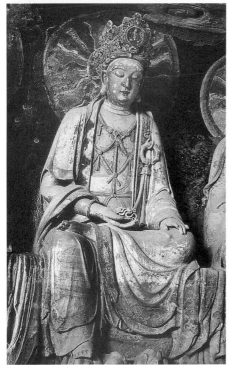

菩薩　北宋　四川

雕塑得更爲細致，衣褶更爲豐富多樣。這裏面有一種不厭其煩的格物精神，以錯彩鏤金的方式，來表現富於理性思考的形式。所以，這裏絶對没有魏晉那種灑脱，也没有元人那樣的飄逸。在這些雕塑中，理性的精神壓倒了情感。手勢是有講究的，比如安岳石刻中有一尊一手拿荷葉、一手上舉微曲的觀音，她雙目下垂，陷入沉思之中。右邊大勢至菩薩也是如此。這些動作很考究，不像此前的造像，儘管其姿態按佛教的規定來塑造，但缺乏這種理性的力量和超拔的一面。因爲那些造像，還是没有太多的整體意識的，許多佛的眼神與動作缺乏配合。而宋人發現了這一點，抓住了傳神的關鍵部分，使整個雕像成爲一個整體。

同樣，那種趣味化的直線作風也得到增强，直線的意識既體現在衣紋的處理中，也體現在雕塑整體的大形中。這些站立的菩薩像，軀體基本上是長方體，弧線的流動感弱，謹細的作風中透露出冷靜和機敏。這是雕塑中典型的"工筆"手法：既要追求物理，也要兼及趣味，而手法也不盡"科學"。

安岳毗盧洞的第六號龕天王像是一尊佳作，它的作風與其他的雕塑不同，以曲線爲主要的造型方式，但没有用線刻。整個作品都是用體雕造出來，它的曲線感只存在於這些體之間的結構關係上。人物五官誇張大氣，手勢生動自然，衣飾富於質感。同一龕的《大明王舍頭》供養像，乍看像個正在梳理雲鬢的少婦，但造像的榜題却是大明王舍頭。這尊造像絲毫没有宗教的虔誠或悲劇氣氛，而只是日

語言來表現它自身，因爲"體"在表達一種空靈的思想時是很笨拙的，"體"的存在，只是一個歷史原因。

在菩薩衣飾的處理上，裝飾品被

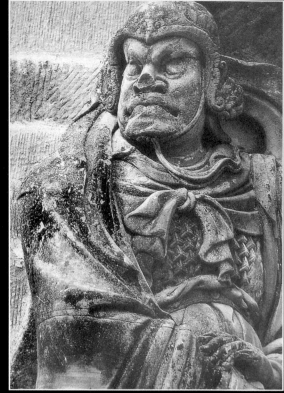

天王　北宋　四川安
岳毗盧洞六號龕

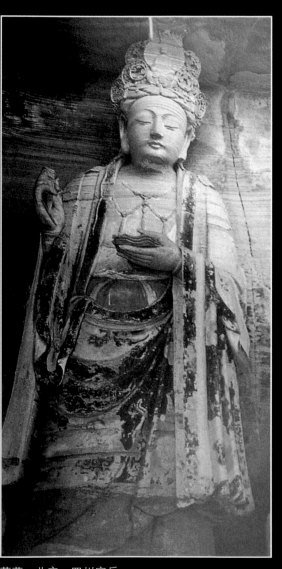

菩薩　北宋　四川安岳

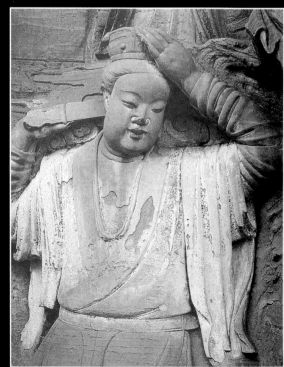

大明王舍頭　北宋　四川安岳

志公和尚　北宋　重
慶大足

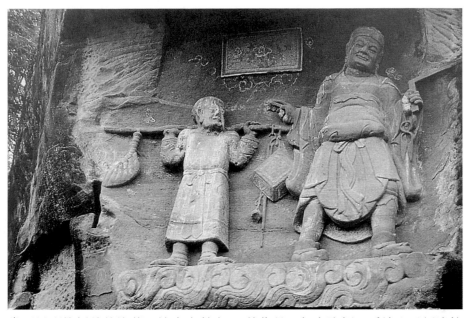

常可見到的優美的姿態。這裏宗教意
義的確不那麼重要了。這件作品，只
是借用了宗教的名稱，却表現了另一
種東西，而這也是六朝之後佛教造像
的一般走向。

　　與安岳毗鄰的大足，其北山造像
尤爲人所注意。宋代這裏也有相當多
的造像，但因爲石質鬆軟，有些造像
被風化。另外，在大足縣城東北不遠
的寶頂山大佛灣還遺留有南宋的造
像，這些造像依據密宗的有關教義演
化的故事雕刻而成，工程浩大，花了
約六、七十年的時間。這些造像的内
容龐雜，已不完全是佛教的造像，真
正反映了理學風氣的影響。

　　石篆山的志公和尚是大足另一處
造像。志公和尚是齊梁時代之名僧，
一個傳奇式的人物。他專修禪觀，常
跣行於街頭。在佛教中，志公據說就
是觀音再世，所以世俗多以塑像祭祀
他。他本身就是一個近於現實生活的
人物，所以，一旦雕成塑像，就像一
個生活寫照。雕像的作風類似於唐代

的作品，但在比例、手法上已經比較
寫實和成熟。旁邊的侍童也雕刻得很
生動，人物的動態相互呼應，充滿著
生活情趣。

　　大足北山的水月觀音像一個調皮

水月觀音　北宋　重
慶大足

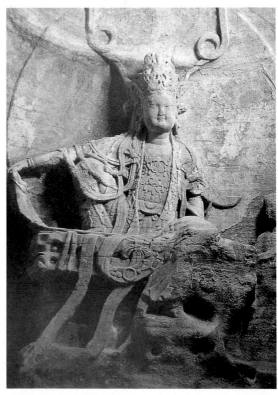

的四川女
孩。她那緊
綳的嘴巴暗
示我們，她
絶對是一個
喋喋不休
的、潑辣、倔
強、不甘於
示弱的小女
孩。雖然她
衣著富麗，
滿身都是瓔
珞和飄帶，
也無法讓她
給人以神聖
感。這尊雕
像極具裝飾
性，是對唐

泗州大聖　北宋　重慶大足

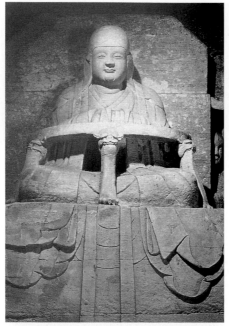

妙高山飛天　南宋　重慶大足

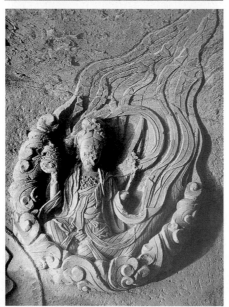

塑像借用線刻手法比較多。大足妙高山的飛天高浮雕，手法與作風類似於龍門石刻，而且對於曲線的運用也類似於龍門的造像。有所區別的是，這塊浮雕採用圓式的整體造型，並發揮S形及其變體曲線，相互交織於一體，形成流動感、飛動感，但是這飛天既沒有龍門飛天那麼輕盈和飄逸，也沒有雲岡石窟飛天那麼沉重，這種飛動不是從人間飛到天上，而是從天上降到人間。

　　大足北山的轉輪經藏窟的造像精美絕倫，我們看到，在唐代即已發展起來的直－曲線相結合的造像手法，在這些作品中得到豐富、發展和完善，並形成一種典雅的、趣味性的風格特徵。文殊菩薩組像注重整體的組合與各部分之間的相互呼應，並且可以看到它是用方體造塑基本形，然後以弧線使之具有圓潤感和活力感。對於整體感的重視，不獨對於單個造像或群像而言如此，就這一窟的造像而言，也是有一定的整體意識和秩序感的。這座南宋紹興年間建造的石窟，布局對稱又富於變化。寶印菩薩的雕刻，手法上一如文殊菩薩，但裝飾傾向更爲明顯。這主要表現在人物的衣服造型採用方面垂直切割的手法，所以初看好像還是沿襲著線刻手法，但實際上卻與刻線有著根本的區別，而且衣服褶皺用三角形概括的較多，並且不厭其煩。頭上所戴玲瓏剔透花冠，基本上以圓形、弧形構成，極具裝飾感。她旁邊的女侍者的造像，能看出是以婦女造像爲題材，並加以理想化的。普賢造像同樣也講究對比與襯托。普賢結跏趺坐，頭稍前傾，目光與觀音視

代出現的裝飾傾向的進一步發展。

　　有觀音化身之美稱的，還有泗州大聖。泗州大聖是初中唐時的西域高僧，最初在福州頗受崇拜，後漸及全國。泗州大聖的造像，頭戴風帽，身著大圓袍，神態憨厚。善財像是南宋時的作品。一般的善財像都是作成童子的形象，有時也可做長者像。這尊

文殊　南宋　重慶大足

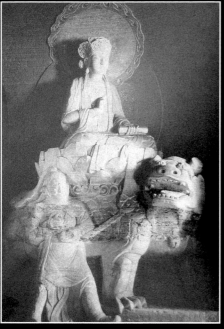

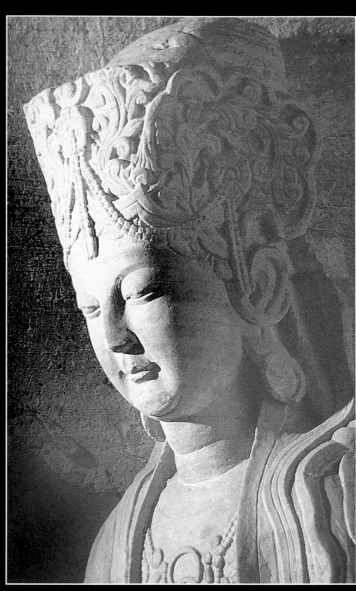

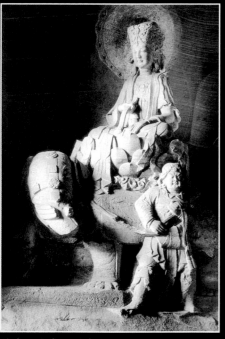

侍者　南宋　重慶大足

普賢　南宋　重慶大足

天王　南宋　重慶大足

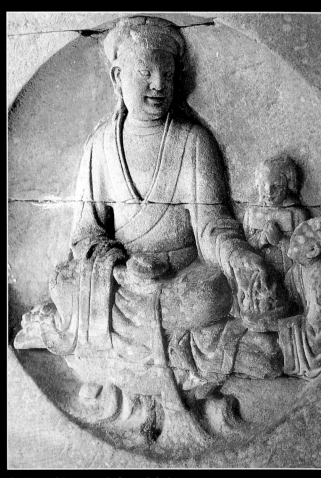

寶頂山六祖之一　南宋　重慶大足

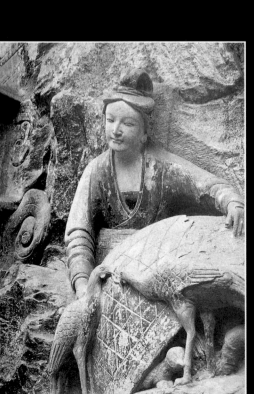

養鷄女　南宋　重慶大足

線交接，使人毫無距離之感。但她的和藹可近又不妨礙她的高雅。神不再是以前那種高高在上的對象性存在了，而是與人進行交流、進行對話的可親近的長者。象的凶猛，象奴的威武，都在襯托菩薩的沉靜、胸懷與法力。主尊旁邊的侍者造像，寫實痕跡更加濃重。

　　同時，世俗化的走向並沒有使這些造像流入粗俗和愚魯之中。相反的，那微妙的眼神，富於匠心、不厭其煩的刻鏤，直線化的手法，肅穆的表情，都使這些雕塑充滿著文化感。

　　寶頂山的南宋石刻，是功德主趙智鳳向廣大善男信女進行說教的曼荼羅，按照密教的說法，造像從"六趣唯心"開始，到"齊證圓覺"結束，凡釋典所載無不備列，並呈現出幾乎完全通俗化的雕刻風格。

　　寶頂山雕刻的內容，故事性、戲劇性較強，並以佛經變故事為線索，有次序地展現出來。由於故事性和戲劇性的增強，使這些作品呈現出較強的世俗化面貌，其中也不乏道德說教。如寶頂山小佛灣灌頂壇六祖師之一的浮雕，呈現出親密無間、其樂融融的相處場景。它背後的原型，必然來自村頭的黃髮垂髻與咿呀學語的小

兒相處的那種天倫之樂。這種對於生活中的意趣，所表現出的興趣同樣又體現在其他造像上。比如大足北山唐末的毗沙門天王像，造像的面部表情與動作

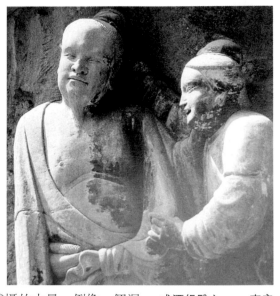

則沒有任何威懾的力量，倒像一個混沌未開的小孩，在寧靜的夜晚，細數天上的星星。

　　寶頂山第20號摩崖養雞女，是一件寫實手法的佳作，它完全再現了一個普通的農家婦女的日常生活。但它卻應當擔負著這樣一種宗教說教功能，即養雞是一種惡行，養雞者應入地獄。我們看到雕刻家似乎已經完全忘了宗教的說教。這件作品也沒有宋代作品那種明顯的裝飾性，衣服雕刻得簡潔準確，動作生動自然。戒酒組雕與之類似。從邏輯上說，這種手法和風格的出現，為雕刻中的重表現的傾向奠定了基礎。

戒酒組雕之一　　南宋
重慶大足

儒家風範的宗教造像

　　宋代，無論是意識形態，還是政治經濟文化，都進一步向世俗化發展，佛教信仰已不及原來那麼虔誠，而在精英階層，禪宗的影響很大，這些都在強調個體的自由。中國的傳統文化的力量，對於外來的宗教已形成

了極強的同化能力。城市經濟發展了，在這樣的浪潮中，城市中的寺廟造像呈現出一片繁榮景象。另外，出於另一種非宗教性目的的塑像——祠堂造像，在繼承唐代風習的前提下也發達起來。

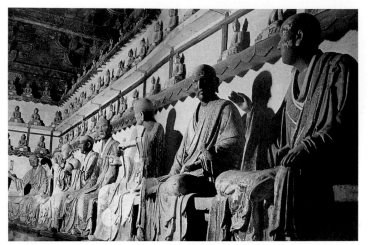

羅漢群像　北宋　山東長清靈岩寺／這批羅漢像最引人注目的是他們的手勢。他們的手勢是相當考究和富於表現性的，這些手勢傳達了一種形而上的"理念"。

宋代的佛教石窟造像，除四川大足、四川安岳、浙江杭州等地外，其他如敦煌、麥積山、龍門等地的造像，數量驟減，而且多利用前代作品重新裝塑，因陋就簡。總的來説，佛教石窟造像，在宋代已走向没落了。與石窟造像同時出現的寺廟造像，因爲歷史上幾次著名的滅法，以及戰亂的破壞，這些以泥塑和木雕爲主的雕像已所見不多。而這些寺廟造像，和在儒文化傳統中生長出來的祠堂造像應該有某種關係。

靈岩寺始建於前秦，幾度興廢，在唐代時即已被視爲"域中四絶"。宋神宗時正名爲"十方靈岩禪寺"。靈岩寺千佛殿的羅漢像，準確地説是歷代高僧像與羅漢像的組合，或者乾脆就是一群名僧像。這樣的取材不能不影響它的風格。這些大概在北宋時期塑造的人物雕塑，其寫實程度幾可達宋代人物造像的高峰。

其實對於這裏所要介紹的靈岩寺雕塑的年代，是有爭議的，但大多數人從它的風格上看認爲是屬於宋代，80年代在重修這批塑像的時候，發現了一些題記，可以證實它是在宋代塑

造的。在這裏我們從衆。這批羅漢像均採用坐姿，比真人稍微大一些，手法仍然是塑繪結合，竭力追求真實感。這批羅漢像最引人注目的是他們的手勢，他們的手勢是相當考究和富於表現力的，所以在追求真實感的同時，又表現出一些非自然性的内容，即戲劇性的手勢語言，所傳達的不是日常生活中的偶然性的、最爲自然的東西，而是借助自然的東西並加以改造，使之表達出一種理念。但這種理念，又絶然不同於佛教的理念，因爲這些手勢，在佛教中没有什麼含義，而只是一種新創造的手勢。比之於大衛特的新古典主義手法，是不會差得太遠的。

他們表達了一種什麼樣的理念？首先在這裏，没有佛教的那種超脱與空靈，也没有悲世憫人。早一些的佛教雕塑，這種特徵不那麼明顯，但這些傾向却是可以感覺得到的。這些羅漢倒更像人間的智者，並正在苦苦思索一種形而上的命題，這些，則恰恰又不是佛教所關心的。對於那種空靈的佛教教義的淡忘，使這些雕塑在走向世俗化的過程中，仍然負載起另一種思想的使命，因爲它還没有完全達到對於自然生活的自覺的審美——儘管這時的禪宗已經發出了這樣的呼聲。在這些羅漢像中，透露出理性主義的精神。這種理性主義的精神，既體現在近於對著模特兒寫生的寫實品質上，體現在它對於對象的結構、比例的準確理解與一絲不苟的表現上，也體現在它所表達的理念中。總之，這一切似乎與宋代的理學思考不無關係。

比如其中的兩羅漢坐像，重視人物之間的相互呼應，這樣，不但個體的造型動態與其神態一致，而且兩人機鋒相對、互不退讓的激烈論辯，使這兩尊本可孤立的造像，又重新構成一個整體。右邊的中年僧人，對於佛理的領悟可能較爲自信一些，所以他的神態有些老成持重，胸有成竹，不慌不忙。左邊的年輕僧人鋒芒初露，思想活躍，但對於長輩依然以謙遜的態度，與之辯解。人物比例合適，結構明確，衣服塑造質感强，體的觀念明確，語言純粹。賦彩加强了質感的表現。儘管在這裏，造像基本上採用純粹的體塊語言，但這些繪塑結合的方式，表明體塊對於作者並無太大的吸引力。作者也許希望比較逼真地塑造某一對象，但在集體無意識中沉澱下來的那種趣味和造型的慣性，使這種寫實性又帶上了意趣化的個性追求。這種東西，即便是作者本人也未必意識得到。傳統的力量，正是透過集體無意識流傳下來。無論作者是否有意識地去追求革新或者傳統，在這樣滔滔洪流之中，每一滴水珠，都首先得跟著這潮流走。

其中的羅漢禪定坐像，羅漢的手勢爲禪定手勢，面相莊嚴肅穆，近於漢人，但神態堅毅不拔，缺乏超脫氣質，儼然一種苦行僧形象，與當時的禪派禪風之理想絕然不同。作者有意誇大這些表情特徵，其中恰包含了另一種潛在的走向，那就是個性表現的傾向，浪漫主義的先聲。這也是整個千佛殿羅漢造像的特徵。大概生活中的細節給予了作者一些有意義的啓示，在這些羅漢坐像中，還有一些與

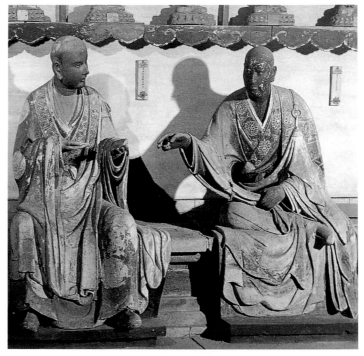

羅漢 北宋 山東長清靈岩寺

穿針引線類似的動作。穿針引線，是精神必須集中的行爲，因此這種行爲的模仿動作，都成功地表達了意念集中的神情。但這中間必然地包含了苦苦思索、精神和意志的磨練，這讓我們想起理學家們的一句話：格物致知。就連這種最爲形而下的雕塑也要表現出與理學家們相同的趣味時，"文化"的意識在宋代的彌漫，也就可想而知了。

還有的羅漢因爲長期修道，在面相上已顯示出智慧不凡的樣子。他雙目微蹙，目光深沉，神態專注。手中所持香帕中有某種微小之物，一手拈起，似在仔細琢磨。所謂一沙一世界，一花一天國，人間的道理，就在這微小事物中，全靠你仔細地品味和發掘。但這樣的造像，與其説是爲了反映佛教的精神，毋寧説是爲理學的説教做圖解。另一尊雙目注視掌心的羅漢造像也是如此。他因爲苦苦修行，

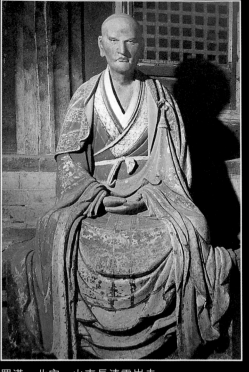

羅漢　北宋　山東長清靈岩寺

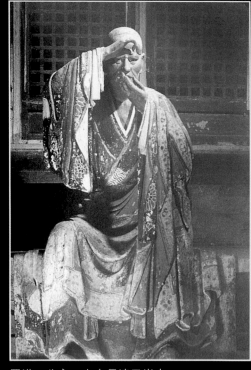

羅漢　北宋　山東長清靈岩寺

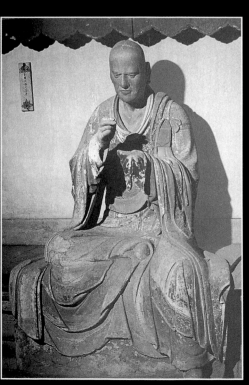

羅漢　北宋　山東長清靈岩寺

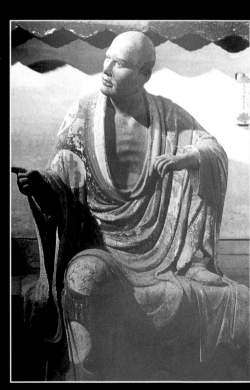

羅漢　北宋　山東長清靈岩寺

追求真理而面目憔悴，形容枯槁，但依然堅毅不拔，其中透露出的是一種儒家的進取與理學的思考，佛教的超脫到哪裏去了呢？

一尊羅漢側木牌題榜標示爲慧可，其造像本身與慧可似乎不太相符。慧可是禪宗二祖，有一條斷臂。我們大可不必去關注這些問題。因爲首先我們只把他看成是一個比較灑脫的高僧而已。他的法衣寬鬆，隨意坐於座上，此種動作本爲不拘小節、瀟灑坦蕩的姿態，卻同樣被一種具有思辨的、富於進攻性的神態所掩蓋。他看似隨意的衣著與無拘無束的坐姿，無法掩蓋緊張的神情。雖然袒著胸，但腰板挺直，頭向右劇烈扭動，雙目直視前方，一手搭在腿上，一手習慣性地指著對方，儼然是在茶餘飯後，偶然引起激烈爭論的一位高僧。造像讓人感到他言辭犀利，滔滔不絕，氣勢逼人。相對而言，有的羅漢坐像，就比較清秀一些，沒有那令人望而生畏的氣勢，卻同樣具有對於事物道理進行探索的專注。有的禪定高僧則似已無意於這樣無休止的辯論，專心於寧靜淡泊而又堅忍不拔的境界。有的則像一個腼腆內向，但又博學思辨的青年僧人。

千佛殿的羅漢造像四十尊，造像姿態各異，實屬難能可貴。從技術上看，這些雕塑作品繼承了木製骨架，縛紮成雛型，粗泥成胚胎，細泥塑造局部的工藝傳統，在歷盡滄桑之後依然能較好地保存下來。

山西長子縣崇慶寺的幾件造像作風與靈岩寺的造像相近又有明顯的不同，值得我們注意。就其在造型觀念及風格上給予我們的啓示而言，這些作品並無新意，只是作爲保存得較好、水平較高的造像而已。觀音菩薩的造像，尤其是當其被女性化以後，就已不純是那種聖潔的偶像了，而成爲一種合法化的對於女性的理想描述，其實當充滿色情味的佛教圖像傳入中土的時候，就已經孕育了這種可能。大

騎麒麟觀音　北宋　山西長子縣崇慶寺

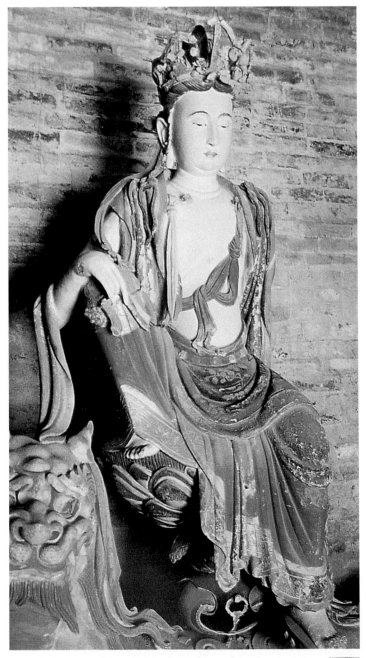

伏虎羅漢　北宋　山
西長子縣崇慶寺

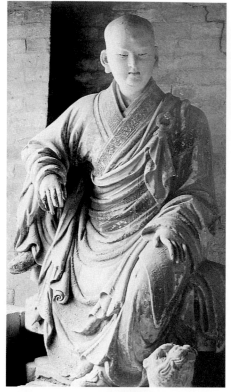

慧能坐像　北宋　廣
東新興六榕寺

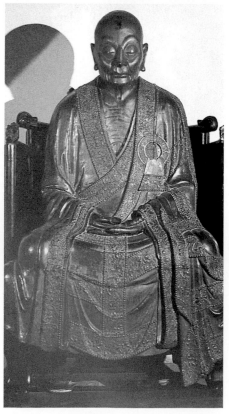

家心裏都明白，但誰也不説。這些充
滿著對於女性複雜的態度的作品，就
像皇帝的新衣，成長、開花、結果，並
流傳下來。

　　崇慶寺這幾尊造像之中，《伏虎
羅漢》的作風更近於靈岩寺的造像，
但緊張的氣氛是没有了，代之而來的
是一種滿腹經綸、悠閑從容的樣子。
而有的羅漢坐像，因爲對於人體結構
缺乏足夠的認識，所以影響了他的整
個神態。

　　廣東新興六榕寺慧能坐像，其水
平比《鑒真像》要高多了。顯然，唐
代即已發展起來的肖像雕塑，又進一
步被推動了。這尊雕像把中國思想史
上的傳奇人物刻畫得惟妙惟肖。這是
一座鑄銅像，人物面相清瘦而骨骼清
奇，結構準確簡練，比例準確。衣紋
皆以體塊塑造，質感强烈，並極盡刻
鏤裝飾之能事，是宋代人物雕塑中的
優秀作品。

　　當我們談論這些佛教作品時，我
們已無法從中看到佛教情感的深沉，
甚或在最初，它也不必出現深沉的面
貌，只要可以達到禪觀或宗教的目的
即可。實際上，這些佛教的造像，透
出的卻是理學的精神、儒家的風範。
六朝佛教造像的悲苦性、凄惨性、深
沉性，應該都來自那個悲惨的時代本
已具有的悲劇意識。只有在最苦難的
時候，才會出現深沉的思考，也才會
有情感深沉的藝術。社會越是平民
化，流行藝術的力量就越來越弱，也
越切近生活。藝術越來越失去它深沉
的人格力量，流於淺薄和遊戲，以及
不假思索。在個性化中，似乎才能重
新喚起它曾經擁有的深刻。宋代的雕

刻，把那種深沉的宗教力量轉化爲文人氣質。形象的直觀變得更爲重要。

這種宗教儒化、宗教造像世俗化的傾向同樣也體現在晉祠的作品中。

在宋代，意識形態雖然已經失去了那種氣魄與豪邁，但却伴隨著人文的覺醒，國家民族的意義在無可奈何之中被消解，個體的價值與情感不再附著於君主個人和集體主義。像柳永這樣的詩人，更是毫無顧忌地，甚至是不自覺地將感情生活作爲主要的描繪對象，對於人的深思進入了更深的層面。人的苦難，從有形制度的壓迫，轉變成個體內在精神慾求膨脹所帶來的痛苦。程頤給皇帝做老師，要求坐著講，爲的是師道尊嚴，但是這股個性解放的潮流，對於雕塑的影響是很有限的。因爲材料和手法的限制，雕塑只呈現出世俗化的面貌和個別具有表現性的作品。佛教雕塑正如佛教自身被著重於擔水砍柴無非妙道的禪宗所同化一樣，流入了世俗化。也正是在這一時候，從唐代即已發展起來的肖像寫真、祠廟藝術，在宋代得到了進一步的發展，人們與其重視一個虛無飄渺的神，還不如重視現實和歷史，這和儒家的理想在一定程度上得到重視有關。

祠堂造像可以說就是儒家文化的產物。它的出現，是因爲"思其人而不得見，故立像以想其平生……"（司馬光《塑像記》）。所以這類造像體現了另一種造型的觀念，這種觀念又是最爲本土化的。祠堂的造像，一開始注定要以寫實的風格爲主，在唐代即已發展起來的寫實技巧足以保證其寫實水平。祠堂造像的目的，是爲了透過

對無法再見到的人物形象的模仿，讓人聯想並追念他的生平，這些和禪觀有很大的不同。禪觀純粹是爲了個人修練，它的造像不是現實中人物，而是佛教典籍中人物，禪觀者面對這些對象，並不是在緬懷它們的過去，而是透過對於它們的觀照，達到宗教上的同一，以體悟人生之虛無，並豁然開朗以至於覺悟，因此，禪觀的造像與幻想和漫無邊際的聯想關係很大，而祠堂的造像却以現實與歷史爲根據。造像觀念的變化和造像風格的變化，與整個社會審美趣味的變化，都是相互影響的。

晉祠體現了儒家的理想，儘管晉祠的宗教包含了儒道釋三家。

傳說很早以前，在晉祠附近，有個叫柳春英的姑娘，勤勞善良，喜歡助人爲樂，出嫁到古塘村以後，經常受婆婆和小姑子虐待。當地因爲缺水，需要到很遠的地方去挑。有一天，她在挑水時，有個騎馬人請求她給點水讓馬喝，柳春英就把水給馬飲了。於是這個人給她了一根鞭子，讓她把鞭子放在瓮底，並告訴她，如果用鞭子抽打，就會有水流出來。她遵照這個人的說法，把鞭子放在瓮底。過了幾天，柳氏回娘家，小姑子很好奇，拿起鞭子抽打起來，於是大水洶湧而出，眼看就要淹沒古塘村了。柳春英趕快回到古塘村，不顧一切地坐在瓮上，止住了大水，在這一刻，她也便坐化成神了。從此以後，泉水從瓮底汩汩而出，成了晉祠的難老泉。

范仲淹讚頌晉祠："神哉叔虞廟，勝地出嘉泉。一源其澄澈，數步忽潺湲。此意誰可窮，觀者增恭虔。錦鱗

無敢釣，長生同水仙。千家溉禾苗，滿目江鄉田。我來動所思，致主愧前賢。大道果能行，時雨宜不愆。皆如晉祠下，生民無旱年。」

晉祠在太原附近，最初是唐開國諸侯叔虞的祠廟，由於這裏是晉水的發源地，所以又叫晉祠。至少在北魏時，這裏已經有叔虞的祠。在唐代，由於李氏太原起兵時在這裏祈禱過，並以叔虞的封地取得天下，所以對於晉祠比較重視。李世民親書《晉祠之銘並序》。由於得到皇帝的垂青，叔虞幾乎成了造反者的保護神，而晉陽又被視爲龍城，所以到了宋代，在挖斷晉陽的龍脈以後，便開始了對於晉祠神靈的改造。宋太平興國年間，原來供奉叔虞的殿堂，請進了聖母，與叔虞合祀。宋初到熙寧年間，因爲屢次求雨應驗，聖母的地位大大提高，明人羅洪先調侃説：「懸甕山中一脈清，龍蟠虎伏隱真明。水飄火劫山移步，五十年來帝母臨。」聖母如此暴發地取叔虞而代之，自然有人憤憤不平。人

們致問：「何不從祭唐叔而祀母，母且爲誰則以祀？」(《晉祠志·蘇按院惟霖傳》)到了清初，於是有人引經據典，説聖母就是叔虞的母親邑姜。據説邑姜是孔子所讚嘆的德才兼備的女性，於是大家對這個解釋皆大歡喜，並沿用至今。

然而到今天，聖母的祈子功能還是第一位的，好多當地婦女祈禱聖母只是爲了生子，這讓我們想起遼寧牛河梁紅山文化的女神廟。也許政治家的意圖使有一定民間基礎的女性崇拜意識得以復燃，但這也並不是絕對的——就連漢驃騎大將軍霍去病的陵也成爲祈子之地，不知這位大將軍，若是泉下有知，作何感想。當然，聖母的祈子功能，似乎是名正言順了。

晉祠的文化，幾乎可以説就是以儒家文化爲代表的。其宗教的主要組成部分，道教和佛教，以及民間性的宗教，都受到儒家觀念的深刻影響。最初祭祀和崇拜叔虞的時候，就是爲了宣揚孝悌觀念。在宋代，因爲屢次求雨應驗，聖母由普通的民間神靈變爲可以翻雲覆雨的晉源水神，到清代搖身一變，成了邑姜，其中都有儒文化的作用。

聖母殿的雕塑，除明代補塑的兩軀之外，其餘都是宋塑，後又經明清兩代重新彩繪。聖母造像的性質，主要還是屬於女性崇拜

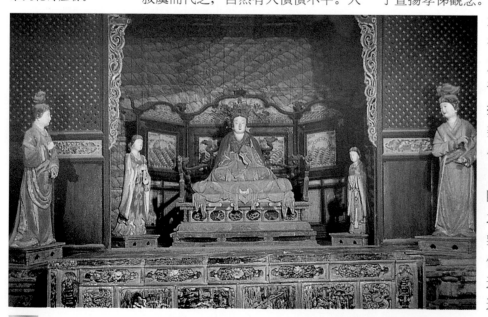

聖母及侍女　北宋　山西太原晉祠／宋代，宗教儒化，宗教造像也俗化的傾向同樣體現在晉祠的作品中。祠堂造像可以説就是儒家文化的産物。

意識的遺留，在特定的條件下，她又變爲按照儒家規範來塑造的對象。在關於她的原型柳氏的傳説中，我們看到她是儒家的倫理規範的化身，她的塑像也是這樣的。但是，這種塑像是沒有太多的先例可以借鑒的，爲了表現聖母的莊嚴和神聖，造像參考了佛教造像結跏趺坐的姿態，但在手勢的刻畫上作了改動。我們看不出這手勢的含義是什麼，但她絕然不能算作是佛教的造像，而是借鑒佛造像來塑造中國傳統倫理規範、傳統文化可以接受的新形象，但同時我們也不能否認，佛教的形象在一定程度上，已被漢民族同化爲新的傳統。

宋代聖母殿塑造的規制，已經是享受帝后的待遇了。因此，如果説在宋代，即已有意識地將水母貴族化，也未嘗没有道理。可以看到，聖母殿的造像組合，已經在追求一種人間的等級秩序和世俗生活的情調，它所再現的，不是天國不可捉摸的情境，而是實實在在的、可以把握的世界。另一方面，這種對於世俗生活的選擇也是有限度的，雖然佛陀的音容不可企及，但它對於神聖和高貴的追求依然没有停息。這也是人性中對於自我超越的本能動力。聖母殿塑造了一個人間的神聖境界。

我們不能不折服於它的寫實水平，但這種水平絕對不是聖母殿所獨有的。山西的宋代雕塑還遺留著一定的唐風，没有四川宋塑那樣明顯的裝飾性，也没有受鞏縣石窟作風影響的宋陵雕塑的那種秀氣。山西宋塑普遍表現出一種大氣，應該和這裏的文化傳統有關。同時，山西的雕塑又表現

出一定的寫實能力，使它超越了唐塑在這方面的缺陷。

下圖是聖母的侍女像之一，從其手中所持器物和服飾姿態，大概可推其爲"尚寶"侍女，這屬於宮廷一級的待遇。這尊雕像神態自然，姿態生動，委婉含蓄，似有無限淒楚。但宋代婦女的命運，却也是有其複雜的情況。程朱理學在當時，與其説是對於婦女造成了約束，毋寧説是婦女相對比較自由的生活，刺激了理學的一些倫理觀點。當然，在宮廷中屬於賣身爲奴或被徵用的宮娥，或在幽怨中虛度青春的，也不乏其人。這尊宮女像將其淒楚哀怨，並對於生活近乎失望的神態刻畫得很成功。雕像雖然顯胖，但五官結構還是很好地被暗示出來了。色彩描繪的輔助作用很重要。彩塑的頭髮、頭飾、衣裙的處理簡捷明瞭，結構準確到位，質感也表現得很好。衣裙下面的人體比例、結構都被準確地暗示出來，我們不能不佩服作者驚人的觀察力。這種寫實水平，與四川、鞏縣的雕塑相比，表現出截然不同的傾向，

侍女 北宋 晉祠

侍女　北宋　山西太原晉祠

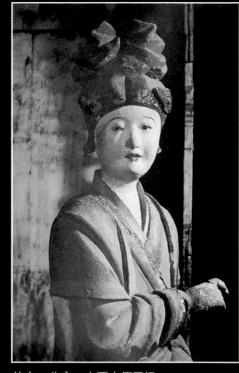

侍女　北宋　山西太原晉祠

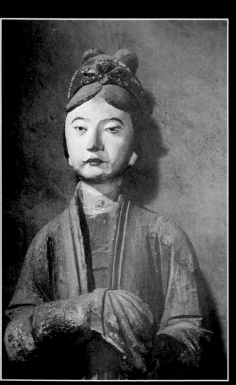

侍女　北宋　山西太原晉祠

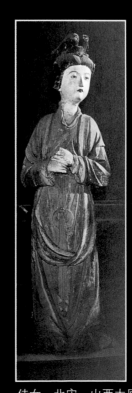

侍女　北宋　山西太原晉祠

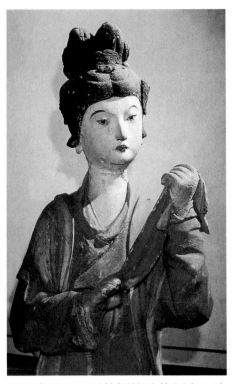

功地刻畫了人物性格。它對於人物性格的刻畫達到了細致入微、個性鮮明的程度。而在這中間，包含了一種傾向，就是從對於外觀形象的刻畫轉向內心世界的描述和個性的刻畫，也是對於純粹寫實的超越。

侍女 北宋 山西太原晉祠

女性作爲崇拜的對象，在男性主宰的世界中確是不多見的，聖母的地位一旦超過了叔虞的地位以後，就有不少人感到憤憤不平。但爲什麼這種崇拜有增無減呢？其中的原因不能僅僅以求雨應驗來解釋。宋代婦女，至少不是我們想像中的那種在理學的桎梏下生活的。社會上婦女的貞操觀念，也比較寬泛。婦女因其個人努力，同樣也會得到尊重。貪圖享樂的，自然遭受鄙視。范仲淹自幼喪父，隨母改嫁，社會上並不以爲恥而小視他，當時的社會風氣使然。所以在廣大的下層，恐怕對於聖母的崇拜是默許的。至於母系氏族所遺留下來的母性崇拜，作爲集體無意識對於晉祠産生多大的影響，恐怕是很難説清楚的。聖母殿既然是因爲雨而發達起來，又有什麼根據以帝后的待遇來塑造之呢？倘若它不是因爲求雨的原因，爲什麼邑姜會取叔虞

鐵鑄守護神將 北宋 山西太原晉祠／鐵人像原本是鎮水利民的。

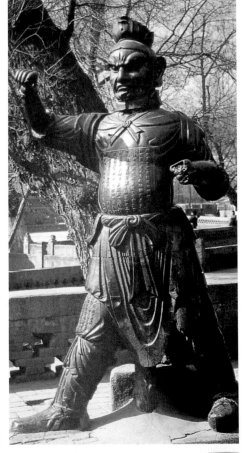

即後者透過不厭其煩的雕飾刻畫，追求逼真的和裝飾性的效果。聖母殿的作品似乎並不追求這些，婦女的頭飾、衣服等本來是還可以在裝飾上大做文章的，但是作者只是做了簡潔的處理。這不全然因爲泥塑的關係，因爲泥塑也能達到一定程度的裝飾性(比如敦煌等)。從這個意義上講，聖母祠的造像寫實作風要比四川等地來得成熟一些。

晉祠的侍女衆像，有的一手置腹前，一手置於右上臂，神態倨傲而工於心計，看來是那種平日善於指使人的那種。有的女像性情樂觀、開朗、隨和；有的性格潑辣、刻薄、尖刻；有的形象憨厚，性格溫順；有的則顯得天真無邪、活潑開朗；有的老成持重；有的似乎在害相思病。宦官的形象則溫厚善良。聖母殿雕塑的成功，不但在於它的寫實作風，而且還在於它成

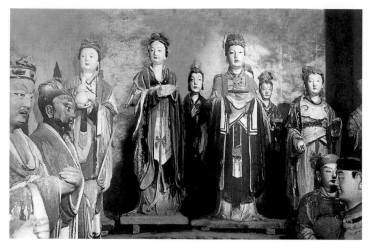

侍女及群臣像　北宋
山西晉城玉皇廟

老君像　南宋　福建
泉州

些鐵像的鑄造，多是採用分節鑄造法，晉祠的神將也是如此。這尊鐵人雖然沒有裝飾感，但製作很精緻。此外，在河南登封嵩山中嶽廟的幾件守護神將鑄鐵造像，也出現了類似的風格，他們的神性倒不如他們的人性濃重。

另外，宋代的帝王對於道教也很感興趣。山西的道教雕塑，仍然是以儒家的理念表現出來。從根本上説，它本來就是儒道觀念混雜的産物。在宗教淡漠的時期，它同樣也表現出與晉祠雕塑類似的走向。在宋神宗時期建造的山西晉城玉皇廟，以再現朝廷的儀式進行塑造，缺乏道教的宗教理念，只是現實生活的理想化。這批雕像人物造型嚴謹，理想化、大氣，但較之於晉祠造像，則嫌呆板，有些追求細節，但又不到位。

南宋的道教雕刻，值得一提的是福建泉州北清源山的老君坐像，這尊像高六公尺，在大的寫實中不乏誇張，嚴謹之中不乏寫意。有佛教造像

而代之呢？難道這些造像的塑造，本身就包含著儒家的道德教化的含義？

儘管在很多方面，晉祠和儒家的觀念關係很密切，但我們很難在聖母殿的雕塑中尋找到某種確切的宗教或者倫理的含義，這一切都是很模糊的。它更多地再現了實際的生活，而無其他任何明確的含義。聖母殿的歷史以及它的雕塑，表明世俗化在宋代是無法阻擋的潮流。世俗化幾乎是整個社會歷史、文化史、雕塑史的發展的總的傾向。

宋代出現了明顯的世俗化傾向，但世俗化不是宋代造型藝術的特點。在繪畫上，由於重“理”觀念的影響，宋畫出現了工整、細致、一絲不苟的風格。而這一時代，自上而下，對於“文”的重視也是空前的，這勢必影響到造型藝術。如果與前後的雕塑相比，宋代雕塑的“文”化傾向更爲明顯。體現了一種獨立於宗教和道德目的，而著重於人物的形象和神態的追求。

晉祠金人臺四角各有一尊鐵人像，原本是爲了鎮水利民的。宋代因爲缺銅，以銅鑄像改爲以鐵鑄像。這

的影響。雕像注意疏與密的對比，透過簡潔的衣飾襯托出面部的表情，但

却完全是爲我們樂於接受的、有傳統文化内涵的形象。

北方的雕塑

後梁時期，北方的耶律阿保機創建了契丹國，後改國號爲遼。宋徽宗宣和年間，遼爲女真族的金所滅。契丹、女真族早先受漢文化薰陶不多，相對要率真、任情得多。在民族融合的過程中，漢、契丹、女真文化相互影響。耶律阿保機的長子耶律倍，讓帝位於弟弟以後反受猜忌，一氣之下投奔後唐，臨走前寫了一首詩：「小山壓大山，大山全無力，羞見故鄉人，從此投外國。」直白、毫不含蓄，像個草莽英雄。遼道宗的懿德皇后蕭觀音，失寵時則寫了這樣的詞句：

換香枕，一半無雲錦。爲是秋來轉輾多，更有雙雙淚痕滲。換香枕，待君寢。

鋪翠被，羞殺鴛鴦對。猶憶當時叫合歡，而今獨覆相思袂。鋪翠被，待君睡。

疊錦茵，重重空自陳。只願身當白玉體，不願伊當薄命人。疊錦茵，待君臨。

蓺薰爐，能將孤悶蘇。若道妾身多穢賤，自沾御香香徹膚。蓺薰爐，待君娛。

—— 《回心院》

如此甚至比《詩經》中的艷詩還直白和露骨的情詩，出自於一位當時被認爲是體面的皇后之手，契丹文化之直率，亦可想而知。因此比較起來，宋文學重理輕情的傾向，在這裏是見不到的。女真金的文化也很落後，而

且吸收了遼、宋的文化。在金統治區，文化方面還是漢人爲主，在文學上較之南宋，受理學約束少一些，加上國破人亡的感覺，所以感情也比較強烈。在這種情況下，它們的雕塑藝術的情況又如何呢？

相比較而言，佛教藝術在遼代的世俗化傾向還不十分明顯，但是造像的技術水平呈現出與山西造像類似的風格。顯然這些造像的作者很可能還是在漢人雕塑傳統中深受薰陶的，這些作品，依然呈現出在傳統中延續的面貌。

河北薊縣獨樂寺觀音閣的遼代菩薩立像，高16公尺，如此巨製，足見當時氣魄之大。這尊造像呈現出明顯的裝飾化傾向，無論鼻子、嘴巴、眼睛，都用幾何化造型概括之，而衣飾則極盡錯彩鏤金之美。造像作風大氣，形象莊嚴。其他還有脅侍菩薩立像，也是一件巨製。它的造型和身姿雖略顯女態，但仍然很大氣。與上一件作品一樣，在人物比例、結構方面取得了一定的進步，同時著重於它的裝飾性塑造。但是，作者有意拉開它和觀者的距離，使我

十一面觀音 彩塑 遼 河北薊縣獨樂寺

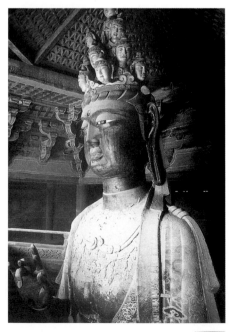

們感到它神態肅穆，超拔灑脱。

　　山西大同華嚴寺的遼代造像，出現了類似於四川等地的工於裝飾與細膩作風的佛教造像。不同的是，這些造像顯現出宏大的氣魄。這和特定的地域所形成的文化有關。北方文化崇尚大氣磅礴，南方則更喜歡秀麗婉

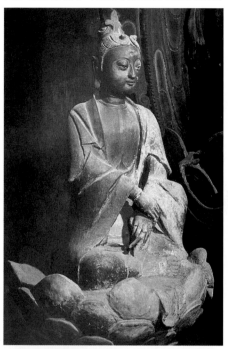

供養菩薩　彩塑　遼
山西大同華嚴寺

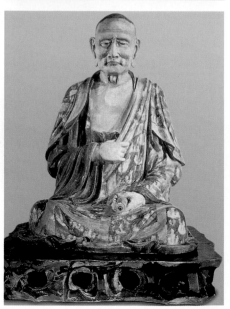

羅漢坐像　遼三彩　河
北易縣

約，所以同樣是裝飾化傾向，在不同的地域又顯現出不同風貌。華嚴寺的造像還在竭力營造神的氛圍，但有的供養菩薩坐像，完全採用一個普通民間婦女的形象，人物造型簡捷生動，表明作者已經具備了一定的寫實能力。一尊出自河北易縣的羅漢坐像屬於遼三彩。所謂遼三彩，指在唐三彩基礎上發展起來的新的製陶工藝。這件羅漢除了頭部以外，其他部分塑造得還不錯，眼睛的塑造有些彆扭，但也能看出作者一定的造型功底。

　　金滅遼並與南宋對峙後，它的菁英文化仍然屬於漢文化的範圍，它的造像水平以大同善化寺爲代表。山西晉城東嶽廟係道教建築，但完全以人間世相來塑造。這幾乎是完全繼承了晉祠的傳統。東岳廟的造像具有很高的寫實水平，作風嚴謹工整。金代的這種世俗化傾向不能歸之於女真本來落後的文化，而應看到這實際上是漢人文化的結果。金代由於在相當程度上接納了漢人文化，所以它的文化不至於與南宋文化拉開太大的距離。

　　在山西稷山馬村發現了一些金代墓葬，其中一對金代早期的夫妻泥塑形象逼真生動。雕塑的對面是雜劇演員演出的雕塑場面。男主人正沉浸於劇情之中，情不自禁；女主人似乎對此已毫無興趣，正襟危坐，麻木不仁，似在專心想著往事。在同一地方的另一座金墓浮雕，表現了墓主夫婦對坐宴飲、觀看雜劇的場面。這些墓中的浮雕比較精彩，看得出是有故事情節的。無論從題材內容，還是技法風格上，金代的作品都顯示出極爲成熟和世俗化的傾向。

金代的雕塑作品屬於漢人文化的範圍，仍然是對於漢文化爲主體下的雕塑藝術的進一步發展。但是，由於地域的區別，南北雕塑，雖然有著共同的世俗化走向，但南方的世俗化更多地和裝飾化並存，而裝飾化在北方的作品中不明顯，北方的作品更多地呈現出直率的寫實作風。這樣，它的寫實作風很大程度上依賴於造型觀念的提高，技法的成熟，也更符合於寫實的觀念，而在南方的寫實中，則明顯地表現出對於純粹的形式的喜愛。

夫婦坐像　泥塑　金　山西稷山馬村

總之，宋遼金的雕塑作品都表現出較高的寫實水平，但由於民族文化之間的差異，宋和遼金的雕塑作品也出現了不少區別，我們把兩宋的雕塑作品作爲這一時期的主流作品。

北宋和南宋，市民生活在一片繁榮的情況下，大都流於安逸享樂之類，所以宗教(佛、道)雖然呈現出一片繁榮，但也失去了宗教的嚴肅與深刻。在一些話本裏，我們可以看得到這一時期所謂宗教信仰的真正面貌。蘇軾説"人生如夢"，既然人生如夢，那麼何必認真。於是到了金兵兵臨城下的時候，一國之主竟讓道士施法術來救國。到南宋偏安一隅，也還是"山外青山樓外樓，西湖歌舞幾時休。暖風薰得遊人醉，直把杭州作汴州"。紙醉金迷，耽於歡樂，兩宋從皇帝到百姓，莫不沾染此風。整個生活的世俗化的大走向已經消解了神性、偉大、尊嚴，大家不喜歡這些，也不願意接受這些，所以這雕塑作品，莫不充滿戲謔與調侃。到了明清，這些戲謔與調侃，在其大型的雕塑中被發揮到極致，而它們的生命也就此結束了。

《宋稗類鈔》有一段對宋代文人内心世界的刻畫：

大宋居政府，上元夜在書院内讀《周易》，聞小宋點華燈，擁歌妓醉飲。翌日論所親令詒讓云："相公寄語學士，聞昨夜燒燈夜宴，窮極奢侈。不知記得某年上元，同在某州州學内吃齏煮飯時否？"學士笑曰："却須寄語相公，不知某年同某處吃齏煮飯是爲甚底。"

——《奢汰》

第八章

變革前夜
——元明清雕塑

中國傳統雕塑到了元明清三代，進入到它的衰落期，這是雕塑藝術自宋代以來世俗化傾向發展必然的一步。因爲世俗化的緣故，生活情趣和對於圖像的純粹直觀，使圖像所可能包含的深刻的精神內涵消失了。宋代社會那種耽於玩樂的風氣恐怕對後來發生了不少影響，無論從那時的繪畫還是雕塑中，我們都能感覺到陰柔的、萎靡不振的東西。而元代的皇族，則仍然保持蒙古舊俗，對於墓葬，不封不樹，不留任何痕跡。明代由於懷念唐宋的傳統，因此其陵墓建制，基本上是唐宋陵墓制度的恢復。清代的陵墓制度則在此基礎上延續。總而言之，這三代的帝陵石雕發展了從宋陵以來便產生的那種秀氣和小氣的作風，並把它們推向了極致。同時，宋代那種精深於物理的推敲精神，在這三代消失了。我們不知道爲什麼會出現這種情況。當時的畫風也是如此。如果說當時畫風的變化和當時禪宗或老莊的觀念有關的話，那麼雕塑上的這種變化是否也與此有關？

元代出現了道教石窟造像，明清的道教造像分布較廣，但道教在明代有朝廷扶持，清代則沒有朝廷的扶持。元明清的佛教造像已極爲衰弱，不但造像不多，而且還要在原有的造像上重新裝修。此外，在元代即出現基督教、印度教、摩尼教的雕塑。明代試圖恢復唐宋傳統，但是作風更加柔媚。它的寺廟造像要比石窟造像發達，在北京、陝西、山西等地，均有一定數量的遺留。清代幾乎未見石窟造像，而寺廟造像較之明代更加發達。

雕塑的進一步世俗化，宗教觀念的淡漠，以及其他的原因，使這三代的大型雕塑最終走向裝飾風格。裝飾風格的繁榮彌補了流於形式的蒼白和無力，同時，又帶來了一些工藝性、實用性、技巧性的"雕刻"的繁榮，比如現在還能見到的明清建築裝飾雕刻，以及一些沉醉於技巧表現的微型雕刻之類。但嚴格地講，這些一般不應屬於藝術作品的範圍，也不屬於我們所要介紹的範圍。我們無法從這些時期的作品中得到任何震撼，因爲這些時代缺乏有震撼力的東西。沒有深刻和鼓舞人心，只有繁冗和瑣碎。

形式趣味的元代雕塑

如果說，宋代作品的裝飾性僅表現在衣服上的話，那麼元代的作品已經將這種傾向發展到人物五官的處理，在五官處理上甚至以犧牲其生理結構來追求某種趣味。當然，這一時期也不乏對於唐風宋韻的模仿，但更多地表現出寫實水平的下降和明顯地對於趣味的追求。我們看到的這尊韋陀像，是元末明初模仿宋代作品的雕塑，其面部與手的塑造雖然很簡單，但已有很概念化的傾向，頭盔甲冑，披巾戰靴，無不極盡刻鏤之工。北京西北居庸關的浮雕，出現了與元代佛教壁畫類似的風格，即對於細密的曲線的興趣。圖示的增長天天王的造像，能夠明顯地看到曲線的裝飾作風很大程度上影響了其面部的造型，眼睛、鼻子、嘴巴、面部肌肉的塑造，已經和整個的造像風格融爲一體。但這種走向以犧牲寫實性爲代價，同時，它的觀念又沒有完全擺脫寫實性，因此趣味性與寫實性的矛盾和糾纏使這一時期的造像內容空洞，而在同時也並未形成一個完整統一的風格。這些發展到明清，它的弊端就越來越突出了。

在具有寫實傳統和唐代磅礴大氣遺風的山西雕塑中，在元代，它的人物造像也出現了這種傾向。雖然這時不乏極度寫實、神形並茂的作品，但作者還是力圖透過面貌來達到一種象徵含義。晉城玉皇廟十二生肖的虎屬相，人物面部勇武剛毅；羊屬相，人物面部則清瘦慈祥，不難看出作者對

於面相的有意的誇張。當然，有的誇張是很微妙的，但在二十八宿斗木獬的造像中，這種誇張就很明顯了。這種傳統古已有之，却很長時間不占主流。在元代，時風所趨，這種造像方

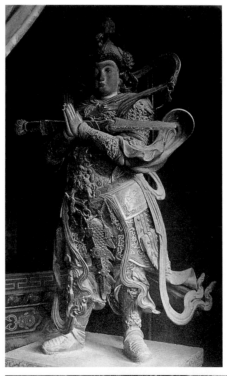

韋陀　夾紵　元末明初　河南洛陽／裝飾化、工藝性、技巧性是這些時期作品的主要傾向。

增長天　漢白玉　元北京昌平居庸關

十二屬羊 泥 元 山
西晉城玉皇廟

十二屬虎 泥 元 山
西晉城玉皇廟

式擴大了範圍。晉城青蓮寺的幾個閻羅王的造像也是如此。伍官王、宋帝王像等，如果我們注意到其五官的刻畫就會發現，在比較準確地再現五官的結構的基礎上，作者所强調的是其中流線的趣味。山西的雕塑，由於它的寫實傳統，所以這些造像儘管具有

表現性和對於形式的愛好，却並没有走向極端。

山西省新絳縣福勝寺元代浮雕作品《渡海觀音》，試圖透過塑、畫相結合的方式，來拓寬雕塑的表現力，尤其是空間感的問題。因爲一般的圓雕，是不太涉及空間感問題的，它的所謂空間感，依賴於它本身所具有的三維空間中的形式，所以在塑造好形象的同時，即已達到空間感的完成。但同時，這種空間感又是極爲有限的，只是它自身所具有的極爲有限的空間。所以，雕塑爲了突破自身的這種局限，其方式之一就是擴大自身的體積。樂山大佛已經達到六十多公尺，但這種擴大所帶來更多的是精神上的震撼，同時依然有它的物質性對於人的束縛，於是浮雕從邏輯上應運而生。它介於圓雕和繪畫之間，一方面丟不掉圓雕的那種物質性——這種觀念，其實是關於雕塑的巫術觀念和實用觀念的遺留；另一方面又企圖去尋找超越於物質層面的東西，即一種形而上的追求。但浮雕在這方面又顯示出深刻的矛盾，它既不能完全具有圓雕的那種物質性、永恒性、不朽性，又不能把圖畫的優勢發揮到淋漓盡致，所以它始終處於一種非常矛盾的境地。《渡海觀音》則是在雕塑的這種尷尬境地中尋找的另一條出路。顯然，透過近大遠小的方式來表達空間感，中國的造型藝術家早有此認識，透過這種方式來表現浩瀚無邊的大海，也不必涉及過多的透視原理。這樣，雕塑家透過圓雕方式與繪畫方式的結合，既確定了永恒性，又達到了對於遼闊的空間感的追求。

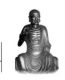

渡海觀音　泥　元　山西新絳縣福勝寺／這件浮雕，試圖透過塑、畫結合的方式，來拓寬雕塑的表現力，尤其是空間感問題。

種造像指的是印度帕拉王朝的佛教造像形式，儀軌嚴格，傳入中華以後，在元代具有鮮明的時代特色。西藏佛教是印度密教和西藏土生土長的宗教相結合的產物。蒙古人征服西藏時，西藏佛教已經有了五百多年的歷史。蒙古人同時也便皈依了當時占優勢的薩迦派，並將其第五代祖師八思巴奉爲國師。八思巴入住大都時，帶去了尼泊爾僧人阿尼哥。這是一位造像高手，長於梵像製作。漢族造像高手劉元後來跟阿尼哥學習梵像製作，深受皇室賞識，而梵像也大概就此流行開了。浙江杭州飛來峰造像中的度母、金剛菩薩等等，均屬此例。

相對來說，元代的墓俑還能保留一些生活的氣息。河南焦作出土的元代墓俑，動作生動，比較真實地反映了元代生活場面。比如舞蹈俑，爲蒙古人裝束，興高采烈地做踏步舞蹈。

在這一時期，山西出現了獨立的道教石窟群。元代的宗教政策是兼容並包，所以道教儘管在宋靖康之耻中受到極大打擊，在元代依然還有發展。全真教和正一教影響很大，而道教造像也比較繁榮。這些造像多集中在山西省内，前面所説的獨立的道教石窟群，即太原龍山道教石窟，可能是絕無僅有的。晉城玉皇廟的二十八宿泥塑，是比較好的作品。

在元代，由於統治者對於藏傳佛教的信奉，所以流行起梵式造像。這

色目人俑　灰陶　元
山東濟南

這些作品衣服造型簡捷、概括，形象生動，是墓俑雕塑中的傑作。在西安出土的雕塑也有類似情況，我們看到這些人物都是蒙古人著裝，這和當時的社會情況是一致的。另外也有其他民族題材的作品。

玩具化的明代雕塑

自蒙古人入主中原，反元的鬥爭始終未曾停息。元朝因爲崇奉喇嘛教，所以在宗教上，也有宗教的壓迫。這樣，在元末，在南宋已比較流行的彌勒教、白蓮教成了反元活動的組織者。他們認爲，元的統治是黑暗的，而彌勒將下凡，拯救衆生於水深火熱之中，也就是所謂"彌勒下凡，明王出世"。朱元璋就是在這場轟轟烈烈的鬥爭中崛起的。朱元璋在南京建都以後，向天下發布檄文説："自宋祚傾移，元以北狄入主中國。……達人志士，尚有冠履倒置之嘆。……當此之時，天運循環，中原氣盛，億兆之中，當降生聖人，驅逐胡虜，恢復中華，立綱陳紀，救濟斯民。……復漢官之威儀。"（《明洪武實錄》卷二一）儼然自比救世主，但其中恢復漢文化傳統的決心，顯而易見。明在建國之初"法體漢唐，略加增減，亦參以宋朝之典"，在政權組織上則沿襲宋、元的制度，在文藝上也是一開始就表現出復古的傾向。從文學上看，明初的劉基、宋濂蹈襲宋元的傳統，後來又有楊士奇等人的臺閣體。明中期的李夢陽等前七子復古運動主張"文必秦漢，詩必盛唐"，後來又出現復古的後七子。而從唐代開始的科舉又在明代演變成臭名昭著的八股文。明代在文藝上的這種濃厚的復古氣息，使它的文藝作品出現了沒有個性和創造性、精神萎縮

的風格特徵。明陵的雕塑也是如此。

明代帝陵的分布範圍較雜，有在南京的，有在安徽的，有在湖北的，有在北京的。帝陵雕刻沿襲唐宋而略有不同，比如明陵雕刻有獅豸、駱駝，但沒有瑞禽、角端、蹲獅等。

朱元璋父母皇陵的石文官，據説是明代帝陵雕刻中比較好的作品，也掩飾不住精神萎縮的狀態。它沿襲了宋陵人物造像的一些特徵，即追求一種溫和、厚實、秀氣的造型風格，這種風格最早可以上溯鞏縣六朝造像，但明代的造像已失去了那種飽滿和微露的張力。它整體上呈方塊造型，但方塊的周邊都是向內收縮，所以在整體上呈現出萎縮感。人物的面部表情恰與之相呼應，人物雙眼下垂，表情肅穆謹慎、唯唯諾諾，大概也真正體現了明初朱元璋大殺功臣時，群臣的那種精神狀態。皇陵的石虎、石獅是明代石刻匠人造型能力衰退的見證。石獅的雕刻近於玩具，比唐宋是個極大的倒退。石虎的造型也是如此。我們懷疑作者從來沒有見過老虎，於是照貓造虎。如果説南朝的陵墓雕塑以其華麗的風格顯得空而不實，有一種病態的美，但在技巧上還是可資借鑒的話，明代的作品則是全方位的倒退。

這種近於玩具的雕塑風格同樣也體現在明祖陵的人與馬的雕塑中。明

石文官　青白石　明　安徽鳳陽縣明皇陵

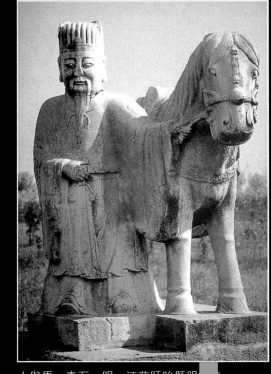

人與馬　青石　明　江蘇盱眙縣明祖陵

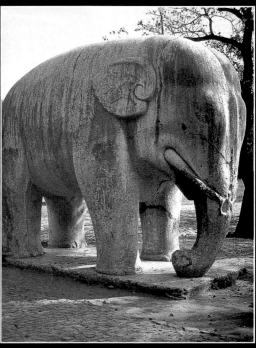

石象　青石　明　江蘇南京明孝陵

石駱駝　白石　明　北京昌平縣十三陵

雕塑史

祖陵的雕塑，除形象委瑣的人物造像之外，馬的玩偶特徵也很明顯。作者完全無意去觀察真馬，對於馬只有一種概念化的認識，而作者更喜歡用裝飾風格來處理它。比如它的鼻孔的塑造。這種對於裝飾性的追求，以及深沉性、宗教性、崇高性的喪失，並被代之以玩具風格，大概也反映了明代市民文化繁榮、精英文化和精英意識淡化的傾向。

市民文化的繁榮表現在文學領域，就是小說的成熟和發展，陵墓雕刻在這樣一種大背景下，顯得漫不經心，形象萎縮，表現之一就是動物塑

千手觀音 泥 明 山西平遙雙林寺

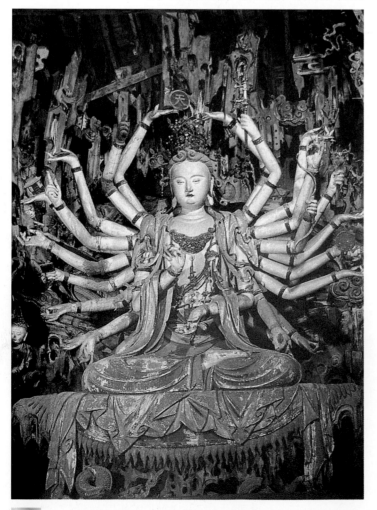

像的四肢短而無力，人物造像也傾向於四肢短粗，神態呆板，面無表情。

明器雕塑發展到明代已走向尾聲，目前所能見到的多來自帝王將相的陵墓，與宋代以及元代的明器雕塑相比，更具有生活氣息。

相比較之下，明代的寺廟雕塑要好一些，當然，這也許和地區有關係。山西平遙雙林寺，保存有大量的明代雕塑，這些雕塑有明顯的山西宋元雕塑的遺風。其中的千手觀音造像，採用對稱的和裝飾化的造像方式，整體造型呈圓形並富於動感和變化，塑像的衣飾也被刻畫得很認真，並輔以賦彩，使整個造像風格嚴謹而有趣味。另一組《童子拜觀音》造像，除了人物上身的比例稍大之外，人物之間的相互呼應，人物的神態表情都刻畫得比較成功，人物的五官處理沒有受到衣飾的裝飾風格的影響。

晉城玉皇廟依然保持其宋元的風格，最精彩的莫過於下頁圖示的小吏像。看到他，我們仿佛看見一個風塵僕僕，聽命於主人，在忙碌中討生活的普通青年男子。他也許沒有太多的靠山，也許從小就孤苦一人，而生活現在給了他一個糊口的機會，他從來不敢怠慢。他懂得怎樣去討好別人，這種討好也許出於天性，但更多地是他覺得自己不能不這樣去說，不能不這樣去做，而這同時，也喪失了他的尊嚴。然而比起在料峭的寒風中餓著肚皮，這一切又算得了什麼呢？這件雕塑給我們展現了一個活生生的為生計而奔波的人，而不是那些還帶有神性的偶像。儘管這些偶像在世俗化的浪潮中沾染上了庸俗的痕跡，但他們

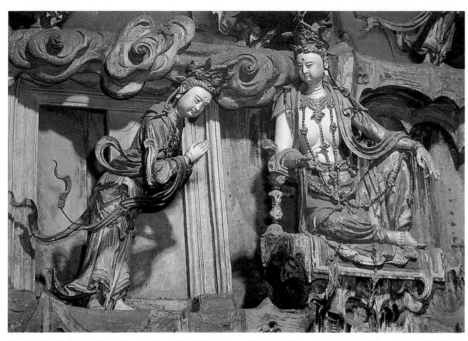

童子拜觀音　明　山
西平遙雙林寺

依然還是半人半神的東西。然而這個小吏，因爲他讓我們看到了似曾相識的東西，也就更爲打動人心。

在大同上華嚴寺的造像中我們能夠看到纖細的作風。那些曲線顯得過於流暢光滑，沒有生澀之感，流入陰柔的趣味中。我們所看到的這尊用大紅大綠裝點成的菩薩，像一個情竇初開的少女，帶著一絲嬌媚，亭亭玉立。五方佛的造像，也呈女態，造像所呈現出來的線條形式關係過於流暢，似乎隨時即可融化在蓮花座上。在造像上對於這種流暢悅目的流線形式的追求使已經世俗化的造像墮入庸俗趣味，就像一杯糖水，甜得讓人發膩。五臺山殊像寺的文殊造像也有這種傾向。

長治市觀音堂的造像，這種風格更爲明顯，造像輕佻華麗，近於雜耍，也正顯露出造像藝術世俗化道路上面臨的危機與困惑。因爲在這一過程中，神性消失了，人性被張揚，卻又流於粗俗，流於感官性。造像中所能包含的精神力量就這樣被消解了。

觀音堂有十二緣覺和二十四諸天群塑。緣覺是小乘教的最高果位之一，指的是在無佛之世，透過自悟而達到解脫，證入涅槃果位的修道者，諸天則一般是佛教中的天神，形象各異。造像風格活潑，面部塑造缺乏個性和表情，有玩具化傾向，整壁造像興高采烈，像一個童話世界。

湖北武當山的明代道教銅像，

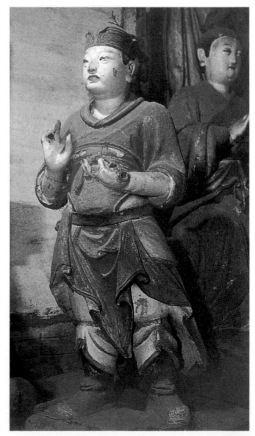

小吏　明　山西晉城
玉皇廟

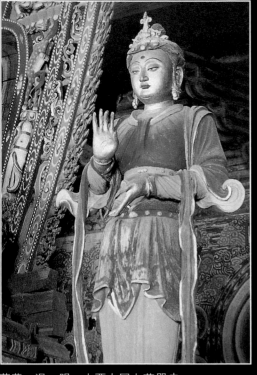

菩薩　泥　明　山西大同上華嚴寺

五方佛　泥　明　山西大同上華嚴寺

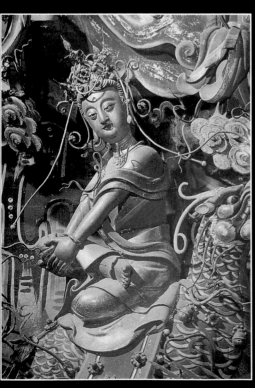

緣覺　泥　明　山西長治市觀音堂

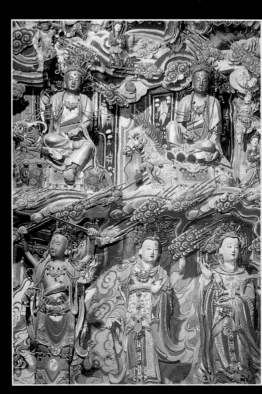

群像　泥　明　山西長治市觀音堂

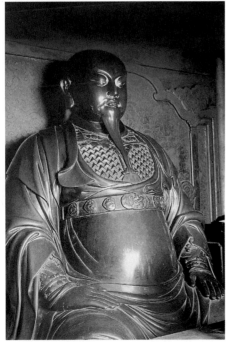

張三丰造像，堪與宋代慧能造像比美，玄武大帝的造像，也表現出了相當高的技巧。但總體上來說，明代的寺廟道觀造像，還是以佛教爲主，而佛教造像，在世俗化的大趨勢下，又發展了元代的裝飾化傾向，並墮入玩具化和庸俗化。

明代值得一提的是小型玩賞型的雕塑。世俗化導致了大型雕塑的退化，同時又帶來了小型雕塑的繁榮。應該說，大型主體雕塑的衰退和世俗化的傾向有關，世俗化帶來了宗教觀念的淡漠，這樣，大型的宗教造像就失去了其經濟支持，經濟問題可能直接導致了這種衰退。而小型玩賞性的雕塑，則在這種情況下發展起來。小型玩賞性的雕塑，可以追溯到史前。在宋代，隨著市民文化的發展，小型玩賞性的作品即已表現出發展的勢頭。在明代，小型玩賞性雕塑成爲雕塑領域中最有生命力，並具有廣泛的群衆基礎的雕塑門類。這些小型雕塑，一般屬於兒童玩具、知識階層的案頭擺設、書齋清供、皇室貴族的雅賞珍玩。在材料上，採用木、竹、泥、陶瓷、玉石、骨、角、牙、果核等，在題材上則有觀音、羅漢、達摩、八仙、壽星等爲民間喜聞樂見的內容。它們的作者一般不太受政治、經濟等條件的制約，所以，可以這麼說，雕塑在其世俗化發展的過程中，到了明代，主要表現爲民間的小型造像。世俗化並不必然意味著倒退，那些大型的作品之所以出現精神萎縮的狀態固然和當時主流的社會審美風尚有關，但小型作品因爲是更爲大衆化、更具有廣泛群衆基礎的，所以，更可能與質樸而又健康的趣味相結合，同時，它又沒有大型儀衛性和宗教性造像的那種明顯的目的，而更多地出於玩賞的需要，所以從非功利性的角度來看，它的非器具性更加純粹一些。

張三丰銅像 明 湖北武當山

玄武大帝銅像 明 湖北武當山

繁冗滑稽的清代雕塑

清代的文藝已近强弩之末，倒是考據之風大盛，考據的風氣對於學術研究有其重要的意義，但對於文藝的影響也不無負面作用。清代的小説與戲曲比較發達，但文學中的一些傳統形式則近於衰落，摹古之風使舊的詩文缺乏生機。在造型藝術領域，既有受明清以來個性解放思潮影響的石濤等人的繪畫，又有傾向於摹古，追求形式趣味的四王畫派，而雕塑藝術，因爲這樣那樣的原因，則沿續了明代的玩具風格、裝飾風格、繁冗風格，並進一步進行了發揮。清代由於與西方的交流日益頻繁，在清末出現了一些受西方造型觀念影響的藝術家，雕塑作品也出現了一線生機。

清代雕塑的玩具風格集中體現在它的帝陵雕刻中。這些作品更加細膩和富於裝飾性，有時候還會出現一種滑稽的表情，這説明作者的技術還不是非常精到。遼寧皇太極昭陵石馬是一件比較好的作品，據説雕的是皇太極生前的坐騎。這匹馬用白石雕製，手法簡練謹細，四肢以上，造型寫實，只是四肢被有意縮短。我們不知是出於何種意圖。但由於縮短，這匹馬儼然就是一件玩具。如果加長這匹馬的四肢，它可能是很寫實的，但它同樣缺乏秦陵陶馬的質樸、茂陵石馬的樸茂雄邁、唐代帝陵石馬的大氣，相反，它絕對是一匹很秀氣的馬。它的秀氣讓人覺得它很溫順，每個人都能來摸一摸它。它與人的距離如此之近，以至於只是一個可以被任意驅使的對象。

而且不幸的是，它的四肢偏偏又被縮短了，看起來則完全成了一具玩偶，人們不但可以親近它，甚至可以褻玩它。尊嚴、神聖感在這裏是不重要的。

石馬 清 遼寧瀋陽昭陵

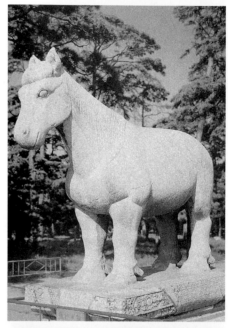

石麒麟 清 遼寧瀋陽昭陵／這尊麒麟是一個放大了的玩具。

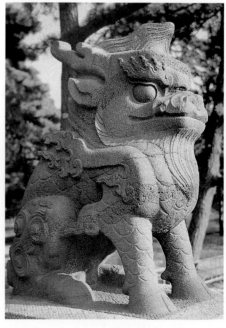

昭陵的石麒麟可以説就是一件放大了
的玩具。石象造型稍微好一些，但縮
短的四肢依然破壞了它的莊嚴感。

　　同樣的，這種近於玩具式的作風
也反映在人物造像上。河北遵化清順
治孝陵的文臣石雕，人物以白石雕
成，呈站式，雙手置於腹前，面帶笑
容，神情憨厚。作品形式處理秉承明
代石刻遺風，增強頭部對於身體的比
例，同時又著意刻畫衣飾。人物身著
清式袍褂，手握朝珠，衣服上紋飾一
絲不苟。作者似乎並不在意它是否如
實再現了一個真實的人物，而對於造
像的裝飾性、可把玩性、趣味性表現
出強烈的興趣。由於眼睛之間的距離
稍近，並傾斜下去，所以顯得有些痴
呆。這種痴呆長相同樣體現在嘉慶昌
陵石文臣造像上。這是個一品官造
像，風格類似於前一件文臣作品。武
臣的造像因爲這種玩偶化處理，又表
現出英雄氣"短"的風格。這些作品對
於英雄氣概態度冷淡，而對英雄甲冑
的裝飾性表現出極大的興趣。我們看
到圖示乾隆裕陵石武將時，我們怎麼
會把它和一個勇武有力的人物聯繫在
一起呢？它的雙腿過於短小，四肢無
力，甚至無法支撐起那一身鐵甲，這是
一件可把玩的東西嗎？

　　即便是受到好評的福建泉州施琅
像，也由於這種風氣的沾染，使這位
叱咤風雲的英雄，也不免表現出滑稽
的表情。這種滑稽來自雕像的五短身
材和將軍胸懷大略、莊嚴勇武的英雄
氣概之間的矛盾。或者説，内容與形
式之間發生了不協調。滑稽大概有兩
種情況，一種情況，比如猴子穿上人
的衣服，模仿人的動作，這種滑稽是

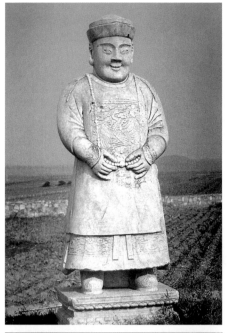

石文臣　清　河北遵
化孝陵／它的五官，由
於眼睛之間的距離近，
並傾斜下去，所以顯
得有些痴呆。

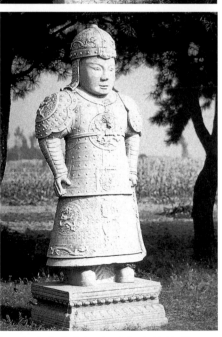

石武將　清　河北遵
化裕陵／弱不禁風的
"武將"，讓人感到有
些滑稽。

因爲形式遠遠超出了内容的緣故，另
一種滑稽則是内容遠遠超出形式。施
琅原是鄭成功的將領，降清以後，
1683 年爲清廷收復臺灣，所以也是清
廷的英雄。但這位英雄的氣概，主要體
現在其面部五官有些誇張的表情和坐
姿上。由於不注意人物身體比例，這位

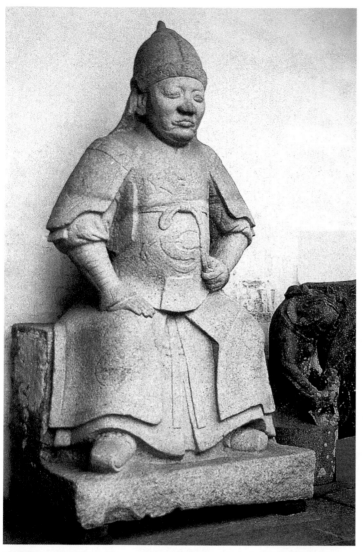

施琅像　花崗石　清
福建泉州

英雄的形象也脱不去玩具風格。

　　清代寺廟雕塑的玩具風格不太明顯，作風繼續走向世俗化，細緻精微、纖巧無力，爲其主要傾向。這些作品在貌似親切的形象中隱藏著不易察覺的冷僻、怪誕的趣味，就像《聊齋志異》所給人的那種奇怪的感覺。山西介休縣后土廟的侍女像在這些作品中帶有明顯的宋明同類作品的風格，只是更加細膩，面部造形更加木偶化而已。《議論羅漢》的醜陋並不像前代的作品醜得那麼有力、那麼健康，而是含

著一種病態，這大概也是清代審美風尚中所普遍存在的問題。龔自珍有一篇《病梅館記》，説："江寧之龍蟠，蘇州之鄧尉，杭州之西溪，皆産梅。或曰：梅以曲爲美，直則無姿；以欹爲美，正則無景；梅以疏爲美，密則無態。固也。……有以文人畫士孤僻之隱，明告鬻梅者，斫其正，養其旁條，刪其密，夭其稚枝，鋤其直，遏其生氣，以求重價，而江浙之梅皆病。文人畫士之禍之烈至此哉！"可見當時的風尚，本來就有這種病態的取向。

　　在雕塑作品中，不但在形象上有這種傾向，而且在這種風氣下，把深刻性、崇高性置於一邊，一心把玩起沒有太多精神負荷的形式來。在形式上，S形曲線中同樣也灌入了這種病態意識，過於精微繁複的鏤刻消解了其中的精神內涵，而純粹成爲一種擺設品。至於一些小型的雕刻，雖然也有很精彩的地方，也已失去了那種活躍的生命力。

　　著名的雲南昆明筇竹寺五百羅漢造像，是一位四川名匠和他的助手們通過七年的努力創作的。這次創作活動體現了一種整體規劃的意識，先設計整體布局，然後推敲人物形象的局部安排，如此確定草圖，然後再進行塑造。據説在具體塑造人像的時候，參照了模特兒。顯然這些作品裏有著強烈的個人趣味，對於人物嘴部的誇張令人頗感不舒服。當然，總的來説，這些羅漢的神態還是很生動的。在技術上，解剖和比例關係處理得比較好，對於人物之間的相互呼應以至於把他們構成一個整體的技巧都比較高。清人對於大場面的處理的能力，同

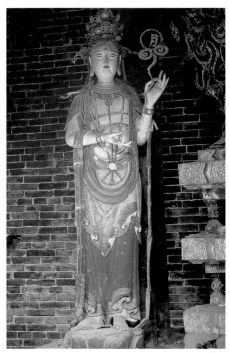

未有的繁榮景象。它們所具有的那種健康質樸的審美情趣，是官方支持下的作品所不具有的。在明代，利瑪竇、湯若望等人來到中國，帶來西方的文化科學，對於中國的文化產生了重要的影響。同時，這些人中也不乏丹青高手。到了清代，朗世寧等人來華，他們所帶來的造型觀念產生了一定的影響。所以，一方面傳統的雕塑面臨著深刻的危機，另一方面，民間美術所具有的那種健康的情趣和西方傳入的造型觀念與技術，已暗暗蘊育著中國雕塑發展的新的生機。也正是這些原因，中國的傳統雕塑，在清末時才可能真正觸及一些巨大的轉機。

在清代，小型玩賞性雕塑有專爲宮廷生產的，但更爲精彩的是民間的玩賞性雕塑。浙江東陽木雕、閩南木雕和粵東的潮州木雕，廣東石灣的陶塑，天津的泥人等等，都是值得注意的。在這裏，我們只簡單談一下天津的泥人張。

著名的天津泥人張，它的創始人是張長林(1826～1906)，其父輩因爲逃荒流落天津，爲了謀生，以粘土塑造玩賞動物出售。張長林青出於藍，尤以捏戲劇人物出名，被譽爲"泥人張"。據説他的塑像方式，是一邊觀賞戲劇演出，一邊袖內籠泥，暗中寫生，這説明他的寫實水平是很高的。

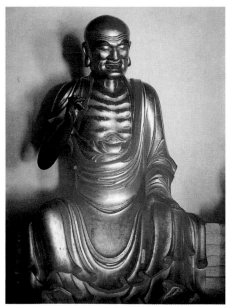

樣也體現在廣東佛山的琉璃組雕之中。

談到清代的造型藝術，我們不能不注意到兩個問題，一個是小型玩賞性雕塑的繁榮，一個是明清之際的中西交流對於中國美術所產生的影響。在清代，小型玩賞性雕塑形成了前所

雕塑《漁樵問答》，是張長林創作於鴉片戰爭之後的作品，這件作品在清代的雕塑作品中給人耳目一新的感覺，所表現出來的健康的生活情趣和精湛的寫實技巧，都具有劃時代的意義。這件作品從技法上體現了西方的造型觀念和方法，但從趣味上看又是

持杖羅漢組雕　泥　清
雲南昆明筇竹寺／筇
竹寺的羅漢造像，據
說是參照了模特兒的。

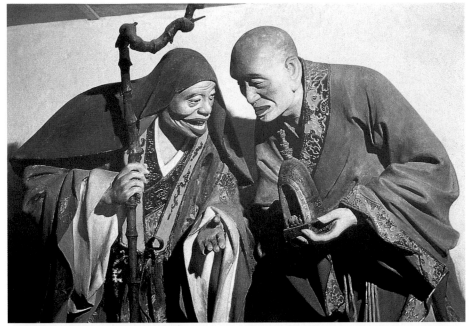

持鉢羅漢組雕　泥　清
雲南昆明筇竹寺

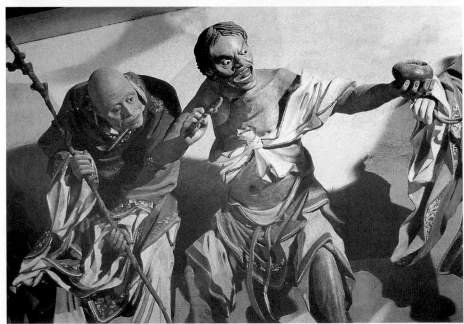

中國人的審美趣味。值得指出的是，
這件作品中並沒有清代雕塑常見的病
態傾向，而充滿著樂觀向上的生活情
調。作者大概取材於邵雍的《漁樵問
答》，邵雍旨在借助漁樵問答的方式，
來闡明他的理學觀點，但雕塑的作者
則借助這兩個人物的形象，來表現生
活的情趣，也説明了雕塑走向世俗化
以後健康發展的可能。張長林與學者、
文人交往多，有一定的文化修養，作品
喜歡運用典故。他的作品巧妙地融合
了民間健康的趣味與西方體塊造型的
觀念。無論在風格上、技術上，泥人張
的作品在中國傳統雕塑中都有劃時代

漁樵問答　泥　清／
這些作品中有一種健
康的生活情調。

是封建體制的輓歌，毋寧說它本身就是對於悲劇人生的感嘆。它之所以深切地打動我們的心靈，就在於以寫實的手法展現了人生必然注定的悲劇性結局。生老病死，怨憎別離，所求不得，人的欲望是無限的，但甚至是有限的欲望，也可能因爲各種原因而破滅，斯即人生之無奈與悲哀，亦是無法克服的惆悵。《紅樓夢》對於人生的描繪是空前深刻的。相比較之下，清代的雕塑，在文藝作品的大觀園中，像一朵不起眼的小花，不免顯得蒼白無力。

的意義。

從較爲發達的文學上看，元代的文學，大概因爲異族主政，多了些率性任情的東西；明代由於旨在恢復漢人文化，所以文學中的情感表現亦曾一度受到壓制。然而到了明中葉，個性表現、情感表現的文學思潮重新抬頭，到了晚明，又出現了鼓吹欲望、否定經書的李贄，鼓吹性靈的公安三袁，這些人都把"情"抬到比"理"還要高的地位。這種趨勢，表明世俗化的浪潮，已經壓倒了一切(在宋代還有與之對抗的理學)。在清代，則又有龔自珍這樣的人，強調個人意志的尊嚴。清代長篇小說擁有廣泛的讀者。這一時期，出現了悲劇意識的《紅樓夢》。《紅樓夢》的悲劇意識，與其說

惜春作畫　泥　清

後　記

　　中國雕塑藝術的發展史，是中華民族發展歷程的一個小小的縮影，也是個體自我意識從覺醒走向自覺的縮影。在史前的遺存中，我們看到了自我意識的覺醒；在春秋戰國的造型中，我們看到了個體尊嚴意識的覺醒；在漢代則看到了道德觀念和自由意識的覺醒。在此後的發展中，世俗化傾向和個體價值確立的關係是密切的。而雕塑本身，從古老的巫術含義中延伸開來，在它的早期階段，還能夠負載深刻的精神內容，但隨著個體自我意識的不斷增長，雕塑原來所具有的精神性越來越少，無論是陵墓雕刻、明器作品，還是佛教造像，都在向世俗化發展。這種發展到了明清時期，由於觀念和技術基本處於封閉狀態，已經走向窮途末路了。

　　西方文明對於中國傳統文化的衝擊，是傳統獲得新的生機的前提。中國傳統雕塑也是如此。應該感謝這種新的撞擊，它讓我們在中國傳統雕塑走向山窮水盡之際，看到了新的希望。近現代的中國雕塑基本上是按照西方的觀念來塑造的，與中國傳統的雕塑表現出明顯的差異，無論這些新的作品水平如何，至少它們在雕塑的語言上是比較純粹的，而且比之明清的雕塑，也的確是不可同日而語的。

　　但是，雕塑的歷史仍然給我們留下很大的困惑。這個困惑來自雕塑世俗化發展的大趨勢，與我們對於它的精神負荷能力過高的期望之間的矛盾。它曾經讓我們體會到了先民的苦難，我們希望從它那裏能看到人性的東西，但今天我們看到的卻是迷惘與困惑。雕塑甚或藝術的世俗化發展，並不意味著人類的痛苦越來越少，相反地，自我意識愈是強烈的時候，人類注定的悲劇性命運就愈讓人無所適從，而越來越多的人，則選擇調侃、荒誕、滑稽的方式迴避這些問題。現代早期的雕塑由於西方造型觀念和技術的全方位引進，在民族的苦難中創造了一批優秀的作品，而現當代的學院雕塑卻顯現出另一種面貌：既想雕塑出深刻，卻同時又無法擺脫那種調侃的氛圍，實際上這依然是明清作風的延續。

　　現在我們可以不用再去生產明器，或做一些遵命的造型，埋起頭來，對人説，我是藝術家。我們有條件擺脱那些所謂器具性的東西，然而我們稱之爲藝術性的東西在哪裏？那些深沉的、關注人的命運與尊嚴的東西又在哪裏？

<div style="text-align:right">

中央美術學院
一九九九年九月二十八日

</div>